BIBLIOTHÈQUE DE L'ENSEIGNEMENT DES BEAUX-ARTS

LE
MEUBLE
I
ANTIQUITÉ
MOYEN AGE ET RENAISSANCE
PAR
A. DE CHAMPEAUX

PARIS
A. QUANTIN ÉDITEUR

Marius Michel del.

COLLECTION PLACÉE SOUS LE HAUT PATRONAGE

DE

L'ADMINISTRATION DES BEAUX-ARTS

ET

COURONNÉE PAR L'ACADÉMIE FRANÇAISE

Droits de traduction et de reproduction réservés.
Cet ouvrage a été déposé au Ministère de l'Intérieur
en mai 1885.

BIBLIOTHÈQUE DE L'ENSEIGNEMENT DES BEAUX-ARTS
PUBLIÉE SOUS LA DIRECTION DE M. JULES COMTE

LE MEUBLE

I

Antiquité, Moyen Age et Renaissance

PAR

ALFRED DE CHAMPEAUX

INSPECTEUR DES BEAUX-ARTS A LA PRÉFECTURE DE LA SEINE

PARIS
A. QUANTIN, IMPRIMEUR-ÉDITEUR
7, RUE SAINT-BENOIT

A

SIR PHILIP CUNLIFFE-OWEN

———

Mon cher ami,

Permettez moi d'inscrire votre nom sympathique en tête de cette étude sur l'Histoire du Meuble. Je serais heureux de pouvoir affirmer par cet hommage les relations amicales que nous avons nouées depuis longtemps et de vous remercier des facilités que votre intervention m'a procurées, pour visiter les collections anglaises si riches en œuvres de l'art français.

De Champeaux.

AVANT-PROPOS

Il faut reconnaître que notre pays s'est montré cruellement indifférent envers la suite vaillante d'artistes et d'ouvriers si gracieusement inspirés qui ont constitué une école, dont l'influence a rayonné avec une puissance ininterrompue sur les contrées voisines. Aucun historien n'a pris le soin de nous révéler les noms des grands architectes et des nombreux imagiers du moyen âge dont les naïfs chefs-d'œuvre sont demeurés inimitables. Tandis que l'on connaît à peine quelques-uns des constructeurs de nos édifices, on est dans l'ignorance absolue, relativement aux sculpteurs qui ont enrichi les porches et les façades des églises de leurs compositions grandioses et dramatiques. Ces maîtres se sont éteints obscurément, sans laisser d'autre trace de leur existence que des créations condamnées pour la plupart à rester toujours anonymes. L'Italie, moins oublieuse de ses gloires nationales, n'a rien négligé pour en perpétuer le souvenir. Il n'est aucune province ou aucune ville de cette contrée, dans lesquelles des biographes n'aient tenu à honneur de glorifier les artistes qui y avaient travaillé. La tâche leur était facilitée par l'habitude traditionnelle que chaque

maître conservait de signer et de dater ses ouvrages. Ajoutons que les historiens italiens avaient un excellent modèle, et que, malgré quelques erreurs, les biographies du peintre Vasari seront toujours le livre le plus utile à consulter, lorsqu'on voudra connaître l'art ultramontain du xvie siècle. A la même époque, notre école pouvait rivaliser avec celle de la Péninsule dans certaines branches de l'art. Nous avions une série de sculpteurs incomparables, et cependant, on ne saurait écrire une étude définitive sur Jean Goujon, sur Germain Pilon et sur Jean Cousin, pour ne citer que les plus célèbres. A peine sait-on où ils sont nés! en quelle année ils sont morts, et quels ouvrages ils ont produits. De la légion de peintres qui travaillaient en France à la fin du xve siècle et au commencement de la Renaissance, pourrait-on compter dix tableaux authentiques conservés dans nos musées ou dans nos églises?

La création de l'Académie royale de peinture et de sculpture introduisit dans notre pays l'art patronné par le gouvernement. L'une des conséquences les plus heureuses de cet établissement fut l'inauguration de biographies consacrées aux artistes privilégiés qui, si elles laissaient dans l'ombre les côtés inférieurs de leur existence, donnaient des renseignements exacts sur l'ensemble de leurs travaux. C'est la première tentative faite pour transmettre à la postérité le souvenir de nos célébrités disparues.

En décrétant la fondation de l'Académie royale, Louis XIV avait consommé la séparation définitive entre le grand art, comprenant la sculpture, la peinture, l'architecture, et l'art décoratif dont les manifestations diverses pouvaient moins facilement se codifier, et se rattachaient plus étroitement à l'industrie. Ce n'est

pas le moment d'examiner si cette division a produit des résultats favorables et si l'on doit regretter l'ancienne collaboration qui permettait à l'ouvrier de s'inspirer plus directement de l'artiste pour mieux traduire sa pensée. Nous nous bornerons à dire que les artistes décorateurs-ornemanistes, souvent doués d'un grand talent, étant restés en dehors du cénacle officiel, continuèrent à vivre et à produire, sans qu'aucun chroniqueur se soit préoccupé du soin de nous en informer. Puis, le temps aidant, les caprices du goût avaient fait tomber leurs ouvrages en discrédit et laissé oublier leurs noms.

La passion qui porte notre génération vers l'étude de l'histoire d'après les sources originales devait nécessairement entraîner une réaction contre ce dédain immérité. On recherche avec amour les débris anciens qui permettent de reconstituer la vie intérieure de nos ancêtres, en même temps que l'industrie moderne s'efforce de s'assimiler les procédés dont ils se sont servis, pour créer des objets si vivement empreints du caractère spécial à chacune des phases successives de notre civilisation. Plus que toutes les autres branches de l'art, peut-être le mobilier ancien, longtemps délaissé, captive actuellement de nombreux amateurs qui recueillent les nobles sculptures sur bois du XVIe siècle, ou qui poursuivent les incrustations de Boule, les marqueteries de Riesener, les ciselures de Gouthière. Malgré cet enthousiasme mérité, l'histoire du mobilier reste à faire. Les plumes savantes de MM. Jacquemart, Burty et Labarte l'ont esquissée; mais leurs ouvrages embrassant l'ensemble des arts industriels, il leur restait trop peu d'espace pour épuiser ce vaste sujet. D'autres curieux ont consacré des notices pleines d'intérêt à certains ébénistes et à des sculpteurs-ornemanistes qui se sont

appliqués à la décoration intérieure des anciens édifices. Ces diverses publications, ayant été entreprises sans faire partie d'un plan général, ne sauraient tenir lieu de l'histoire de l'ébénisterie qu'avait écrite l'abbé de Marolles au xviie siècle, et qui est malheureusement perdue.

Nous avons essayé de réunir tout ce qui a été publié sur l'art de l'ameublement, en y joignant les renseignements que nous avons extraits des comptes ou des anciens inventaires, et empruntés aux recueils archéologiques qui renfermaient des indications utiles. Malgré le titre que nous sommes obligés de lui donner, notre étude ne saurait prétendre être l'histoire du mobilier. Le temps seul permettra d'écrire un ouvrage complet sur la matière, lorsque des publications successives auront mis une plus grande quantité d'informations à la disposition des érudits. Aujourd'hui on se trouve en face de lacunes importantes pour les époques les plus intéressantes de la production, et on est exposé à voir surgir des pièces qui renverseraient l'équilibre des théories paraissant le mieux établies. L'ouvrage que nous venons de terminer n'offre qu'un résumé de ce que l'on sait actuellement sur le mobilier et sur les artistes qui y ont employé leur talent, tant en France que dans les pays voisins. Nous espérons que cet essai engagera les curieux à poursuivre des recherches qui viendront compléter les chapitres sur lesquels on n'a pas rencontré de documents explicites ; et nous serons heureux chaque fois que des découvertes nouvelles permettront de rectifier les erreurs inévitables en ce moment, par suite de l'insuffisance de nos sources historiques.

LE MEUBLE

CHAPITRE PREMIER

LE MEUBLE DANS L'ANTIQUITÉ

§ 1ᵉʳ. — LES ÉGYPTIENS.

La plus ancienne civilisation que l'on puisse interroger pour retrouver les premières traces du travail de l'homme est celle de l'empire égyptien, dont les investigations de la science historique ont pénétré tous les mystères. A une époque si reculée qu'elle semble fabuleuse, il existait dans la vallée du Nil un grand peuple qui, dès le début de son histoire connue, apparaît en plein épanouissement artistique et en possession de traditions hiératiques et sociales, observées fidèlement par lui pendant une durée de quarante siècles.

Les anciens Égyptiens étaient très habiles dans l'art de tailler le bois et ils ont laissé de nombreuses statues de grandeur naturelle, dans lesquelles on ne saurait

trop admirer une intensité d'expression et un sentiment vrai de la nature qui n'ont jamais été surpassés. L'étude de ces monuments appartient à l'histoire de la statuaire, malgré la matière fragile dans laquelle ils sont sculptés. Nous nous bornerons à choisir, parmi les milliers d'objets de toute nature qui sont sortis des tombeaux où la piété de ce peuple les avait déposés, ceux qui peuvent donner des renseignements sur l'ameublement de l'Égypte ancienne. Ce choix sera facile, tous les musées étant richement pourvus en ce genre, et le Louvre présentant spécialement une suite nombreuse d'objets mobiliers, découverts dans le sol préservateur de la contrée.

Le plus important spécimen qu'on y rencontre est un siège dont les montants sont formés par des têtes de lion reposant sur des pieds à griffes. Le dossier est orné d'un travail de marqueterie d'ébène et d'ivoire d'hippopotame, représentant des fleurs qui se détachent sur un champ de bois de couleur rouge. Le fond, aujourd'hui disparu, se composait d'un treillis en cordelette dont il ne subsiste que des fragments. Ce meuble, d'une grande élégance, appartient vraisemblablement à la période gréco-égyptienne de la dynastie ptolémaïque, et il rappelle, par la légèreté de sa forme générale, certains fauteuils que l'on voit sur des vases peints de provenance hellénique. La marqueterie en est admirablement conservée et elle donne l'idée la plus favorable du goût et de l'habileté des ouvriers égyptiens. La même collection possède le dossier d'un fauteuil retrouvé incomplet, qui est orné d'une peinture représentant une scène d'adoration. Malgré la finesse de son exécution, ce

fragment n'a pas l'intérêt du meuble précédent, et l'ornementation spéciale qu'il a reçue est contraire aux principes exigeant que la matière d'un objet mobilier soit en rapport avec son usage. On ne saurait, en effet, admettre qu'une peinture délicate puisse résister au contact journalier du corps humain. Plusieurs coffrets, d'une conservation merveilleuse et destinés, sans doute, à renfermer des vêtements précieux, sont couverts d'ornements peints de différentes couleurs et accompagnés d'inscriptions hiéroglyphiques dont la disposition est très harmonieuse.

Auprès de ces meubles de luxe, notre musée en montre d'autres dont le bois n'a reçu aucun revêtement et dans lesquels on peut surprendre les procédés d'assemblage suivis par les menuisiers égyptiens pour l'exécution des objets mobiliers destinés à la vie commune. Les plus intéressants sont deux tabourets, dont l'un était garni d'une natte de jonc, en partie engagée dans les trous qui bordaient le siège. Le second est formé par un assemblage de montants et de planchettes de bois de sycomore, posées à plat suivant une disposition triangulaire, qui portent encore les traces de l'outil qui les a fabriquées. La sculpture a souvent prêté son concours à l'ébénisterie et, malgré les réserves faites en commençant cette étude, nous ne pouvons négliger un certain nombre de monuments de bois sculpté qui, par suite de leur destination, rentrent dans la série des objets mobiliers. Le Musée du Louvre renferme des fragments assez nombreux de chaises, de tables et de lits dont les supports sont terminés par des pieds de lion, de taureau ou de gazelle. Les bras des fauteuils ou des pliants

étaient décorés de têtes de gazelle ou de bouquetin, ou de becs d'oies du Nil. Quelques-uns de ces débris, d'une grande richesse, étaient revêtus de dorures et d'incrustations de faïence et d'émail. Dans la série des petits objets d'usage domestique, on remarque des modèles de lits, des chevets portatifs de divers bois incrustés d'ivoire, des boites de toilette et de scribe, pour lesquels les Égyptiens employaient les essences précieuses que leurs tributaires devaient leur remettre à titre de redevance. Ils tiraient l'ébène et l'ivoire de l'Éthiopie, et l'Assyrie, pendant la durée de la domination égyptienne, envoyait des bois rares et des meubles artistement travaillés. Dans les mêmes vitrines on remarque une suite extrêmement riche de cuillers de toilette, dont les manches présentent une grande variété de motifs et que nous n'eussions pas citées, à cause de leur dimension restreinte, si leur composition gracieuse ne nous eût semblé susceptible de servir de modèle à notre industrie moderne. Nous signalerons, après les richesses du Louvre, plusieurs spécimens conservés dans d'autres collections. M. Marini avait envoyé à l'Exposition rétrospective de l'histoire du mobilier, organisée en 1882 au palais de l'Industrie, un tabouret de bois, dont les supports représentaient des figures de chats, en bois sculpté, d'un grand caractère. Cet ouvrage peut être attribué à la xxviie dynastie. Un beau bras de trône, en forme de tête de lion, qui appartient à M. Hoffmann, rappelle, quoique trouvé en Égypte, le style des bas-reliefs de l'art oriental et date vraisemblablement de l'époque où l'Assyrie avait été soumise par Ramsès.

Bien plus nombreux encore sont les objets relatifs au rite funéraire suivi par les Égyptiens qui, les pre-

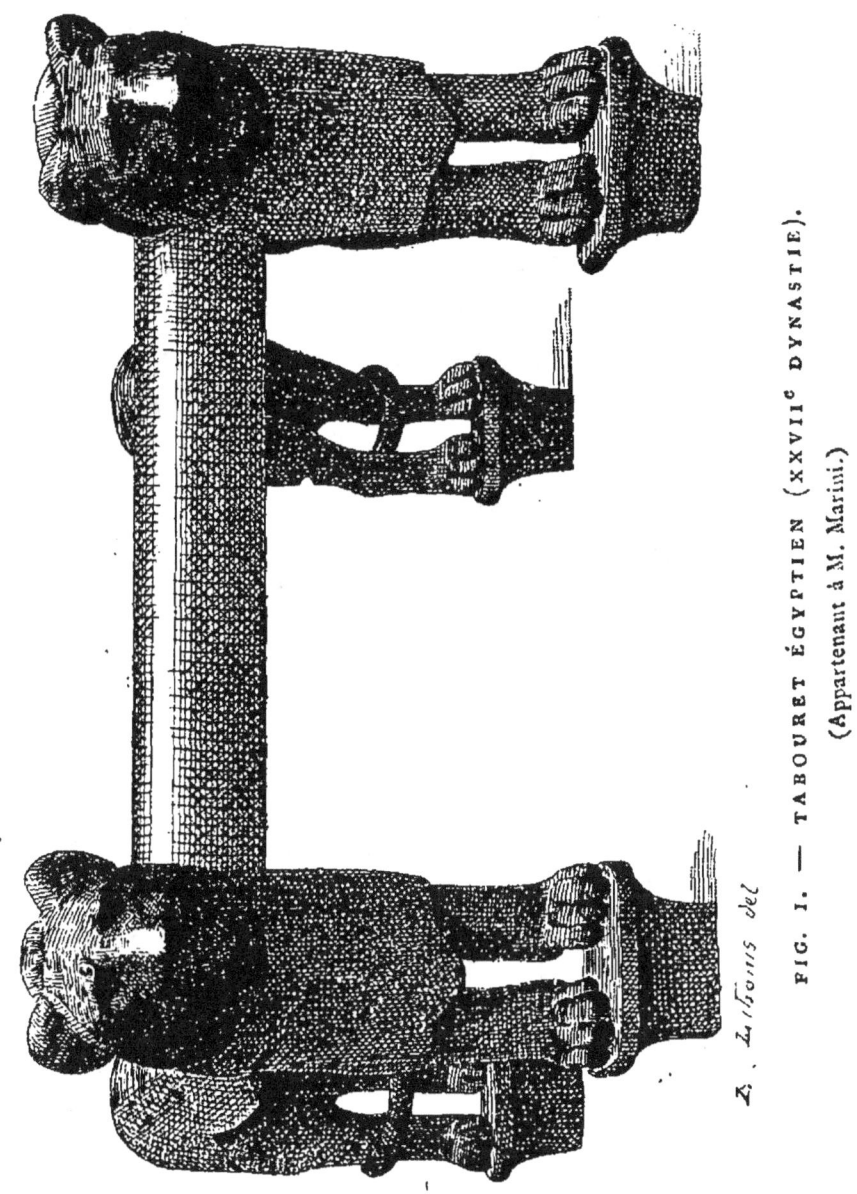

FIG. 1. — TABOURET ÉGYPTIEN (XXVIIᵉ DYNASTIE).
(Appartenant à M. Mariui.)

miers de tous, reconnurent l'immortalité de l'âme. Une vie nouvelle était promise à tous ceux qu'Osiris

reconnaîtrait comme vertueux. La résurrection attendue eût été impossible, si toutes les parties destinées à revivre n'eussent été conservées ; il fallait donc créer tout un système d'embaumement et de sépulture, qui préservât les cadavres des adeptes de la doctrine spiritualiste. Grâce à ces soins, justifiés d'ailleurs par des raisons sanitaires spéciales au climat, le sol de la vallée du Nil était devenu un immense cimetière dans lequel on a découvert, sans être arrivé à l'épuisement, une quantité infinie de momies et de sarcophages. C'est dans cette classe de monuments que l'art égyptien a donné la mesure la plus complète de son originalité; c'est celle aussi où l'on peut le mieux pénétrer l'ensemble de ses croyances et le développement de sa civilisation. Les diverses castes de la nation s'y distinguent par la richesse de leur sépulture, depuis les Pharaons dont on a retrouvé les cercueils dans les pyramides primitives qui leur avaient servi de tombeaux, jusqu'à l'humble fellah à qui sa pauvreté ne permettait d'embellir sa dernière demeure d'aucun ornement. Bien que les grandes boîtes à momie et les coffres funéraires qui sont exposés dans nos musées soient de véritables ouvrages d'ébénisterie, travaillés avec un soin parfait et une grande élégance, on ne peut les accepter comme faisant partie du mobilier usuel, et nous n'entreprendrons pas leur description, qui semble devoir être mieux placée dans une étude complète de la civilisation égyptienne. Nous nous bornerons à signaler, au Musée du Louvre, un grand lit destiné à supporter un coffre funéraire, dont les quatre montants sont reliés par des traverses de bois de sycomore, portant des caractères hiéroglyphiques

gravés en creux et autrefois remplis par des émaux. Ce meuble, d'une conservation irréprochable, peut donner une idée des lits de l'ancienne Égypte, sur lesquels il a vraisemblablement été copié.

Il ressort de l'examen de ces diverses œuvres que l'art égyptien, pourvu d'une véritable originalité, s'appuyait sur l'imitation de la nature, autant que le lui permettaient les lois hiératiques qui le régissaient. Cette influence est particulièrement sensible dans les sculptures de la première époque, où les exigences du canon artistique étaient moins rigoureuses qu'elles ne le devinrent postérieurement. L'art fut ensuite moins libre et plus assujetti aux doctrines théocratiques; tout devint réglé à l'avance et chaque manifestation d'indépendance sévèrement réprimée. C'est à cette constante immuabilité que l'Égypte a dû de conserver, pendant une aussi longue période, une élévation moyenne dans la production industrielle, qui sera toujours un motif d'étonnement. Les révolutions éclataient, les conquérants étrangers envahissaient la contrée, mais, quel que fût le temps qu'ait duré la lutte ou l'invasion, le pays retrouvait, au retour des dynasties nationales, ses traditions religieuses et artistiques, que les prêtres avaient conservées fidèlement dans les sanctuaires de Memphis et de Thèbes. Souvent même ce retour était l'occasion d'une tendance plus manifeste vers la recherche du beau. L'art égyptien, qui avait résisté à l'influence de l'esprit assyrien, plus mouvementé et plus expressif, succomba sous l'imitation de la sculpture grecque, que ses derniers souverains, les Ptolémées, avaient introduite dans le pays. Le caractère éminemment mystique de la

sculpture nationale n'avait rien à gagner à copier les types de l'art grec, et l'introduction des formes helléniques étrangères à la décoration des temples et des palais memphitiques amena bien vite la dégénérescence et la mollesse des lignes générales. L'architecture seule conserva ses anciennes traditions, et l'on peut encore compter parmi les plus importants monuments de l'Égypte d'immenses temples contemporains de la période des empereurs romains.

L'influence exercée par l'Égypte sur l'art grec à ses débuts est bien moins importante qu'elle ne l'a été dans le domaine de la religion et de la philosophie. Le génie grec, qui avait transformé, suivant les besoins de sa riche imagination, les personnages du panthéon égyptien, était amoureux de la lumière, de la beauté humaine dans tout son épanouissement, et il ne tarda pas à rejeter des formules exclusives pour s'élancer vers l'idéal. Nous pensons que les nations modernes ont également peu à se préoccuper de l'esthétique égyptienne, qui, pour être appréciée à sa valeur vraie, a besoin de n'être pas abstraite de la civilisation dont elle était un des principaux facteurs. Les imitations de l'architecture et de la sculpture du style pharaonique qui ont été tentées à diverses reprises, tant à Rome sous les empereurs, que chez nous lors de l'expédition d'Égypte, ont toujours donné de fâcheux résultats. Les monuments des bords du Nil ne sauraient, en effet, être isolés sans perdre une partie de leur caractère; nulle autre architecture n'ayant établi plus rationnellement la place que chacun des ornements devait occuper dans l'effet général de l'ensemble. Malgré ces réserves générales, il est bon de

reconnaître que dans le travail des métaux, dans la sculpture en pierres dures, et nous l'avons déjà vu dans l'art du bois, les Égyptiens déployèrent une habileté incomparable que nos ouvriers modernes doivent s'efforcer d'égaler.

§ 2. — LES PHÉNICIENS ET LES ASSYRIENS

On possède jusqu'à ce jour peu de renseignements sur l'art phénicien. On sait seulement que les habitants de Tyr et de Sidon portaient chez les nations éloignées les marchandises tirées de l'Orient et les produits manufacturés des côtes de la Syrie. Des fouilles récentes nous les montrent privés d'un style original et recevant leurs inspirations à la fois de l'Égypte et de l'Assyrie.

Nous connaissons mieux les monuments de cette dernière contrée, dont la puissance a longtemps balancé celle de l'empire égyptien. Sans vouloir entrer dans l'histoire des différents peuples qui se sont succédé dans les vallées de l'Euphrate et du Tigre, depuis l'antique royaume chaldéen, dont on vient de découvrir les vestiges, jusqu'aux dynasties achéménides, on peut dire qu'ils ont été les grands promoteurs de notre civilisation et que, dans le domaine de l'art, ils furent les ancêtres du génie grec. C'est par l'intermédiaire des colonies ioniennes, dont la possession entraîna les grandes invasions des guerres médiques, que les traditions et les œuvres de l'Asie furent introduites dans l'Attique, où les artistes grecs leur donnèrent une forme définitive. L'art assyrien, tel qu'on le rencontre dans les villes exhumées récemment, est empreint d'une énergie qui va presque jusqu'à la rudesse. Moins renfermé dans

le canon hiératique que celui de l'Égypte, son principal objectif est de représenter la puissance royale, et il connaît le mouvement, le drame qui furent toujours interdits sur le Nil. Les grands bas-reliefs de l'Assyrie, conservés au Musée du Louvre, permettent de reconstituer le mobilier des anciens monarques orientaux; ici, des eunuques portent une table élégamment sculptée, dont les pieds à griffes de lion reposent sur des cônes renversés qui rappellent la forme des pieds en toupie de nos meubles modernes; là, d'autres eunuques présentent un siège du même style que la table; des officiers amènent un char léger monté sur des roues, dont le siège est décoré d'une figure de cheval avec des bras appuyés sur des figurines représentant des captifs; ils sont accompagnés de suivants qui soulèvent de grands vases. Le British Museum, plus riche que nos galeries en bas-reliefs ninivites, présenterait tous les éléments d'une restitution archéologique qui nous entraînerait au delà de l'étude spéciale que nous poursuivons. Nos collections possèdent un certain nombre de fragments de bronze ayant servi de montants ou de plaques de revêtement à des meubles assyriens, dont elles permettent d'apprécier le style. M. le marquis de Vogüé conserve également un débris du même genre qui est d'une très bonne exécution. Le reste le plus important que l'on ait retrouvé de la décoration intérieure des palais orientaux, consiste en une série de larges bandes de bronze ornées de bas-reliefs finement ciselés et conservées au British Museum. Elles ont servi de revêtement à l'une de ces grandes portes, disposées entre des figures de taureaux à tête humaine de dimensions colossales,

qui décoraient l'entrée des demeures du souverain. Le même musée possède des plaques de revêtement en ivoire sculpté, dont le travail est remarquablement soigné. Nous avons vu que l'Assyrie était renommée pour l'élégance de ses meubles, et qu'à une période malheureuse de son histoire elle devait présenter un tribut de bois précieux à sa dominatrice africaine; mais le sol de la contrée, moins favorable que celui des bords du Nil, ne nous en a rien conservé. Nous manquons de base pour recomposer les travaux de marqueterie de Ninive et de Babylone, et les prodigieuses richesses mobilières entassées dans les palais des rois achéménides, à Suse et à Ecbatane. Il semblerait, d'après les courtes et incomplètes mentions des anciens auteurs, que la majeure partie des meubles du grand roi consistait en énormes pièces d'orfèvrerie ornées de pierres précieuses, si l'on ne devait penser qu'ils se sont attachés principalement à signaler les raretés qui présentaient le plus de valeur, en négligeant les ouvrages auxquels l'art seul donnait de l'importance. Hérodote énumère la richesse des temples et des palais de Ninive et de Babylone, dans lesquels on voyait des lits, des trônes avec leurs escabeaux et des tables en or, placés près des statues des divinités tirées de la même matière.

On remarque, au reste, une grande similitude entre les divers ustensiles d'usage commun, que l'on a découverts à la fois en Égypte et en Assyrie. Beaucoup de pièces, que l'on considérait autrefois comme exécutées dans la première de ces contrées, ont dû être restituées à l'art des Sémites, depuis que les fouilles de Ninive nous ont mis en présence d'objets semblables ayant un carac-

tère très certain d'origine. Par contre, des antiquités portant des inscriptions hiéroglyphiques ont été trouvées sur les bords du Tigre, et ce double échange vient confirmer ce que l'on savait déjà des relations fréquentes qui avaient existé entre les deux empires. Dans la Phénicie et en Palestine, on a trouvé également des objets provenant, les uns de l'Égypte, et les autres de l'Assyrie, souvenirs de la double domination que ces contrées avaient successivement subie. La description du temple de Salomon à Jérusalem, que nous trouvons dans les Livres Saints, concorde parfaitement avec ce que nous connaissons des anciens édifices sacrés de Babylone, bien qu'il eût été construit par un architecte phénicien. Les ornements qui le décoraient, reproduits dans les bas-reliefs de l'arc de Titus à Rome, portent le caractère de l'art assyrien. Vivant près des cimes du Liban, sur lesquelles croissaient ces magnifiques cèdres qui servirent à l'édification du temple et des palais de Salomon, le peuple hébreu ne paraît pas avoir mis en usage ces ressources naturelles pour développer sa production artistique. Il est à présumer qu'elle est restée tributaire de celle de ses deux voisins, plus actifs et mieux doués sous le rapport industriel. Pendant la domination assyrienne, la Judée devait fournir une certaine quantité de trônes de cèdre, destinés à la décoration et à l'ameublement des palais royaux. M. Layard a rapporté au British Museum une table provenant des ruines de Ninive, taillée dans un bloc de cèdre auquel le temps a donné une patine rouge, que rien n'empêche de considérer comme provenant des forêts du Liban. A cette époque, la Judée était le grand chemin que suivaient

les caravanes parties de l'Égypte, de l'Arabie et d'une partie des Indes, pour aboutir aux villes de l'Asie Mineure et de la Syrie. C'est par elle que l'ébène, le bois de rose, les essences précieuses des Indes et l'ivoire, si employé dans les marqueteries de l'antiquité, arrivaient dans ces centres où les artisans les mettaient en œuvre. Sous les successeurs de Salomon, moins habiles politiques, ce commerce prit la direction de Palmyre et de Balbec, et le royaume, réduit à ses maigres ressources naturelles, ne tarda pas à perdre sa prospérité et son indépendance. Le grand roi de Juda, en même temps qu'il entretenait ces rapports avec les pays de l'Orient méridional, ne négligeait pas ceux qu'il avait avec l'Égypte. C'est là qu'il s'adressait pour se procurer des chars de guerre, dont l'usage était préférable à celui des lourds véhicules assyriens. Il dépensa dans ce but des sommes importantes. Les plus riches de ces chars étaient de bois doré, incrusté d'ivoire et de marqueterie de bois précieux. On voit dans le musée égyptien de Florence un char antique découvert par Champollion, dont le timon, les montants et les roues sont taillés dans des tiges flexibles de chêne, de charme et de frêne. Le fond de maroquin, semblable à celui de nos fauteuils modernes, est encadré d'incrustations en ivoire. Conduite par des chevaux rapides, cette voiture semble faite pour fendre l'espace.

§ 3. — LES GRECS

La Grèce, héritière des deux grandes civilisations de l'Égypte et de l'Assyrie, se traîna pendant long-

temps à la remorque de l'art oriental. Après les guerres médiques, lorsque son indépendance politique fut assurée, Athènes, enrichie par les contributions helléniques et par les bénéfices de son commerce avec ses colonies, voulut reconstruire ses monuments brûlés par les Perses. Elle commença ces grands travaux qui ont rendu son nom impérissable dans l'histoire de l'humanité, et qui eurent une si large et si heureuse influence sur les diverses branches de l'industrie antique. Comme chez tous les peuples primitifs, alors qu'ils sont pauvres et qu'ils sont encore dans la période de la croissance, les Grecs, à leur début, n'avaient eu que le bois à leur disposition. C'est dans cette matière peu coûteuse qu'ils travaillaient les simulacres de leurs dieux, et pendant longtemps on conserva dans les sanctuaires de Délos, d'Athènes et de Delphes des statues grossières que leur antiquité rendait vénérables. Le temple d'Éphèse, situé dans une contrée plus riche, possédait une statue de Diane taillée dans un bloc de bois d'ébène, et ses vantaux de porte étaient de bois de cyprès. A Samos, on adorait une grossière sculpture de bois représentant Junon, dont la tradition n'avait pas enregistré la date reculée. Sans vouloir étendre plus loin ces citations, nous rappellerons qu'une des causes de l'inimitié qui régnait entre Athènes et l'île d'Égine avait son origine dans l'enlèvement des statues de bois que les insulaires avaient consacrées à leurs dieux, et qu'à Athènes même, toutes les anciennes représentations divines avaient été brûlées par les Perses, lors de l'incendie de l'Acropole.

Le mobilier, soumis aux mêmes raisons de simplicité, était également réduit à sa plus simple expres-

sion. Les récits d'Homère seraient faits pour donner une idée favorable du luxe et de la richesse intérieure des habitations grecques au ixe siècle avant notre ère, mais l'on sait que l'*Iliade* et l'*Odyssée* sont postérieures à la guerre de Troie, et que leurs chants retracent une civilisation plus moderne de quelques siècles. Dans les nombreuses descriptions que l'on y trouve, c'est la richesse de la matière que le poète fait ressortir, et les trônes, les trépieds, les lits et les armures sont uniformément d'airain ciselé, tandis que les vases et les coupes sont de métaux précieux artistement travaillés. Pausanias, l'auteur le plus utile à consulter pour l'histoire de la sculpture grecque, est le premier dans lequel on trouve l'indication d'un meuble d'art proprement dit. Il s'agit d'un coffre consacré, au vi{e} siècle, dans le trésor d'Olympie par le roi de Corinthe Cypsélus, et qui passait pour avoir été exécuté par l'artiste Eumélos. Ce monument, qui a été longuement étudié par les archéologues désireux d'en faire une restitution complète, était de bois de cèdre sculpté et décoré de figures et de bas-reliefs en ivoire et en or, avec des incrustations d'or et d'ivoire doré. Les sujets dont il était orné représentaient des scènes mythologiques de l'ancienne Grèce et des légendes locales, traitées vraisemblablement dans le même style que celui des vases corinthiens conservés dans nos musées, qui semblent contemporains.

Quelques monuments originaux subsistent, qui, malgré leur peu d'importance, nous initient au goût charmant dont les Grecs de la belle époque savaient revêtir leurs produits industriels. Bien qu'ils aient été

retrouvés dans les tombeaux des rois barbares du Bosphore cimmérien, on doit les citer comme de rares spécimens de l'art de la république athénienne, qui avait fondé dans ces contrées éloignées des colonies et entretenait avec elles des relations très suivies. Ils ont été découverts dans de grands tumuli, en même temps que des vases peints et des bijoux précieux du style grec le plus pur, qui forment aujourd'hui le principal trésor du musée de l'Ermitage à Saint-Pétersbourg. Le premier de ces objets, dont aucun ne nous est parvenu intact, est un débris de cercueil de bois de cyprès sculpté, qui contenait les restes d'une jeune fille. Il a été malheureusement écrasé par la chute de la voûte du caveau où il avait été déposé. Les sculptures et les ornements qui le décorent appartiennent à l'époque du IVe siècle avant Jésus-Christ. L'extéreiur d'un second sarcophage conserve encore des traces de dorure avec des groupes composés de griffons luttant et des figures de bélier. Un beau trépied de bois de cyprès était intact quand on le retira du tombeau où il avait été enfoui ; mais, depuis, la partie supérieure est tombée en poussière, et les montants seuls ont pu être conservés. Le même tumulus de Koul-Oba a livré les débris inestimables d'une lyre de bois de buis, dont heureusement la partie centrale existe encore. On y voit quatre figures d'une très petite dimension représentant le *Jugement de Pâris*, dont les lignes tracées à la pointe et presque effacées ne le cèdent en rien à la pureté des plus beaux camées grecs. Des ornements moins distincts représentent un quadrige et deux hommes en costume phrygien, et quelques figures dont les fragments suffisent pour donner l'idée de ce que

devait être cet admirable objet lorsqu'il était complet.

Le plus rare spécimen de l'art du bois sorti du tombeau de Koul-Oba, cette mine abondante d'objets précieux de travail grec, à laquelle aucune découverte archéologique ne saurait être comparée, est un grand cercueil dont les frises et les ornements sont d'essence d'if, avec des plaques et des bordures de marqueterie d'une superbe exécution. C'est le plus bel ouvrage de l'ébénisterie ancienne qui nous soit parvenu, et le style des sculptures dont il est revêtu remonte indubitablement au IVe siècle avant notre ère. Ce cercueil formait un carré long, dont l'un des plus petits côtés manque. Sur le panneau du milieu sont disposés des rinceaux avec des palmettes et des campanules d'un goût exquis ; à droite et à gauche sont les figures de Junon et d'Apollon revêtues de draperies d'un grand style. Ces ornements étaient couverts d'une feuille d'or appliquée au pinceau dont il reste des traces visibles ; ils sont entourés d'une bordure composée d'oves taillés dans un bois plus serré que celui des baguettes qui simulent des fils de globules. Les parois en marqueterie des grands côtés étaient encadrées dans des baguettes semblables, dont une partie a été conservée. Entre les bordures d'encadrement règne une zone de petits caissons peints en vert et en rouge ; ceux de la bordure supérieure sont de couleurs rouge et brune Il est hors de doute qu'un monument d'une exécution aussi parfaite et d'une composition aussi délicate ne peut être l'ouvrage des Scythes du Palus-Méotide, considérés par les Grecs comme des barbares, et qui n'étaient pas dans des conditions favorables au développement de la production artistique. Il a

été apporté d'Athènes par les vaisseaux qui venaient échanger les objets fabriqués dans ses murs contre les grains et les matières premières du Bosphore. Ne connaîtrait-on pas la fréquence de ces relations qu'on y reconnaîtrait le génie grec, qui savait transformer tout ce qu'il touchait ! Il montre en même temps que l'art antique, auquel on a refusé longtemps l'usage de la polychromie, ne négligeait pas ce moyen d'ornementation, et qu'il savait y trouver un effet décoratif que nous pourrions facilement nous assimiler, en étudiant les principes sur lesquels il s'appuyait. Quelques fragments provenant de Panticapée sont conservés dans notre Musée du Louvre : ce sont des débris de statuettes, des boîtes et des pyxides; mais ces curiosités archéologiques ne méritent pas d'être décrites après les chefs-d'œuvres du musée de l'Ermitage.

§ 4. — LES ROMAINS

Dans ses plaidoyers contre Verrès, Cicéron décrit certains meubles précieux d'origine grecque, dont ce préteur avide avait dépouillé la Sicile. Nous trouvons dans les ouvrages de Pline l'Ancien des renseignements intéressants sur les tables de citre (thuya), dont le goût avait envahi Rome et pour lesquelles les amateurs d'alors faisaient des folies.

En parcourant le livre du savant naturaliste, on voit que les anciens ébénistes de Rome usaient de procédés semblables à ceux de nos ateliers. Nous n'avons, pour apprécier le style de leurs meubles, qu'une série de bronzes dont l'importance artistique offre d'ailleurs une

riche compensation. La catastrophe occasionnée par l'éruption du mont Vésuve, près de Naples, dans le premier siècle de l'ère chrétienne, eut pour effet d'ensevelir sous des torrents de boue et de cendres incandescentes les villes d'Herculanum et de Pompéi, qui, rendues à la lumière, nous ont révélé tous les détails de la civilisation romaine, à son époque la plus brillante. Bien que ces cités fussent peu importantes comme centre de population, leur voisinage relatif de Rome et leur proximité de Naples au milieu de la Campanie, province plus grecque que romaine, en avaient fait des stations de luxe, dont les habitants aimaient à s'entourer de produits artistiques. A Pompéi revit le monde romain tout entier, et nulle part on ne connaît aussi bien ce qu'était la maison antique avec sa distribution intérieure et le caractère de sa décoration.

On retrouve au musée de Naples l'ameublement tout entier des habitations de Pompéi; mais malgré l'intérêt inépuisable qu'y prend l'archéologue, on regrette de ne pas voir ces précieux restes à leur place primitive. Dans l'impossibilité de citer tous les objets composant cette admirable collection, qui surpasse à elle seule l'ensemble des séries antiques conservées dans les autres grands musées, nous nous attacherons à signaler plusieurs monuments qui, par leur importance et par la beauté de leur style, sont d'excellents modèles à placer sous les yeux des artistes industriels. Nous commencerons cet examen par la série des lits, dont trois sont particulièrement remarquables. Ils ont été découverts récemment et portent des incrustations d'argent sur un champ de bronze. Le bois sur lequel les appliques avaient été posées était en

partie dévoré par l'action de l'incendie, mais il subsistait des débris peints en rouge, suffisants pour permettre de reconstituer ces meubles. Rien de plus simple que leur composition : c'est un châssis rectangulaire dont les bandes à moulures sont appuyées sur quatre pieds réunis deux par deux et offrent l'aspect de minces colonnes formées par des ornements géométriques travaillés au tour ; le chevet perpendiculaire est décoré de figurines de bronze ; dans l'intérieur du châssis, une garniture en lamelles de cuir ou de bois léger supportait les coussins. Ces meubles d'une grande légèreté convenaient parfaitement au climat de l'Italie et leur faible dimension permettait de les placer facilement dans les chambres très restreintes des habitations campaniennes. On retrouve le même caractère d'ornementation dans les sièges, dont un grand nombre se voient dans les galeries du Museo Nazionale. Les Romains en connaissaient différentes formes qui portaient des noms spéciaux. Le « bisellium » était un siège pour deux personnes, tandis que celui qui n'en pouvait recevoir qu'une seule s'appelait « sella ». Parfois,

FIG. 2.

SIÈGE DE BRONZE, ÉPOQUE ROMAINE.

(Musée du Louvre.)

ces derniers meubles étaient honorifiques; les sénateurs et les magistrats se rendaient à la Curie ou au Forum assis sur la « sella curulis » et portés par des appariteurs, comme on le fait avec nos chaises à porteurs. L'usage de ce privilège réservé à la puissance législative ne s'est pas éteint en Italie, et l'on voyait récemment encore le pape sortir du Vatican pour présider les grandes cérémonies religieuses de la basilique de Saint-Pierre, assis sur la « sedia gestatoria » placée sur les épaules de ses majordomes et dominant la foule. Il est à remarquer que les sièges anciens fondus en bronze ne présentaient pas de dossier, ce qui rendait leur usage peu commode; dans la vie ordinaire, on se servait de chaises de bois plus mobiles et plus confortables, dont on voit de nombreux exemples sur les vases peints et dans les peintures antiques. La forme de ces derniers meubles était moins sévère et la disposition renversée des montants et du dossier suivait plus docilement les mouvements du corps. Malheureusement, aucun de ces monuments ne nous est parvenu : moins résistantes que le bronze, les matières dont ils étaient tirés n'ont pu braver les injures du temps. Devant ces divers sièges était placé le « scabellum », ou tabouret bas sur lequel reposaient les pieds des personnes assises. Dans les salles des thermes antiques ou sous les colonnades des basiliques, on mettait à la disposition du public de grands bancs de bronze ciselé et parfois incrusté d'argent, dont la forme rappelle ceux qui décorent nos promenades. Quelques-uns sont restés en place à Pompéi et leur élégance laisse bien en arrière les maigres et grossiers ornements de notre édilité moderne. Entièrement travaillés en bronze, ces

sièges sont soutenus par des griffes d'animaux et revêtus de figures et d'ornements ciselés qui en font de véritables objets d'art.

Le meuble qui semble apparaître le plus souvent dans l'intérieur des anciens Romains est la table. On peut lire dans Pline la nomenclature de toutes celles que l'on travaillait en se servant de bois rares et exotiques. On retrouve au musée de Naples des tables, ou plutôt des supports de tables en métal, dont les dessus manquent, d'un si gracieux dessin, d'une exécution si parfaite, qu'elles ne laissent pas supposer que celles qui étaient tirées des essences ou des matières précieuses aient pu leur être supérieures comme œuvres artistiques. Quelques-unes sont supportées par des pieds cannelés se terminant par des griffes de lion ou des pieds d'animaux. Une table à pliant, tout incrustée d'argent, repose sur quatre pieds décorés de génies tenant un lapin. Une autre, en forme de trépied triangulaire, se compose de trois montants terminés par des griffes au-dessus desquelles sont placées des têtes de Jupiter Ammon qui servent de socles à des figures de sphinx ailés, sur lesquelles s'appuie une galerie circulaire ornée de bucrânes et de guirlandes de fleurs. Les montants sont réunis par un entrejambe à enroulements de rinceaux. Cette composition gracieuse a été imitée par plusieurs artistes français de la fin du règne de Louis XVI, mais les ciselures du meuble romain ont perdu presque tout leur caractère en étant traduites par la sculpture sur bois, qui ne pouvait conserver toutes les délicatesses du bronze. Parmi les tables découvertes à Pompéi, celle qui nous paraît la plus remar-

quable par sa simplicité harmonieuse repose sur une statuette de la Victoire du meilleur style surmontant un globe, que l'on croirait exécutée sur le modèle de nos habiles ornemanistes Clodion et Gouthière, si l'on ne savait qu'elle est sortie de l'une des fouilles récentes de Pompéi.

Une des suites les plus nombreuses du mobilier romain, ce sont les trépieds. Il y en a qui sont fort richement incrustés d'argent; presque tous sont d'un bronze admirablement fondu et précieusement ciselé. Beaucoup sont à branches pliantes qui permettaient de les éloigner ou de les rapprocher du feu; sur leurs montants se plaçaient des plateaux mobiles. Il est à présumer que souvent ces trépieds servaient de

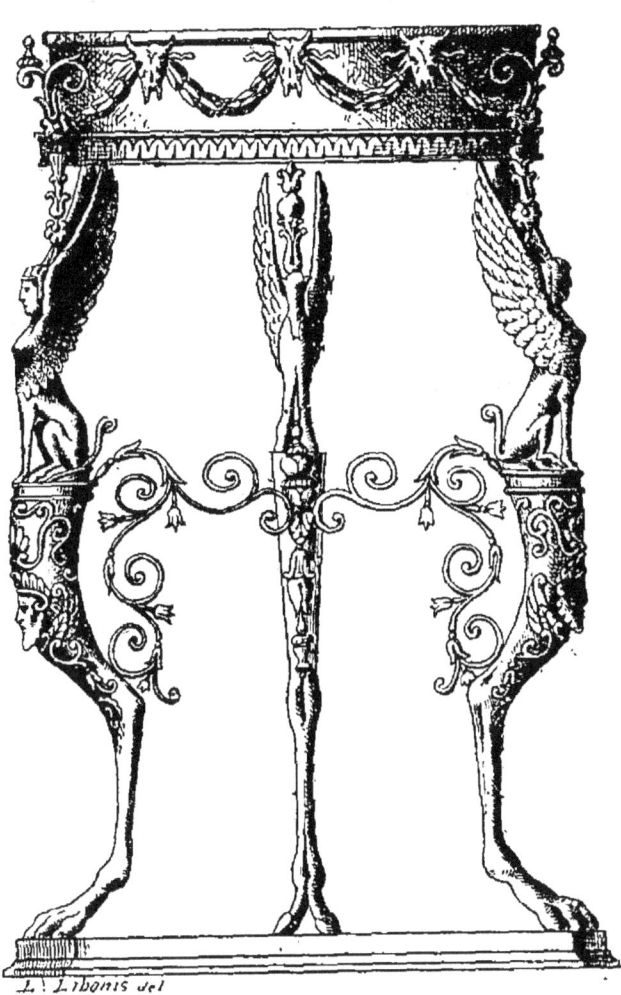

FIG. 3. — PIED DE TABLE OU TRÉPIED; BRONZE DE L'ÉPOQUE ROMAINE.
(Musée national de Naples.)

brasiers pour réchauffer les appartements, comme on le fait encore en Italie, où les cheminées sont à peu près inconnues. Quelquefois ces meubles étaient exécutés en métaux précieux, et l'on a pu voir à l'Exposition rétrospective du Trocadéro, en 1878, un grand trépied d'argent, découvert en Hongrie et appartenant au musée de Pesth, qui provenait vraisemblablement de l'Italie. La disposition des trépieds du musée de Naples présente le même caractère de décoration générale que celle des tables; on y constate une égale variété d'ornements dans les motifs des montants et la même souplesse d'exécution. Mais de toutes les séries d'antiquités romaines, les candélabres et les lampes constituent la source principale où ont puisé nos musées. Nous nous bornerons aux candélabres, laissant de côté ceux qui ne présentent pas un aspect suffisamment monumental et ne citant que quelques ouvrages hors ligne du musée de Naples, qui en renferme une collection extrêmement riche. C'est surtout dans cette classe que toute liberté a été laissée aux artistes, aussi y rencontre-t-on les formes les plus ingénieuses et les sujets les plus inattendus. Un grand candélabre représente un long fût de colonne dont le chapiteau se termine par des branches fleuronnées et recourbées qui soutiennent quatre lampes. La colonne d'un autre est également surmontée de branches d'arbre sortant d'un vase, auxquelles sont suspendues trois lampes, tandis que sur la tablette d'un goût exquis, servant de base, se voit un petit autel. Dans un troisième, la tige centrale est en forme de tronc d'arbre et les lampes figurent de petits escargots. Après ces objets un peu fantaisistes,

viennent des monuments d'un caractère plus sévère. L'un, célèbre parmi les voyageurs qui ont visité le Museo Nazionale, est le lampadaire formé par un pilastre à cannelures supportant quatre fleurons où sont appendues par des chaînettes des lampes à dauphins. Sur la base, admirablement incrustée d'argent, sont placés un autel et une petite figure de faune monté sur une panthère. Auprès de ces candélabres sont des supports de lampes qui ne présentent pas moins d'intérêt; les deux plus remarquables sont relatifs au culte de Bacchus, si répandu dans l'antiquité. Le premier représente le vieux Silène assis sur un rocher et tenant une outre à moitié dégonflée; il est adossé à un tronc d'arbre noueux dont les deux branches soutiennent des plateaux destinés aux lampes. L'autre, classé parmi les plus belles œuvres grécoromaines qui soient sorties des ruines de Pompéi, est une figure de Silène couronnée de lierre et vêtue d'une courte tunique, qui semble chanceler sous l'effet du vin. De l'une de ses mains, le satyre supportait un vase ou un plateau qui a disparu.

L'art des anciens ennoblissait les ustensiles les plus vulgaires de la vie domestique. Nous trouvons au musée de Naples, au milieu d'une collection de vases et d'objets de cuisine, plusieurs fourneaux qui, par suite de leurs dimensions exceptionnelles, méritent de figurer parmi les pièces d'ameublement. L'un des plus remarquables est porté sur quatre pieds de forme rectangulaire. Il représente l'enceinte fortifiée d'une ville dans l'intérieur de laquelle sont disposés des marmites et divers vases employés pour la préparation des mets et

un robinet communiquant avec un espace ménagé pour l'usage de l'eau chaude. Les thermes antiques avaient leur mobilier spécial, dont de superbes échantillons ont été retrouvés à Pompéi. Ce sont surtout deux grandes baignoires de bronze qui ne diffèrent des nôtres que par leur exécution très soignée, et un de ces grands braseros de forme allongée, soutenu par quatre pieds à griffes et revêtu de précieuses incrustations d'argent, près duquel Chasseriau nous a montré les femmes romaines réunies au « tepidarium. »

Dans la même fouille qui a produit les trois lits dont nous avons parlé, on a découvert trois coffres-forts décorés de magnifiques appliques de bronze, dont il a fallu restituer le bâti de bois qui avait été carbonisé. Malgré cette restauration, ces meubles présentent un grand intérêt, en raison de leur rareté.

Le musée de Naples, avec sa grande richesse, n'a pas absorbé tout le mobilier antique, et plusieurs autres collections publiques possèdent également des morceaux capitaux en ce genre. Au musée étrusque du Vatican se trouve un grand lit funéraire de bronze, d'un caractère original très saisissant, assez bien conservé dans ses parties principales, qui a été découvert dans les chambres sépulcrales de l'ancienne ville de Ceræ. La même salle renferme un char antique de bronze qui a servi pendant longtemps de chaire dans une église de Rome. Le musée du Capitole possède également la partie centrale d'une bigue recouverte de bas-reliefs de bronze repoussé, où sont représentées des scènes relatives à la guerre de Troie, qui est l'un des restes les plus précieux de l'archéologie italique. Ce monument a été donné

par M. Castellani au musée, qui s'est enrichi en même temps d'un bisellium décoré de bas-reliefs mythologiques en bronze incrusté d'argent, dont le travail semble supérieur aux plus beaux spécimens du musée de Naples. Nous trouvons aussi au Louvre deux pièces intéressantes du mobilier antique : un siège de bronze semblable à ceux qui ont été découverts à Pompéi, dont les appuis sont réunis par des traverses terminées par des têtes de cheval et décorées de petits bustes, et une chaise pliante de métal revêtu d'argent, dont le siège est garni d'anneaux destinés aux bâtons des porteurs. Cette chaise, commandée sans doute par un riche patricien, provient des fouilles d'Ostie.

Parmi les œuvres de l'art grec, nous avons cité plusieurs portes dont la sculpture sur bois, revêtue de bas-reliefs ou d'incrustations de métal, témoignait de l'habileté des ouvriers anciens. Nous ne connaissons pas de monument de ce genre que l'on puisse attribuer aux Romains, mais ils ont laissé plusieurs portes de bronze d'un style très remarquable, dont les plus importantes sont celles du Panthéon d'Agrippa. C'est le seul vestige des nombreux ornements de bronze dont ce temple avait été décoré et qui ont souffert successivement de la cupidité des Barbares et du vandalisme des pontifes constructeurs de la basilique de Saint-Pierre. Une autre porte de bronze, provenant de Pérouse, est actuellement placée à l'entrée de l'ancien temple de Romulus et Rémus, dans l'église Saint-Côme, mais elle a été en partie défigurée lors de cette translation, et ne peut entrer en comparaison avec celle de l'église Santa-Maria ad Martyres.

A cette énumération déjà longue il faudrait ajouter, pour embrasser toute l'étendue de l'art décoratif chez les Romains, les nombreux bas-reliefs qui ornaient les temples et les édifices publics, et cette prodigieuse quantité de candélabres, d'autels, de tables, de sièges honorifiques, de bancs de toute dimension, de chars votifs, de vases et de lits taillés dans le marbre, dans le granit ou le porphyre, dont la ville éternelle était remplie et qui constituaient un véritable musée en plein air. Chaque fouille que l'on opère à Rome ramène à la lumière quelques-uns de ces monuments, et l'on ne saurait trop admirer l'habileté des mains qui ont exécuté leurs fines sculptures, principalement à l'époque des empereurs flaviens.

§ 5. — LES BYZANTINS.

L'art antique resta stationnaire jusqu'à l'époque de Constantin et de la fondation de Byzance, qui eut une si grande influence sur les destinées de l'Empire. Les procédés suivis étaient les mêmes, et le nouveau culte avait adopté, en les transformant, la majeure partie des traditions artistiques du paganisme. Les monuments chrétiens découverts dans les catacombes, très précieux pour l'histoire de l'hagiographie et de l'établissement de l'Église romaine, sont trop rares et trop peu importants pour qu'il soit possible de leur consacrer une étude spéciale; on ne peut que constater un abaissement progressif dans la composition et une grossièreté chaque jour plus sensible dans l'exécution. Étouffé par l'invasion sans cesse renaissante des Barbares, étran-

gers à toute culture intellectuelle, le génie romain s'éteignit et ne vécut plus que d'emprunts faits à des époques plus florissantes. Le pillage de la ville par l'armée d'Alaric anéantit la majeure partie des richesses que les fils dégénérés des anciens Quirites ne savaient plus défendre, et l'avènement d'Odoacre au trône d'Italie, vers ia fin du ve siècle, lui porta le dernier coup.

La population romaine déclina rapidement, privée de ses moyens d'existence et décimée par la guerre et par la peste. Les artistes qui survivaient encore furent réduits à la misère et durent s'expatrier, par suite du mépris qu'avaient les nouveaux maîtres pour tout ce qui n'était pas or ou métal précieux. Bientôt les Barbares adoptèrent les principes du christianisme, et cette conversion les entraîna à consacrer dans les églises une partie des richesses dont ils avaient dépouillé les anciens possesseurs. Les établissements religieux devinrent un asile pour ceux dont les occupations paisibles ne pouvaient s'accommoder de l'oppression qui désolait la Péninsule. En même temps un foyer intellectuel, sans cesse alimenté par les rapports réguliers entretenus avec Constantinople, se maintenait dans l'exarchat de Ravenne.

L'Italie conserve encore quelques spécimens de l'ameublement religieux des premiers siècles qui suivirent la conquête. Dans le vaste et fastueux monument élevé par Bernin à la partie absidiale de la basilique vaticane de Saint-Pierre, est déposé un des monuments les plus vénérables des premiers temps de l'établisse-

ment du christianisme connu sous le nom de chaire de Saint-Pierre. Il est bien évident que ce meuble ne peut avoir appartenu à cet apôtre, martyrisé sous l'empereur Néron, et qu'il est l'œuvre de l'un des papes qui lui ont succédé vers la fin du troisième ou le commencement du quatrième siècle. Le monument a subi, du reste, de nombreuses transformations, et il est très difficile de séparer la partie primitive des adjonctions postérieures. Le siège lui-même est en forme de cube massif de bois, recouvert de petits bas-reliefs rectangulaires d'ivoire dont plusieurs sont empruntés à la mythologie grecque ; de

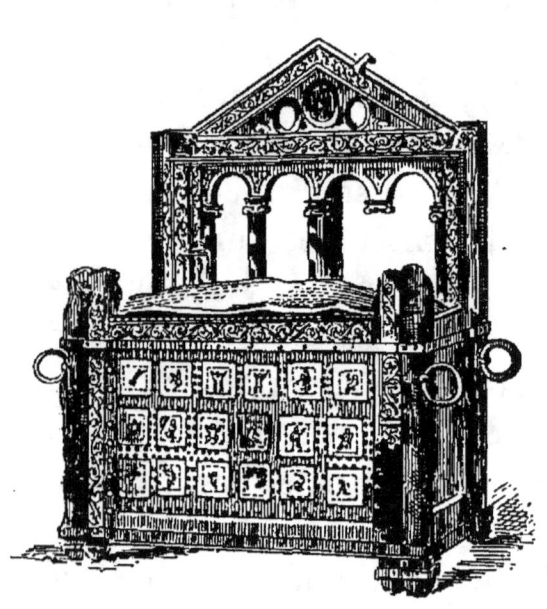

FIG. 4. — CHAIRE DE SAINT-PIERRE.
(Basilique de Saint-Pierre du Vatican.)

chaque côté des montants sont fixés des anneaux qui servaient à passer les bâtons des porteurs et identifiaient ce fauteuil aux sièges curules des magistrats romains. Il ne reste que des fragments trop insuffisants pour qu'il soit possible de connaître la disposition primitive des bras et du dossier ; celui qui s'y voit actuellement appartient vraisemblablement à une époque plus moderne et rappelle par ses ornements le caractère des édifices de la haute Italie, connus sous le nom général de lombards. Le trésor de

la basilique de Ravenne garde une autre cathédra que la tradition attribue à saint Maximien, et qui semble contemporaine du vi[e] siècle, date à laquelle vivait cet évêque. Le siège est entièrement revêtu de panneaux d'ivoire d'une belle exécution; ceux de la partie inférieure représentent le Christ avec les évangélistes; sur le dossier cintré, des bas-reliefs retracent les scènes du Nouveau Testament. Par le style de ses sculptures et par sa forme générale, ce meuble présente une grande analogie avec les monuments de l'art romano-byzantin adopté par les Lombards, dont on voit à Monza de précieux restes. Une troisième chaire, conservée dans le trésor de Saint-Marc, passe pour avoir appartenu à cet apôtre, quoiqu'elle soit d'un style bien postérieur. Plusieurs basiliques italiques montrent encore, à leur place primitive derrière l'autel, la cathédra de marbre dans laquelle s'asseyait l'ancien évêque, pour présider les réunions capitulaires.

Ces monuments de l'ameublement ecclésiastique sont les seuls sur lesquels on puisse s'appuyer pour franchir le long intervalle compris entre les derniers temps de l'empire romain et les efforts tentés par les Barbares pour s'assimiler les éléments de la civilisation des peuples asservis par eux, éléments qui devaient amener plus tard la rénovation de l'art. On est moins bien partagé avec l'empire d'Orient qui, mieux placé pour résister aux invasions, avait conservé une autonomie plus ou moins complète jusqu'à la conquête définitive des Turcs en 1453. En établissant la capitale du monde ancien à Byzance, l'empereur Constantin y transporta les chefs-d'œuvre de la Grèce, avec les ornements les

plus précieux des palais de Rome, et au contact des contrées asiatiques, le luxe prit des proportions inouïes. Les mosaïques aujourd'hui cachées de l'église Sainte-Sophie à Constantinople et celles des basiliques de la ville de Ravenne, exécutées par des artistes grecs, retracent fréquemment l'intérieur des palais de l'empereur Justinien. Ce ne sont que des galeries et des salles soutenues par des colonnes de marbres rares, avec des draperies de pourpre, dans lesquelles le souverain apparaît comme une divinité, assis sur un trône de métal précieux orné de pierreries, et couvert de vêtements surchargés de travaux d'orfèvrerie. De nombreux manuscrits représentent, dans leurs miniatures, les successeurs de Constantin environnés du même faste. Les récits prolixes des historiens grecs nous initient aux splendeurs des monuments religieux et à celles du palais impérial, sur l'emplacement duquel s'étendent aujourd'hui les constructions de la Porte ottomane. La richesse de ce mobilier devait amener promptement sa disparition, et, sous le règne de Michel III, on vit remplacer par une copie de bronze doré un trône en or enrichi de pierres précieuses, au-dessus duquel des oiseaux, mus par un mécanisme intérieur, faisaient entendre leur ramage, tandis que des figures de lions rugissants supportaient le siège du souverain, œuvre commandée à l'orfèvre Léon par l'empereur Théophile. Les musées, les trésors des églises et les grandes collections artistiques ont recueilli des œuvres importantes de l'art byzantin; ce sont principalement des ivoires et des pièces d'orfèvrerie enrichies de plaques en émail translucide d'un admirable travail. Les églises de Sainte-

Sophie et de San-Vitale à Ravenne, qui ont postérieurement servi de modèle aux basiliques de Venise et du nord de l'Italie, offrent des types très purs du style original des monuments du Bas-Empire, à l'époque florissante de l'art. Mais pour connaître dans tous ses détails la vie intime des Byzantins, apprendre ce qu'était l'ameublement usuel des palais et des maisons, depuis la chambre de porphyre et la galerie de Daphné aux portes d'ivoire enchâssées de bronze, jusqu'à la demeure du prolétaire grec, il faudrait étudier les détails des mosaïques et dépouiller les manuscrits à miniatures qui nous sont parvenus[1]. Ce serait un travail dont l'étendue dépasserait les limites dont nous disposons pour parcourir cette branche spéciale de la civilisation antique.

1. Nous ne classerons pas parmi les productions de l'ameublement byzantin un fauteuil envoyé au czar Yvan IV, lors de son mariage avec Sophie Paléologue et conservé au trésor impérial du Kremlin; ce siège, orné de bas-reliefs antiques d'ivoire représentant la fable d'Orphée, a été remanié en 1642 et complété au moyen d'autres bas-reliefs de travail allemand.

CHAPITRE II

LE MEUBLE AU MOYEN AGE

Nous avons très peu de renseignements sur l'état de la Gaule avant la conquête romaine. Le premier ouvrage qui décrive notre pays a été écrit par le conquérant dont la diplomatie et la tactique habile surent anéantir les dernières résistances de nos aïeux. César, dans ses *Commentaires,* devait représenter les Gaulois comme des Barbares, suivant en cela les habitudes du peuple romain, qui donnait ce nom à toutes les nations avec lesquelles il se trouvait en guerre. L'archéologie gauloise, longtemps négligée, a fait récemment de grands progrès et des fouilles conduites avec une méthode scientifique ont produit une longue série d'antiquités qui permettent dès maintenant d'apercevoir une Gaule plus riche, plus avancée dans les arts que ne l'avaient raconté les historiens de Rome. Mais les tombeaux exhumés contiennent principalement des armes, et à l'exception des grands chars de guerre sur lesquels les chefs gaulois étaient ensevelis, on n'y trouve pas d'objets mobiliers. Pendant la domination romaine que s'était si complètement assimilée la Gaule, l'existence

de cette nouvelle province se confond avec celle de l'empire. Les monuments, le langage, les institutions sont les mêmes, et nos villes du Midi ont conservé des temples, des théâtres, des thermes et des arènes que l'on admirerait à Rome même. Des objets d'art portant le même caractère se rencontrent souvent dans le sol de notre contrée et le musée de Lyon possède notamment un siège et un brasier identiques à certains bronzes tirés des fouilles de Pompéi. L'ameublement de notre Gaule était le même que celui de l'empire romain dont elle partagea le sort jusqu'à l'invasion des Barbares. Les Francs originaires des provinces voisines de l'embouchure du Rhin vinrent s'établir sur notre sol, où l'un de leurs chefs, Clovis, reçut de l'empereur Anastase le titre de consul romain. Pendant la période longue et désastreuse des luttes successives contre les Huns, les Goths, les Allemands, et les Bourguignons qui avaient ravagé la contrée, les villes dépeuplées tombèrent en ruine, et ce fut seulement sous l'influence du christianisme embrassé par les conquérants, que la civilisation gallo-romaine put à nouveau jeter quelques racines, à l'ombre des établissements monastiques élevés près de l'emplacement des tombeaux des personnages saints. Un des successeurs de Clovis, le roi Dagobert, se signala par la régularité qu'il s'efforça d'introduire dans un gouvernement encore empreint de l'esprit germanique, lequel laissait peu de place à l'autorité du souverain. La suite de ses actes montre qu'il avait l'intention de faire de la royauté française un pouvoir central et régulier, dont les leudes n'auraient plus été qu'un instrument docile. Sous son règne, l'industrie

se réveilla, et les étrangers, parmi lesquels on voyait des marchands grecs, se rendaient aux foires établies par lui dans les lieux de pèlerinage, où les fêtes des saints attiraient la foule, et surtout auprès de l'abbaye qu'il avait fait élever pour recevoir le tombeau de saint Denis et de ses deux compagnons de martyre, Rustique et Éleuthère. Il fit placer dans le chœur et sur l'autel de cette église des ornements d'une grande richesse, ainsi qu'une grande croix d'or pur, couverte de perles et de pierres précieuses, dont le magnifique travail avait été confié à l'orfèvre Éloi, disciple sans doute des artistes de l'empire grec, avec lequel Dagobert avait noué des relations très suivies. La croix d'or mérovingienne a été fondue lors de la Révolution française, mais le Cabinet des antiques de la Bibliothèque nationale possède un monument provenant de l'ancien trésor de saint Denis, dont la tradition attribue l'exécution à Éloi sur la commande du roi Dagobert. C'est un fauteuil de bronze doré, en forme de chaise curule, dont les quatre pieds simulent des consoles à têtes et à griffes de lion; à l'intérieur se trouvent, sur chaque face, quatre tiges glissant sur une rainure et réunies par une colonne horizontale terminée par deux boulons. Le dossier, en forme d'arc à double cintre, est appuyé sur quatre montants à boule qui soutiennent des panneaux dont les ornements sont ajourés. Par son caractère général, la partie principale de ce siège rappelle les chaises curules et il est évident que l'artiste a dû s'inspirer d'un modèle antique, mais le meuble porte des traces d'une dorure épaisse qui s'oppose à ce qu'on puisse se prononcer avec certitude sur son origine première. Il

apparaît cependant avec une évidence très manifeste que le style des animaux et la disposition des accessoires sont éloignés de la simplicité des œuvres antiques, et qu'ils se rapprocheraient davantage d'une époque encore à demi barbare. Quant au dossier, il est aisé d'y constater un travail postérieur s'adaptant mal au siège, qui primitivement ne comportait pas cet accessoire. On peut attribuer, vraisemblablement, ce dossier à l'époque de l'abbé Suger, qui, sous le règne de Louis le Jeune, fit rebâtir l'église de saint Denis et

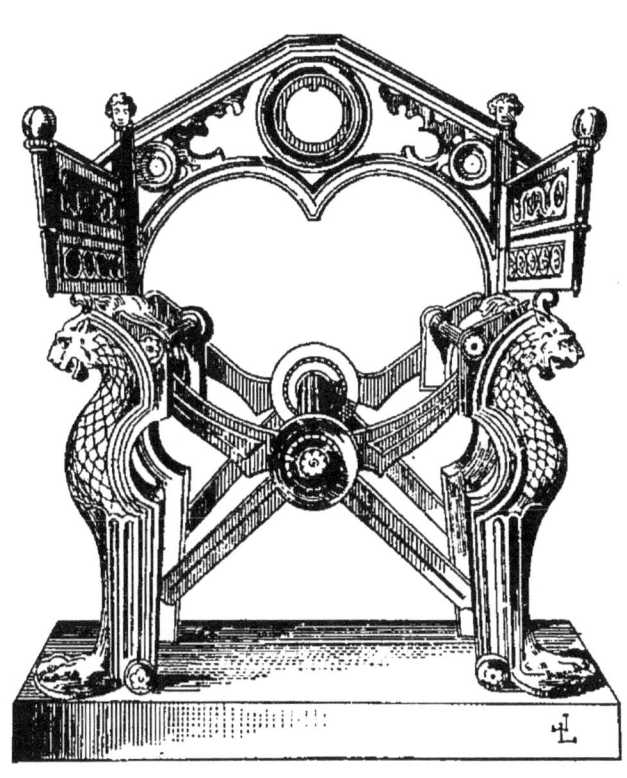

FIG. 5. — FAUTEUIL AYANT APPARTENU A DAGOBERT 1ᵉʳ.

(Cabinet des antiques de la Bibliothèque nationale.)

l'enrichit de superbes monuments. A la même époque, toute la chaire a dû être redorée afin de présenter un plus riche aspect. Après les réserves faites sur le style et la date d'exécution d'un fauteuil qui jouit en France d'une grande popularité, nous ajouterons que ce siège d'apparat, très précieux comme monument historique,

n'a jamais pu être un meuble d'usage et qu'il ne constitue guère qu'une curiosité artistique. On sait aussi que le roi Dagobert, qui était très fastueux dans l'ameublement de ses palais, présida, étant assis sur un trône d'or, l'assemblée tenue dans la plaine de Garges (635), dans laquelle il dicta au peuple ses dernières volontés et fit le partage de ses biens, dont la plupart furent réservés aux basiliques. Le fauteuil de saint Denis ne serait-il pas une copie de cet objet précieux, faite pour conserver le souvenir de la générosité du monarque, sans imposer de charge trop onéreuse à ses successeurs ? Ajoutons que le dévot monarque ne se faisait aucun scrupule de dépouiller les autres églises pour enrichir celle qui était l'objet de sa prédilection, et qu'il fit placer à Saint-Denis les portes en bronze de la basilique de Poitiers.

Une longue anarchie suivit le règne de Dagobert; elle ne se termina qu'à l'avènement de la dynastie carolingienne, dont le plus célèbre représentant fut l'empereur Charlemagne. Ce grand politique rétablit à son profit l'empire d'Occident, dont il ceignit la couronne dans la basilique de Saint-Pierre, et il conclut un traité d'alliance avec l'empereur d'Orient, en même temps qu'il recevait les ambassadeurs du calife Haroun-al-Raschid. Il attira dans la ville d'Aix-la-Chapelle les plus habiles ouvriers de Constantinople chassés par la proscription des images religieuses, qui furent chargés par lui d'exécuter les objets précieux destinés à la décoration de ses palais et des églises pour lesquelles il avait une vénération spéciale. Il avait commandé, entre autres ornements, pour son palais d'Aix-la-Chapelle,

quatre tables, une d'or et trois d'argent, ces dernières représentant des plans cavaliers de Rome, de Constantinople et du monde alors connu. Quelques épaves de ces pièces d'orfèvrerie nous sont parvenues; elles rappellent le caractère de l'art byzantin, soumis à l'influence germanique de leur nouveau lieu de production. Le trésor impérial de Vienne et le musée du Louvre se sont partagé une partie des insignes du couronnement du grand empereur, mais dans la part dévolue à Vienne, de beaucoup la plus riche et la plus authentique, il est peu de pièces qui remontent au viii^e siècle. L'atelier artistique fondé par Charlemagne ne disparut pas avec lui, et tandis que la France, par la faiblesse de ses souverains, était livrée au désordre et aux pillages des Normands, l'Allemagne, plus tranquille, voyait se développer en Lotharingie une légion d'orfèvres, de fondeurs en bronze, de sculpteurs sur ivoire et d'architectes qui préparaient les grands chefs-d'œuvre que devaient produire le xii^e et le xiii^e siècles. Il ne nous reste aucun débris du mobilier de l'empereur Charlemagne. Lorsqu'on ouvrit son tombeau dans la basilique d'Aix-la-Chapelle, on trouva son cadavre revêtu d'étoffes précieuses et assis sur un trône de marbre de travail antique. Cependant cette église conserve un riche revêtement de chaire en orfèvrerie incrustée d'émaux et de pierreries, qui aurait été offert par lui, ainsi que plusieurs grands bronzes placés au-dessus des portes et au triforium de la coupole. Une série nombreuse d'ivoires remontant à l'époque carolingienne a pris place dans les musées et dans les collections particulières. Ce sont généralement des coffrets de forme rec-

tangulaire dont le couvercle s'ouvre par le moyen d'une coulisse glissante. Ils sont ornés sur les côtés de plaques en ivoire sculpté représentant des animaux chimériques, qui se détachent sur un fond en marqueterie de bois de couleur et d'ivoire à rosaces et à entrelacs, dont la disposition a été reprise plus tard par les artistes ivoiriers de la haute Italie.

§ 1er. — LE XIIe ET LE XIIIe SIÈCLE.

Il faut arriver à la fin du XIe siècle pour constater dans notre pays les symptômes précurseurs d'une nouvelle activité artistique entravée jusqu'alors par les invasions des Normands et les guerres continuelles. Les efforts tentés par les couvents pour mettre en valeur les immenses domaines qui leur avaient été offerts, ainsi que le grand mouvement qui poussa la féodalité vers la conquête de la terre sainte, facilitèrent l'établissement d'un pouvoir central assez fort pour protéger les intérêts généraux. Ce furent les facteurs principaux de cette transformation, qui ne s'accomplit pas sans luttes, sans la résistance obstinée de tout ce qui profitait du désordre, et qui pour réussir dut mettre en mouvement toutes les forces vives du pays. Mais la triple alliance du clergé, des communes et de la royauté contre la barbarie féodale, leur ennemi commun, devait amener une victoire dont la principale conséquence fut la reconstitution nationale du pays depuis si longtemps opprimé. En face de l'anarchie du système militaire, on voit surgir l'organisation nouvelle des communes, d'abord imparfaite et incomplète dans ses rouages

administratifs, mais qui présente vers le XIII^e siècle les garanties de véritables institutions. Les arts comme l'industrie et le commerce prennent en peu de temps un développement rapide dans les cités où la tranquillité était désormais assurée, et les ouvriers se constituent en corporations réunissant dans leur sein tous les hommes capables. Tant que les artistes de l'école catholique étaient restés soumis à l'influence des établissements monastiques qui les couvrait de leur protection, ils avaient suivi une marche hiératique dont tous les détails étaient arrêtés et reproduits dans les diverses constructions qu'ils élevaient ou qu'ils étaient appelés à décorer; mais les membres des corporations laïques ne pouvaient s'assujettir à ces formules un peu étroites et ils se montrèrent animés d'un esprit novateur, désireux de réaliser des œuvres supérieures à celles de leurs trop timides devanciers. Cette influence fut longue à se faire sentir dans les édifices monastiques, mais elle rencontra, dès le premier jour, un accueil favorable parmi le clergé séculier, tout disposé à suivre ce mouvement national qu'il espérait diriger dans son intérêt, avant qu'il eût été absorbé définitivement par le pouvoir royal. C'est à ces diverses causes politiques que nous devons les magnifiques cathédrales dont les plus importantes sont placées dans l'Ile-de-France, ancien patrimoine de nos premiers rois capétiens. Ces entreprises nationales ne pouvaient se poursuivre sans la participation d'une population sympathique. Les autres provinces de la France ne furent pas sans prendre une part active à ce mouvement; mais au milieu de tous les grands travaux exécutés sur la surface du pays,

les monuments du domaine royal conservent le premier rang par la spontanéité de leur conception et la hardiesse de leurs proportions. Sous le règne de Philippe-Auguste, le politique le plus habile et le plus prudent stratégiste que la nation ait eu à sa tête depuis Charlemagne, la royauté ajouta à son domaine des provinces, des villes riches et populeuses dont la possession lui permit de réprimer les rébellions féodales. En même temps, le roi s'attacha les centres populaires et industriels en leur accordant des chartes communales, ou en les déclarant villes royales, placées sous sa protection directe. Les plus célèbres monuments de l'époque ogivale, commencés sous Philippe-Auguste, furent terminés sous le règne de son successeur Louis IX, héritier de la politique de son père, qu'il compléta par l'établissement du Parlement royal, ce tribunal devant lequel tous, hauts seigneurs ou humbles bourgeois, devaient se présenter lorsqu'ils étaient sommés d'y comparaître. En se servant de ce puissant rouage judiciaire, Philippe le Bel brisa quelques années plus tard la suprématie spirituelle de l'Église, comme son aïeul Louis IX avait dompté l'orgueil des barons, au bénéfice du pouvoir royal. L'exécution vigoureuse du programme politique adopté par ces monarques, que rien ne put distraire du but qu'ils poursuivaient, eut les conséquences les plus heureuses sur le développement des lettres, des sciences et des arts dans notre pays.

Cette digression rapide sur l'état politique de la France au commencement du XIIIe siècle nous a paru utile pour bien préciser le caractère particulier de l'architecture qui a exercé à cette époque une véritable

prépondérance sur l'ensemble de l'art, en lui imposant la loi de l'unité. Il faut cependant reconnaître que cette tendance n'avait rien de tyrannique et qu'en obligeant le sculpteur et le peintre à se renfermer dans certaines données monumentales, elle leur laissait une grande latitude dans l'exécution. L'architecte, en donnant la hauteur d'un chapiteau ou d'une frise, les dimensions d'un tombeau, la disposition d'un autel orné de châsses et d'émaux peints, les profils de stalles ou d'armoires en bois sculpté, imposait une ordonnance générale dans laquelle chaque artiste se mouvait pour accomplir son œuvre particulière. C'est à cette concordance dans la conception et l'exécution que l'on doit les grandes qualités de style qui distinguent toutes les œuvres artistiques du moyen âge. Le monument le plus vaste, aussi bien que l'objet le plus infime, portent également l'empreinte d'une conception magistrale dans laquelle l'expression individuelle de l'artiste a été respectée. Ce double caractère s'affirme nettement, lorsqu'on interroge les œuvres de la menuiserie et de la sculpture sur bois, si intimement liées pendant toute la durée du moyen âge.

Les corporations ouvrières, que l'on voit apparaître à ce moment de notre histoire, n'étaient point inconnues sur le sol de l'ancienne Gaule. Elles existaient pendant la domination gallo-romaine, et des inscriptions assez nombreuses nous ont conservé les épitaphes de maîtres de diverses professions industrielles, parmi lesquels on remarque des tailleurs, des cordonniers, des boulangers et enfin des menuisiers. Après avoir conquis, la race franque dut songer à développer un état régulier et faire appel aux institutions

municipales des provinces vaincues, dans la mesure où elles pouvaient s'accorder avec le dépouillement partiel du pays, au profit des leudes victorieux. Mais les invasions, amenant chaque jour un nouvel oppresseur plus avide, ne permirent plus aux producteurs de séjourner dans les villes où ils étaient constamment rançonnés. Ils se réfugièrent, à partir du VIIIe siècle, autour des cloîtres des grandes abbayes et dans l'enceinte de leurs domaines où ils établirent des ateliers de charpentiers, de menuisiers, de terrassiers, de sculpteurs, de peintres, de copistes, d'orfèvres et d'émailleurs, etc. Ces ateliers, quoique soumis à l'autorité ecclésiastique, étaient indistinctement composés de clercs et de laïques ; ils étaient soumis à une discipline et leur recrutement s'opérait surtout par l'apprentissage. Malgré le calme et la sécurité dont jouissaient les membres de ces associations, il leur manquait un élément précieux, l'indépendance, car, en retour de la protection qui leur était offerte, ils avaient dû aliéner leur liberté pour devenir les hommes liges des abbayes. Aussi lors de l'établissement des communes et des villes placées sous l'autorité royale, aspirèrent-ils à la liberté et à abandonner leurs anciens protecteurs. Les communes avaient soif d'ordre et d'indépendance ; elles n'hésitèrent pas à admettre ces nouveaux réfugiés dans leur sein, en empruntant aux centres monastiques les principes sur lesquels ils s'étaient appuyés pour conserver intactes les vieilles traditions de l'art. C'est par cette transition insensible que les arts changèrent de milieu sans subir une direction différente ; seulement l'esprit séculier vint y apporter un nouvel élément très actif ayant pour base l'esprit d'association et de solidarité.

La majeure partie des corporations avait déjà reçu des privilèges de nos rois et notamment de Philippe-Auguste, quand le prévôt de Paris, Étienne Boileau (1254)[1], pour mettre fin à des réclamations et à des compétitions permanentes entre les divers corps de métiers, résolut de réunir toutes les ordonnances relatives aux industries de Paris avec les droits et les devoirs de chacune d'elles.

On connaît les noms des prud'hommes gardes du métier des charpentiers au temps d'Étienne Boileau; c'étaient : Pierre le Rovre, Pierre du Parvis, Jehan le Mestre et Grandin, les plus anciens huchiers français dont l'histoire fasse mention. Fouques du Temple paraît avoir exercé spécialement la profession de charpentier et avoir habité le centre industriel qui s'était établi dans l'enclos du Temple.

Le texte d'Étienne Boileau ne vise que l'exécution du travail manuel et des relations entre les ouvriers et les apprentis. Aucune préoccupation artistique ne s'y trahit. A cette époque, le mobilier ne formait qu'une partie intégrale de l'habitation, et par suite, il devait rentrer dans l'ensemble des travaux de charpenterie. De plus, la profession d'ouvrier n'entraînait pas, au moyen âge, un état de sujétion vis-à-vis d'un artiste directeur, comme elle le fait de nos jours; les sculpteurs et les architectes les plus habiles ayant été qualifiés d'ouvriers jusqu'à la fin de la Renaissance.

Le règlement de 1254 ne tarda pas, au reste, à de-

1. Voir : 1° *Le livre des Métiers de Paris*, publié par M. Depping; 2° *Le livre des Métiers de Paris*, par MM. de Lespinasse et Bonnardot, publié par le service historique de la ville de Paris.

venir insuffisant devant la marche ascendante de l'art et les progrès incessants du luxe. Il fut rendu plus tard d'autres ordonnances qui fixèrent mieux l'importance industrielle des huchiers, et leur permirent de rompre les limites trop étroites de leur association avec la corporation des charpentiers. Malgré ces réserves, il convient, pour l'étude du mobilier remontant aux premières années du moyen âge, de suivre la méthode d'Étienne Boileau, sans chercher à établir la part spéciale affectée à chaque catégorie d'ouvriers, travaillant concurremment avec le huchier qui nous préoccupe le plus.

C'est par suite d'une première division du travail que les charpentiers cessèrent de fabriquer les meubles, et que les huchiers, devenus plus tard menuisiers, furent chargés plus spécialement d'exécuter les portes, les fenêtres et les volets des maisons, ainsi que les coffres, les bancs, les bahuts et les armoires. Tous ces meubles étaient taillés et assemblés comme de la charpenterie fine, et les bois toujours employés à tenons et à mortaises chevillés en bois ou en fer. Les collages n'étaient admis que pour les applications de marqueterie de peaux ou de toiles peintes sur les panneaux. Quant aux moulures et à la sculpture, elles étaient taillées en plein bois, et non point appliquées. Jusqu'au xiiie siècle, les meubles qui nous sont parvenus sont de véritables œuvres de hucherie; le bois y est employé sans aucune ornementations, et revêtu de peintures sur toile ou sur cuir, avec appliques de ferronnerie formant la partie principale de la décoration. Ils firent ensuite place à des pièces moins massives, dans lesquelles un rôle plus

important était réservé à la sculpture, qui laissait en même temps des œuvres considérables sur les stalles des églises et aux voûtes des châteaux. C'est alors, nous l'avons déjà dit, qu'apparaît l'architecte, qui détermine les lignes générales où doit se renfermer le huchier, aussi bien pour entreprendre la décoration d'ensemble du chœur d'une vaste cathédrale, que pour sculpter les côtés d'un bahut destiné à renfermer des hardes.

Les manuscrits nous permettent de reconstituer la vie privée de nos ancêtres à l'époque du moyen âge, et le célèbre *Hortus deliciarum* d'Herrade, abbesse de Landsberg, vers la fin du XIIe siècle, si malheureusement détruit lors du dernier siège de Strasbourg, contenait les renseignements les plus précieux sur la forme et le décor de la plupart des ustensiles domestiques qui étaient alors en usage. L'ameublement ne se composait guère que de meubles portatifs, qui suivaient le propriétaire dans ses nombreux déplacements. Bien que le confort fît chaque jour des progrès, on sait que jusqu'au XVe siècle, les châteaux ne contenaient pas de mobilier fixe, et que les lits, les bancs et les tables étaient transportés sur des chariots ou à dos de mulet, lorsque le suzerain changeait de résidence. Les lits et les bancs étaient garnis de coussins que l'on tirait des coffres, en même temps que l'on tendait les murailles de toiles peintes ou de tapisseries, et que l'on jetait sur le pavé des tapis et, à leur défaut, des plantes odoriférantes ou de la paille. Le luxe consistait principalement en riches pièces d'orfèvrerie que l'on disposait sur des tables ou sur des buffets à gradins. Ces coutumes persistèrent jusque vers le règne de Charles V;

époque où nous verrons apparaître des œuvres qui permettront de juger les progrès réalisés depuis le règne de Philippe-Auguste, le premier constructeur du Louvre, jusqu'au monarque qui acheva cette résidence, avant les grands travaux de réfection commencés par François Ier.

Les meubles antérieurs au xiiie siècle sont rares dans les collections, et la plupart de ceux que l'on connaît ont une destination religieuse. C'est là sans doute ce qui a aidé à leur conservation, en les protégeant contre les changements de la mode, qui met impitoyablement à la réforme ce qui n'est plus au goût du jour. On retrouve dans les trésors de quelques églises un petit nombre de meubles contemporains de l'ordonnance de Boileau sur la corporation des charpentiers-huchiers. L'église d'Obazine, dans la Corrèze, possède une armoire de travail rudimentaire, qui se compose de pièces de bois de chêne à peine dégrossies. Les deux vantaux du centre, terminés en cintre, sont retenus par deux pentures de fer forgé et fermés au moyen de verroux à tige droite se fixant dans une serrure en fer. Les côtés, traités plus délicatement, sont ornés de deux rangées d'arcades plein cintre soutenues par des colonnettes. Ce meuble devait être primitivement revêtu de peintures, dont il subsiste encore quelques traces, et qui venaient atténuer son caractère par trop primitif. Une autre armoire plus importante, mais en partie mutilée, figure dans la cathédrale de Bayeux, où elle sert encore à renfermer les châsses et les objets précieux. Chacun des vantaux qui la composaient était couvert de peintures à sujets blancs sur fond rouge, représentant des trans-

lations de reliques, qui sont aujourd'hui presque effacées. La ferronnerie est aussi le principal élément de décoration de ce grand meuble; chaque verrou étant ingénieusement disposé pour fermer à la fois deux des battants disposés sur les deux étages que comprend l'en-

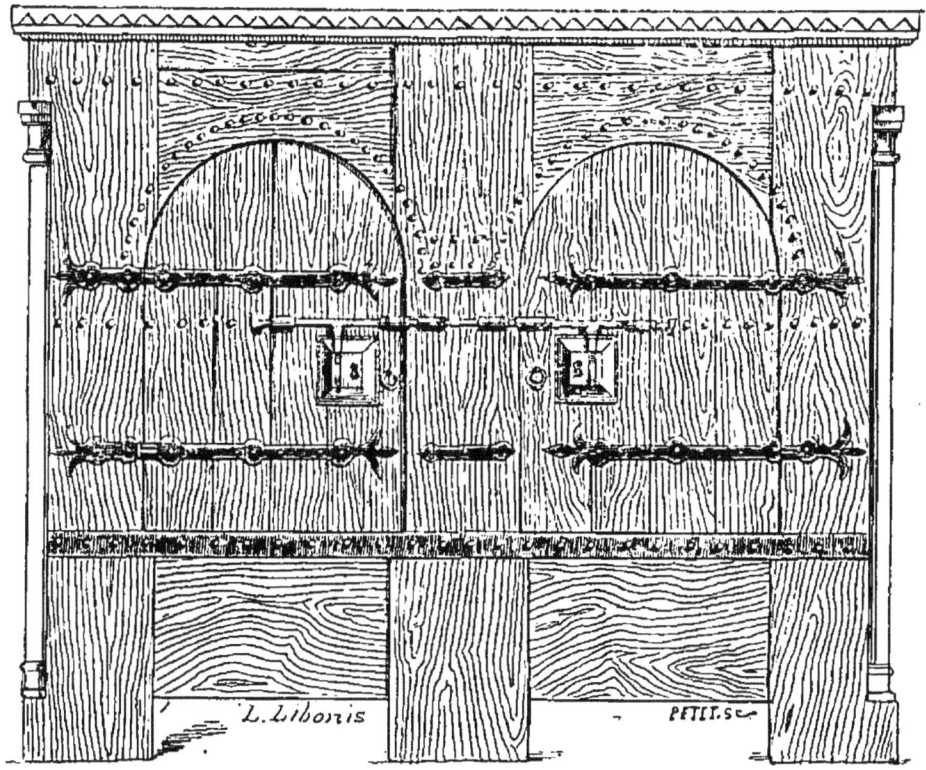

FIG. 6. — ARMOIRE DE L'ÉGLISE D'OBAZINE, XII^e SIÈCLE.

semble. L'armoire la plus remarquable que nous ayons en France est celle de la cathédrale de Noyon, contemporaine de la première moitié du xiii^e siècle. Les panneaux, entièrement peints à l'extérieur et à l'intérieur, sont surmontés d'un couronnement orné de dentelures sculptées qui font pressentir le style du xiv^e siècle. Elle est divisée

en deux séries superposées de volets se repliant en deux feuilles et soutenus par des pentures en fer étamé. La peinture de ce meuble, d'un style large et sobre, est exécutée sur une toile marouflée. Les sujets représentent des anges adorateurs et de saints personnages se détachant sur un fond semblable à celui des manuscrits.

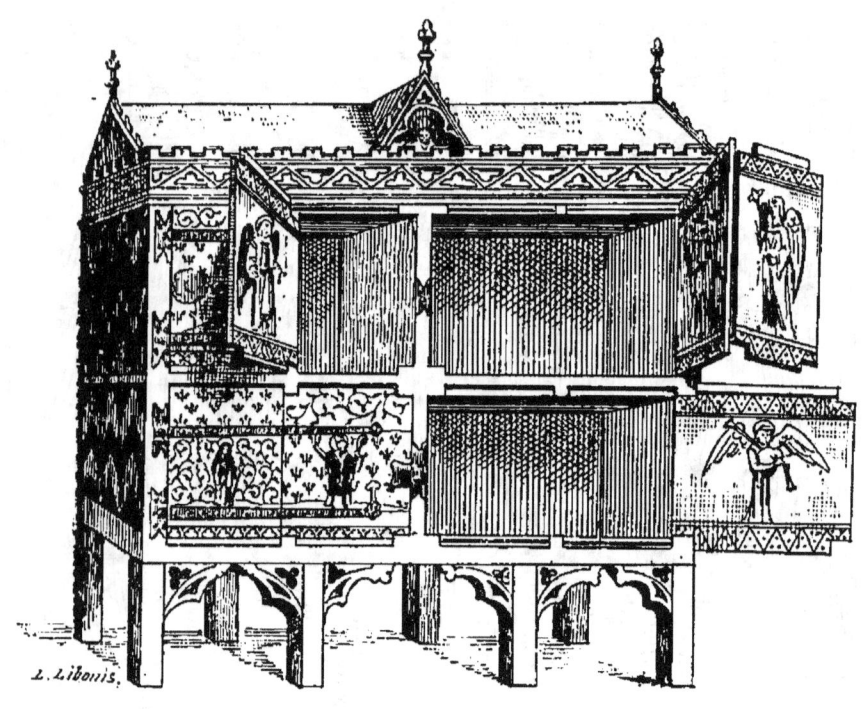

FIG. 7.
ARMOIRE DE BOIS DÉCORÉE DE PEINTURES, XIIIe SIÈCLE.
(Cathédrale de Noyon.)

Le bahut est la pièce d'ameublement la plus usitée au moyen âge. C'était le meuble à tout faire, qui servait de table et de banc; on y renfermait les effets précieux; il figurait dans le mobilier du seigneur aussi bien que dans la chambre du bourgeois. En même temps, il remplissait l'office de coffre pour le transport des objets nécessaires au déplacement, et ce nom fut conservé long-

temps aux coffres de voyage. Dans les chartriers, des
bahuts contenaient les archives et les actes importants,
et dans les sacristies on y déposait une partie des vête-
ments sacerdotaux. On retrouve encore dans les églises
quelques-uns de ces anciens meubles, dont les bois
étaient originairement recouverts de peaux ou de toiles
marouflées, et qui sont garnis de fortes pentures en fer

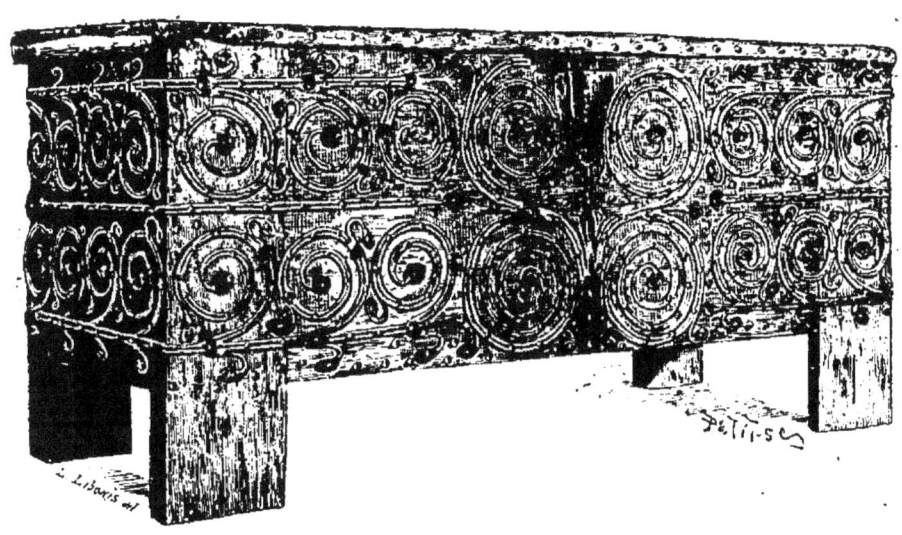

FIG. 8.

COFFRE REVÊTU DE PENTURES EN FER, XIII° SIÈCLE.
(Musée municipal de l'hôtel Carnavalet.)

forgé, le plus souvent d'un beau travail. Leur caractère,
un peu sévère, rappelle celui des armoires que nous
avons citées, et qui appartiennent à la même époque.
Dans son *Dictionnaire du Mobilier*, M. Viollet-le-Duc
reproduit l'un de ces bahuts de fabrication anglo-nor-
mande, provenant de l'église de Brampton, en Angle-
terre, qui conserve encore la forme primitive du coffre
de voyage. La cathédrale de Noyon en possède égale-

ment qui sont revêtus de belles pentures en fer forgé. M. Peyre en avait envoyé un autre d'une exécution à peu près semblable, à l'Exposition des arts du métal, organisée, en 1880, au palais de l'Industrie, par l'Union centrale des arts décoratifs. Le bahut le plus important que nous connaissions de cette époque est celui qui fait partie des collections du Musée municipal, à l'hôtel Carnavalet, et qui provient, suivant la tradition, de l'abbaye de Saint-Denis. Ce meuble a certainement été revêtu d'une couche de peinture, aujourd'hui disparue, appliquée sur les ais de bois dont il est composé ; mais il a conservé une double série superposée de pentures en fer qui rappellent par leur disposition celles des portes de la cathédrale de Paris, l'un des plus beaux ouvrages de l'art industriel du moyen âge. Sauval, dans ses *Antiquités de Paris,* dit que Charles V conservait au Louvre un vieux banc qui avait appartenu à saint Louis.

Avant de quitter le XIII^e siècle, il conviendrait de signaler quelques sièges conservés dans les églises comme provenant d'anciens évêques et remontant à une date très reculée, entre autres le fauteuil du trésor de la cathédrale de Sens, attribué à saint Loup, et quelques chaises à dossier ajouré, rappelant la forme des sièges antiques ; mais ces meubles ne remontent pas au delà du XVI^e siècle et sont d'une authenticité souvent discutable.

Les huchiers se sont particulièrement distingués dans l'exécution des stalles de chœur ou de salles capitulaires, rangées de sièges destinés aux membres du clergé, aux religieux des monastères ou à des assemblées de clercs et de laïques. Dans les basiliques primitives, l'évêque ou l'abbé étaient assis au fond du chœur,

derrière l'autel, sur un trône, cathédra de marbre ou de bois, entourés des membres du chapitre et du clergé occupant des bancs rangés en hémicycle. Cette ancienne disposition n'a pas laissé de traces en France, et, depuis le XIIIe siècle, les sièges du clergé ont été placés en avant du sanctuaire des deux côtés du chœur. C'est à la même époque que cette dernière partie de l'église, primitivement ouverte, a été enveloppée de clôtures et fermée par un jubé percé de portes. Nous ne possédons pas de stalles antérieures au XIIIe siècle, mais celles qui restent de cette époque accusent des formes arrêtées qui ne peuvent être que la conséquence d'une longue tradition. Les artistes du moyen âge ont déployé un grand luxe d'ornementation dans la composition des stalles. Malgré la destruction systématique qu'elles ont subie, par suite des variations du goût, nous avons conservé quelques spécimens remarquables de ces œuvres de menuiserie. Nos grandes cathédrales ont perdu, pour la plupart, la majeure partie de leur ancien mobilier, mais quelques-unes, plus heureuses, ont pu sauver leurs sièges choraux, qui prennent place parmi les plus belles productions de la sculpture française.

Les stalles du XIIIe siècle, rares en France, sont d'un travail assez rudimentaire et empruntent peu à l'art de la sculpture. Parmi les plus anciennes, on cite celles de la chapelle de Notre-Dame-de-la-Roche (Seine-et-Oise), qui sont disposées sur deux rangées, et dont les montants, d'une grande simplicité de profil, sont terminés par des fleurons d'un goût charmant servant d'accotoirs. La cathédrale de Poitiers conserve également des fragments de stalles d'un beau travail; mais les

plus intéressantes sont celles de l'église Saint-Andoche de Saulieu, bien qu'elles soient aujourd'hui très mutilées. Elles datent des dernières années du xiiie siècle et accusent une époque de transition où les huchiers commençaient à enrichir leurs œuvres de sculptures en bas-reliefs et en ronde bosse. Sur les côtés extérieurs sont placées des scènes du Nouveau Testament, tandis que les séparations de chacun des sièges sont marquées par des têtes d'un beau caractère. Les montants qui soutiennent le dais, composé d'un plafond rampant, sont revêtus d'ornements empruntés à la flore végétale du moyen âge. C'est l'un des premiers exemples de la nouvelle forme des dais, qui jusqu'alors ne se composaient que d'un madrier formant soffite.

Une pièce fort rare de l'ameublement religieux du xiiie siècle est conservée dans l'église de l'ancienne abbaye de Sénanque (Vaucluse); c'est une tour en bois de forme octogonale, surmontée d'un clocher ajouré, dont les parois sont percées de fenêtres géminées, et qui servait de tabernacle.

§ 2. — LE XIVe SIÈCLE.

Bien qu'il n'existe pas une différence très accusée entre le style des édifices du xiiie siècle et celui du siècle suivant, on peut constater que les spéculations hardies de l'architecture tendent à perdre une partie de leur puissance, tandis que l'emploi de la sculpture se généralise de plus en plus. Les artistes se préoccupent peut-être moins de la largeur du style, et tous leurs efforts tendent à faire beau. Le luxe s'introduit dans la vie civile,

et l'on recherche les productions de l'art pour l'art luimême. La peinture est appelée à couvrir d'images les murs des palais, et la sculpture doit en façonner les portes et les lambris, en même temps qu'elle décore les sièges et les meubles, chaque jour plus nombreux, qui garnissent les salles des châteaux.

Il entrait dans la politique de nos rois d'amoindrir l'importance des grands suzerains, naguère encore leurs égaux, par la somptuosité de leurs habitations. Philippe le Bel et Charles V étendirent leur puissance autant par les richesses artistiques dont ils s'entouraient que par l'agrandissement du domaine royal. L'orgueil féodal était forcé de s'incliner devant la magnificence du pouvoir royal, que ses ressources amoindries ne lui permettaient plus d'imiter. Les comptes de l'argenterie des rois de France[1], qui contiennent de si précieux renseignements sur l'état des arts à cette époque reculée, nous ont conservé les noms de plusieurs huchiers-menuisiers qui furent chargés de fournir le mobilier des châteaux royaux pendant la durée du xiv° siècle.

En 1316, Geoffroy de Fleuri, argentier du roi Philippe le Long, paye à l'imagier Martin Maalot 6 l. 10 s. « pour la façon de 2 faus d'esteurs qu'il a fet pour nostre sire le Roi. » C'est, pensons-nous, la première mention qui ait été conservée d'un meuble enrichi de sculptures. Dans la même année, Jean Bacin, huchier, reçoit 110 s. « pour 3 chaëres, deux à laver et une à seoir, destinées à la Royne, et le charpentier Fleury 42 s., pour refaire

1. Voy. Douet d'Arcq, *Comptes de l'argenterie des rois de France.*

les aumoires de la Royne et les remettre en la tour au Louvre, là où ils avoient esté autrefois. »

Les préparatifs du sacre de Philippe le Long, en 1317, entraînèrent la fourniture de plusieurs bahuts de coffres, dont la destination nous initie à la vie privée de nos anciens souverains. Le coffretier Richard d'Arragon livre à Ansselet de Corbeil « un grand coffre pour mectre les robes de nostre sire le Roy, ainsi que deux escrins pour ses œuvres; à messire Adam Neron, deux paniers à espice et un bahut à mectre sur lesdits paniers. Il baille à Perrot, sommelier de la chapelle, deux aumucelles pour les sommiers de la chapelle, et deux bahuts, avec deux coffres délivrés à Richard, et un bahut pour lesdits coffres de la chapelle, baillé à Chevauchesnel ». Il fournit encore quatre malles à la garde-robe du commun et une grande malle à *chevaliers nouviaus*. La literie du Roy l'accompagnant dans tous ses déplacements, Richard d'Arragon livre à Guillot du Materaz trois malles dont deux pour le lit le Roy et l'autre pour le Materaz, « quatre bouges (c'est une espèce de malle) à mettre les aisements le Roy, plus deux coffres pour la chambre et un bahut pour les espices. »

La reine Jeanne de Bourgogne faisait une suite d'acquisitions presque identiques chez Richard d'Arragon, à l'occasion du même événement. Elles comprenaient douze malles, dont deux pour le lit de la Royne, deux pour porter ses materaz, six pour la garde-robe et deux pour ses damoiselles. Venaient ensuite : « quatre bahuts pour les sommiers de la chambre, et quatre bouges, dont deux fermanz à clef, et un coffre coulleiz (à coulisse?); un autre pour mectre ses heures; un coffre pour ses

chauces et ses sollers; un grand coffre à mectre les robes madame la Royne », et d'autres encore pour la chapelle et pour la chambre. Richard avait fourni également « deux escrins dorés pour sa teste, » qui nous semblent avoir protégé les coiffures de la Reine.

Les dépenses faites pour le sacre nous apprennent comment étaient disposés les lits au commencement du xive siècle. La chambre brodée de la Reine, lors de son couronnement à Reims, était ornée de 1,321 « papegaults faiz de broudeure amantelés des armes du Roi », et de 561 papillons aux ailes portant les armes du comte de Bourgogne, le tout travaillé d'or fin. Le char qui servit à son entrée était surmonté d'un ciel en velours vert et garni d'un matelas de velours pourpre. Le dessus était tendu en toile azurée et recouvert de toile blanche. Le chariot du Roi était garni en velours écarlate. Il serait peu intéressant de reproduire les détails multiples de ces deux dernières commandes, qui concernent surtout l'art du tapissier.

Parfois on rencontre des meubles d'une nature plus artistique que celle des bahuts et des coffres qui reviennent si souvent dans les comptes, et par suite, d'une exécution plus soignée. En 1317, la Reine fait demander « deux tables à mangier, ouvrées sus fust d'ivoire et d'ybenus à menues parties, dont l'une est de deux pièces et demie ployans, et l'autre de deux pièces, sur laquelle table madame la Royne mange. » (Comptes des choses prises dans la Tour du Louvre.) Il y avait aussi « des eschiquiers à eschas d'ivoire et d'ibernus. »

L'inventaire des biens de la reine Clémence de Hongrie, vendus après sa mort, en 1328, décrit plusieurs

coffres de fust ferrés ou couverts de cuir, et une chaire de cuivre garnie de velours, estimée cent sols parisis, et adjugée à Gillet le Chasublier. C'était un de ces fauteuils en fonte de cuivre, fabriqués principalement à Dinant, dans les Pays-Bas, et dans lesquels nos rois sont représentés assis, lorsqu'ils reçoivent l'hommage des auteurs qui leur offrent leurs manuscrits. Ce genre de siège resta usité jusqu'à la fin du xve siècle, et on en retrouve des spécimens dans les tableaux de Jean van Eyck et de son école.

La majeure partie des sièges d'apparat était de bois recouvert de riches étoffes peintes aux armes du roi. Dans les dépenses du mariage de Blanche de Bourbon avec le roi de Castille en 1352, sont mentionnés plusieurs meubles destinés au service du roi ou à celui de la nouvelle épousée et offrant cette disposition. Le peintre du roi, Girard d'Orléans, auquel est faite la commande, se charge de la sculpture sur bois ainsi que de la peinture. Il reçoit d'abord « une aune de veluyau pour faire les sièges de deux chaières pour le Roy payées huit escus ; le fust et la façon desdites chaières ouvrées à orbevoies à deux endroits peintes et couvertes de cuir par-dessous ledit veluyau, lui sont payés dix livres p ». Peu de temps après, l'argentier du roi, Étienne de la Fontaine, tire des garnisons de l'argenterie « trois aulnes et un quartier de veluyau qu'il livre à Girart d'Orlienz pour faire les sièges de six chaaires destinées à monseigneur le Daulphin, au duc d'Alençon, au duc d'Anjou et à ses deux joines frères et à monseigneur Loys de Bourbon, et ouvrées à orbevoies à deux endroiz et peintes à leurs armes ; ledit

Girart recevant cent solz parisis pour le fust et la façon de chaque chaaire ». Le même artiste exécute pour Blanche de Bourbon « deux chaaires couvertes de velluau vermeil, l'une à dossier pour atourner ladite dame, l'autre pour soi laver, qui furent peintes d'azur et les têtes estannelées de fin or, ainsi qu'une demoiselle à attourner (on voit que le mot est depuis longtemps en usage), et une nécessaire couverte de cuir et envelopée de drap ». En 1353, il fit quatre chaises à dossier couvertes de velours par dessus, « que la Royne, la dauphine, la reine de Navarre et la duchesse d'Orléans ont eues pour causes de leurs atours et de laver leurs chefs. » Il fut chargé en 1364 de l'exécution des chaères du sacre de Charles VI.

Girard d'Orléans était peintre titulaire du roi Jean ; il avait décoré les salles du château de Vaudreuil en Normandie. Il continua à travailler pour le monarque pendant sa captivité en Angleterre; on trouve, en effet, dans le journal de la dépense du roi Jean à la tour de Londres en 1358, qu'il fut payé à maistre Girart « pour une chaière neuve nécessaire pour le Roy, c'est assavoir pour le fust et la façon du charpentier, 20 s. et pour le cuir et pour la garnison par le seilier, 13 s. 4 d. » — Il refit également de charpenterie et repeignit de nouveau la chaière du Roy, en empruntant l'aide de Gile de Melin (Melun) et de Copin le paintre, à la relacion maistre Jean le Royer. L'inventaire de Charles V cite encore un tableau de bois en quatre pièces, sculpté par Girard d'Orléans.

Le coffretier, qui fournit les malles, les bouges et les paniers pour contenir les bagages de Blanche de Bour-

bon, s'appelait Guillaume le Bon. Son nom revient très souvent, sans qu'aucun des objets livrés mérite une mention spéciale. Dans la même année, il avait vendu au Dauphin deux grands coffres ferrés pour mettre ses armures et d'autres petits coffres pour sa haubergerie, ses bannières et ses tuniques. Ce prince avait également acheté au gainier Hue Pourcel un coffret de cuir bien et joliment ferré, pour y déposer un coffret en cristal de roche et un second étui de cuir pour garder sa bonne ceinture d'or. Le même coffretier avait fourni quatre malles et quatre bahuts pour charger dedans les courte-pointerie et tapisserie des chambres du Roy et de Nosseigneurs, et porter hors de Paris aux termes de Pasques et de Toussaint, quelque part qu'ils fussent.

Jusqu'à Charles V, les souverains français avaient habité l'ancien palais de la Cité où ils avaient pu se tenir à l'abri des incursions des Normands, après que ces pirates eurent détruit la ville gallo-romaine située sur la rive gauche de la Seine. Dans un but stratégique, Philippe-Auguste avait élevé, aux deux extrémités de la ville, les deux forteresses du Louvre et de la Bastille avoisinant l'enceinte de la ville et la commandant. Le développement que prenaient chaque jour les cours du Parlement et plus encore le souvenir des dangers qu'il avait courus dans le Palais, lors des troubles de sa régence pendant la captivité du roi Jean et la rébellion d'Étienne Marcel, décidèrent Charles V à transporter sa résidence habituelle dans le donjon de Philippe-Auguste qu'il fit agrandir pour en rendre le séjour plus agréable. Mais il laissa à la vieille demeure royale son titre officiel, qu'elle conserva jusqu'à la fin

du xvi° siècle, en réservant à la grande salle du Palais le privilège de servir aux banquets royaux et aux grandes solennités publiques. Les nouvelles constructions du Louvre excitèrent l'admiration enthousiaste des écrivains contemporains ; elles avaient été confiées à plusieurs artistes dont les noms ont été en partie conservés. Nous relevons dans les Comptes du roi les noms des huchiers et des sculpteurs employés à l'exécution du mobilier royal :

« A Thibaut le Roulier, pour un banc de taille, trois francs et pour quatre fourmes (banc à deux places), et quatre escrans à feus, quatre francs.

« A Hennequin de la Chapelle, pour un banc de taille à osteaux et à bestes de deux pieds de long, six francs ; pour un autre banc de taille à deux paremens et à marchepied de xii pieds de long, huit francs, et pour un autre banc de taille à un parement de xiii pieds de long, six francs, lesquels sont ès chambres du Roy ; — pour un dressoir en la salle du Roy, deux francs et demy, et pour six fourmes, trois francs.

« A Jehan de Verdelay et Colin de la Baste, huchiers, pour un banc de chesne à coulombes de xx pieds de long, mis en la salle par terre pour la grande table du Roy, avec le dais d'icelle longueur de trois pieds de lé garnie de traiteaux, pour ce xxiv francs; Idem pour un drécoir enfoncé et une marche tout autour et enfoncé le viez banc sainct Louis et une marche autour viiii francs; pour quarante six tables fournies de tréteaux et quarante deux fournies lxiiii l. p. — pour deux dressoirs mis ès la chambre du Roy, vi livres ; — pour un banc où le Roy tient ses requestes, lxiiii s. p.

« A Marie Sirasse, huchière; pour un dais de xx pieds de long en forme de panneaux Gluez, le dossier et le marchepied de devant de taille et quatre bestes sur les pieds et pour une table de sapin fournie avec ses tréteaux en la salle de la Royne au Louvre, xxviii francs; pour six tables de noyer à tréteaux; pour un drécoir à deux fonds de six pieds de long en ladite salle; pour deux buffets, pour tout xlvi l. viii s. p.; pour deux chaières à dos carrées de bois d'Illande qui sont ès galletas, iiii francs.

« A Philippe Sirasse, huchier, pour avoir fait de bois d'Illande, un estuy pour hébergier l'horloge de monseigneur le Dauphin qui sonne les heures audit Louvre. »

Un troisième huchier de la même famille, Guillaume Sirasse, fut élu, en 1417, prévôt des marchands de Paris.

L'un des établissements les plus populaires de Charles V est celui de sa bibliothèque qui, parvenue jusqu'à nous, après de nombreuses vicissitudes, est le fonds le plus précieux de notre grande collection nationale. Elle existait déjà en germe dans le palais de la Cité, quand le roi la fit installer dans son nouveau château du Louvre, où elle occupait la tour devers la Fauconnerie, dite de la Librairie. En 1367, les deux huchiers, Jacques du Parvis et Jean Grosbois, firent marché pour le transport de cette bibliothèque du palais de la Cité au château du Louvre et pour la réfection des bancs, des pupitres et de deux roues remises à la dimension de la tour de la Librairie. Un ancien historien de Paris a laissé la description de cette bibliothèque qui occupait les trois étages de la tour. Le premier des

deux étages supérieurs était garni tout autour d'un lambris de bois d'Illande (chêne de Hollande?) du prix de cinquante francs d'or; il y en avait quatre cent quatre-vingts pièces qui avaient été données au Roy par le sénéchal de Hainaut pour servir aux travaux du Louvre. Les anciens sièges ayant été trouvés mauvais, on dut les refaire en « merien » neuf, ainsi que deux portes de sept pieds de hauteur sur trois de largeur placées dans deux des étages. On garnit aussi les fenêtres de châssis en fer treillagé pour empêcher le passage des oiseaux. Sauval ajoute que la voûte était revêtue de bois de cyprès chargé de sculptures. Tous les manuscrits étaient posés à plat sur les rayons des armoires, suivant l'usage adopté dans les bibliothèques anciennes. La chambre aux joyaux présentait à peu près la même disposition. Des armoires à trois étages renfermaient l'argenterie et les joyaux du Roi dont, moins heureux que pour sa librairie, nous ne possédons plus que l'inventaire.

L'historien que nous venons de citer[1], le mieux informé sur les origines des anciens monuments de Paris, ajoute que, dans les nouveaux appartements du Louvre, « on ne se servait ni de chaises, ni de placets, ni de sièges pliants, ces sortes de meubles si commodes n'ayant point encore été inventés. Dans la chambre du roi et dans celle de la reine, il n'y avait que des tréteaux, des bancs, des formes et des faudesteuils ou fauteuils; et, pour les rendre plus superbes, les sculpteurs en bois les chargeaient d'une confusion de bas-reliefs et de rondes bosses; les menuisiers les entouraient de lam-

1. Voy. Sauval, *Recherches sur les antiquités de Paris.*

bris et les peintres les peignaient de rouge et de rosettes d'étain blanc. La chambre de parade où Charles V tenait ses requêtes fut peinte de cette sorte, en 1366, par Jean d'Orléans, fils de Girard, et parée de ces meubles et de ces ornements par les charpentiers et les menuisiers. Au lieu de ces cabinets magnifiques d'Allemagne qui parent les appartements des dames d'aujourd'hui, on ne voyait alors que des buffets grands, gros, épais et chargés de basse-tailles mal travaillées ». — On peut retenir de cette citation ce qui regarde la disposition générale des salles, en faisant la part du goût particulier au xviie siècle, qui qualifiait de barbares et de grossiers tous les monuments datant du moyen âge, dont on n'appréciait pas alors l'originalité.

Nous avons déjà dit qu'on entendait autrefois par le mot chambre, indépendamment de son acception habituelle, l'ensemble des étoffes et des tapisseries qui garnissaient les murs et les lits d'une chambre à coucher. On distinguait dans les chambres la courtepointerie et la tapisserie. La courtepointerie comprenait tout ce qui concernait la literie, c'est-à-dire les coutes ou lits de plumes, les matelas ou materas, les courtepointes, les ciels de lit, les choeciels, cheveciers ou dosserets. La tapisserie se tendait à chaque saison au moyen de crochets et de cordes, et l'on disait la chambre de Pâques du Roi, la chambre de la Toussaint, de Noël, suivant les époques où on changeait les sujets des tentures, de même qu'on appelait quelquefois ces suites de tapisseries : la chambre aux Croix, aux Lions, de la Conqueste d'Angleterre, de la Reine Penthésilée, des Neuf Preuses, etc., d'après les motifs qui y étaient représentés.

A l'une des parois de la chambre à coucher s'adossait le lit, recouvert d'une courtepointe et s'appuyant sur un dossier que recouvrait un ciel garni de trois courtines. Au bas du lit s'étendait une petite courtepointe pour les pieds. Les rideaux étaient brodés et semés d'armoiries ou d'étoiles. Non loin du lit se dressait un demi-ciel sous lequel se faisait la toilette du roi. Il avait pour s'asseoir deux chaires travaillées à jour et recouvertes de velours peint. Autour de la chambre étaient placés six carreaux de coutil remplis de duvet et recouverts de samit sur lesquels s'asseyaient les officiers et les courtisans. Il y avait des chambres plus riches que celles qui servaient à l'ordinaire. Nous avons cité la chambre d'apparat faite pour la reine Jeanne de Bourgogne, lors de son couronnement en 1316. Le roi Jean offrit à sa fille Blanche de Bourbon, lorsqu'elle épousa le roi de Castille, Pierre le Cruel, une chambre à parer pour laquelle on avait employé vingt pièces de cendol vermeil. Cet usage de chambres complètes que l'on transportait à la suite du monarque se perpétua assez longtemps, et lors du siège de Rennes en 1491, le roi Charles VIII fit exécuter une chambre toute de bois garnie de velours rouge, « pour lui servir en son camp devers la ville de Rennes. »

On a conservé les noms de plusieurs huchiers et coffretiers chargés de fournir les meubles de la maison royale pendant le long et triste règne de Charles VI. En 1387, Jehan le huchier, charpentier parisien, touche 48 s. p. pour le fait d'une grande chaière pour le retrait de Mme la Royne, et une somme égale pour celui d'une autre chaière taillée de vi membrures pour le retrait

du Roy. Il touche ensuite quatre livres p. pour une autre chaière à dossier à boullons revestue de la devise du roy nostre sire, par devant et par derrière d'autre devise, et enfin pour une chaière en bois de noyer appelée faulx d'esteuil, avec une autre chaière à pignier le chef du roy nostre sire, qui fut baillée à Jehan de Troyes, sellier, pour l'estoffer et garnir de velours azur avec clous dorés. En 1388, il fait un berceau avec son pied en bois d'Illande pour servir à la fille du roi, Jeanne de France. Le huchier Roquier, demeurant au cimetière Saint-Jean, est, vers la même époque (1380), chargé d'appareiller les armoires de la chambre aux deniers. Simonet Aufernet reçoit, en 1396, huit livres p. pour une armoire de bois d'Illande achetée pour mettre les garnisons de pelleterie du roi.

Parfois des artistes et des inventeurs faisaient hommage au roi de leurs ouvrages. C'est ainsi qu'en 1380, messire Mathieu de Boissy, prestre, présente au monarque un coffre fait en manière d'une tour et reçut un don à cette occasion. Le nom qui revient le plus souvent dans les comptes de la maison royale, parmi les fournisseurs du mobilier, est celui de Pierre du Fou, à la fois coffretier et huchier, mais qui fabriquait surtout ces grands coffres garnis de ferrures et de clous, semblables à ceux que l'on rencontre assez souvent dans les collections. Malgré leur peu d'importance, il nous semble intéressant de citer quelques-uns des articles vendus par Pierre du Fou (1387), à cause de l'usage auquel ils étaient réservés. C'est d'abord : « une grant male de cuir fauve garnie de toile par dedens, de courroies et de bloques et tout un grant bahu à mestre par dessus

icelle male pour mestre et porter le lit de M^me la Royne ; puis une bouge de cuir fauve pour mestre et porter une chaière pour le Roy nostre sire qui lui fut donnée le premier jour de l'an ; un coffre de bois garni de cuir pour porter en chariot les livres et romans de la Royne ; deux grands coffres de bois couvers de cuir ferrés et cloués à serrure pour le linge de relais et la vaisselle d'or et d'argent de Madame la Royne ; un autre coffre pour le linge de relais du duc de Touraine ; deux coffres de bois couvers de cuir de truyes pour le linge de la Royne ; deux coffres couvers de cuir ferrés à bandes de fer, dont l'un pour les oublis du Roy ; quatre coffres neufs pour la chambre aux deniers, et enfin une grande bouge pour la chaière de retrait de la Royne. »

Les déplacements continuels, auxquels la cour avait l'habitude de se livrer, rendaient indispensable l'acquisition d'étuis destinés à renfermer les meubles et les objets précieux dont les monarques se servaient. De là vient la quantité de pièces de gainerie qui nous sont restées, malheureusement privées le plus souvent des pièces qu'elles contenaient. Le gainier en titre de Charles VI était Perrin Bernart, qui fournit au monarque des étuis de cuir bouilli poinçonné et ouvré à devises dénnelés entretenans ou armoriés, pour mettre une aiguière d'or donnée par le duc de Bourgogne, ou des coupes d'or appartenant à la Reine, et un grand estui pour porter un tableau de Jean d'Orléans, peintre et valet de chambre du Roi.

Les membres de la famille royale ne témoignaient pas moins d'empressement dans leurs commandes, et le

duc Louis d'Orléans, régent du royaume, déployait un faste qui éclipsait souvent celui de son malheureux frère. En 1391, il s'adressait à Colin de Labaste pour faire exécuter six tables et six paires de tréteaux à mettre dans une des tours du chastel Saint-Antoine, afin d'exposer la vaisselle de Monseigneur et autres choses. L'année précédente, J. Biterne avait peint deux berceaux pour la gésine de Madame de Touraine, et un cœur pour Madame d'Orléans. Jehan Parchet en avait peint deux autres en 1396. Les berceaux furent pendant longtemps revêtus de peintures, et les musées de l'Allemagne en ont conservé plusieurs qui rappellent vraisemblablement la gésine enrichie par le pinceau de Biterne. On trouve assez fréquemment des spécimens de ces meubles dans différentes provinces de l'Italie. Louis d'Orléans avait une dévotion particulière pour le couvent des Célestins, où fut établie sa chapelle funéraire devenue depuis l'asile des plus belles sculptures de la Renaissance française. Nous le trouvons en 1399, se préoccupant de la décoration artistique de l'église. Il donne l'ordre d'apporter de l'hostel de maistre Jehan du Liège (ou plutôt de Liège) près la croix du Térouer, aux Célestins, une grande pierre faite par manière de soubasse, pour y mettre et asseoir au-dessus du portail du chapitre d'iceulx Célestins, un ymage d'alibastre de la présentation de Notre-Dame. Nous n'eussions pas cité ce document, qui concerne une œuvre de sculpture proprement dite, s'il ne portait le nom de Jehan du Liège, l'un des plus habiles huchiers et sculpteurs du xive siècle, auquel on doit les deux vantaux du portail de l'église de Dijon, où sont entaillées les armoiries de

la duchesse de Bourgogne et celles du duc de Nevers. Après ce premier travail fait pour le duc d'Orléans, Du Liège fit aux Célestins, de sondit mestier de charpenterie, « les ouvrages qui ensuivent, c'est assavoir : un revers sur l'autel Ms. Saint-Jean, où l'on baptise les enfants et le moien d'icelluy revers taillé aux armes du Roy. » Ajoutons que le coffre de chesne, pour mettre les ornements de la chapelle, fut commandé à Raoulet Duque, huchier (1399). Le duc fit exécuter le lambris de la chapelle des Célestins dans la forêt de Cuise, par Noël Lespousé, huchier parisien; le reste des sculptures de ce lambris fut commandé à Girardin huchier, demeurant à Compiègne. Girard de Beaumeteau, peintre, fut, à la même époque, chargé de peindre en vert un char branlant (suspendu) pour la duchesse d'Orléans.

L'oncle et rival de Louis d'Orléans, le duc de Bourgogne, avait un train trop considérable pour ne pas entretenir à sa solde des sculpteurs et des menuisiers chargés de meubler ses châteaux. Nous ne connaissons cependant qu'une pièce relative à l'ameublement de son fief de la rue Mauconseil, où il se retirait comme dans une forteresse pour préparer l'exécution de ses plans ambitieux. En 1314, Pierre le Maître, de Paris, fournit un banc entaillé à quatre bêtes pour l'hôtel d'Artois. Les autres commandes que l'on connaît des ducs de Bourgogne concernent leurs domaines des Pays-Bas.

A cette liste déjà longue il faut ajouter quelques noms de huchiers : Hue d'Yverny (1349); Jehan Petrot, échiquier, qui envoie une de ses tables à Jean de France,

prisonnier en Angleterre ; ainsi que ceux de Jehan de Richebourg (1388), huchier; de Robin Garnier, coffretier, qui sont cités par M. Jacquemart dans son *Histoire du mobilier*, sans qu'il indique leurs travaux.

La fabrication parisienne était déjà célèbre et l'étranger recherchait ses produits, que les anciens chroniqueurs désignaient sous le nom de travail de Paris. Un article paraissant avoir été l'une de ses spécialités est celui de la broissure qui exprime, soit un travail de morceaux de rapport, soit un enlacement de branchages. Peut-être est-ce le même terme que bresseronné et broissonné (bois noueux)? il est fait mention de chaière bresseronnée tout autour. L'inventaire de l'évêque de Langres, en 1595, décrit: « item unam cathedram rotundam de quercu et operagio parisiensi dicto de *broissure* taxatam 20 s. t. » A la même époque, on voit apparaître le dressoir, sorte d'étagère sur laquelle on étalait, dans la salle des festins et dans les chambres des châteaux, les pièces d'orfèvrerie et les objets rares et curieux. La chambre du Roi, au Louvre, renfermait deux dressoirs qui avaient coûté six livres huit sous (1365). Celle de Charles V, au bois de Vincennes, était décorée d'un meuble semblable sur lequel étaient placés des joyaux. Dans les cuisines, il y avait des dressoirs plus simples, où l'on déposait les plats avant de les apporter dans la salle du festin. La dimension du dressoir s'augmenta beaucoup par la suite, et le mot disparut pour être remplacé par celui de buffet. Ce dernier terme s'appliqua plus tard à l'ensemble des pièces d'argenterie que l'on disposait sur des gradins provisoires placés au milieu des salles de festin; c'est ainsi qu'on désignait

la vaisselle d'argent, de vermeil offerte à un ambassadeur ou à un prince.

En dehors du mobilier un peu sommaire dont les comptes nous ont conservé la description, le roi possédait de grands ouvrages d'orfèvrerie servant dans les solennités publiques et répondant à la richesse des joyaux qui décoraient son palais. Il avait commandé à Jehan le Braalier, orfèvre (1353), un fauteuil ou plutôt un trône d'argent et de cristal dont la charpente avait été faite par Pierre de Vienne. La peinture avait été confiée à Pierre Cloët, qui avait représenté, sous les estaux de ce fauteuil, quarante armoiries des armes de France, cinquante-six figures de prophètes tenant des rouleaux sur fond d'or et quatre grandes histoires des jugements de Salomon. Ce siège était enrichi de grenats et de primes d'émeraudes; la confection de ses coussins avait demandé quatre cents peaux d'animaux de l'Orient, d'Écosse et de Compiègne. Dans son travail, l'orfèvre avait employé une quantité d'or et d'argent pour dorer et envoirier d'or bruni toutes les pièces, s'élevant à la somme totale de six cent soixante-quatorze écus d'or. Jean Lebraalier avait aussi sculpté pour Charles V deux grands tableaux d'ivoire représentant l'histoire des trois Maries. L'année suivante (1353), l'orfèvre Jean de Lille fit un siège, par le commandement du Roi, pour séoir delèz saintes reliques en la sainte Chapelle de Paris; c'était probablement une offrande faite au trésor de cette église. L'inventaire de Charles VI décrit un coffre de cèdre coulleiz (à coulisse) autour duquel sont dix piliers d'or et une serrure.

De cette longue nomenclature d'objets il ne subsiste rien aujourd'hui, et nos musées possèdent à peine quelques fragments de l'ameublement français pendant la durée du xive siècle. Cette pauvreté qui s'explique pour les pièces d'orfèvrerie, exposées, en raison de leur valeur, à rentrer dans la circulation monétaire, s'admet moins facilement lorsqu'il s'agit de meubles en bois,

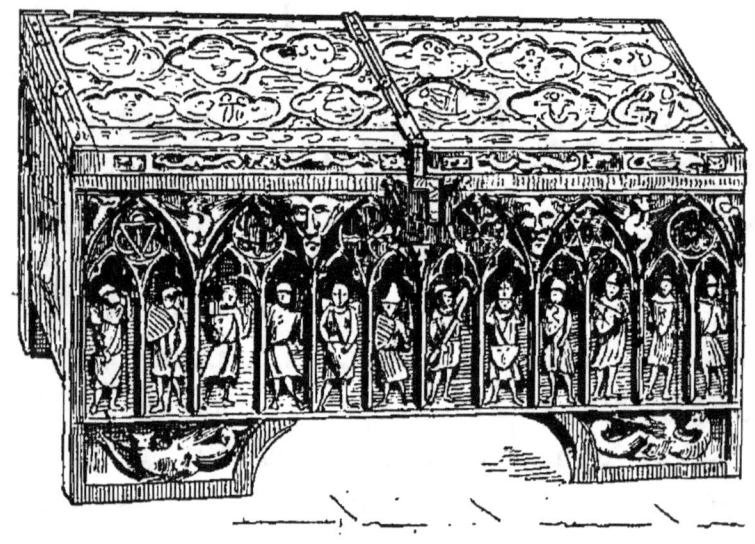

FIG. 9. — COFFRE FRANCE, XIVe SIÈCLE.
(Musée de Cluny.)

qui n'avaient à redouter que les changements du goût. Il faut aussi considérer que la plupart des sièges et des tables étant revêtus d'étoffes peintes, nos huchiers ne pouvaient soigner des œuvres destinées à rester le plus souvent invisibles.

Le meuble le plus intéressant que l'on ait conservé de cette époque est un coffre de bois sculpté qui, après avoir fait partie de la collection Gérente, a été acquis

par le musée de l'hôtel de Cluny. Ce meuble marque la transition entre l'ancien bahut de bois recouvert de ferrures et le coffre à panneaux décorés de moulures ou de sujets sculptés. Il est encore composé d'ais taillés en plein bois et non de panneaux enchâssés dans des montants, comme le sont les bahuts qui vont bientôt venir. Sur la face antérieure sont représentées, inscrites sous des arcades, les figures des douze pairs, dont les costumes militaires appartiennent à la fin du XIIIe siècle. Le dessus du couvercle retrace, dans une série de bas-reliefs entourés de quatre-feuilles, des scènes de la vie conjugale, des musiciens et des animaux chimériques. Les bas-reliefs des faces latérales représentent des sujets libres, dont la vivacité ne permet guère de supposer que ce meuble ait pu avoir une destination religieuse, bien que les idées du temps fussent à cet égard différentes des nôtres. Une serrure à laquelle vient s'adapter une longue tige en fer cannelée complète ce beau spécimen. Le même musée possède un autre grand coffre en fer forgé, garni de bandes rapportées, de clous et d'une serrure qui a conservé les quatre anneaux de suspension servant à le fixer sur une selle ou sur un chariot. Nous n'eussions pas mentionné dans la série des meubles ce coffre qui n'est, à proprement parler, qu'un ouvrage de serrurerie, si, mieux que les autres, il n'avait, par sa disposition, montré ce qu'étaient les bahuts qui suivaient les anciens seigneurs dans leurs nombreuses pérégrinations.

En dehors des meubles décorés de peintures, il reste un nombre assez considérable de bahuts et de chaires dont le travail un peu rudimentaire ne permet pas de

préciser rigoureusement la date d'exécution, mais dont une partie doit cependant être attribuée au xiv° siècle. Ils présentent, le plus souvent, un ornement en forme de parchemin replié et inscrit dans une suite de petits panneaux à languettes, enchâssés dans des montants et des traverses. Ce nouveau mode d'ornementation reçut son principal développement pendant le xv° siècle, et, en dehors des sculptures sur bois confiées aux maîtres ayant fait leurs preuves d'habileté, il n'est guère de boiseries intérieures ou de meubles d'usage courant qui n'offrent cette disposition. L'un des premiers exemples que M. Viollet-le-Duc ait pu en relever est une petite armoire de l'église de Mortain, où elle se trouve à l'angle d'une chapelle garnie de stalles, au-dessus du dossier desquelles elle est placée. Les églises de France sont pauvres en meubles du xiv° siècle, et tandis que l'Italie et l'Allemagne ont conservé des ensembles de stalles d'une grande importance, nous ne trouvons guère à signaler que celles des cathédrales de Dol et de Lisieux, ainsi que les chaires de la cathédrale de Toul; ces dernières, exécutées par Pierre de Neufchâteau, de 1378 à 1379, moyennant la somme de 115 francs et 31 florins 5 gros.

Les plus importantes stalles qui nous restent de la fin du xiv° siècle sont celles de l'abbaye de la Chaise-Dieu, en Auvergne, garnissant au nombre de cent quarante-quatre, les deux côtés du double encadrement du chœur. Les grandes roses des supports de ces sièges, les modillons des dosserets, les guirlandes de l'entablement et les nombreux médaillons qui décorent les parois de chaque dossier sont d'un remarquable travail. Les

bas-reliefs des médaillons, tous de même dimension, présentent divers sujets empruntés à la vie animale et à la fantaisie la plus irrévérencieuse. Là, c'est un singe ou un porc habillés en moines, ou un âne jouant de l'orgue ; ici, des monstres et des griffons, créés par l'imagination inépuisable du sculpteur. Toutes ces découpures, si bien bordées, ces bas-reliefs si fins, sont taillés dans un bois de chêne qui, malgré sa ténuité, a su braver les outrages du temps et résister aux chocs occasionnés par un long usage. Les sièges inférieurs servaient aux frères lais et aux novices, tandis que la rangée supérieure, recouverte d'un dais sculpté, était réservée aux moines et aux dignitaires de l'abbaye. Une tradition conservée dans le pays attribue l'exécution de ce grand travail de hucherie aux moines de l'abbaye, qui auraient été d'habiles sculpteurs sur bois et dont l'atelier serait resté en activité jusqu'au XVIe siècle. Nous verrons plus loin que beaucoup de maisons conventuelles d'Italie se livraient à l'art de la marqueterie et de la sculpture. D'autres stalles contemporaines, mais d'une moindre importance, décorent l'église de l'ancienne abbaye de Saint-Benoit-sur-Loire.

Le XIVe siècle constitue l'une des périodes les plus florissantes de l'art français. Les édifices qu'il a construits ne sont en rien inférieurs à ceux du XIIIe siècle : s'ils ont moins de sève et d'originalité, on sent dans leur exécution une sûreté et une connaissance pratique des procédés, que n'avaient pas toujours leurs devanciers. La sculpture a laissé des chefs-d'œuvre sur la façade des églises et dans les tombeaux érigés sous leurs voûtes. Parmi nos monuments civils, qui ne se rappelle les

planches de Ducerceau représentant la grande salle du Palais, œuvre de Philippe le Bel, avec sa charpente apparente et ses statues de bois des monarques français appuyées sur les piliers, que l'incendie de 1610 a consumées? Enfin, dans la série des petits objets, nous ne pouvons nous lasser d'admirer le charme et la perfection de ces autels portatifs, de ces images ouvrantes, de ces grands coffrets en ivoire sculpté, et de ces fins ouvrages

FIG. 10. — MÉREAU DE PLOMB, DE LA CORPORATION DES HUCHIERS-MENUISIERS DE PARIS; XV^e SIÈCLE.

de tabletterie, auxquels Paris devait déjà une partie de sa réputation artistique.

La corporation des charpentiers-huchiers était devenue insuffisante pour les diverses branches d'industrie qu'elle renfermait. Le nouvel essaim des huchiers-menuisiers y étouffait, et il fit valoir les raisons qui s'opposaient à ce que des ouvrages empreints d'un caractère artistique restassent désormais soumis aux mêmes règlements que les travaux du bâtiment qui, plus accessibles à tous les ouvriers, n'exigeaient point un aussi long apprentissage et des soins aussi délicats. Cette requête fut bientôt accueillie, et en 1371,

Hugues Aubriot, prévôt de Paris, rendit une sentence homologative pour les « huchiers, présentement nommés menuisiers ». Cette sentence fut confirmée par un règlement du Parlement du 4 septembre 1382.

Les principaux articles de l'ordonnance d'Hugues Aubriot établissaient que quiconque voudrait devenir ouvrier dudit métier, à Paris, le pouvait, pourvu qu'il soit ouvrier suffisant et qu'il ait été examiné par les jurés et fait un chef-d'œuvre de sa main, après avoir payé douze sols d'entrée, dont six pour le Roy et six pour la confrérie.

Après les conditions de fabrication imposées pour l'exécution des portes, des huis et des fenêtres, venaient celles des meubles. « Défenses étaient faites de travailler les bancs de taille ne à coulombiers et dressoirs, tant de taille comme autres, où il y eût du bois d'aubier, dans les membrures; que ceux qui feront des bancs qui passeront dix pieds de long devront y mettre des barres pour mieux tenir le fond; que ces bancs devront avoir quatre doigts de lé et trois doigts d'épaisseur, et les bancs de plus d'étendue une épaisseur suffisante; que nul ouvrier ne doit faire de coffre à queue d'aronde où il y eût du bois d'aubier et du merrain pourri; que le fond doit en être aussi long et aussi large que la mesure, d'un bout à l'autre et d'un lé à l'autre; la même disposition s'applique aux huches; que nul ne fasse lambris de *fou* qu'il ne soit herdi ou escheriffé; qu'il ne fasse chambres de bois d'Islandes ou d'autres en bois d'aubier ou en merrain à rogneures, plus gros de haut qu'un cordeau et à l'envers et sans jointures et ainsi que chacun panneau ait goujons suffisans selon la longueur

des bois avec la glus; item que nul ne fasse aumoires à pans de bois de noyer où il y ait aubier ne eschaffetures ni aucuns nœuds qui voisent outre éz enfoncemens et membrures ez guichets d'icelle; que les aumoires doivent être à panneaux enchacillés sans aubier et les guichets plus haut du gros d'un cordeau; que le menuisier devra faire les treteaux ploiants avec la pièce où les pieds tendront de trois ou deux doigts d'épaisseur, que les pieds doivent en être épaulés et chevillés avec gousses entre les pieds, qu'il y ait foullure au treteau, pour l'air volant et que les coupes soient entaillées dedans le treteau; que les panneaux des chambres sous pendures (soupentes) en des cloisons doivent être sans aubier, à cordeau et suffisamment assemblés; que les bancs des tavernes doivent être également fabriqués sans bois d'aubier. »

Ce règlement fut confirmé par les lettres patentes de Louis XI, en 1467. En 1580, le roi Henri III y ajouta plusieurs dispositions nouvelles qui n'étaient que l'extension des statuts de 1371. La communauté des huchiers-menuisiers (le vieux terme subsistait encore) fut définitivement réformée par un édit du mois d'août 1645, qui resta en vigueur jusqu'à l'établissement des ébénistes. Nous en détachons quelques dispositions intéressantes pour l'histoire du travail du bois à Paris.

« Seront tenus ceux qui aspirent à la maîtrise, avant de lever ni tenir boutique, de faire connaître leur expérience auxdits jurés et de faire de leurs mains propres, en la maison de l'un d'eux, le chef-d'œuvre qu'ils lui prescriront tant en assemblage que de taille de mode, antique, moderne ou françoise, garni d'assemblage, liaison et moulure;

« Nul ne pourra demander chef-d'œuvre auxdits jurés qu'il n'ait fait apprentissage pendant six années entières chez un maître dudit metier, dont il justifiera du certificat avec son brevet en bonne forme, et s'il n'est apprenti de notre dite ville, sera tenu de fidelement servir les maîtres durant quatre années complètes, de quoi il apportera certificat valable ;

« Parce qu'il est très nécessaire que ceux qui s'employent dans la confection des ouvrages dudit metier soient duement expérimentés et qu'il serait de perilleuse conséquence que d'autres voulussent s'en entremettre, nous defendons à toutes personnes, de quelque qualité, art et métier qu'ils soient, d'entreprendre, faire, vendre ni distribuer en notre ville, faubourg et banlieue de Paris, pour les églises aucunes cloisons, chaires hautes ou basses pour asseoir les prêtres, et autres pupitres vice-rempars pour monter en iceux, ceinture de chœur, tables d'autel, tabernacles à mettre sur iceux, chaires pour le sermon, jubés, fust d'orgues, clôtures et bancs d'œuvre des marguilliers, s'ils n'ont été apprentis, fait chef-d'œuvre et reçu maîtres huchiers-menuisiers ; mesmes que lesdits ouvrages ne soient bien et duement faits tout en ornemens, architecture, assemblages, tournures taillés à la mode, françoise, antique ou moderne, les liaisons des assemblages proprement observées, garnies de tenons, pigeons et mortoises aux saillies des moulures, de sorte que la taille ne puisse corrompre les assemblages, que les enfourchemens et embrasemens nécessaires soient observés et que le tout soit de bon bois loyal et marchand, à peine de dix escus d'amende et les dits ouvrages brûlés devant la porte de l'ouvrier. Au-

cuns ne feront des portes colombées qu'elles ne soient de bois et largeur suffisantes. Toutes couches et couchettes de quelque bois de longueur, largeur et hauteur que ce soient, seront bien et duement faites en assemblage, tournures et taille à la mode françoise, antique ou moderne, marqueterie ou autre invention nouvelle au gré de ceux qui les commanderont...

« Nuls desdits maîtres ne feront à l'avenir aucuns buffets de salles, dressoirs ni tables de chambres, cabinets et autres ouvrages de bois de chêne, ébène et autres de couleur, table pour tirer et à desservir, bois de lit pour couvrir de velours, d'écarlate ou d'autre étoffe, tables sur treteaux, sur chaires et autres meubles qui ne soient proprement faits en assemblages, tournures, taille à la mode françoise, antique ou nouvelle, marqueterie ou autre nouvelle invention, qu'ils ne garnissent les saillies des corniches et toutes les liaisons d'assemblage et les enrichissements de taille et de marqueterie, en employant de l'ébène verte pour de la noire, ni du poirier pour de l'ébène ou tout autre bois de telle couleur qu'il soit.

« Les armoires pour serrer les habits, papiers de conséquence, bagues, vaisselle d'argent ou autres meubles précieux, auront des pieds et des traverses d'une largeur compétente.

« Nuls ne feront aucunes chaires, escabelles, chaises basses, vulgairemeut appelées des caquetoires, pieds de bassins, cuvettes, fontaines et pattes de coffres et de bahuts, qu'ils ne soient proprement assemblés, que les têtes des escabelles et les ornements de tournerie ne soient bien appropriés.

« Les bureaux, comptoirs, bancs à dossier et à coucher, montres et autres accommodements pour toutes personnes, seront délicatement faits tant en assemblage que tournures et taille.

« Nuls ne feront aucunes bordures de tableaux en bois de chêne, noyer, ébène et autres, qu'elles ne soient proprement assemblées à mortaises et tenons.

« Les fûts d'arquebuses à croq ou à rouet, grand ou petit ressort ou à mèche, fûts de pistolets, seront d'une pièce à la réserve des encornemens appliqués sur ces fûts.

FIG. II. — PANNEAU DE COFFRE, FRANCE, XVᵉ SIÈCLE.

« Défenses aux maréchaux et à tous autres que les huchiers-menuisiers, de faire les bois d'aucunes litières, carrosses, coches, chariots branlants à la mode de Flandre et chars de triomphe, tant pour notre service que pour celui des reines, princesses et autres, dont les courbes servant au dôme auront leur cintre relevé pour l'écoulement de l'eau et devront être en bois bon, vif, loyal et marchand.

« Permission est donnée aux menuisiers de faire en leurs ouvrages toutes sortes de statues, portraits, images grandes et petites taillées en bois à la mode antique ou moderne avec toute autre sculpture et architecture, telle qu'elle puisse être pour la perfection et enrichissement de leurs ouvrages. »

Des statuts identiques avaient été accordés aux communautés des maîtres menuisiers des principales villes du royaume. En 1582, on confirma les privilèges des menuisiers de Troyes, en 1630 ceux de Tours, et en 1680, ceux de la ville de la Rochelle. Nous ne prolongerons pas davantage le relevé de ces règlements industriels.

Les menuisiers-huchiers de Paris habitaient principalement le cimetière Saint-Jean, situé près de Saint-Gervais, sur le tracé actuel de la rue de Rivoli. La chapelle de la communauté était placée, sous l'invocation de sainte Anne, dans l'église des Billettes. La maison syndicale était située quai de la Mégisserie.

§ 3. — LE XV^e SIÈCLE

Bien que l'on ait conservé une grande abondance d'objets mobiliers du xv^e siècle, nous connaissons rarement le nom des ouvriers qui les ont exécutés.

Les malheurs de la guerre ne permettaient pas de soutenir les dépenses des règnes précédents, et l'infortuné Charles VI était souvent privé des soins les plus nécessaires, tandis que ses oncles dilapidaient sans remords les trésors amassés par Charles V, et se partageaient les plus importantes provinces du royaume, avec la complicité d'Isabeau de Bavière, que l'on voit, en 1415, demandant à Mahier le charron, demeurant à Paris, une chaire de noyer assise sur des roues, pour se faire traîner lors d'une maladie. C'était sans doute un fauteuil roulant analogue à ceux dont on se sert aujourd'hui.

Le plus fastueux des princes français était le duc de Bourgogne, Philippe le Hardi, le premier de ces grands vassaux plus puissants que nos rois, qui facilitèrent à l'Angleterre la conquête de notre pays et dont l'habileté politique de Louis XI arrêta l'ambition. Les ducs bourguignons disposant des richesses que leur valait la possession des villes industrielles de la Flandre, s'entourèrent de toutes les merveilles de l'art et leurs États servirent d'asile aux ouvriers français que la guerre avec l'Angleterre laissait sans ressources. A ce moment les provinces flamandes devinrent le centre artistique le plus important de l'Europe. Elles comptaient parmi leurs plus célèbres personnalités, les peintres Jean van Eyck, Rogier van de Weyden, Memling et d'autres habiles artistes dont le génie souple et varié s'appuyait sur l'imitation littérale de la nature, interprétée avec le sentiment le plus délicat. C'est à cette recherche consciencieuse de la vérité que l'école flamande a dû son long et incontesté succès. L'étude des productions artistiques de la Flandre trouvera sa place dans le

chapitre consacré aux œuvres des pays étrangers, mais il serait difficile de passer sous silence, dans une étude sur l'art français, l'ensemble des travaux exécutés pour les ducs de Bourgogne, qui résidaient à la fois à Dijon et à Bruxelles et qui employaient parfois, dans l'une de ces villes, des artistes séjournant habituellement dans l'autre. L'édifice le plus important que ces seigneurs aient entrepris est la Chartreuse de Dijon, aujourd'hui presque détruite, mais dont heureusement les plus précieux ornements ont été conservés. La construction en fut commencée en 1380 par le duc Philippe le Hardi, qui s'adressa à plusieurs habiles sculpteurs pour décorer l'église qui devait lui servir de lieu de sépulture. Le musée de Dijon possède deux grands rétables de bois peint et doré, exécutés en 1391 par Jacques de Baerze, artiste flamand, dont les volets sont ornés de sujets peints par Melchior Broederlam. Ces deux monuments, dont les sujets sont placés sous des arcatures d'une riche disposition, comptent parmi les plus rares spécimens qu'ait laissés l'art ogival de la fin du XIVe siècle. Le même musée, qui doit son principal intérêt aux souvenirs de la maison de Bourgogne, renferme un grand et splendide monument de bois sculpté et surmonté de pinacles ajourés reposant sur de minces colonnettes, qui servait de siège au prêtre, aux diacre et sous-diacre de la Chartreuse. Cette ample forme a été exécutée en 1395 par maistre Jean Du Liège, charpentier, moyennant la somme de 250 francs, à laquelle on ajouta une récompense de 100 francs. Nous avons déjà rencontré le nom de Du Liège parmi les charpentiers travaillant à Paris pour le duc d'Orléans, en 1399. Une quatrième pièce

sert actuellement de clôture intérieure dans la grande cheminée de l'ancienne salle des Gardes du palais, où les tombeaux des ducs Philippe le Hardi et Jean sans Peur ont trouvé asile, après avoir subi les outrages de la Révolution. C'est un panneau de bois sculpté, dernier reste des stalles qui garnissaient le chœur de la chapelle ducale. Le centre de cette boiserie, qui a été remaniée lors de son adaptation dans la cheminée, est formée du dossier du siège de Jean sans Peur. La partie supérieure, terminée en ogive et bordée de festons ornés de feuillages, renferme l'écu du duc soutenu par deux anges. Huit autres armoiries des provinces dépendantes du duché terminent le panneau dans la partie rectangulaire du bas. Ces ornements, disposés symétriquement, sont enlacés dans un treillis de moulures décorées de feuilles de chicorée et de quatre anges jouant de divers instruments. Malgré le nouvel arrangement qu'il a subi, ce curieux morceau de sculpture sur bois joint au mérite d'une exécution très soignée, celui d'être parfaitement intact dans ses détails. Ces divers monuments ont une grande importance pour l'histoire de notre art. C'est en étudiant, à Dijon, les œuvres des imagiers Jacques de Baerze et de Claux Sluter, que se forma Michel Colomb, dont le talent, expression dernière de notre école de sculpture, prépara cette renaissance française à laquelle nous devons tant de chefs-d'œuvre, lorsque la manière un peu froide de nos artistes se fut échauffée à la flamme des créations italiennes du XVIe siècle. L'église Notre-Dame et l'Hôtel-Dieu de Beaune ont conservé les portes d'un excellent travail dont les avait enrichies la piété du chancelier Nicolas Rollin.

En revenant à l'histoire du mobilier des ducs de Bourgogne, nous voyons le huchier Sandom d'Arras[1] exécuter un dressoir pour la chambre du bâtard Antoine de Bourgogne (1399) et Pierre Turquet de la même ville faire une table, un banc, une paire de tréteaux et un dressoir pour la chambre de monseigneur. Luchet de Buillion, menuisier, fournit à la même époque une cayère de bois d'Irlande et le coffretier Gilles de Willis, de Lille, vend deux coffres de bois couverts de cuir et ferrez de fer pour mettre les joyaux de la chapelle et les joyaux de corps de monseigneur. En 1421, Hue de Boulogne, valet de chambre et peintre du duc, est chargé de peindre les chariots de Mmes Anne et Agnès de Bourgogne. Les chapitres de l'ordre de la Toison d'or étaient l'occasion de grandes fêtes où se déployaient toutes les magnificences du duc Philippe le Bon. Lors du banquet offert en 1453 aux chevaliers de l'ordre, dans la ville de Lille, toute une légion de peintres, d'enlumineurs et de sculpteurs fut chargée de l'exécution des entremets que l'on fit défiler sous les yeux des convives. Les huchiers Guillaume Maussel, et son fils, Jacob Haquinet Penon, Jehan Daret, assisté de ses deux compagnons, et Jehan de Westerhem prirent part à ces travaux. L'année suivante, le duc fit établir dans l'église Saint-Donatien, à Bruges, un coffre de bois de Danemark en manière de tronc, destiné à recevoir les aumônes que les bonnes gens voudraient faire pour l'avancement du voyage de Turquie, où il devait aller pour la défense de la foi chrétienne, conformément

1. De Laborde. *Les ducs de Bourgogne.*

aux statuts de la Toison d'or. Ce tronc, fabriqué par Antoine Gossin, maître charpentier, avait été ferré, bandé et garni de trois serrures par Jehan Guiselin, serrurier demeurant également à Bruges.

La partie des comptes relative à la série des objets mobiliers et des ustensiles de la vie domestique ne serait pas suffisante pour nous édifier complètement sur la richesse intérieure des palais de la cour bourguignonne, si l'on ne possédait des inventaires surchargés par la description des joyaux, des tableaux, des manuscrits et des habillements précieux. Quelques mentions de fournisseurs nous sont cependant parvenues; celle, entre autres, du gainier Georges de Vignes (1432), auquel on acheta des étuis en cuir pour les nefs de parement de Monseigneur, pour des drageoirs et les chandeliers de sa chapelle, et celle de Gilles Bonnier (1443), coffretier, pour la délivrance d'un grand coffre couvert de cuir ouvré de vignettes et de diverses fleurs, à bandes de fer. Nos musées renferment quelques ivoires dont la tradition fait honneur aux duchesses de Bourgogne. Au musée de Dijon, on voit trois boîtes cylindriques d'un beau travail, dont deux sont ornées d'arabesques et d'oiseaux peints et rehaussés d'or, et la troisième entourée de bas-reliefs polychromes en ronde bosse représentant des scènes du Nouveau Testament, que l'on croit avoir figuré parmi les objets de toilette des duchesses. Deux rétables ornés de bas-reliefs superposés sont conservés au musée de l'hôtel de Cluny, sous le titre d'oratoires des duchesses de Bourgogne. Ces monuments, qui étaient placés avant la Révolution dans la Chartreuse de Dijon, avaient été achetés à Berthelot Héliot, valet de chambre

de Philippe le Hardi, sans que la quittance spécifie s'il en était l'auteur ou seulement le fournisseur. Il semble, d'après le caractère du travail, que cette dernière hypothèse est plus voisine de la réalité, et que ces deux belles pièces proviennent de l'Italie septentrionale, où il existait un atelier très actif de cette sorte de sculpture.

Jean, duc de Berry, fut, dans la limite de ses ressources, le rival en magnificence de son frère Philippe le Hardi. Il construisit à Bourges un vaste palais et une Sainte-Chapelle dans laquelle il établit sa sépulture et qu'il combla de richesses; en même temps il entretenait à sa suite d'habiles calligraphes chargés d'augmenter sans cesse les manuscrits de sa bibliothèque. Des diverses fondations du duc de Berry il ne reste plus aujourd'hui que des débris. Les stalles qui décoraient le chœur de son église préférée sont disparues; mais la petite église de Morogues (Cher) a recueilli une grande forme à trois places destinées à l'officiant et à ses diacres, dont la disposition et les détails rappellent celle qui est conservée au musée de Dijon. Des fragments en bois sculpté de la clôture du chœur, dont la composition offre une série d'arcades ajourées d'une grande délicatesse, sont déposés actuellement dans la cathédrale de Bourges qui, lors de la démolition de la Sainte-Chapelle, a hérité de tous les ornements de cette église et du tombeau de son fondateur. Ce prince fit à plusieurs reprises des largesses à la cathédrale, dont il avait fait sculpter en 1390 les portes monumentales qui s'ouvrent sur la façade principale. Le chapitre de cette église, voulant commander une horloge pour l'intérieur de l'édifice, chargea de ce soin Jean d'Orléans, ancien peintre de Charles VI,

passé ensuite au service du duc de Berry, et qui s'était établi à Bourges après la mort de son protecteur. Cet important monument nous est parvenu et il peut donner une idée exacte des meubles participant tout à la fois de la peinture et de la sculpture dont on rencontre la mention si fréquente dans les comptes. L'horloge de Bourges a la forme d'une tour carrée soutenue par des contreforts angulaires dont les panneaux superposés sont occupés par de grands cadrans, où se voient les heures et les jours du mois. La partie restant libre est revêtue de peintures en camaïeu sur fond rouge, représentant des figures d'anges et des ornements, qui voilent la nudité des vieux ais de chêne[1]. Un ouvrage présentant le même caractère général de décoration est l'armoire de l'abbaye de Souvigny, l'église de prédilection des ducs de Bourbon. Les montants sont exécutés en pierre sculptée d'une grande richesse d'ornementation, mais les vantaux sont en bois et revêtus de peintures représentant des scènes relatives aux saints personnages dont les reliques étaient conservées dans ce meuble d'une disposition tout architectonique. Le musée du Louvre possède un souvenir important du mobilier religieux ayant appartenu au duc de Berry, sous la forme d'un grand triptyque à trois arcs surmontés de frontons aigus et de pinacles dont toute la surface est revêtue d'une suite de bas-reliefs en os, représentant les actes de saint Jean-Baptiste, du Christ et de saint Jean l'Évangéliste. La base de ce monument, légué par le prince à l'abbaye de Poissy, est décorée d'un travail en marqueterie de bois et d'ivoire

1. Voy. l'abbé Valentin Dufour. *Une famille de peintres parisiens.*

qui rappelle trop un autre triptyque conservé dans la sacristie de la Chartreuse de Pavie, où il est attribué au Florentin Bernardo degli Ubriacchi, pour ne pas être une œuvre italienne de la fin du xive siècle.

Le dépôt de la Chambre des comptes de Blois, si malheureusement dispersé de nos jours, renfermait diverses indications relatives aux dépenses mobilières de la famille princière qui devait accéder au trône royal, à la mort de Charles VIII. En 1448, Charles d'Orléans chargea Piercequin Hugue, huchier, avec son frère Wilquin et son petit valet, de construire une nef dans laquelle il voyageait sur la Loire, en plaçant des dragons et des serpents au-dessous du chasteau de ce navire, et de sculpter sur le bois d'Irlande des lettres d'escripture contenant le nom qu'il a plu à Monseigneur de donner au bateau, ainsi que d'exécuter les lambris et les panneaux du gouvernail et du chasteau. Le menuisier Sauvetin Fumelle de Chinon (1464) est chargé de faire un lutrin pour tenir les heures du prince quand il oyt la messe, ainsi qu'une table carrée assise sur une croisée de fort bois et sur un pied qui tourne, à mettre dessus les pupitres et livres où apprend Monseigneur. Guillaume Boyvin, huchier, livre (1477) un marchepied placé dans le chœur de l'église pour l'usage du duc. Un travail d'une nature moins intime que ces diverses commandes est celui que Jean de la Planche, huchier, fit pour la librairie des ducs d'Orléans déposée au château de Blois. Il y établit huit lutrins et il plaça deux autres longs lutrins le long des murs de cette librairie. La bibliothèque de Blois, formée par les ducs d'Orléans, protecteurs des arts et

des lettres, pouvait rivaliser avec celle des rois de France, à laquelle elle fut réunie sous François I^{er}, et les livres qui la composaient portent encore l'indication des pupitres où ils étaient rangés dans le château. Il est curieux de trouver des renseignements, bien restreints il faut l'avouer, sur l'aménagement intérieur d'un établissement qui a conservé tant de chefs-d'œuvre de notre littérature nationale, après avoir rencontré les mêmes préoccupations chez le roi Charles V, pour l'installation de sa librairie dans la tour du Louvre.

Lorsque la royauté, s'appuyant sur le sentiment national, eut réussi à délivrer la France des étrangers qui l'avaient vaincue, avec la complicité intéressée des seigneurs féodaux, et à réduire les bandes de partisans qui, ne travaillant que pour leur seul bénéfice, achevaient de ruiner les campagnes, notre pays vit renaître rapidement sa prospérité, et les dernières années de Charles VII furent aussi heureuses que le commencement de son règne avait été désastreux. On ne connaît cependant, jusqu'ici, que deux informations peu intéressantes sur les dépenses relatives à l'ameublement de ses demeures. La première relate un payement fait à Henri de Senlis, tabletier, demeurant à Paris (1454), pour deux tableaux en ivoire. On voit, dans la seconde, qu'à son entrée dans la capitale, le roi était monté sur un chariot branlant de cuir bouilli. Les derniers jours du monarque se passèrent dans un isolement obstiné et ses goûts de retraite étaient peu propres à favoriser les commandes artistiques destinées à la décoration des châteaux royaux. On sait que plusieurs meubles furent exécutés pour Charles de France, le fils de Charles VII, par Pierre Thévenin,

menuisier à Bourges en 1454 : une table de chêne de six pieds de long, à deux tréteaux, avec une forme pour asseoir le long, de la table ; un grand pulpitre pour fixer au mur ; une chayère sur laquelle il y a un pulpitre tournant pour étudier, et un autre pulpitre tournant à pié pour étudier debout.

Le caractère inquiet et soupçonneux du roi Louis XI ressort dans tous les documents relatifs à sa vie privée. On le voit ordonnant des cages de fer et des instruments de torture pour les victimes de sa politique qu'il traînaît à sa suite, et préoccupé sans cesse du soin de se garantir des regards indiscrets, en s'entourant de grilles et de défenses. Les travaux concernant son mobilier étaient destinés au château de Plessis-les-Tours, sa demeure habituelle. En 1478[1], Jacques Cadot, menuisier, exécuta un grand châlis pour la chambre dudit seigneur, au logis du Plessis-du-Parc, avec six chaires, quatre paires de claies pour mettre sur les lits, neuf croisées pour mettre les chandelles aux chambres et une cuve pour baigner le roi. Cette maison du Parc avait été édifiée par André Andouart, menuisier, pendant que l'on reconstruisait le vieux château. Jacotin Blot, menuisier, demeurant à Tours, reçut 24 livres pour la façon d'un tabernacle en bois destiné à la chapelle du Plessis-du-Parc, dont la peinture fut confiée à Jean Bourdichon, peintre du roi et l'un des plus célèbres artistes de notre école au xve siècle. Le menuisier Jean Aubry de Tours (1478) fournit un châlit, une table à tréteaux, deux scabelles et deux bancs pour la chambre de

1. Voy. Douet d'Arcq. *Comptes de l'hôtel.*

la Salanandière, et Michel Thelope, autre menuisier, six écrans de bois pour la chambre du roi. Louis XI aimant à rassembler des animaux de toute espèce dans ses cours et dans ses jardins, le menuisier Jules Ferry lui avait construit une volière pour les oiseaux qu'il achetait en grande quantité. Une autre de ses résidences, le château des Forges, était enceinte de barrières de bois en isolant son logis, que Jehan Le Villain avait exécutées en même temps qu'il avait lambrissé de bois une chambre située au-dessus du retrait du roi. En 1481, son tapissier Robert Gaultier fournit un grand coffre de cuir ferré, pour mettre les draps d'or du Conseil et les objets délicats de la tapisserie, devant être placés sur le chariot de la tapisserie en cas de voyage, et des jeux de billes garnis de billards avec des jeux de boule pour servir au Plessis. Les voyages du roi entraînaient aussi certaines dépenses de disposition et de réfection de meubles, dans les châteaux où il séjournait. A Aunoy en Poitou, à Saintes et au château de Thouars, le menuisier Jacquet Hamelin et Denis Rochereau de Thouars sont employés à réparer les châlis rompus ou à garnir de lambris les chambres occupées par le souverain. Les voyages étant rendus très difficiles par suite de l'absence totale ou du mauvais état des routes, l'habitude était de se servir de la locomotion par eau chaque fois que cela était possible. Louis XI avait plusieurs galiotes à sa disposition; c'étaient de véritables maisons disposées et meublées pour y séjourner commodément. L'une d'elles, destinée à naviguer sur la rivière de Loire, portait une maison de bois toute chambrillée avec ses huis, fenêtres et verrines. Une ordonnance royale de payement porte les

noms d'Étienne Durant et de Jacquet Congié (1479), menuisiers d'Orléans, pour avoir fait une maison de bois dans un bateau, pour aller par eau d'Orléans à Cléry et autres lieux. Enfin le fourrier Nicolas Mesnagier est remboursé, la même année, d'une somme avancée par lui pour une autre maison de bois posée dans une galiote, afin d'aller de Corbeil à Paris. De son côté, Charlotte de Savoie avait fait exécuter à Tours, en 1470, un chariot branlant que Jean Delaunay avait décoré de peintures.

Le roi Louis XI avait fait présent à l'église de Saint-Aignan, qui était la paroisse de la maison royale dans la ville d'Orléans, de plusieurs vases sacrés renfermés dans un coffre ou meuble en bois sculpté dont les bas-reliefs représentaient son couronnement, le premier acte officiel du souverain[1]. Ce coffre, qui a été conservé jusqu'en 1793 dans la sacristie de l'église, fait aujourd'hui partie des collections du musée historique d'Orléans. Le devant est divisé en une série d'arcatures de style ogival, au milieu desquelles sont placées les figurines en pied des douze pairs laïques et ecclésiastiques. Dans la partie centrale est un bas-relief représentant le roi recevant l'onction de la main de l'archevêque Juvénal des Ursins; auprès est un ange portant une banderole sur laquelle on lit : « Vive le Roy. » La frise est composée de feuilles et semée de fleurs de lis sans nombre. C'est peu de temps après son sacre à Reims (1461) que Louis XI aura vraisemblablement offert à l'église de Saint-Aignan ce souvenir de sa prise de possession

1. Voy De Laborde. *Les ducs de Bourgogne.*

FIG. 12. — PANNEAU DE COFFRE, FRANCE, XVᶜ SIÈCLE.

du trône. Ce bahut est l'un des rares objets mobiliers présentant un caractère historique qui nous soient restés de cette époque et si, comme tout porte à le croire, il a été sculpté sur les bords de la Loire, il prouve en faveur du talent des huchiers-menuisiers du pays. Le musée d'Orléans possède, en outre, une série de meubles et de devants de coffres du xv^e siècle qui sont d'une belle exécution ; la majeure partie est ornée de fleurs de lis avec l'écusson royal, disposés avec l'art le plus heureux. Il est regrettable de ne pas connaître le nom des sculpteurs de ces débris, dont plusieurs ont pu appartenir aux châteaux royaux de l'Orléanais et de la Touraine.

Le séjour favori de Charles VIII et de la reine Anne de Bretagne fut le château d'Amboise, que le monarque fit reconstruire. On connaît les noms des menuisiers demeurant dans la ville, à qui fut demandé l'ameublement du nouvel édifice, pendant les années 1493-1496. Ce sont ceux d'Étienne Quinerit et de Mathurin Thibault, qui font trois coffres de bois ; de Thibaut Chassenaye, qui fournit des tables et un châlit ; d'Étienne Thoreau, pour des bancs et des tables, et enfin de Jehan Primelle, pour des châlits, des tables et des coffres[1]. Viennent ensuite certaines commandes qui paraissent plus particulières aux souverains. Jehan Garnier, sellier à Tours, fournit un grand cuir de bœuf paré par alun de glaz, pour livrer à un peintre que le roi avait fait venir d'Italie, auquel ladite dame a fait peindre le pare-

1. Voy. Grandmaison. *Documents inédits pour l'histoire des arts en Touraine.*

ment de son lit[1]. Jehan Chassenaye, menuisier, parent sans doute du précédent, exécute un tableau pour suspendre à la cheminée de la reine au château du Plessis ; ce panneau était probablement destiné à être peint. La même année, le faiseur d'échiquiers Lucas habille et met en point deux échiquiers de la reine. L'inventaire fait après le décès d'Anne de Bretagne décrit, sans en citer l'auteur, un coffret de mosaïque de bois et d'ivoire assis sur six têtes de dragons, fait à images tout à l'entour taillées en bosses dorées, et bien richement peint, qui nous semble dénoncer la main de l'un des Italiens que Charles VIII avait ramenés de son expédition de Naples et installés au château d'Amboise. Nous ne mentionnerons pas, à la suite de nos œuvres indigènes, les travaux de ces artistes, empreints d'un esprit tout nouveau et étranger aux maîtres français restés fidèles aux traditions des corporations du moyen âge, préférant les réserver pour le chapitre spécial à l'école des bords de la Loire, vers le commencement du XVIe siècle, où nos sculpteurs en bois adoptèrent le style de la Renaissance.

Dans son travail sur les artistes et les ouvriers du nord de la France, M. de la Fons Mélicocq a relaté un certain nombre de travaux faits par des huchiers et des menuisiers de la Picardie. A Lens, Jean Bertin (1419) exécute des layettes pour enfermer les lettres de la ville dans les armoires des Halles, et Amieux Waffart termine pour l'auditoire un buffet à quatre enclaustres (serrures), pour lequel le serrurier Simon Loste fournit les serrures et les gâches. L'hôtel de ville de Saint-

1. Voy. Douet d'Arcq. *Comptes royaux.*

Quentin possède encore quelques-uns des anciens bancs à coffre où étaient conservées ses archives. En 1475, Jehan Genelle exécute un dressoir et fait diverses réparations aux bancs et aux scabellons du siège échevinal de l'hôtel de ville de Béthune. En 1406, Pierrot Bertin avait fourni un banc, une table d'allemarche, une paire de hestaux de dix pieds de long pour la chambre de l'échevinage, tandis que le charpentier Jacquemart Canisset sculptait un dressoir à coulombes. Deux habiles huchiers de Béthune, Chrestien Audeffroy et son fils Jehan, avaient reçu du maïeur et des échevins (1495) l'ordre de leur sculpter en bois d'Allemarche une grande aumoire à six huissets à penneaux arrest et six reffins, plus un banc à coffre à deux enclaustres. Ils commandaient, en 1498, à Jehan Lherbier une clôture de quatre bancs à coffre, dorsail, passetz, garnis de leurs claire-voies ouvrés, entaillés et surmontés de deux cintres. A cette série de travaux, déjà longue, le même auteur ajoute la liste des huchiers de la ville de Béthune, s'étendant de l'année 1416 à 1568, mais sans indiquer aucun ouvrage exécuté spécialement par eux, ce qui nous engage à ne pas la reproduire.

Au xve siècle commencent les grands ouvrages de sculpture sur bois qui décorent nos églises et dans lesquels, plus que partout ailleurs, le talent de nos huchiers s'est déployé en pleine et entière liberté. A une époque où les édifices religieux étaient très nombreux et où le clergé disposait d'une partie considérable de la richesse publique, l'ameublement ecclésiastique devait jouer un rôle très important dans la production artistique. L'on ne saurait écrire l'histoire de la sculp-

ture et connaître la hauteur à laquelle se sont élevées l'habileté et l'originalité des ouvriers du bois pendant le cours du xve siècle et la première moitié du siècle suivant, si l'on passait sous silence les stalles qui décorent l'intérieur des cathédrales et des anciennes abbayes. La France a conservé une série de boiseries dans lesquelles on remarque l'avènement d'une ornementation nouvelle, dont nous avions vu les débuts timides au xive siècle, qui ne se bornait plus à emprunter ses motifs à la flore de la contrée. Désormais les menuisiers, tout en observant l'ancienne ordonnance de leurs devanciers, font œuvre de sculpteurs et jettent sur les parements de leurs ouvrages des bas-reliefs et des statues qui deviennent les motifs principaux de l'ensemble architectonique. Une des suites les plus intéressantes de nos stalles est celle qui est placée dans la cathédrale de Saint-Claude. Elle a été exécutée en 1455 par Jean de Vitry, pour l'abbaye dont dépendait alors l'église. Ces sièges, gravés par M. Viollet-le-Duc, dans son *Dictionnaire d'architecture*, sont à double rang de stalles, et, quoique mutilés à plusieurs reprises, ils présentent une belle disposition. Les dossiers sont surmontés de bas-reliefs représentant des prophètes et des sibylles. Des figures en ronde bosse terminent les colonnettes qui séparent chaque panneau et d'autres statuettes sont placées sur les fleurons espacés de la petite galerie supérieure. Les dais se composent d'une succession de petites voûtes à nervures s'appuyant sur le dorsal. Dans les côtés, sont disposés des bas-reliefs représentant des scènes religieuses et des statues d'apôtres d'une plus forte dimension, dont l'exécution est assez grossière.

Moins importantes que celles-ci, les stalles de l'église de Flavigny (Côte-d'Or) offrent la particularité d'être surmontées par des dais en forme de voussures. L'œuvre sur l'origine de laquelle nous possédons les renseignements les plus précis se trouve dans la cathédrale de Rouen. La conduite de cet important travail, qui comprenait quatre-vingt-six bas-reliefs principaux, avait été confiée au maître menuisier de Rouen, Philippot Viart[1], qui s'adjoignit comme collaborateurs Laurent d'Ypres et Paul Mosselmin. Il demanda l'aide de Gillet du Chastel, dit Flamine, et de Hennequin d'Anvers, qui travaillèrent d'après ses propres dessins. En 1465, le chapitre trouvant que l'entreprise languissait, envoya Guillaume Basset, huchier, dans la Picardie et dans les Flandres, avec la mission de ramener des ouvriers habiles pour abréger l'œuvre des chaires. On ne peut plus avoir aujourd'hui qu'une idée incomplète de ce grand ensemble, qui avait demandé douze années de travail et entraîné une dépense de huit mille livres; les dossiers et les dais, qui formaient la partie la plus riche de la décoration, ayant disparu.

D'autres huchiers travaillaient en même temps pour les églises de Rouen. En 1469, Guillaume Beauvoisin avait établi un banc à deux coffres et deux formettes dans l'église de Saint-Vincent[2]. Richard de la Place posait, en 1475, des sièges de hucherie et des dossiers à claire-voie pour le prêtre et les diacres dans la chapelle de Grandmont, et Jeannot de la Plache (de la Planche?) ter-

1. Voy. De Laborde. *Les ducs de Bourgogne.*
2. Voy. Beaurepaire. *Notes historiques concernant le département de la Seine-Inférieure.*

minait les dossiers des stalles, la chaire à confesser et le rétable de l'autel de l'église Saint-Nicolas. Les imagiers

FIG. 13. — ARMOIRE A LAYETTES DE L'ÉGLISE S¹-GERMAIN-L'AUXERROIS, XVᵉ SIÈCLE.

Guillaume de Bourges et Jean Pasquier avaient été chargés de sculpter sur ce rétable des bas-reliefs et des figures en bois (1494-1500). Dans les comptes de

l'œuvre de l'église de Troyes[1], on remarque, parmi une série de travaux faits par le huchier Jean Oudot, les figures du rétable du maître-autel (1413), les sculptures de la chaire épiscopale placée dans le chœur (1427) et enfin (1439) un tabernacle destiné à renfermer les châsses, pour lequel il emprunta l'aide de ses deux fils Thevenin et Jean.

Il existe dans l'église Saint-Germain-l'Auxerrois, à Paris, une chambre du trésor qui a conservé intact son ameublement primitif. Cette salle remonte à l'époque de la construction du porche, au-dessus duquel elle est située, par Jehan Gansel, maître de l'œuvre de 1435 à 1439. Elle est presque entièrement revêtue sur toutes ses parois par des armoires en menuiserie d'un bon travail, garnies de leurs ferrures. Les armoires de Saint-Germain-l'Auxerrois portent sur un banc dont la tablette se relève; les vantaux superposés à double rangée, rappelant le meuble de Noyon, sont unis, sans peintures et décorés seulement de bandes en fer découpé et d'entrées de serrure posées sur un fond de drap rouge. La majeure partie des ferronneries de cette époque n'étaient pas entaillées dans le bois, mais simplement appliquées sur la surface des vantaux. Les pentures ajourées de ces meubles sont en tôle épaisse et portent des inscriptions relatives à saint Vincent, auquel l'église était consacrée dans l'origine. Au-dessus des armoires règne une galerie travaillée à jour et formée d'enroulements de style ogival; les côtés et le soubassement sont composés de panneaux représentant des par-

1. Voy. Alexandre Assier. *Comptes de l'œuvre de l'église de Troyes.*

chemins déployés ; les portes de l'église sont également contemporaines de la construction faite par Gansel.

L'église de Saint-Symphorien, à Nuits, a conservé un lutrin en fer et en bois sculpté, décrit par M. Viollet-le-Duc, qui date du milieu du xve siècle. Le pied de forme triangulaire, décoré d'arcatures à jour, supporte un aigle enserrant un dragon de bois doré et sculpté, d'un beau style ; M. Foulc possède un meuble similaire, mais plus important et d'une plus riche ornementation. On rencontre dans certaines églises ou dans les musées une série de lutrins de fer et de cuivre, auxquels nous ne donnerons pas place dans cette étude sur le mobilier, par suite de la matière étrangère au bois dans laquelle ils ont été travaillés. La Belgique et le nord de l'Allemagne ont fabriqué pendant plusieurs siècles, pour les édifices religieux de presque toute l'Europe, des pièces de dinanderie d'une importance exceptionnelle, qui ont été récemment l'objet d'un travail spécial[1].

Nos collections publiques et principalement le musée de l'hôtel de Cluny ont recueilli de nombreux spécimens de l'art somptuaire au xve siècle ; nous signalerons, parmi les richesses de notre galerie, la plus importante que l'on connaisse pour cette période, les pièces qui présentent un certain intérêt, par suite de leur provenance historique ou par leur composition artistique. A ce double titre, nous devons accorder toute notre attention à une grande armoire de sacristie provenant de l'église

1. V. Pinchard. *Histoire de la dinanderie et de la sculpture en métal.*

de Saint-Pol de Léon en Bretagne et portant les armes accolées de France et de Bretagne. Ce meuble à trois étages était destiné à renfermer dans deux buffets latéraux les vêtements sacerdotaux; la partie centrale est occupée par un dressoir sur lequel on exposait les vases sacrés. Il est surmonté d'un couronnement sculpté à jour d'une grande finesse d'exécution. Les vantaux des armoires et les serrures sont décorés des écus de France et de Bretagne et reportent ainsi la date de ce meuble à l'époque où Anne de Bretagne devint reine de France. Les dimensions totales du monument atteignent la largeur de près de cinq mètres sur une hauteur proportionnée.

On ne connaît pas le nom de l'abbaye pour laquelle fut sculpté un grand banc de réfectoire surmonté d'un dais travaillé à jour et dont le dossier est orné de cinquante-huit panneaux de disposition rectangulaire séparés par des contreforts en haut relief. Les armes de France, supportées par un ange aux ailes éployées, occupent les panneaux principaux du dorsal et sont répétées au-dessus de trois bas-reliefs représentant le couronnement de la Vierge et deux prophètes. Le dais est soutenu par deux contreforts latéraux ornés de figures en ronde bosse, placées dans des niches de style ogival. Devant ces formes étaient originairement placées des tables, comme l'apprennent les documents que nous avons reproduits. Bien peu de ces derniers meubles nous sont parvenus, les tables de cette époque étant presque toujours soutenues par des tréteaux mobiles. Notre collection nationale ne peut montrer qu'une table à jeux, en ébène incrusté d'ivoire et portant des

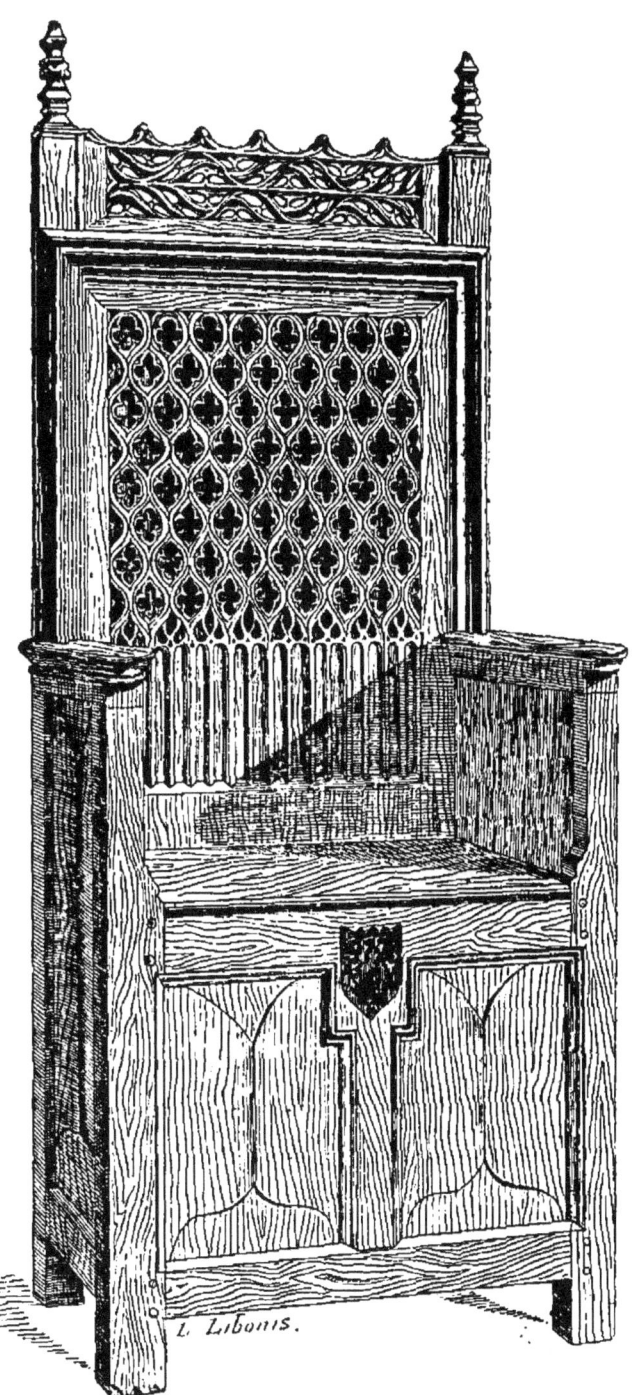

FIG. 14. — CHAIRE, ÉCOLE FRANÇAISE, FIN DU XVᵉ SIÈCLE.
(Collection de M. Maurice Gautier.)

inscriptions françaises; les autres spécimens sont de provenances étrangères. Le musée de l'hôtel de Cluny possède également trois belles chaires de bois sculpté datant des dernières années du xv^e siècle. L'une porte sur le dossier l'écu de France accosté de deux anges et surmonté de la couronne ouverte. Une autre, couronnée d'un dais, est aux armes réunies de France et de Bretagne et décorée de sujets religieux en bas-relief. La troisième, également surmontée d'un dais, offre les armes de France avec un bas-relief entouré de motifs architectoniques des derniers temps de l'époque ogivale. La série des coffres est plus nombreuse, sans qu'on y rencontre de pièce très remarquable. Le plus curieux est un grand bahut dont la partie centrale représente une scène de tournoi, se détachant en taille d'épargne sur le fond, suivant le mode d'exécution employé pour la façon des émaux. Ce bas-relief, d'une facture très sommaire, puise tout son intérêt dans la forme des costumes des chevaliers armés de toutes pièces et chaussés de poulaines, et dans les détails du champ clos. Le style semble très voisin de l'école allemande. Un autre meuble en forme de huche provenant de l'abbaye du Val-Saint-Benoit (Saône-et-Loire) a ses côtés extérieurs revêtus de panneaux formés par des motifs d'architecture. Au milieu se trouve un écu armorié et plus bas les deux lettres C.-J. qui sont peut-être les initiales du menuisier auquel on doit ce meuble. Parmi plusieurs de ces bahuts aux armes de France ou à l'écu réuni de France et de Bretagne que l'on rencontre si fréquemment, il en est un qui par son caractère moins banal mérite un moment d'attention. Sa face principale

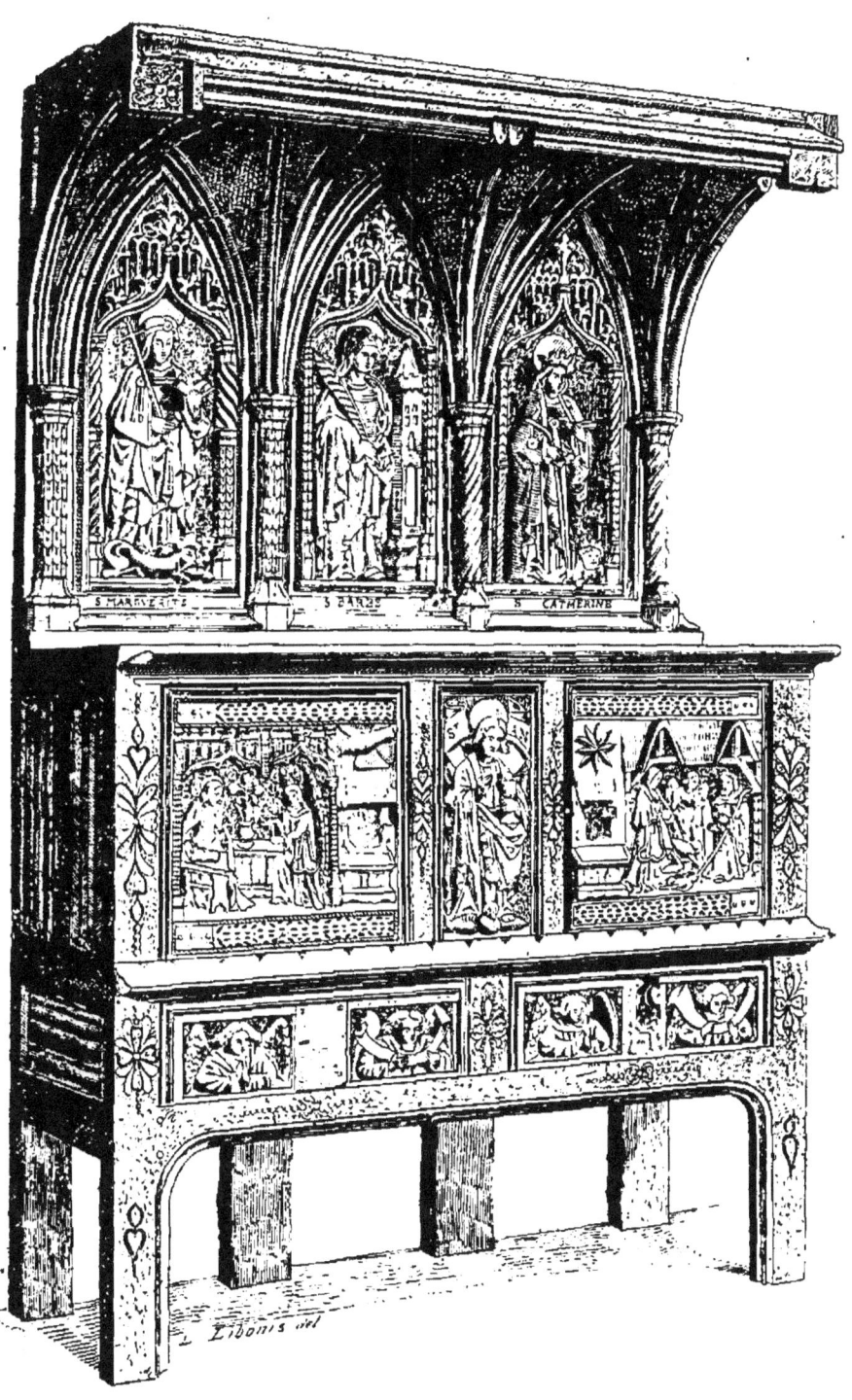

FIG. 15. — DRESSOIR DÉCORÉ DE BAS-RELIEFS PEINTS, FRANCE, XV^e SIÈCLE.
(Collection Basilewski.

est divisée en deux parties ; dans celle du haut, sont placées, sous des arcatures à fleurons, les figures du Christ et des apôtres ; au-dessous, divers bas-reliefs représentent des scènes de martyre et sur les côtés sont des ornements et des scènes de chasse.

Bien qu'il en possède un certain nombre, ce n'est pas au musée de Cluny que l'on trouve les spécimens les plus complets du dressoir, le meuble par excellence du xve siècle, celui dont l'usage était réservé aux personnages d'un rang élevé. La forme de ce meuble était arbitraire, mais le nombre de ses degrés était fixé par l'étiquette, d'après le rang ; quant au style, il variait suivant le goût et les caractères spéciaux de l'art dans chaque province. La veuve de Charles le Téméraire n'avait que quatre degrés à son dressoir, tandis que sa fille Marie, duchesse de Bourgogne, en avait cinq. On trouve dans les manuscrits des milliers de représentations de ces pièces mobilières, dont la disposition générale restait toujours la même. La crédence, que l'on a souvent confondue avec le dressoir, était un petit buffet destiné à faire l'essai du vin et des viandes. C'est principalement dans les églises que l'on trouve des crédences disposées auprès des autels, pour placer les objets nécessaires aux cérémonies du culte. La collection de M. Basilewski[1] conserve un dressoir très complet du xve siècle, provenant vraisemblablement d'une abbaye ou d'une église. Sur la partie centrale est une figure de sainte Anne, et de chaque côté deux bas-reliefs représentant l'Annonciation et l'Adoration des bergers ; au-dessous est

1. Cette belle collection, achetée par l'empereur de Russie, vient de quitter la France.

une frise composée de quatre bustes d'anges. La partie supérieure est divisée en trois panneaux, dans lesquels

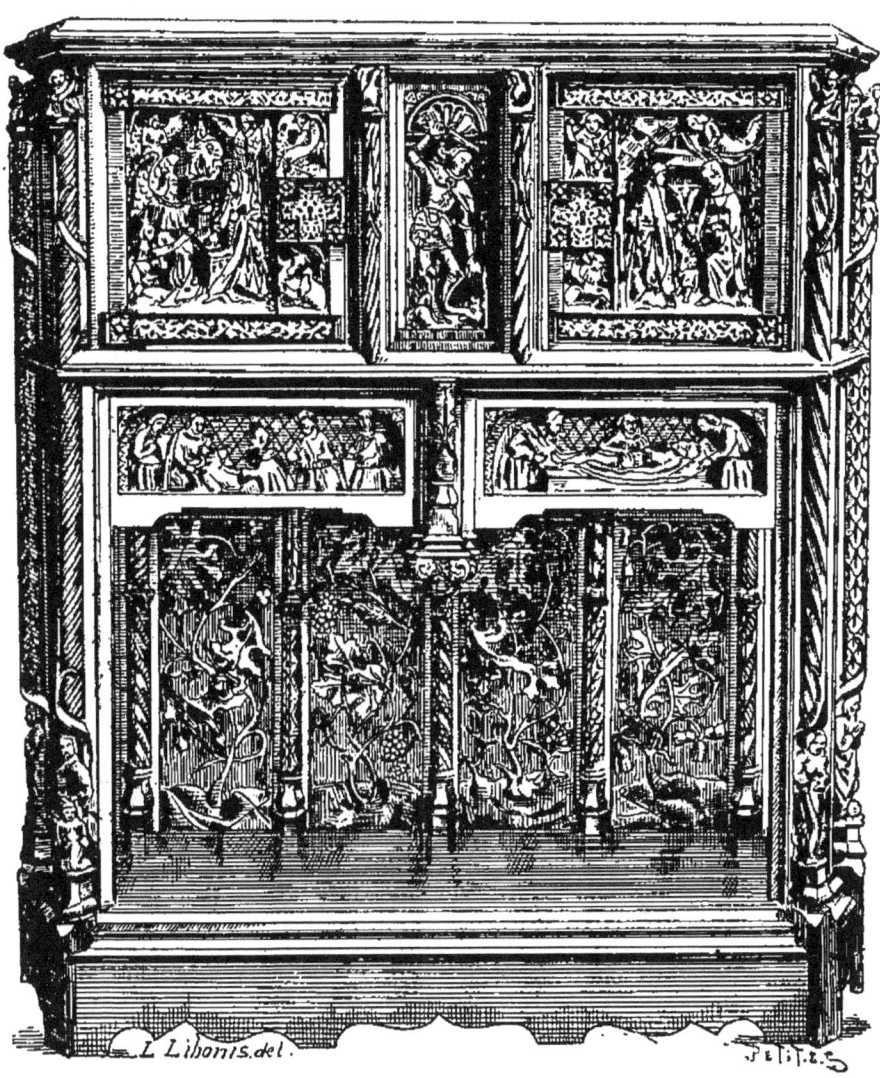

FIG. 16. — DRESSOIR, NORD DE LA FRANCE, COMMENCEMENT DU XVIᵉ SIÈCLE.
Collection de M. Bérut.)

sont placées les figures en pied de sainte Marguerite, de sainte Barbe et de sainte Catherine. Chacun de ces panneaux est entouré par des colonnettes dont les ner-

vures soutiennent un dais. Tous les personnages et les ornements d'architecture sont revêtus de couleurs encore brillantes, qui permettent de reconstituer l'effet décoratif des meubles peints à l'époque du moyen âge. Nous citerons un second dressoir, appartenant à M. Bérut, qui l'avait exposé à Lyon, en 1878. Bien que moins important que le précédent, ce meuble est d'une très bonne disposition, et de plus, il s'est conservé intact, ce qui se rencontre rarement dans les monuments de l'art du bois, comptant plus de quatre siècles d'existence. La partie principale est formée par deux volets décorés de serrures à jour et de bas-reliefs empruntés au Nouveau Testament; ils sont séparés par une figure de saint Michel terrassant le dragon; au-dessous est une frise dont les bas-reliefs représentent l'Adoration des Rois et la Mise au tombeau. Les montants du meuble sont taillés en colonnes torses, dont les bases et les chapiteaux portent des figurines ailées. Le caisson inférieur est divisé en quatre compartiments où courent des tiges de vigne et des branches de chêne. Nous croyons ce meuble, qui date des dernières années du xve siècle, exécuté dans la France du Nord; certains détails de son ornementation paraissant empruntés à l'art flamand.

Il nous reste à mentionner un ensemble décoratif dont il est plus facile d'apprécier la belle composition que de déterminer la destination primitive[1]. Ce spécimen très important de la menuiserie française appartient à M. le comte de Courtivron, qui l'a exposé dernièrement au Musée des Arts décoratifs. Cette œuvre

[1]. Voy. *Magasin pittoresque*, année 1847.

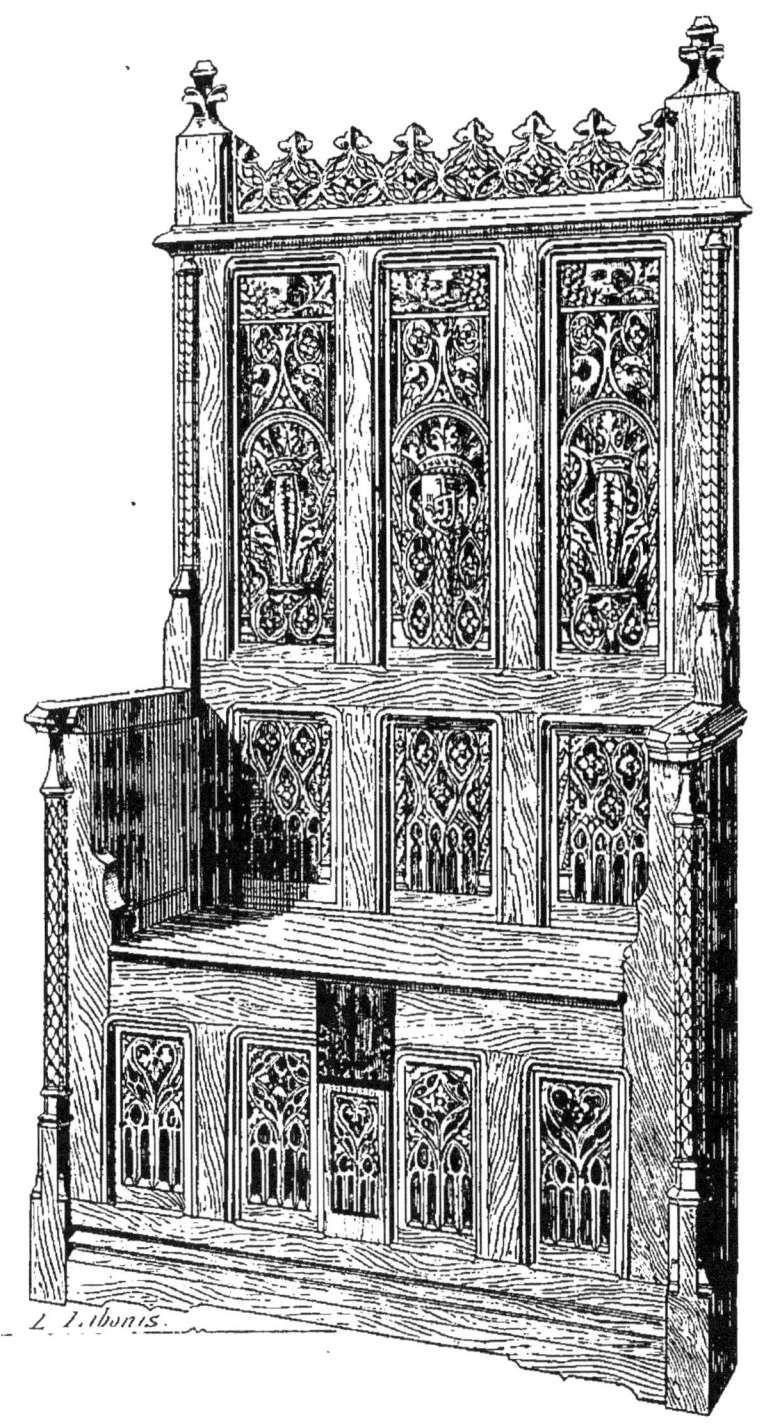

FIG. 17. — CHAIRE A DEUX PLACES, ÉCOLE FRANÇAISE, FIN DU XVc SIÈCLE.

monumentale se compose d'un large baldaquin de forme carrée dont trois côtés seulement portent des sculptures; chacune de ces faces est ornée d'une double frise à fleurons et à arcades de style flamboyant, séparées par des pilastres surmontés de pinacles, et se terminant en dessous par des figures d'enfants du plus charmant style, qui se balancent dans le vide; sous le dais, au milieu des caissons rectangulaires, se voit un ange aux ailes repliées tenant un écu armorié. Les deux autres parties, placées latéralement, offrent un vantail de la même dimension que le dais, divisé en panneaux à moulures, que séparent des montants autrefois fleurdelisés, et un second vantail, dont la richesse d'ornementation peut lutter avec celle du baldaquin. Ce dernier volet comprend deux longues séries de panneaux superposés dont la disposition rappelle les lancettes les plus rutilantes des verrières des églises. Ces deux ordres sont divisés par cinq pilastres revêtus de ceps de vigne avec leurs feuilles et leurs enroulements, dans lesquels sont étagées des figurines de rois, de chevaliers, de dames, créations charmantes d'une main habile, suivant toutes les inspirations d'une imagination capricieuse. La tradition rapporte que ce monument servait de lit de justice dans le château d'Argentelles, mais il est fort difficile d'accepter cette attribution sans discussion. On ne connaît les lits de justice que par les miniatures des manuscrits, et on sait que cette solennité judiciaire était un des privilèges de la monarchie. Il semble plus conforme à la vérité d'admettre que ce meuble constituait une sorte d'alcôve occupant l'un des angles d'une salle du château d'Argentelles, comme on le voit dans les restitutions archéo-

logiques de M. Viollet-le-Duc. Les lits français et complets de cette époque sont à peu près inconnus ; il n'en reste que des fragments qui ne sont pas suffisants pour les rétablir dans leur ensemble. Tel qu'il nous est parvenu, le lit d'Argentelles, récemment introduit dans la curiosité artistique, est un des monuments les plus intéressants que nous ayons conservés de la vie civile de nos ancêtres.

Nous avons fait reproduire plusieurs panneaux de coffres destinés à montrer les transitions du style depuis le commencement jusqu'à la fin du xve siècle. L'une de ces sculptures, qui semble de travail normand, porte l'inscription : « Plusieurs font en avant belle chère, qui tirent leurs langues par derrière », empruntée à un dicton populaire alors fort en vogue.

JEAN TRUPIN, SCULPTEUR DES STALLES DE LA CATHÉDRALE D'AMIENS,
XVIe SIÈCLE

CHAPITRE III

LE MEUBLE A L'ÉPOQUE DE LA RENAISSANCE

FRANCE

Jusqu'au commencement du xvie siècle, l'école française s'inspirait, pour la décoration des objets mobiliers, d'une préoccupation architectonique dont nous avons fait ressortir le caractère général.

La similitude de style que nous avons fait ressortir entre toutes les créations de chaque branche de l'art à l'époque du moyen âge, entraînait une réelle difficulté pour délimiter rigoureusement la province où elles s'étaient produites. Si l'on peut, pour étudier le mobilier des trois derniers siècles, se borner à suivre l'ordre chronologique, sans établir de distinction entre la provenance des monu ments, il n'en est plus de même à partir de la Renaissance, qui introduisit la liberté individuelle dans l'art. Cette révolution avait été préparée par les sculpteurs qui, après avoir étudié les œuvres des imagiers employés par les ducs de Bourgogne, étaient venus fonder sur les bords de la Loire, à Tours et à Blois, un centre artistique d'où sortirent les meil-

leurs maîtres de notre école. L'expansion de cet atelier, qu'animait l'ambition de faire mieux que ses devanciers, fut en même temps favorisée par les expéditions de Charles VIII et de Louis XII, qui ramenèrent en France des artistes italiens chargés de faire revivre sous notre climat les merveilles que les monarques avaient admirées à Naples, à Milan et à Florence. Mais ces étrangers étaient trop peu nombreux pour exercer une action absolue sur l'ensemble de l'art français, et notre école resta en possession de son originalité jusqu'à la seconde moitié du xvie siècle, où la colonie exotique de Fontainebleau imposa un style emphatique, imité de Michel-Ange et étranger au génie français qui recherche avant tout la grâce et la simplicité des lignes. Nulle part on ne remarque mieux que dans les premiers meubles du xvie siècle la persistance du faire national qui résiste à l'influence étrangère, tout en élargissant sa manière et en s'appropriant certains ornements imités de l'antique dont la disposition répondait au goût nouveau. Cette époque a été par excellence l'apogée de notre école, et jamais on ne vit une telle exubérance dans sa production artistique. Chaque province, chaque ville possédait des sculpteurs, des ornemanistes dont souvent le talent n'avait rien à envier à celui des artistes employés par nos souverains. Cette multiplicité de centres industriels est fort gênante pour la classification des beaux meubles de la Renaissance française que le temps nous a conservés avec une grande libéralité. Certains caractères généraux dans le style des œuvres permettent de les attribuer soit aux provinces du Nord plus voisines de l'Allemagne, soit à celles du

centre plus imbues de l'esprit français, ou aux pays méridionaux que leur situation mettait en rapport avec la péninsule transalpine; mais que de différences inattendues dans les détails de l'exécution viennent souvent mettre en défaut un ordre qu'il est impossible d'établir rigoureusement! Il faut considérer, dans le classement général des meubles du xvi® siècle, que certains artistes restaient attachés fidèlement aux anciennes compositions et persistaient à ne pas abandonner un style auquel ils étaient habitués, pour adopter une manière nouvelle. On est souvent exposé à rencontrer des spécimens portant la trace d'un faire antérieur, et cependant contemporains de pièces qui paraissent beaucoup plus modernes. De plus, les ouvriers-artistes se déplaçaient fréquemment; beaucoup faisaient leur tour de France pour s'assimiler les procédés des autres provinces et, lorsqu'ils trouvaient dans des villes étrangères des travaux avantageux, ils se faisaient recevoir maîtres et y séjournaient. Ces migrations expliquent comment on peut trouver un meuble de style bourguignon ou lyonnais parmi les productions de la Normandie ou des bords de la Loire; elles sont une nouvelle cause d'embarras dans l'appréciation des travaux du bois. Il y eut ensuite des ouvriers qui procédaient sans style, ne s'aidant que des habitudes de la main-d'œuvre, des poncifs du métier; enfin, vers la fin du xvi® siècle, le succès des compositions gravées des petits maîtres qui furent adoptées partout, vint introduire une uniformité générale dans la disposition et la décoration du meuble.

Si ardu que soit le problème, il n'est cependant pas insolublé. Déjà quelques points ont été reconnus,

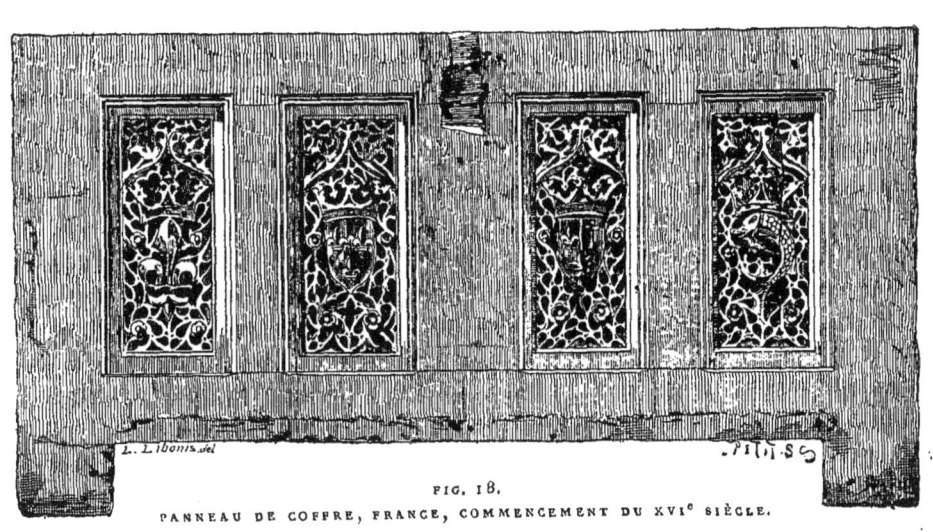

FIG. 18.
PANNEAU DE COFFRE, FRANCE, COMMENCEMENT DU XVIᵉ SIÈCLE.

qui font espérer la possibilité d'éclairer les parties restées dans l'ombre. L'un des amateurs du goût le plus délicat que nous ayons à Paris, M. Edmond Bonnaffé[1], a compris le premier qu'il était nécessaire, pour obtenir un résultat certain, de procéder avec la méthode rigoureuse que la science contemporaine a employée pour renouveler l'étude de notre histoire, jusqu'alors écrite d'après des livres, en négligeant les sources directes. Il s'est attaché à signaler un certain nombre de types provenant de chacun des principaux centres artistiques, de façon à déterminer exactement les caractères généraux de ces écoles. Une fois ce *criterium* obtenu, il n'y avait plus qu'à comparer les œuvres entre elles, en tenant compte des différences résultant des circonstances particulières qui avaient pu exercer une influence sur leur fabrication. Cette classification a conduit M. Bonnaffé à diviser par provinces l'étude des productions de l'art du bois, et à établir ce qu'il appelle « la géographie du meuble ». Les résultats de la marche nouvelle adoptée par cet écrivain ont permis d'attribuer, avec certitude, aux différentes régions françaises, les plus beaux meubles qui font l'ornement des collections de Paris. Cette enquête n'a pas prononcé son dernier mot; mais on peut prévoir dès maintenant qu'elle est appelée à diriger plus vivement encore le goût des amateurs vers des productions qui ont été longtemps dédaignées, faute d'être suffisamment comprises.

C'est en France et à Paris particulièrement que se

1. Voy. la *Gazette des Beaux-Arts*, t. XXV, 1882, la collection Spitzer : Meubles et bois sculptés. — *L'Art*, t. XIX, 1879; l'art du bois. — *La Gazette des Beaux-Arts* : le Confort, t. VI, 1873.

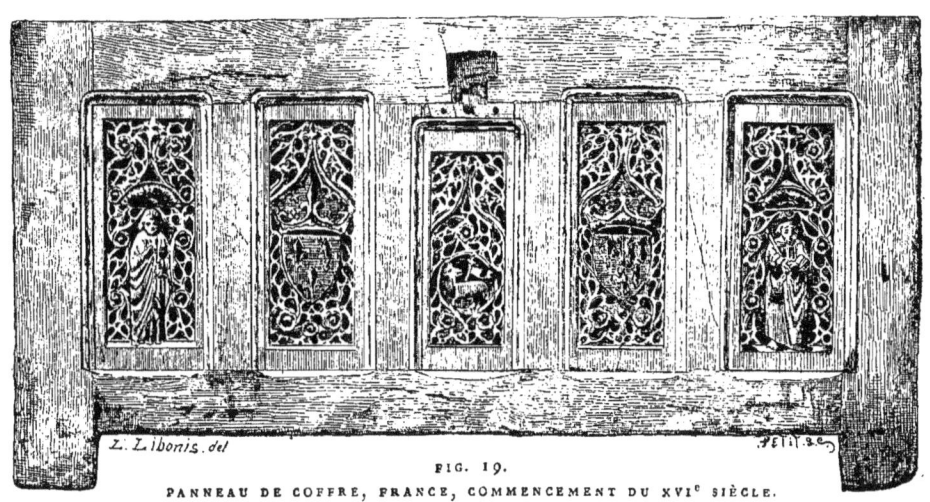

FIG. 19.
PANNEAU DE COFFRE, FRANCE, COMMENCEMENT DU XVIe SIÈCLE.

trouvent les plus riches collections de meubles de la Renaissance. Les musées du Louvre et de l'hôtel de Cluny en possèdent qui sont très remarquables; mais ces grands dépôts sont, à certains égards, inférieurs aux galeries de MM. Basilewski, Spitzer, Seillière et Chabrière-Arlès. Nous signalerons également les collections de MM. Foulc, Bonnaffé, Gaillard, Roussel, Maillet du Boullay, Adolphe Moreau, Desmottes et Gavet, qui renferment des pièces très bien choisies. En dehors de Paris, on peut citer les musées de Lyon, de Dijon et d'Orléans, et dans la première de ces villes, la collection de Mme Rougier, ainsi que celle de M. Aynard, comme contenant de beaux spécimens de l'art du bois.

Pour l'étude des meubles de la Renaissance, nous suivrons la marche adoptée par M. Bonnaffé, qui a bien voulu nous aider de ses conseils et mettre à notre disposition la connaissance spéciale qu'il a acquise des œuvres produites en si grand nombre par nos maîtres-menuisiers, et dans lesquelles ils ont surpassé tout ce que l'on connaît en ce genre.

§ 1er. — ÉCOLES DE NORMANDIE ET DE BRETAGNE.

En commençant par la Normandie cette course géographique dans les provinces de la France, nous trouvons une réunion de sculpteurs et d'imagiers rouennais demeurant, lors des premières années du XVIe siècle, dans la rue de la Vanterie. C'étaient Pierre Souldain, Pierre Danten, Guillaume de Bourges, dit le Grand peintre, Pierre du Lys, Nicolas Flamel, Jehan Lehucher, Guillaume Basset, Martin Guillebert, Richard et Guillaume

Taurin. Ils avaient construit dans leur rue de prédilection ces admirables maisons de bois sculpté, dont quelques spécimens ont été réservés par la municipalité, lorsqu'elles ont été abattues pour faire place à des voies plus larges. L'une d'elles a été rétablie dans le square de la Tour-Saint-André; mais la plus belle, qui dépendait de l'abbaye de Saint-Amand et qu'on a souvent reproduite, a été dernièrement achetée par un spéculateur et se trouve actuellement à Paris. Le bois, à cette époque, était la matière universellement employée pour la construction des maisons situées dans l'intérieur des villes où l'emplacement était restreint. On en rencontre de nombreux exemples dans toutes les parties de la France; mais aucune province ne pouvait montrer une série semblable à celle qui contribuait à donner un cachet si original à la vieille cité normande avant sa modernisation. Ces édifices ont été heureusement publiés par M. de la Quérière[1], alors qu'ils étaient intacts. Leur date d'exécution s'étend de l'année 1480 environ à celle de 1550; sur la façade de quelques-unes d'elles étaient placés de grands bas-reliefs en terre cuite. La maison de l'abbaye de Saint-Amand porte encore dans son ornementation, composée de dentelures et d'arcatures surmontées de fleurons, le caractère des derniers temps du style ogival, tandis que celle du nouveau square Saint-André appartient pleinement à la Renaissance par ses colonnes et ses pilastres revêtus d'arabesques, et par ses médaillons ronds encadrant des bustes, dont on retrouve la trace dans les meubles de l'école rouennaise contemporaine.

1. E. de la Quérière. *Maisons de Rouen.*

Les commandes importantes de menuiserie étaient assez nombreuses pour développer le talent des sculpteurs normands. Sous le règne de Louis XII, en 1493, on entreprit la construction de la grande salle des Procureurs dans le palais du Parlement, servant de lieu de réunion aux marchands, et elle fut couverte d'une voûte en charpente sculptée de cent soixante pieds de longueur, que le temps a respectée. Quelques années plus tard, la grande chambre du Parlement fut ornée d'un plafond de bois, avec caissons et pendentifs sculptés à jour, l'un des plus beaux travaux de ce genre que nous ayons en France.

Si considérables que soient ces travaux, ils n'ont pas contribué à développer la production artistique des artistes normands dans la même mesure que ceux commandés par les puissants archevêques de Rouen, Georges d'Amboise et son neveu, pour leur château de Gaillon. Les registres des dépenses de cet édifice ont été publiés et permettent de connaître le nom des ouvriers qui ont pris part à cette construction [1]. Richard Guerpe, demeurant à Gaillon, avait exécuté, de 1504 à 1508, de nombreux ouvrages pour le principal corps de logis et pour les chaires de la grande chapelle. En même temps que lui, on trouve le nom de Colin de Castille, demeurant à Rouen, menuisier de la cathédrale, et qualifié d'architecte dans les registres capitulaires, qui sculpta en 1514 la porte centrale du grand portail encore existante. A Gaillon, il enrichit de tailles les lambris, acheva toute la menuiserie du château et termina la décoration

1. Deville. *Comptes des dépenses de la construction du château de Gaillon.*

des appartements du cardinal commencée par Guerpe. Il exécuta également une partie des stalles de la chapelle, auxquelles Jehan Dubois et Richard Delaplace avaient travaillé en 1508. L'ameublement des chambres avait été demandé à Pierre Cornedieu, qui, de 1501 à 1508, avait fourni dix-huit chaires avec dix-neuf escabeaux, et terminé plusieurs pièces pour les stalles de la chapelle. Ce menuisier avait déjà été employé au manoir archiépiscopal de Rouen. Racet Delance acheva (1508) un banc-dressoir à châssis pour la bibliothèque du cardinal, et la même année, Richard Lemaryé avait taillé à l'antique six coulombes (colonnes) pour le revêtement de la cheminée et des croisées de la chambre de la Tour. Le marqueteur Michelet Guesnon faisait, en 1509, marché pour la marqueterie des armoires du cabinet de Monseigneur, dont on lui avait donné les devises; Richard Guesnon (parent du précédent vraisemblablement?) avait marqueté une table de cyprès destinée au palais de Rouen. Il faut joindre à ces huchiers-menuisiers de profession plusieurs imagiers : Jehan de Bony, Guillaume de Bourges, Michellet Descombert et Pierre Le Masurier, associés avec eux pour sculpter les ornements que leur demandait le cardinal, et qui avaient fait les modèles en bois de statues et de médaillons destinés à être jetés en fonte, ainsi que les motifs décoratifs des galeries de bois qui entouraient les jardins.

On ne connaît pas de meuble qui provienne authentiquement du palais de Gaillon, mais il reste des fragments très importants de la décoration de la chapelle de ce château, que M. Lenoir avait recueillis pour le musée des Monuments français, à l'époque de la Ré-

volution. Ces stalles ont été depuis transportées dans l'abbaye de Saint-Denis, où elles sont disposées dans le chœur d'hiver des chanoines. Le dorsal, les côtés des stalles et les miséricordes sont décorés d'arabesques dans le style de la Renaissance, de l'exécution la plus légère; au-dessus règne une rangée de tableaux en marqueterie représentant des sibylles tenant des banderoles, placées sous des portiques à colonnes. Ces panneaux sont surmontés d'une série de bas-reliefs relatifs à des scènes de martyre et entourés de bordures à colonnes et à moulures. Une corniche formant dais couronne cet ensemble, dont les côtés extérieurs offrent encore les pinacles et les ajourements du siècle précédent. Bien que les comptes se taisent sur l'auteur des tableaux de marqueterie, imitation des œuvres italiennes, on peut les attribuer à Michellet Guesnon, que l'on a vu exécuter des travaux de même ordre à Gaillon, et qui aura complété l'œuvre de Guerpe et de Colin de Castille. Un autre débris de Gaillon est arrivé au musée du Louvre avec la collection Révoil. C'est un fragment de clôture de chœur dont la partie inférieure est divisée en deux panneaux étroits décorés d'arabesques, au-dessus desquels sont disposées des arcatures ogivales supportées par de minces colonnettes, avec une colonne médiane et une corniche formant galerie à jour. Pendant que cette boiserie figurait dans la collection de M. Révoil, elle a été transformée en armoire à un vantail; nous l'avons fait reproduire, à cause de sa parfaite exécution, qui porte le caractère des beaux ouvrages de Gaillon, où on trouve réunis l'ancien et le nouveau style.

En franchissant un intervalle de quelques années,

nous rencontrons le plus grand des sculpteurs français du xvie siècle, travaillant à Rouen. La première mention que l'on connaisse de Jean Goujon, considéré comme originaire de la Normandie, est empruntée aux archives de la fabrique de l'église de Saint-Maclou[1], pour laquelle il fit en 1540-1541 différents travaux destinés à l'établissement du buffet d'orgues.

1. Deville. Les tombeaux de la cathédrale de Rouen; De Montaiglon, Jean Goujon (*Gazette des Beaux-Arts*, 1884).

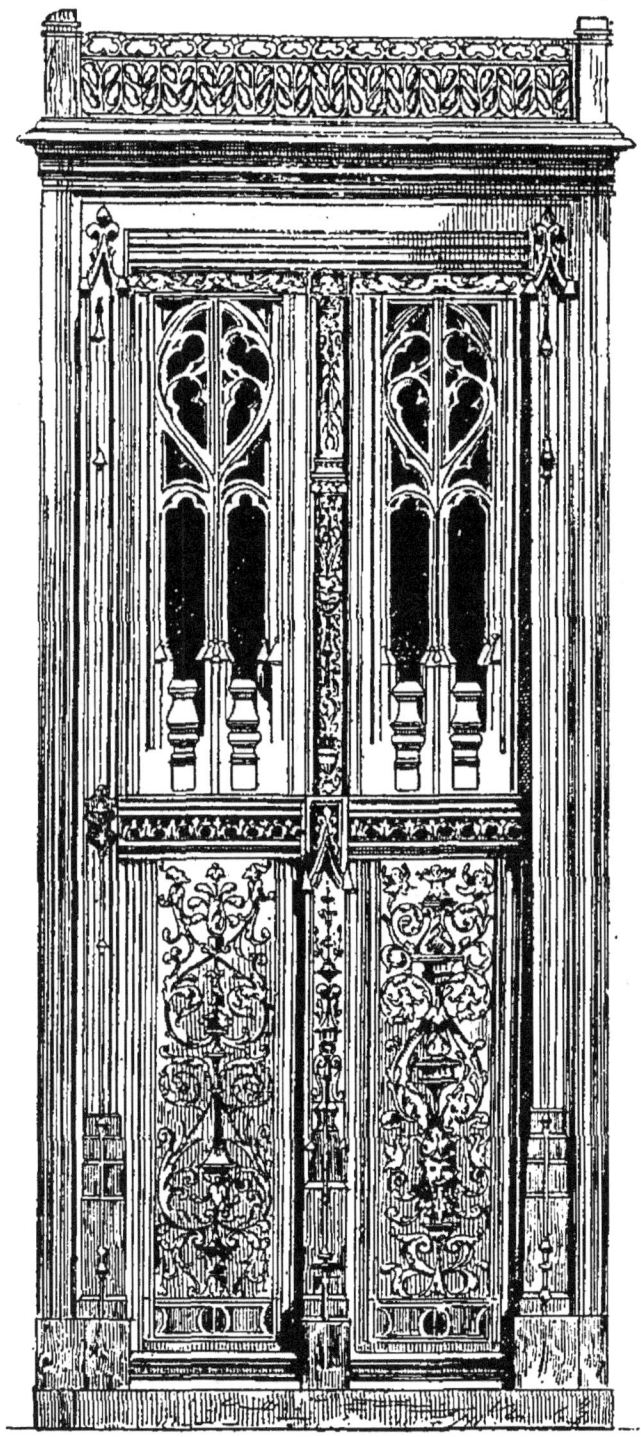

FIG. 20. — PANNEAU AJOURÉ PROVENANT DU CHATEAU DE GAILLON, XVIe SIÈCLE. (Musée du Louvre.)

Il a concouru à la sculpture des portes de l'église, qui sont d'une exécution admirable, mais sans que l'on sache exactement dans quelle mesure il y a employé son ciseau. Jean Goujon finit aussi dans la cathédrale diverses œuvres connues de pierre et de marbre, avant d'être appelé à Paris. En cette même année (1541), le huchier Martin Guillebert avait fait marché pour la menuiserie des orgues de Saint-Maclou.

La plus importante église de Rouen après la cathédrale, l'abbaye de Saint-Ouen, devait recevoir une nouvelle série de stalles que le cardinal de Bourbon, archevêque de Rouen et abbé commendataire, avait commandée (1566) à deux maîtres menuisiers, Benoît du Sailly et Marin Deshayes ; mais ce marché ne fut pas suivi d'exécution. On sait également que Philippe Fortin a sculpté, à la même date, les deux vantaux de porte, d'une exécution assez médiocre, qui forment l'entrée principale de l'église de Gisors, et qu'il fit ensuite la menuiserie du grand buffet d'orgues. Son collègue, Nicolas Le Pelletier, avait sculpté, en 1584, la clôture et les sièges de chœur du même édifice. En 1588-89, Jacques Lefevre de Caen fit l'œuvre des stalles de la cathédrale de sa ville natale. On voit également dans la cathédrale de Lisieux un beau plafond à caissons datant de l'époque de la Renaissance.

La caractéristique des meubles de la Normandie est la fermeté de l'exécution et l'expression dramatique des figures. Cette vigueur est due en grande partie à la résistance du bois de chêne dans lequel les menuisiers rouennais travaillaient leurs œuvres. Cette essence, d'un aspect sévère, aux fibres longues, se prête moins

que celle du noyer aux caresses de l'outil dans les-

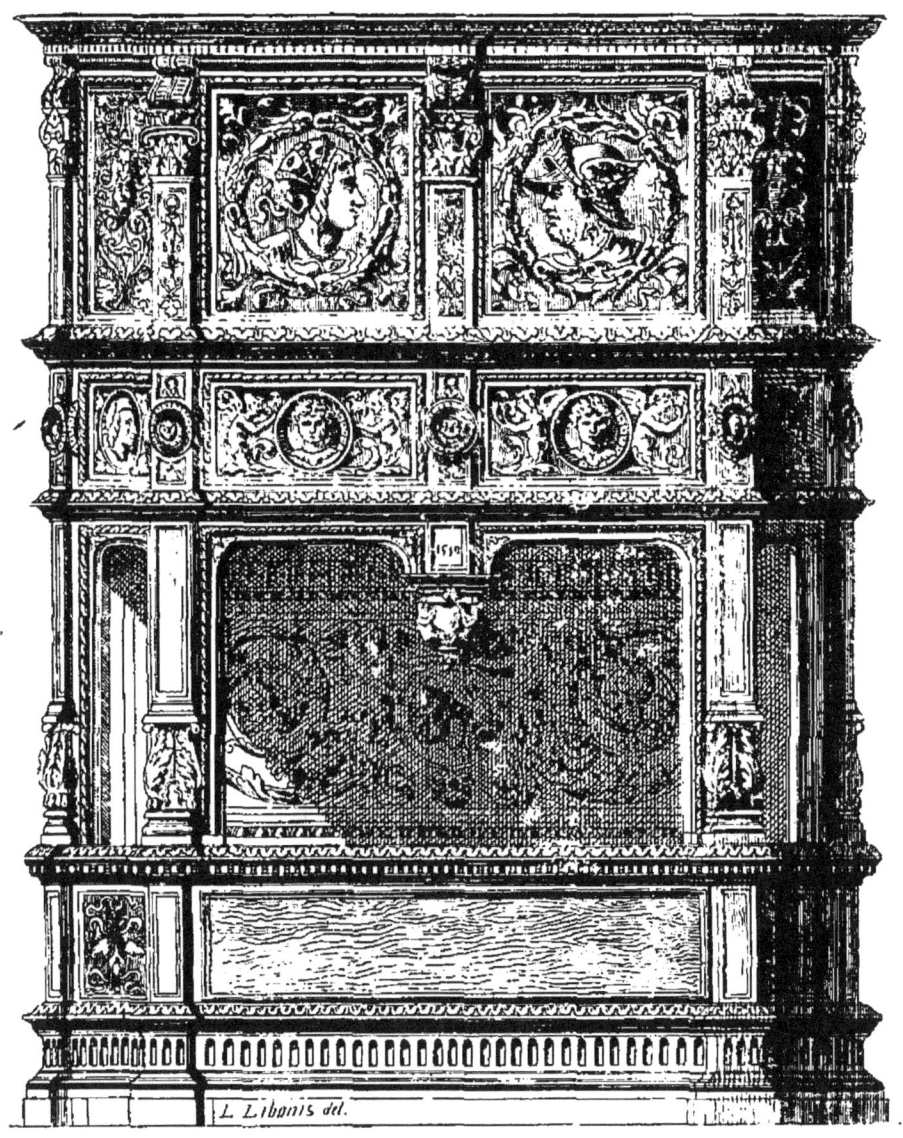

FIG. 21. — DRESSOIR EN BOIS DE CHÊNE SCULPTÉ, COMMENCEMENT DU XVIe SIÈCLE.
(École de Normandie.)

quelles se complaisaient les artistes du Midi. Cette observation est fort importante pour la détermination

des œuvres des diverses écoles françaises, et *à priori*, on peut affirmer que tout meuble de chêne doit provenir de la région septentrionale, s'arrêtant vers l'ouest, des bords de la Loire aux limites de l'Orléanais et de l'Ile-de-France, et vers l'est, ne franchissant pas les confins de la Bourgogne, province où le noyer était communément employé. Mais, pour être générale, la règle n'était pas exclusive, et l'on a des exemples de meubles de chêne travaillés dans le Midi et réciproquement, de sculptures de noyer émanant du nord de la France.

On remarque dans la belle collection de M. Spitzer deux formes à double siège provenant de l'abbaye d'Arques, près de Dieppe, dont les dossiers, revêtus de panneaux à nervures flamboyantes et ajourées, avec un dais à clochetons supporté par des colonnettes, datent des premières années du xvie siècle. Une autre sculpture, de destination religieuse, existe dans l'église de Saint-Romain, à Rouen, où elle a été transportée après la suppression de l'église de Saint-Étienne-des-Tonneliers. Ce couvercle de fonts baptismaux, exécuté en 1500, représente, dans une suite de bas-reliefs très délicats, la vie de saint Jean-Baptiste ; la cuve du monument primitif a été brisée par les calvinistes.

Les meubles de la vie civile exécutés en Normandie sont trop nombreux pour qu'il soit possible de citer tous ceux qui se recommandent par leur exécution ; nous ne mentionnerons que quelques pièces présentant un intérêt particulier pour l'histoire de cette école. Le musée de Rouen possède un coffre de bois de chêne, dont le soubassement orné d'arabesques est surmonté de cinq arcades formant des niches, où se voient les

figures de la Vierge et des quatre vertus théologales. Les détails et les attributs de ces figures rappellent le style des statuettes placées sur le tombeau des cardinaux d'Amboise. On voit chez M. Basilewski un autre coffre rectangulaire dont les sept panneaux sont séparés par des pilastres qui servent d'abri aux figurines de la Vierge, escortée des vertus théologales et de saints personnages. Ce meuble, très voisin du précédent, provient de Bayeux. Un dressoir de chêne, faisant partie de la collection Spitzer, a été également composé dans ses motifs principaux par un artiste qui avait étudié les ornements de Gaillon. La partie supérieure, dont la forme rappelle les dressoirs du siècle précédent, offre deux vantaux à médaillons entourés de couronnes de feuillages. M. Bonnaffé estime qu'il serait possible d'attribuer le travail de ce meuble à l'atelier de Saint-André-sur-Eure, qui a eu jadis une grande célébrité, mais sur lequel on n'a pas recueilli jusqu'à ce jour de renseignements historiques. On pense que ce sont les sculpteurs de cette école qui ont exécuté le beau plafond de la tribune des orgues de la cathédrale d'Évreux. Le même édifice possède une suite de belles stalles décorées d'arabesques à la mode italienne, disposées dans le goût français du XVIe siècle. Le caractère général de l'ornementation des meubles que l'on attribue à saint André semble être la présence d'une frise dont le milieu présente un mascaron d'où sortent des rinceaux terminés par des feuilles très menues. Les bas-reliefs ou les médaillons sont entourés d'un encadrement à nervures très saillantes, dans le style du règne de François Ier. La collection Moreau possède plusieurs meubles qui offrent cette disposition.

Vers le milieu du xvie siècle, la Normandie abandonna complètement la tradition des artistes employés à Gaillon, pour adopter le style des novateurs dont Jean Goujon, que nous avons vu travaillant à Saint-Maclou, était le plus illustre représentant. Un coffre de la collection de M. Rousselle est l'un des plus beaux produits que l'on connaisse de cette évolution. La face principale est ornée d'un grand bas-relief représentant la mort d'Adonis, et sur les côtés sont placées quatre figures de cariatides tenant des fleurs et des fruits, disposées deux par deux, entre lesquelles sont ménagées des niches occupées par les statues de Mars et de Vulcain. M. Dupont-Auberville possède un second coffre dont le bas-relief, représentant des nymphes, se détache sur un fond doré. Par leur sujet et par la liberté du travail, ces meubles appartiennent à l'art païen de la Renaissance, qui, désormais, devait inspirer les menuisiers-sculpteurs normands et les entraîner dans le grand mouvement dont le centre était à Paris. L'originalité de l'école n'y résista pas, et quelques années plus tard, il était devenu très difficile de distinguer les cabinets à deux corps de Rouen, tirés désormais du noyer comme matière première, des armoires sculptées dans l'Ile-de-France. M. Chabrière-Arlès a admis dans sa collection une petite armoire à deux corps et à quatre vantaux, décorée d'incrustations de marbre, avec les figures de l'Été et de l'Hiver, accompagnés par Mars et par Vénus, dont la composition, attribuée à l'école normande, pourrait être revendiquée par les dessinateurs parisiens.

La menuiserie commune, se préoccupant moins des changements du goût artistique, resta plus obstinément

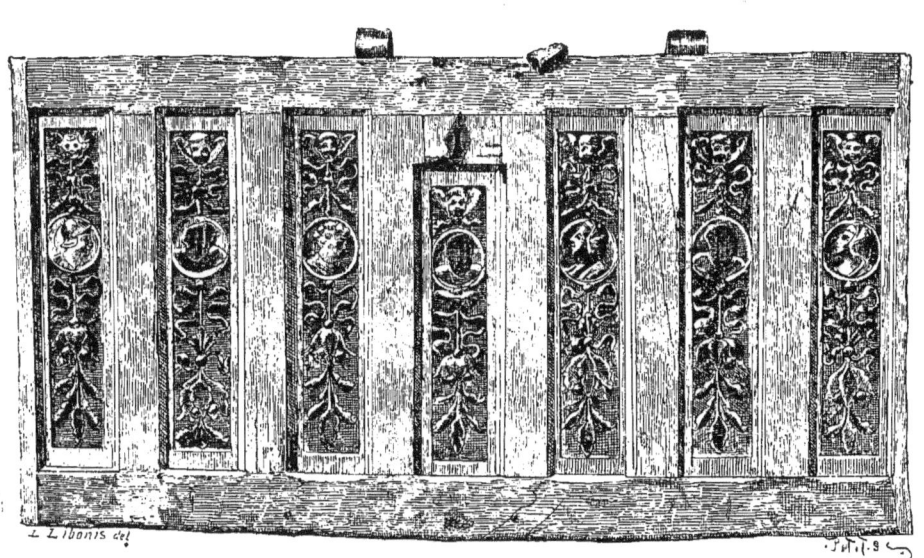

FIG. 22. — PANNEAU DE COFFRE, NORMANDIE, XVIᶜ SIÈCLE.

fidèle aux anciens procédés du terroir, et pendant longtemps on fabriqua en Normandie des coffres et des huches dont la forme et la disposition étaient restées immuablement les mêmes que lors de la construction de Gaillon. Le seul détail qui puisse les faire reconnaître est la médiocrité du travail, qui va s'accusant davantage chaque année. Nous avons fait reproduire un type de cette fabrication persistante, si répandue que malgré la quantité tirée des fermes de la Normandie par le commerce et les amateurs, il en est resté de nombreux spécimens dans la province.

Placée à l'extrémité du royaume et baignée par la mer sur deux de ses faces, la Bretagne devait, moins facilement que toute autre contrée, se laisser envahir par les tendances nouvelles de la Renaissance italienne. Cependant les sculpteurs qui ont ciselé dans l'église de Lambadère[1] le superbe jubé de bois dont les dentelures égalent les plus étonnants ouvrages des derniers temps de l'époque ogivale, ne le cédaient sur aucun point à leurs prédécesseurs, créateurs du dressoir de Saint-Pol-de-Léon. Les ouvrages des menuisiers bretons se confondent parfois avec ceux de leurs voisins de Normandie; mais leur fabrication n'eut jamais la même activité prolifique que dans cette dernière contrée, plus riche et plus curieuse peut-être des productions artistiques. On rencontre fréquemment, parmi les meubles de la fin du xve siècle, des coffres et des chaires aux armes de France et de Bretagne; la dernière duchesse Anne, étant restée sur le trône pendant les deux règnes de Charles VIII

1. Voy. Du Sommerard. *L'Art au Moyen Age.*

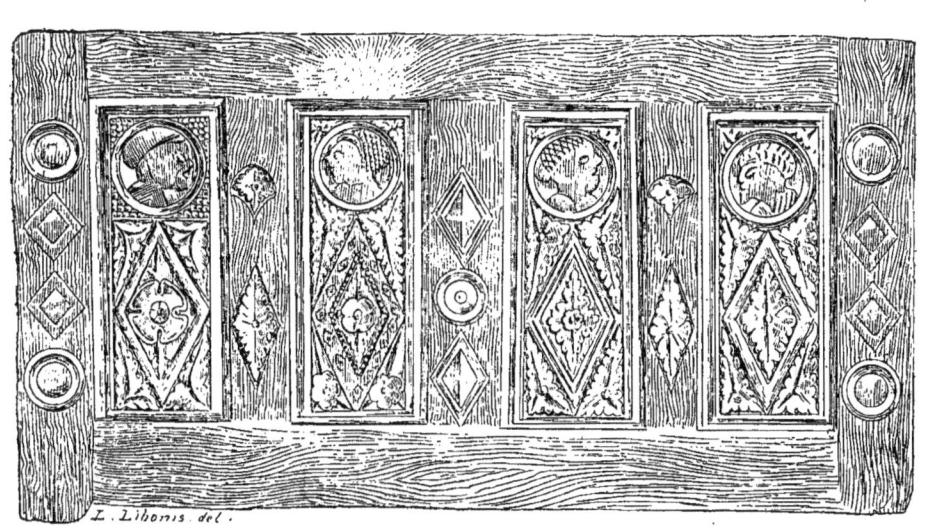

FIG. 23. — PANNEAU DE COFFRE, BRETAGNE, STYLE DU XVIᵉ SIÈCLE.

et de Louis XII, il n'y a aucune raison pour en faire hommage à l'école de la Bretagne. Ce qui semble lui appartenir sans conteste, c'est un beau coffre faisant partie de la collection de M. Basilewski, dont le devant représente saint Yves, accompagné par la Force, la Justice, la Prudence et la Tempérance. Chacune de ces figurines est séparée par des pilastres à grotesques surmontés de petits génies, et porte des inscriptions la-

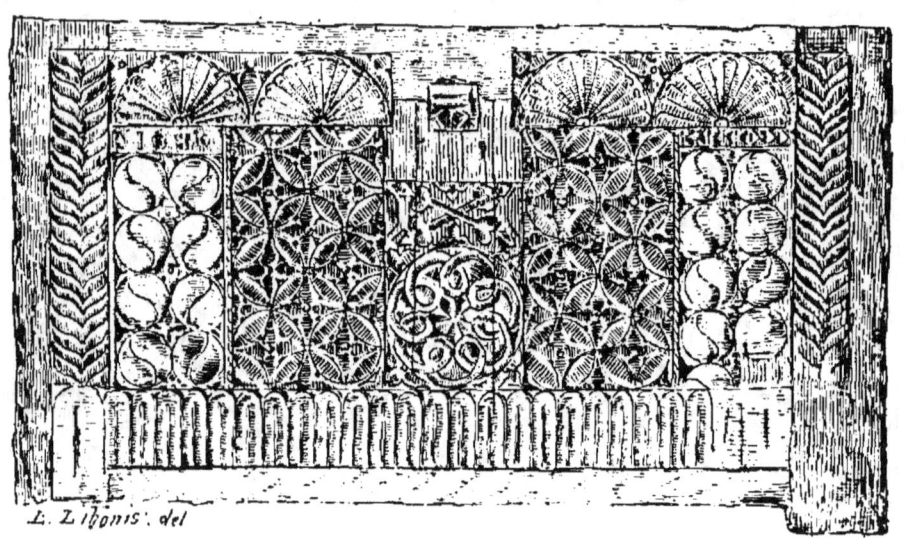

FIG. 24. — PANNEAU DE COFFRE, BRETAGNE, XVII^e SIÈCLE.

tines. Ce meuble rappelle le style des sculptures que Michel Colomb a exécutées pour la sépulture du duc François de Bretagne, aujourd'hui déposée dans la cathédrale de Nantes. On sait également que saint Yves était l'un des patrons de la péninsule armorique. M. Nollet possède un dressoir de forme particulière avec des montants à balustre reposant sur un soubassement à godrons, et revêtu d'entrelacs avec arabesques, qui est attribué à la Bretagne.

L'exposition rétrospective organisée à Quimper nous a appris ce qu'étaient les meubles usuels de cette province à l'époque qui nous occupe, et combien les menuisiers bretons étaient restés longtemps attachés à l'ancien style. On y voyait des coffres et des bahuts du xv^e siècle et du temps de la Renaissance, placés auprès de lits et de meubles encore en usage, dont l'ornementation était évidemment empruntée à celle de la Frise et des pays septentrionaux. Nous donnons, à cause de leur originalité, la reproduction de deux de ces coffres, d'une basse époque et d'un travail très grossier. Les motifs du premier reproduisent, en les déformant, les médaillons des meubles normands. Le second, couvert d'une succession de cercles et d'ornements géométraux imités des sculptures scandinaves, offre la particularité de porter la date de son exécution, en l'année 1680.

§ 2. — ÉCOLES DE PICARDIE ET DE CHAMPAGNE.

Il serait difficile de limiter la part qui revient à l'art flamand dans les productions des provinces françaises, placées sous la domination des empereurs allemands, héritiers des ducs de Bourgogne. Nous préférons renvoyer l'étude de ce groupe artistique au chapitre spécial de l'ameublement dans les Flandres, et ne pas étendre en ce moment notre examen en dehors de la Picardie. Bien que les œuvres de la sculpture sur bois dans cette dernière province soient nombreuses et fort importantes, elles n'offrent pas une originalité assez nettement accentuée pour constituer une école très caractérisée. Les artistes de cette région étaient trop voi-

sins de la Normandie, de l'Ile-de-France et de la Flandre, pour ne pas être entraînés à adopter le style de l'une de ces écoles, suivant la situation de la ville où ils travaillaient. Le monument le plus remarquable de la menuiserie picarde qui soit parvenu jusqu'à nous est la série des stalles du chœur de la cathédrale d'Amiens. Ces stalles, jadis au nombre de cent vingt, et réduites vers la fin du xviiie siècle à cent seize, sont revêtues d'une quantité prodigieuse d'ornements qui couvrent les montants, les traverses, les dais, les accoudoirs et les panneaux du dorsal, et fournissent de nombreux renseignements sur les costumes et le mobilier de l'époque. Les dais très saillants forment de petites voûtes à arêtes surmontées de gâbles d'une excessive richesse. Les grands panneaux du dorsal étaient couverts autrefois de fleurs de lis enlevées à la suite de nos changements politiques. On connaît les noms des artistes à qui nous devons ce vaste ensemble, le chef-d'œuvre de la sculpture sur bois dans le nord de la France, dont l'exécution a duré de 1508 à 1522; ce sont les maîtres-menuisiers amiénois Alexandre Huet et Arnoult Boullin, qui ont sculpté, l'un les stalles du côté droit, et l'autre celles du côté gauche. Ils étaient placés sous la direction de Jean Trupin, auquel on doit le dessin de l'entreprise, sur laquelle il a laissé son nom et son portrait. Les sculptures et les bas-reliefs des sièges ont été faits par Antoine Avernier, tailleur d'images d'Amiens, moyennant 32 sous la pièce.

Le musée de Picardie possède plusieurs bordures de tableaux dont l'extrême délicatesse de travail fait des morceaux exceptionnels. Elles proviennent éga-

lement de la cathédrale d'Amiens et étaient placées jadis dans la chapelle de Notre-Dame-du-Puy. Recueillis après la Révolution dans l'évêché d'Amiens avec les débris de la collection de tableaux votifs présentés par les membres de la confrérie, deux des plus beaux de ces encadrements avaient été offerts par la ville à la duchesse de Berry; ils ont été rachetés il y a quelques années par la société des Antiquaires. Ces bordures sont surchargées d'ornements, de nervures, de gâbles sculptés à jour rappelant, sur une moindre échelle, le couronnement des stalles de la cathédrale; l'une d'elles est formée par deux pilastres surmontés d'un fronton dont les arabesques datent des premières années de la Renaissance. On sait de plus, par un manuscrit contemporain, que les cadres de Notre-Dame-du-Puy existaient en 1517, ce qui permet de supposer qu'ils ont pu être sculptés par les artistes employés à l'œuvre des stalles ou par leurs émules.

La ville de Beauvais, proche voisine de la Picardie, peut montrer avec orgueil les portes en bois qui sont placées à l'une des entrées latérales de la cathédrale. Cette œuvre importante, qui a mérité les honneurs du moulage pour le musée de la sculpture comparée au Trocadéro, a été exécutée par le sculpteur Jean le Pot, mort vers 1563. Les deux vantaux dont la disposition est encore celle de l'époque ogivale, sont divisés en trois panneaux par des colonnettes engagées; sur la partie inférieure sont sculptés des arabesques avec les salamandres du roi François Ier. Au-dessus, règnent trois bas-reliefs, dont l'un représente des sujets tirés de la légende de saint Pierre, et les autres celle de saint

Paul. Le couronnement est formé par des gâbles et des lucarnes à frontons. D'après un renseignement communiqué par M. Récappé, un atelier très productif semble avoir existé à Saint-Germer près de Beauvais, d'où l'on a tiré un nombre considérable de coffres dans le style du commencement de la Renaissance, et des cabinets d'une exécution assez lourde, datant de la fin du XVIᵉ siècle.

Serait-ce l'un de ces sculpteurs sur bois que montre une curieuse miniature du commencement du XVIᵉ siècle appartenant à M. Delaherche, dans laquelle est représenté un menuisier-huchier revêtu d'une sorte de blouse à manches courtes et d'un petit tablier, travaillant au milieu de son atelier, entouré des nombreux outils nécessaires à sa profession, qui sont les mêmes que ceux dont on se sert encore de nos jours?

Le musée d'Amiens conserve un coffret dont tout l'intérêt consiste dans une inscription gravée en épargne, établissant qu'il a été commandé pour maître Jehan Rohault, receveur du domaine; François Lennel, receveur des aides et Adrien de Chaulnes, maître des ouvrages de la ville d'Amiens pour l'année 1522, au prix de 23 sols. M. de la Fons-Melicoq[1] a relevé dans les archives de Noyon une liste de noms de huchiers vivant au XVIᵉ siècle, qui ne sont accompagnés d'aucuns détails sur les travaux exécutés par eux.

L'Artois renfermait des abbayes et des églises pourvues d'un important mobilier artistique. On voit à Saint-Wulfran-d'Abbeville une porte monumentale

1. La Fons Melicoq. *Artistes et artisans du nord de la France.*

exécutée en 1548 par Jean Mourette, qui représente dans trois séries de panneaux superposés des sujets tirés de la vie de la Vierge et six figures d'apôtres. L'hôtel

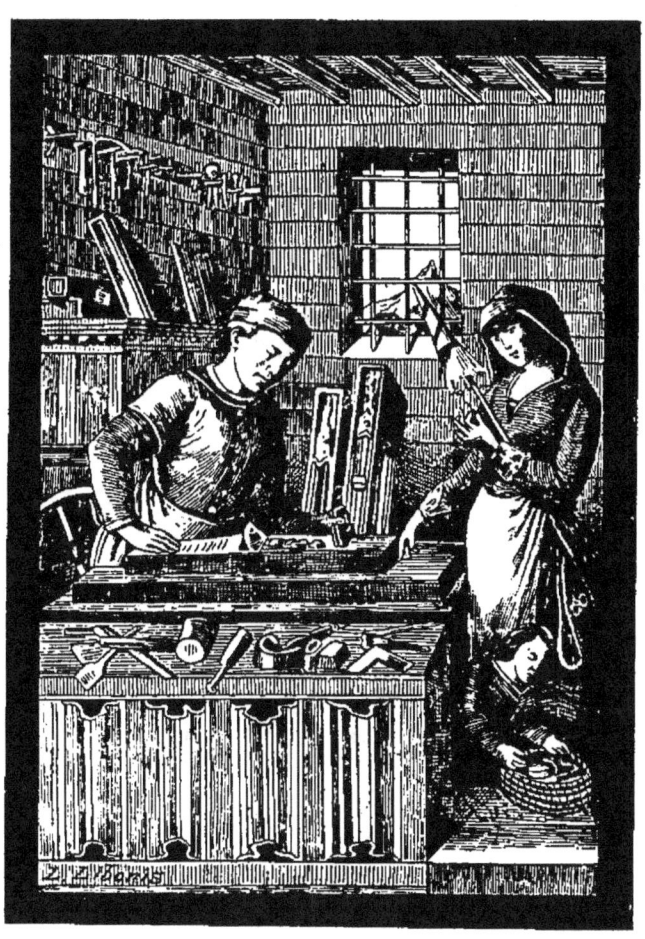

FIG. 25. — MENUISIER TRAVAILLANT DANS SON ATELIER.
(D'après une miniature de la fin du XV^e siècle, appartenant à M. Delaherche.)

de Cluny compte parmi les meilleures sculptures sur bois de sa collection quatre grands volets divisés chacun en trois bas-reliefs illustrant les versets du *Credo*. Au-dessous des sujets sont placées les paroles

latines de l'acte de foi accompagné de la date 1587. Cette suite, que l'on croit avoir appartenu à un retable, provient de l'abbaye de Saint-Ricquier, dont un débris de porte sculptée à jour est placé au même musée. Un autre établissement monastique, l'abbaye Saint-Waast, renfermait une série de bas-reliefs rectangulaires avec des sujets empruntés à l'Ancien et au Nouveau Testament, qui a trouvé asile, après de nombreuses vicissitudes, dans l'église Sainte-Élisabeth, à Paris, où elle est encastrée dans la clôture extérieure du chœur. M. Maillet du Boullay possédait un coffre, aujourd'hui chez M. Gavet, divisé en cinq parties par des pilastres ornés d'arabesques, sur le milieu duquel est saint Hubert avec les figures de sainte Catherine, de sainte Barbe, de saint Jean l'Évangéliste et d'un saint évêque. Ce meuble en bois de chêne, dont les figures sont sculptées avec une ampleur magistrale, provient d'une abbaye voisine de Cambrai.

Le nombre des œuvres authentiques de l'école de la Champagne n'est pas en rapport avec le développement que la sculpture sur bois avait pris dans cette province. Les spécimens recueillis dans les collections sont assez rares jusqu'à ce jour, mais les productions de l'art français du XVIe siècle sont recherchées si activement que l'on peut espérer voir prochainement cet atelier, mieux connu, reprendre le rang qui lui appartient. Actuellement, c'est la Champagne méridionale gravitant autour du centre troyen, que l'on a commencé à observer le plus attentivement. On se rappelle avoir vu dans la collection Soltykoff un dressoir de bois de chêne divisé en trois panneaux dont le style appartenait aux

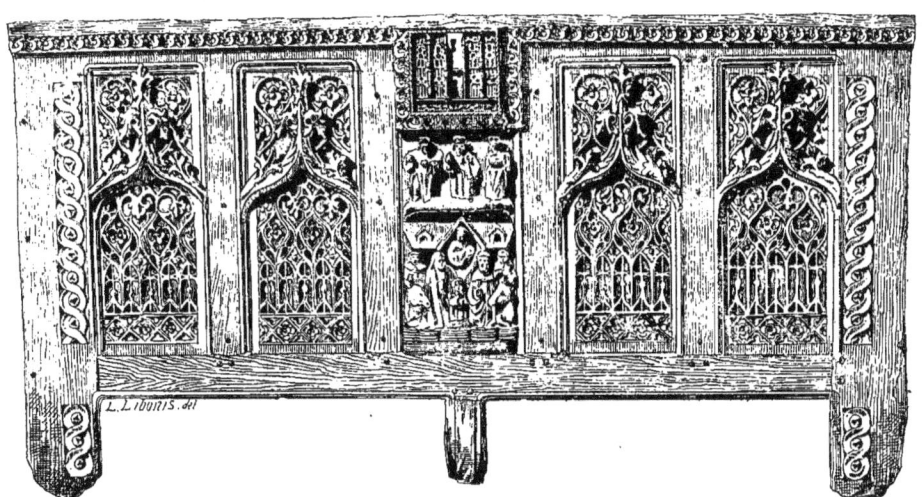

FIG. 26. — COFFRE, FRANCE, COMMENCEMENT DU XVIᵉ SIÈCLE.

premières années de la Renaissance. Les portes supérieures portaient les écus armoriés de Louis XII et d'Anne de Bretagne, et sur la partie du bas on voyait les armoiries de la ville de Troyes. Les ferrures de ce meuble, disposé suivant les traditions des œuvres du moyen âge, étaient d'une finesse remarquable. La collection de M. Lancelot, à Troyes, renfermait plusieurs dressoirs de forme particulière [1], qui seront d'un grand secours pour établir le caractère de la fabrication champenoise, le jour où des documents historiques seront venus confirmer des attributions très présumables. Ces meubles, construits conformément aux modèles anciens, sont supportés par des colonnettes tordues, se terminant par des écailles imbriquées. Les bordures des vantaux encadrent de petits panneaux fleuronnés et garnis de ferrures très apparentes sur le fond uni du bois. Cette ornementation fit ensuite place à des bustes d'applique inscrits dans des couronnes. On trouve en Champagne des retables et des bas-reliefs du style italien le plus pur [2], sculptés sous l'influence probable de Dominique de Florence.

M. Basilewski a recueilli dans son riche cabinet un grand tabernacle d'autel tout ajouré en bois sculpté, précieux spécimen de l'ameublement d'une église de la Champagne à la fin de la Renaissance; un autre presque semblable existe encore en place dans la paroisse de Bouilly (Aube). On peut citer, à la suite de ces monuments religieux, le jubé de l'église de Villemaure avec sa délicate décoration à dentelures ajourées.

1. Voy. *L'Art pour tous*, année 1877.
2 Fichot, *Statistique artistique du département de l'Aube*.

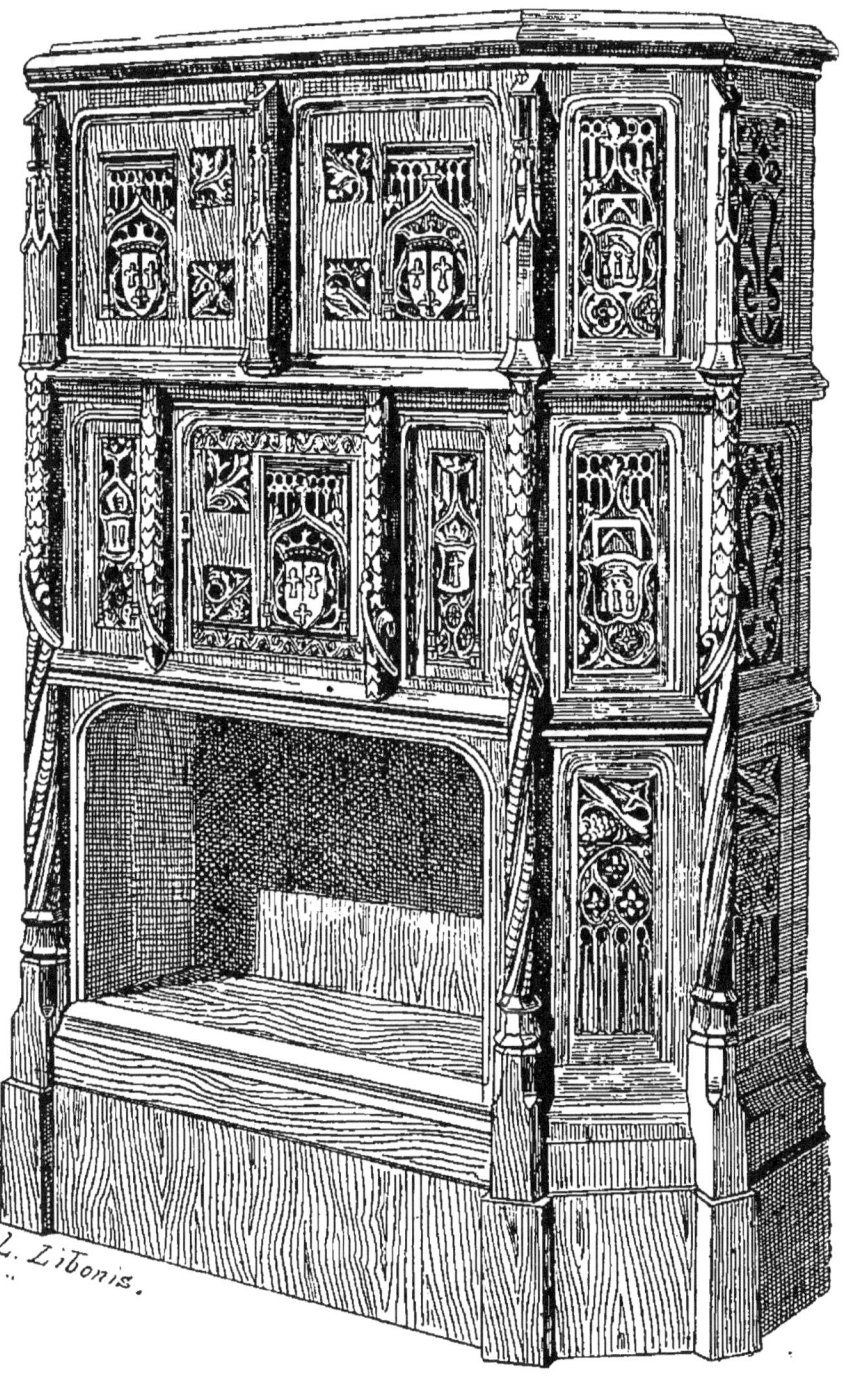

FIG. 27. — DRESSOIR, ÉCOLE TROYENNE, FIN DU XV° SIÈCLE
(Collection de M. Lancelot, à Troyes.)

Le nord de la province nous fournit un contingent d'informations encore moins considérable. On conserve au musée de Reims un coffre de bois, sculpté dans les dernières années du xv^e siècle, portant sur le panneau du centre et sur ceux des côtés les armes de la ville et celles du chapitre de l'église cathédrale de Notre-Dame pour laquelle il avait été exécuté. Sur l'un des côtés existe encore la poignée en fer qui servait à transporter ce meuble. Au même musée figure une porte provenant du préau du chapitre métropolitain. Les deux vantaux sont de forme cintrée avec deux monstres affrontés dont le corps est terminé par des arabesques; au milieu et sur les côtés sont des pilastres supportés par des figures d'animaux ailés et d'hommes accroupis. Cet ouvrage, d'une grande élégance et d'une exécution très ferme, est attribué à Jean Jacques, habile menuisier et tailleur d'images qui vivait à Reims, en 1555, et qui a laissé dans cette ville une renommée presque égale à celle de son frère Pierre Jacques, auteur du tombeau de saint Remy, élevé dans l'abbaye du même nom. Le musée de Reims a sauvé un troisième débris des églises disparues de la ville : un banc d'œuvre à deux faces dont la partie principale offre une arcature décorée de coquilles, et dont les retombées reposent sur des balustres. Le plat des accoudoirs est orné de médaillons à figures, et le dossier mobile permettait de se retourner pour écouter la prédication. La cathédrale et l'église de Saint-Martin de Laon ont conservé plusieurs portes de chapelles, à arabesques et à médaillons, qui datent des premières années de la Renaissance.

On ne connaît, pour ainsi dire, aucun document re-

latif à l'histoire du mobilier dans la province de la Lorraine, bien qu'à ce moment Ligier Richier et les Drouin y exécutassent pour les ducs des travaux dont quelques-uns étaient taillés dans le bois. Le seul renseignement qui ait été publié emprunte tout son intérêt au nom de sculpteur qui s'y trouve cité incidemment. Dans un compte du cellerier du duc de Lorraine (1533-1534), une somme de huit francs est payée à Jean de Mirecourt, menuisier demeurant à Nancy, « pour une grande layette en forme de coffre de xv pieds de longueur, pour mettre les portraictures faites de terre, tant de monseigneur le duc que madame et autres, faits par maistre Lieger, imagier. » Ajoutons qu'on voit au musée de Cluny une forme ou un banc d'œuvre à trois stalles, surmontée d'un dais ajouré et supportée par quatre colonnettes, qui avait été commandée par Henri de Lorraine, évêque de Metz au xvi^e siècle, pour la collégiale de Saint-Laurent dans la même ville. Les remaniements nombreux subis par ce monument lui ont enlevé une partie de l'intérêt artistique que lui aurait mérité la délicatesse des arabesques dont il est orné.

§ 3. — ÉCOLE DE LA TOURAINE ET DE L'ILE-DE-FRANCE.

Les travaux de l'école des bords de la Loire, dont les limites sont difficiles à préciser, présentent un caractère très éclectique. Le séjour des souverains dans l'Orléanais, le Blésois et la Touraine entraînait la présence des artistes suivant la cour et celle des étrangers que Charles VIII et ses successeurs avaient ramenés d'Italie, pour les employer aux travaux de leurs châteaux

de prédilection : Amboise, Blois ou Chambord. Cet ancien apanage royal fut l'un des premiers à adopter les modèles de la Renaissance italienne, avec cette nuance cependant, que les artistes italiens venus en France n'étaient pas généralement de première volée et qu'ils avaient souvent affaire chez nous à plus forte partie qu'eux. Mais ils apportaient une mode nouvelle, et ils révélaient aux Français les beautés de l'art ancien, inconnues chez nous. Notre école, avec son esprit d'assimilation, comprit tout de suite dans quelle mesure il lui convenait de s'approprier le style élégant qu'on désignait sous le nom d'antique. C'est bien plus chez les maîtres nationaux employés par les souverains du pays que parmi ceux venus de l'Italie, qu'il faut chercher le caractère véritable de la Renaissance française, transformation charmante du style ogival, puisant une nouvelle vigueur dans l'imitation des œuvres classiques de l'antiquité.

Sur l'état qui nous est parvenu des ouvriers d'outremont amenés par Charles VIII au château d'Amboise, on voit les noms de maistre Bernardin de Brissac (Bernardino da Brescia), ouvrier de planche et de marqueterie de toutes couleurs, et de Domenico de Courtonne (Domenico Bernabei dit Boccadoro), architecteur faiseur de chasteaux et menuisier de tous ouvrages de menuiserie, aux salaires égaux de vingt livres par mois [1]. Aucun de leurs ouvrages n'est connu, quoiqu'ils aient travaillé longtemps dans le pays. Ce n'est que vers 1533 que Boccador quitta les bords de la Loire, pour venir à Paris donner les plans du nouvel Hôtel de Ville, dont le

[1]. *Archives de l'art français,* tome Ier.

roi François Ier pressait l'exécution. On a retrouvé

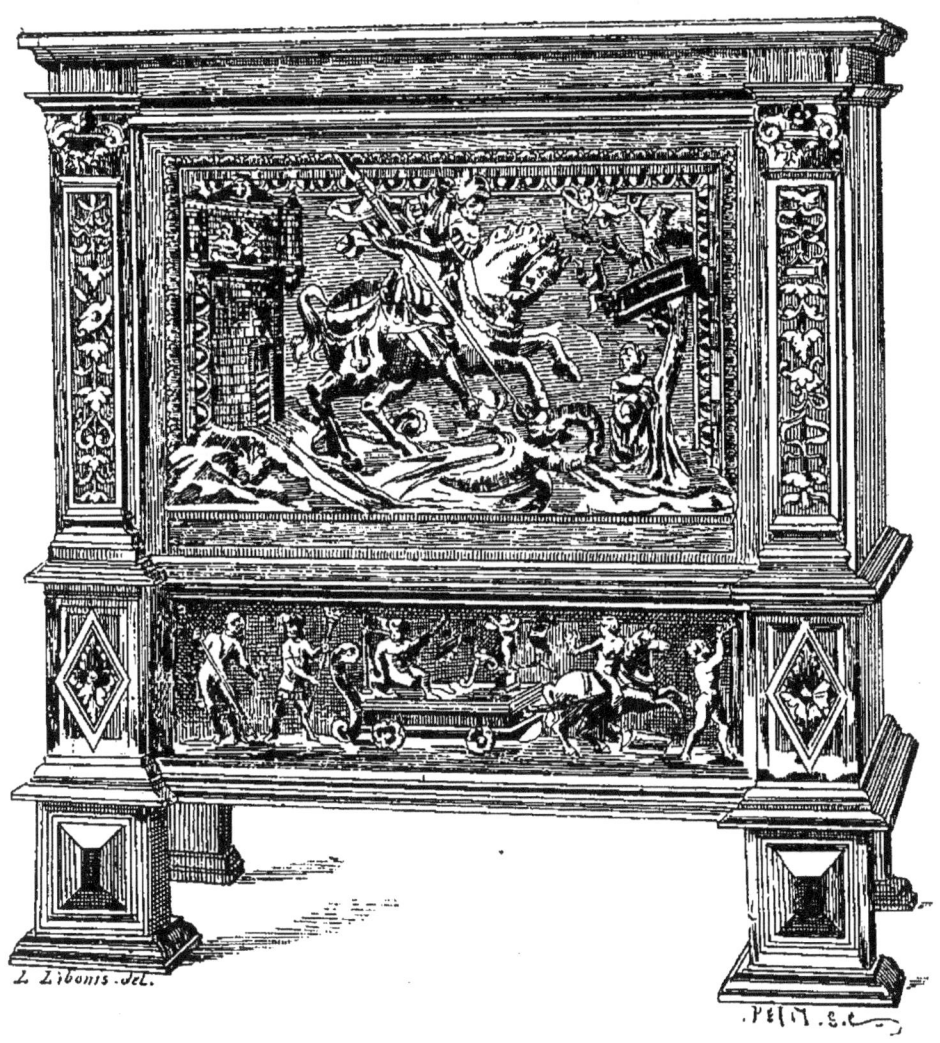

FIG. 28. — COFFRE, ÉCOLE DE TOURS, XVIe SIÈCLE.
(Collection de Mme Pillon.)

récemment le nom des deux frères Aman et Étienne Lebrun, menuisiers à Tours, chargés d'exécuter, pour le château de Fontainebleau, des lambris qui, après

leur achèvement, furent transportés à leur destination par la voie d'eau[1].

Les châteaux de Blois et de Chambord ont malheureusement perdu leur mobilier, mais les panneaux de bois sculpté, les portes d'un dessin si large et d'une exécution si ferme, sur lesquels sont les salamandres et le chiffre de François Ier, ne permettent pas d'y voir une autre main que celle des artistes français. Un meuble, envoyé par Mme Pillon à l'exposition d'Orléans en 1875, et dont la partie inférieure semble disparue, nous apprend ce qu'était l'école de la Touraine, aux premières années du XVIe siècle, et avec quel goût elle savait allier l'élégance italienne à la belle ordonnance française. C'est un coffre à un seul vantail dont les montants sont revêtus de pilastres à arabesques; le soubassement est orné d'une frise représentant un triomphe à la mode italienne, tandis que le panneau principal est orné d'un grand bas-relief représentant saint Georges à cheval qui terrasse le dragon, imitation de la composition si connue de Michel Colomb. Sous cette sculpture est incrustée en bois blanc l'inscription : « Contre Dieu nul ne peut rien faire. » On sait que l'œuvre de Colomb, commandée par le cardinal d'Amboise, fut exécutée à Tours et transportée ensuite à Gaillon; c'est évidemment par un artiste qui avait vu ce marbre dans l'atelier du maître, et sous sa direction peut-être, que ce meuble aura été sculpté.

Un coffre de mariage, faisant partie des collections de l'hôtel de Cluny et provenant du château de Loches,

1. Grandmaison. *Documents inédits sur les arts en Touraine.*

présente un grand intérêt. Il est en forme de bahut surmonté d'un couvercle bombé et supporté par quatre pieds à griffe avec des montants à cariatides; sur le devant sont les figures de l'Amour et de l'Hymen. Le

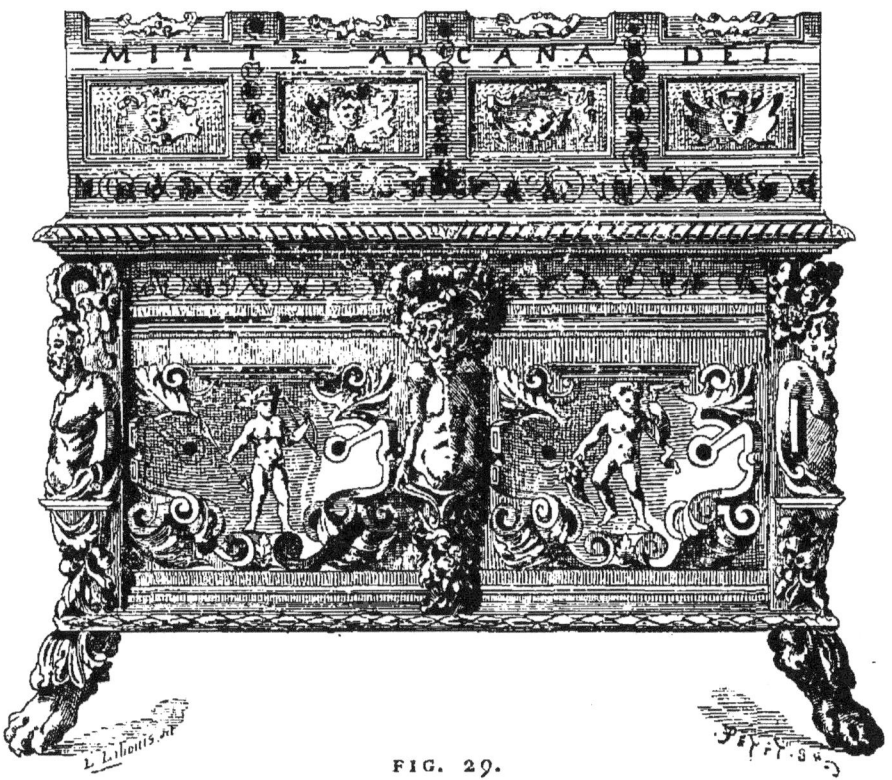

FIG. 29.
COFFRE DE MARIAGE, ÉCOLE DE TOURS, XVI^e SIÈCLE.
(Musée de Cluny.)

couvercle est orné de feuillages en bois incrusté et de cartouches avec des têtes de chérubins. Le tout est complété par la devise : « Mitte arcana dei », qui semble une allusion au bateau de Noé devenu plus tard l'Arche d'alliance. Dans le centre de la France, certains coffres portent encore le nom d'arche. La forme de ces meubles

de mariage semble particulière aux pays riverains de la Loire, et les musées d'Orléans, de Bourges, ainsi que plusieurs collections, possèdent des coffres disposés comme celui de Cluny et portant le même caractère d'ornementation. Tous s'ouvrent au moyen d'une section verticale pratiquée dans l'épaisseur du couvercle à demi cylindrique. La galerie archéologique d'Orléans a acquis un grand bahut de chêne sculpté provenant de Gien, dont les cinq bas-reliefs sont consacrés à l'histoire de David et de Salomon. L'un d'eux porte l'inscription : « Vive le roy David ! [1] » Il faut ajouter que le musée lui-même est installé dans une gracieuse construction du XVIe siècle et que plusieurs salles sont encore revêtues de boiseries de la Renaissance, sur lesquelles se voit le chiffre de Cabut, le premier possesseur de l'hôtel. M. E. Peyre possède une porte surmontée d'une frise sculptée provenant d'une vieille maison d'Orléans.

Le château de Blois a conservé quelques-uns de ses lambris sculptés, notamment un grand cabinet que l'on croit contemporain du roi Henri III. L'une des anciennes maisons de la ville montre encore en place une porte soutenue par deux colonnes et surmontée d'une corniche à frise d'arabesques. Au milieu du cintre est un médaillon occupé par un buste; dans le champ des vantaux sont des cartouches entourés d'arabesques d'un beau caractère[2]. M. Dupont-Auberville a acquis dans la même ville un devant de coffre décoré de deux fleu-

1. Du Sommerard. *Les arts au Moyen Age.*
2. Ducher. *Art et Industrie,* année 1882.

rons à enroulements, dont le style rappelle les plus délicates sculptures des pilastres de l'escalier du château. Un beau panneau de bois sculpté et découpé avec un médaillon à figure a été offert par M. l'abbé Chevalier au château de Chenonceaux, où se voient plusieurs spécimens de la même époque. Nous estimons qu'on peut en rapprocher un autre panneau d'une très fine exécution qui fait partie du cabinet de M. Bonnaffé, auquel appartient également un petit dressoir brodé d'arabesques du style François Ier le plus pur. On connaît le nom de deux menuisiers employés par Diane de Poitiers à Chenonceaux; ce sont : Hubert Deniau de Chisseau et Mathieu Cartais (1558). Mais leurs travaux relatés dans les comptes ne se rapportent qu'à la menuiserie des bâtiments et n'ont aucun caractère d'art. On conserve au musée d'Angers un curieux coffre du XVIe siècle dont la face principale représente un pape, des évêques et des seigneurs prenant pour but de leurs traits la Mort, appuyée sur une pelle de fossoyeur et tenant une flèche[1]. Ce meuble provient de la chapelle de l'ancien tribunal de commerce. La serrure est signée « Michaud Girard. »

Les objets de mobilier ecclésiastique dans cette région sont moins nombreux que ceux de la vie séculière. On sait cependant que Jean Audusson, maître menuisier d'Angers, sculpta en 1518 les sièges de derrière l'autel dans l'église Saint-Pierre. Pour compléter ce renseignement insuffisant, qui n'est pas en rapport avec l'activité industrielle de cette province, il est bon de citer les

1. Voy. *Magasin pittoresque,* année 1884.

stalles de l'église de la Trinité, à Vendôme, ornées de bas-reliefs sculptés sur les miséricordes, ainsi qu'une boiserie dont les panneaux, portant le chiffre de Henri II, semblent dessinés par les artistes du château de Fontainebleau, qui après avoir décoré l'intérieur du chœur de la cathédrale du Mans, a été transportée en partie dans la sacristie. On ignore le nom du menuisier qui a sculpté les stalles de l'abbaye de Solesmes, sur les monuments de laquelle on a si peu de renseignements. Nous trouvons le nom de Pilon, l'une des gloires de notre école de sculpture, inscrit dans les annales artistiques du Maine. Germain Pilon est né, suivant la tradition, à Lorcé, près du Mans, et son père, huchier-imagier, aurait travaillé et laissé à Solesmes de grandes figures en bois sculpté. Germain Pilon lui-même a exécuté aussi des travaux importants en ce genre. La ville de Chartres montre également des spécimens précieux de l'art du bois, et l'un de ses plus gracieux monuments, la maison des Écuyers, est ornée de panneaux et de statuettes d'un beau mouvement.

Vers la seconde moitié du xvie siècle, le style particulier de la Renaissance fut abandonné et remplacé par les compositions empruntées aux édifices de Jean Bullant, de Pierre Lescot et de Philibert Delorme. Aux pilastres revêtus de fines arabesques dans le goût italien se substituent les colonnettes supportant des frontons imités de la décoration des monuments antiques, tandis que les vantaux de ces armoires sont ornés de bas-reliefs dont la faible saillie rappelle les beaux ouvrages de Jean Goujon et de Germain Pilon. C'est la fin du vieux dressoir national et l'avènement

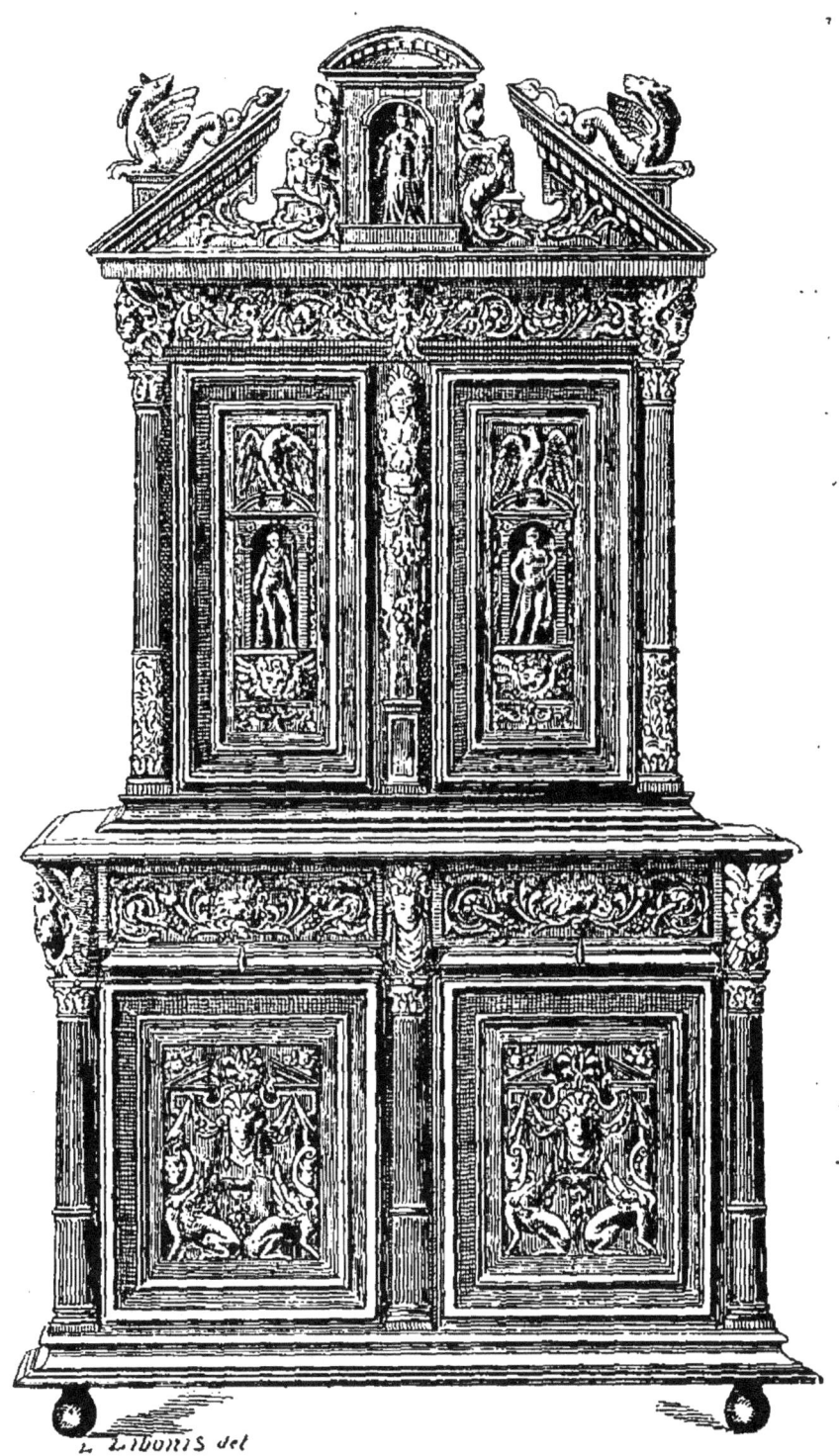

FIG. 30.
ARMOIRE A DEUX CORPS, SECONDE MOITIÉ DU XVIᵉ SIÈCLE.
(Travail des bords de la Loire.)

du cabinet à l'antique, dénomination dont on se servait alors pour indiquer que ces meubles étaient disposés suivant les exigences de la mode nouvelle, éprise d'une vive passion pour les débris de l'art gréco-romain. Les artistes des bords de la Loire adoptèrent exclusivement les compositions modernes alors en vogue à Paris, avec lequel ils avaient des relations si fréquentes. Aussi serait-il difficile de séparer, parmi les armoires à deux corps que l'on trouve en si grand nombre dans les musées et dans les collections privées, celles qui ont été travaillées dans l'Orléanais et dans la Touraine, des œuvres provenant de notre capitale. La fabrication se fait alors anonyme et il est prudent de classer toutes ces productions sous le titre général d'École de l'Ile-de-France. Nous devons cependant signaler une disposition particulière à certains meubles d'un travail assez sommaire, qui ont été recueillis principalement autour d'Orléans. C'est la présence d'un oiseau, — d'un aigle? — souvent peu reconnaissable, placé soit sur les vantaux, soit sur les montants des deux corps superposés de ces cabinets. N'y aurait-il, dans cet ornement si souvent répété, qu'un simple motif de décoration, sans arrière-pensée d'indication d'origine?

La fabrication de Paris était trop importante pour n'être pas représentée par des menuisiers et des sculpteurs en bois, jaloux de conserver les traditions de goût et d'élégance dont la capitale était depuis longtemps en possession. Cependant on ne connaît guère les noms des artistes qui y travaillaient dans les premières années du xvie siècle; bien plus, on ne saurait mentionner aucun meuble authentiquement sorti

d'un atelier parisien. A peine a-t-on recueilli quelques rares débris provenant des édifices de Paris, parmi lesquels on peut citer la porte faisant partie du cabinet de M. Foulc, qui a été enlevée récemment de la maison pour laquelle elle avait été faite. Cette porte, à deux vantaux, est surmontée d'une partie cintrée dont les nervures s'appuient sur deux consoles à figures, disposées dans le caractère du moyen âge. Le style des statuettes d'enfants, entourées d'arabesques, appartient, au contraire, à la Renaissance. On y lit la date 1518, avec l'inscription : *Pour la Foy*. L'église de Saint-Nicolas-des-Champs a son entrée méridionale décorée d'un gracieux portique de la Renaissance (1581), avec deux vantaux de porte présentant une figure placée au milieu d'arabesques; dans la partie cintrée se voient deux anges agenouillés, dont la disposition rappelle les bas-reliefs de la porte de la chapelle d'Écouen.

Un des plus précieux ouvrages de menuiserie dont on ait conservé le souvenir était le plafond de bois doré, avec ses pendentifs évidés à jour, que le roi Louis XII avait fait exécuter sous la direction de l'architecte Fra Giocondo, pour la Grand'chambre du Parlement. Germain Brice[1] dit que ce plafond était tout plaqué de bois de chêne, entrelacé d'ogives terminées en culs-de-lampe. Le plus épais des ais des ogives n'avait pas un pouce et demi d'épaisseur, et les pendentifs n'en avaient pas quatre, quoique les culs-de-lampe aient eu plus d'un pied de saillie. Le tout était couvert d'ornements travaillés très délicatement et si artistement

1. Germain Brice. *Description de Paris*.

disposés, qu'il semblait qu'il fût d'une seule pièce. C'était Du Hanon, excellent menuisier, qui avait apporté d'Italie cette manière de placage ; l'ensemble était complété par des figurines et des animaux de bois sculpté, qui soutenaient les tribunes de la chambre dorée.

On a retrouvé dans les comptes la mention de quelques travaux relatifs aux entrées solennelles des souverains ou à leurs obsèques ; parmi les artistes employés figurent Imbert de Carmin, menuisier du roi, et Dominique de Cortone, menuisier-architecte, auparavant pensionnaire de Charles VIII au château d'Amboise, chargés de construire les chapelles ardentes de Saint-Denis et de Paris pour les funérailles de Louis XII (1515). Lors de l'entrée de Charles IX (1571), la ville employa deux maîtres menuisiers, Thomas Binet et Simon Mouquet. Un fils de ce dernier (?), Thomas Mouquet, maître menuisier ordinaire de l'hôtel de ville, avait fait, en 1621, les deux vantaux de la porte d'entrée brûlés en 1871, sur lesquels étaient placées les deux têtes de Méduse si vivantes, fondues par Perlan. Les menuisiers chargés des préparatifs de l'entrée projetée de Marie de Médicis (1610) étaient Claude Muydebled[1], Guillaume Noiret, Simon Legrand et Nicolas Muydebled.

Il faut arriver au milieu du règne de François Ier pour trouver, dans la série des comptes royaux récemment publiés, des renseignements sur les dépenses

1. Registres mss des délibérations du bureau de l'Hôtel de Ville (Archives nationales).

LE MEUBLE A L'ÉPOQUE DE LA RENAISSANCE.

de menuiserie et d'ameublement faites pour les divers palais de la couronne. L'artiste dont le nom revient le plus souvent dans ces documents est Francisque Seibecq, dit de Carpy[1], venu d'Italie en France, et qui s'était promptement assimilé la manière de son pays d'adoption. On le voit travailler à la fois à Paris, à Fontainebleau, à Saint-Germain, à Vincennes, sculptant des meubles, des pla-

1. V. De Laborde et J. Guiffrey. *Comptes des bâtiments royaux.*

FIG. 31. — PANNEAU DE BOIS SCULPTÉ, FRANÇOIS I^{er}.

fonds, des lambris de galeries et de cabinets, et même des bordures pour les peintures de Rosso, dont le relevé formerait un long chapitre. Nous possédons encore à Fontainebleau, dans la galerie de François Ier, des panneaux décorés du chiffre du Roi et de sa devise, qui, par leur exécution sobre et gracieuse, justifient la renommée dont jouissaient alors les œuvres de ce sculpteur. Ces panneaux, achevés à Paris, où demeurait Seibecq, furent ensuite transportés à Fontainebleau. Une des commandes les plus intéressantes qui aient été faites pour les appartements de ce château consistait dans une série d'armoires placées dans le cabinet du Roi, et destinées probablement à renfermer les objets précieux, pour lesquels il avait un goût particulier. Chacun de ces meubles était fermé par des volets (des huissets) peints à l'huile par les meilleurs artistes de la colonie demeurant alors au château. Barthelemy di Miniato y avait représenté la figure de la Force et celle de César ; le même peintre, aidé de Germain Musnier, avait fait, pour un meuble semblable, quatre tableaux contenant chacun une grande figure, et par le bas, « une petite *histoire* de blanc et de noir et d'autres enrichissements » ; les peintres François et Jean Potier avaient également pris part à cette décoration ; à Michel Rochetel était échue la figure de la Justice, accompagnée de l'histoire « d'un roi qui se fait tirer d'un œil » ; à Germain Musnier, deux autres figures, dont l'une représentait la Tempérance, et enfin Bagnacavallo avait été chargé de pourtraire le duc Ulysses, auprès duquel était la Prudence.

Tous ces sujets, exécutés sous la direction de l'architecteur Serlio, étaient payés à raison de 32 et de 64 li-

vres à chacun des artistes, proportionnellement au chiffre annuel de leurs émoluments. Francisque exécuta, quelques années plus tard, un coffre ou *mect* destiné à prendre place sur un chariot branlant, que François Clouet, peintre du Roy, décora de croissants et des chiffres royaux, peints sur fond d'or et d'argent. Il est regrettable qu'aucune de ces pièces ne nous ait été

FIG. 32. — PANNEAU DE BOIS SCULPTÉ, FRANÇOIS I^{er}.
(Palais de Fontainebleau.)

conservée, et que l'on ne puisse connaître cette nouvelle application de la polychromie à l'ancien ameublement des demeures royales. Il ne nous reste plus, pour nous édifier sur cet effet décoratif, que certains plafonds en bois peint existant dans divers châteaux, et des buffets d'orgues parmi lesquels celui de l'église de Gonesse, qui porte les chiffres et la devise de François Ier, placés au milieu d'arabesques de couleur se détachant sur un fond blanc.

Seibecq avait sculpté, dans la chapelle du château de Saint-Germain, un jubé — que l'on appelait alors pupitre, — dont Philibert Delorme avait donné le dessin. Ce monument était à l'antique, soutenu par six colonnes de l'ordre de Corinthe, avec les bases, chapiteaux, armes royales et devises de Henri II. Les détails du devis de cet ouvrage présentent quelque rapport avec la disposition de la tribune du château d'Écouen qu'accompagnaient autrefois les belles stalles conservées actuellement au château de Chantilly, dont un fragment portait la signature de l'intarsiatore italien : Evangelista Sache Cremo[1]. Un pupitre du même genre avait été placé dans la Sainte-Chapelle de Paris. On peut rapprocher de ces œuvres une grande tribune supportée par des colonnes et ornée de panneaux au chiffre et à la devise du roi Henri II, qui fut établie dans la grande salle des Gardes du palais de Dijon, lors d'un voygae fait en Bourgogne par ce souverain, en 1548.

Un autre menuisier, chargé de travaux importants à Fontainebleau par les princes de Valois, est Ambroise

1. Evangelista Sacchi, de Crémone.

Perret, de Paris, que l'on connaît davantage comme auteur d'une partie des sculptures de marbre qui décorent le tombeau de François Ier, à Saint-Denis. Il fit marché, en 1557, pour le plafond de la chambre à coucher du Roi et pour celui du cabinet attenant, orné des chiffres et devises de Henri II ainsi que d'un sujet central représentant le Soleil dans un char à chevaux, avec les figures de Mars et de Vénus dans les compartiments, entourées des diverses planètes. Aidé de Jacques Chanterel, autre tailleur en menuiserie, il exécuta, toujours sous la direction de Philibert Delorme, la sculpture des lambris du cabinet du Roi. On trouve encore les noms de Riolles Richault, de Lardant, de Gilles Bauges, de Noël Millon, de Louis Dupuis, de Severin Nubert, de Nely Selany, de Jean Biguron, de Rollant Vaillant, de Martin Guillebert, huchier, de Léon Sagoine, de David Fournier, de Michel Bourdin, de Raoulland Maillart, de Jean Huet, de Clément Gosset, de Nicolas Broulle, de Balthazard Poirion et de Georges Beaubertrand, parmi les maîtres menuisiers chargés des travaux d'aménagement et d'ameublement des châteaux royaux.

L'appartement du roi Henri II, au Louvre, était réputé l'un des chefs-d'œuvre de la menuiserie à l'époque de la Renaissance. Sauval, qui avait vu en place les lambris et le plafond de la chambre de parade, se plaît à les décrire en détail, et il en attribue le dessin à Primatice, qui aurait confié les travaux à Rolland Maillart, à Biard le grand-père, aux Hardouyns, à Francisque et à maître Ponce. Les comptes des bâtiments royaux rectifient dans une certaine mesure les assertions de Sau-

val sur le nom des artistes qui prirent part à l'exécution de cette œuvre, dont les fragments ont été reconstitués dans les salles de la colonnade, au Louvre. C'est Étienne Cramoy (1558) qui fut chargé, sous la direction de Pierre Lescot, de sculpter les enrichissements de figures et autres ornements, et de faire les modèles des planchers et des plafonds de la chambre et de l'antichambre du Roy; Raoulland Maillart et Francisque Seibecq furent adjoints à ce travail, dont l'achèvement, en 1565, fut opéré par les menuisiers Maillart, Richault et Noël Biart. L'antichambre de la Reine était surmontée d'un plafond dont il n'est pas resté de traces, que le tailleur en bois Jean Tacquet avait enrichi de feuillages et d'autres ornements. Le même artiste (1568) avait fourni quatre chandeliers en bois de noyer, à cinq branches et en forme de vases à godrons, portant des mascarons et des frises à l'antique, pour être suspendus dans l'antichambre de l'appartement. Une partie de cette décoration intérieure était due à François L'Heureux, — dont le nom est si intimement lié à la sculpture de la grande galerie du Louvre, — qui avait taillé en bois une grande armoirie[1] de la Royne, enrichie de masques, festons et autres ornements. Le menuisier en titre de Catherine de Médicis était François Rivery.

Des commandes moins importantes ont sauvé de l'oubli plusieurs noms de menuisiers demeurant à Paris, entre autres celui de Pierre Coussinault, qui exécuta, en 1546, le modèle en bois de noyer d'un vase en forme de table carrée servant de drageoir, destiné

1. M. Labarte avait lu par erreur : *Armoire.* Voy. *Histoire des Arts industriels.*

à être fondu en métal précieux par les orfèvres italiens logés à l'hôtel du Petit-Nesle, que Benvenuto Cellini avait laissés pour terminer les ouvrages commencés par lui. On sait également que la décoration du jardin de la Reine, à Fontainebleau, entreprise par Ambroise Perret, comportait de nombreuses figures en bois, sculptées par les imagiers Dominique de Florence, Frémin Roussel, Laurent Regnier, François de Brie et Germain Pilon.

La maîtresse du roi Henri II avait à sa disposition tous les artistes qui travaillaient pour la cour, et elle ne se fit pas faute de les employer à l'embellissement de son château d'Anet. Sans pouvoir désigner d'une façon certaine les maîtres auxquels fut confiée l'exécution des sculptures sur bois de la demeure de Diane de Poitiers, on retrouve dans les plafonds décorant encore plusieurs salles de ce palais, ainsi que dans les portes de la sacristie, dans la tribune de la chapelle et dans quelques fragments conservés à l'École des beaux-arts de Paris, une grande analogie de style avec les sculptures du Louvre et de Fontainebleau, que l'on attribue à Seibecq et à Perret. Il est resté à Anet quelques panneaux fragmentés de cabinets qui, par leur simplicité harmonieuse et leur exécution large et vigoureuse, font regretter la disparition d'un ameublement que l'art de la Renaissance française avait revêtu de sa grâce la plus séduisante.

La construction de la chapelle des orfèvres, dirigée par Philibert Delorme[1], donna lieu à des travaux de menuiserie entrepris en 1559 par Nicolas Petit, demeu-

1. Voy. Mémoires de la Société de l'histoire de Paris, 1882. *La chapelle des Orfèvres*, par le baron J. Pichon.

rant rue Guérin-Boisseau, et par Nicolas Durant, rue de Maryvault, près de Saint-Jacques-la-Boucherie. Ils y posèrent un pupitre pour le buffet d'orgues et une clôture découpée à jour avec deux petits autels.

Nous avons déjà constaté l'influence qu'eurent les sculptures de Jean Goujon sur les travaux des menuisiers du xvi^e siècle. La délicatesse de ces bas-reliefs, à peine modelés et cependant si expressifs dans leur molle langueur, se prêtait admirablement à la décoration des meubles, et les huchiers s'empressèrent de transporter sur les vantaux de leurs armoires les créations laissées par le maître sur les façades de l'hôtel Carnavalet, à la fontaine des Innocents et dans la cour du Louvre. Ce fut un engouement mythologique embrassant tous les dieux de l'antiquité, les Saisons, les signes du Zodiaque, motifs qui servaient de prétexte à la représentation de figures imitées de l'antique, dans une traduction tout empreinte de l'élégance française du temps de Diane de Poitiers. Un des plus curieux spécimens de ce culte allégorique se voyait à l'ancien Hôtel-de-Ville, dans une suite de panneaux rectangulaires en bois sculpté, représentant les douze signes du Zodiaque. Cette œuvre, exécutée très probablement dans l'atelier de Jean Goujon, a malheureusement disparu avec l'édifice pour lequel elle avait été originairement sculptée.

Absorbé par les travaux considérables de décoration qui lui étaient demandés, Jean Goujon n'a vraisemblablement pas pu appliquer son ciseau à l'art de l'ameublement; mais on rencontre dans quelques grandes collections des pièces qui offrent une telle parenté avec ses œuvres, qu'il faut bien admettre son in-

fluence directe sur les sculpteurs qui les ont produites. On les a justement appelées des meubles d'architecte; ce sont presque toujours des armoires à deux corps, dont la partie supérieure est placée en retrait, et qui forment deux dressoirs superposés. Chacun des corps est fermé par deux portes décorées de figures en bas-reliefs, et encadré par des pilastres qui supportent un fronton brisé dans sa partie centrale. Les plus anciennes de ces armoires qui semblent se rattacher plus étroitement au style de Jean Goujon et de Pierre Lescot, sont celles où la sculpture très soignée joue le principal rôle. La disposition architecturale des angles ne comporte que des consoles revêtues d'appliques en marbre de couleur, avec quelques ornements sculptés et sobrement dorés. On remarque une recherche plus accentuée de la richesse dans d'autres meubles qui semblent exécutés quelques années plus tard, sous l'influence de Philibert Delorme et des artistes italiens de Fontainebleau. Aux montants unis succèdent de minces colonnettes isolées, ou accouplées pour laisser place à des niches destinées à recevoir de petites statuettes. Parfois ces colonnettes sont annelées, à l'imitation de celles qui avaient été dessinées par Philibert Delorme pour la façade des Tuileries. Une dernière série apparaît, empruntant aux gravures de Ducerceau et aux fines compositions d'Étienne Delaune des formes ingénieuses, mais un peu tourmentées et bien éloignées de la belle ordonnance des grands artistes que nous avons cités. On abandonnait l'armoire-cabinet pour revenir au dressoir, en le faisant reposer sur de longues colonnes, brisées dans leur longueur par des têtes ailées. Mal-

gré cette mode nouvelle, l'armoire se maintint jusqu'au règne de Louis XIII, mais on sent que les menuisiers avaient perdu leurs convictions; ils supprimaient chaque jour une partie des sculptures et les remplaçaient par des incrustations de pâte, de nacre ou d'ivoire, faisant pressentir le jour prochain où ils suivraient les procédés nouveaux de l'ébénisterie étrangère.

Dans l'impossibilité de citer tous les meubles de cette période de l'art qui font partie de nos collections, il faut se borner à signaler quelques spécimens que leur exécution rend particulièrement remarquables. M. Bonnaffé a recueilli une petite armoire à deux corps, composés chacun d'un seul vantail, dont les médaillons sont ornés de deux figures allégoriques d'un très bon style. Dans une plus grande œuvre appartenant à M. Foulc, quatre bas-reliefs représentant des divinités rappellent les sculptures de l'école de Jean Goujon, dont le souvenir est également sensible dans le meuble précédent[1]. M. Aynard, de Lyon, possède un cabinet identique dont les quatre figures symbolisant les Saisons sont sculptées avec un relief très doux et très harmonieux.

La série des armoires soutenues par des colonnettes est très largement représentée dans la collection Adolphe Moreau. Une des pièces les plus remarquables que l'on y trouve est un meuble à deux corps dont la partie supérieure offre un large bas-relief cintré, représentant l'Amour couronnant Vénus, accompagné de deux statuettes de Bacchus et de Mercure, placées de chaque côté dans un entre-colonnement. Mme la baronne de

1. Voy. Bonnaffé, *l'Art*, t. XIX (1879), *l'Art du bois*.

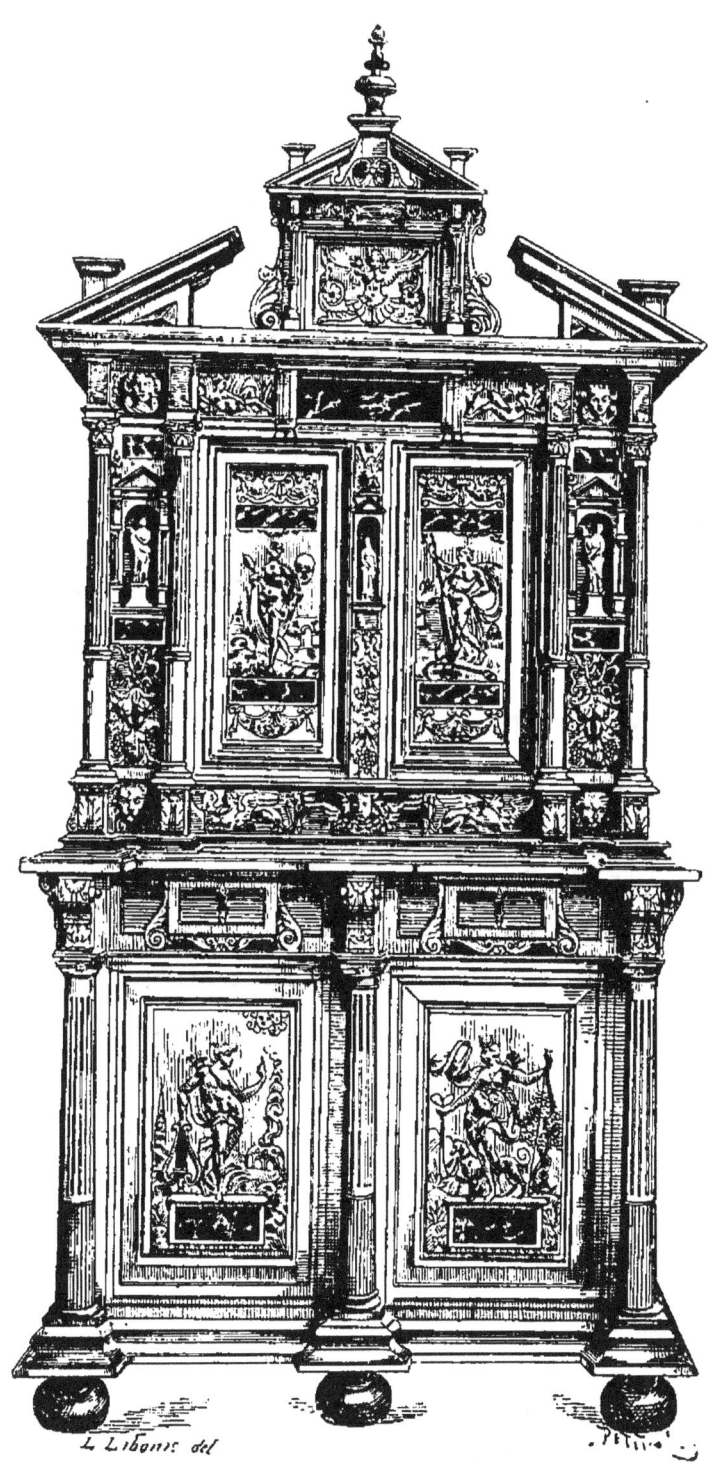

FIG. 33.
ARMOIRE A DEUX CORPS, SECONDE MOITIÉ DU XVIᶜ SIÈCLE.
(École de Fontainebleau, collection de M. de Saint-Charles.)

Rothschild possède un cabinet semblable que l'on a vu à l'Exposition des Alsaciens-Lorrains, près de celui de M. Moreau. Il est présumable que les beaux bas-reliefs qui sont conservés au musée de Cluny (n° 1445), dont le principal représente Vénus et les deux plus petits Mars et Vulcain, ont fait partie d'un meuble qui présentait une disposition analogue. Ces sculptures, provenant de l'ancien ameublement du château royal de Fontainebleau, ont été encastrées dans une grande armoire d'exécution moderne, qui s'accorde mal avec le caractère des figures dessinées par le Primatice ou le Rosso.

Une des meilleures créations de l'école de Fontainebleau fait partie de la collection de M. de Saint-Charles. C'est un cabinet à deux corps dont les portes rectangulaires sont décorées des figures de Diane et d'Endymion, d'une tournure un peu maniérée; dans la partie supérieure sont les personnifications de la Terre et de l'Eau. Entre les colonnes des angles et celles qui séparent les panneaux sont ménagées trois niches pour des statuettes d'ivoire. La collection Chabrière-Arlès renferme une armoire d'une disposition plus simple et rappelant celle de M. Aynard; mais les détails et les bas-reliefs qui représentent les Saisons sont empreints du même style que ceux du meuble de M. de Saint-Charles.

Après ces pièces importantes, on rencontre en nombre infini des meubles d'un aspect moins monumental, dont la composition est conçue dans le style à la fois italien et français des gravures de Ducerceau, qui présentaient à l'industrie des motifs faciles à suivre.

Cette influence, jointe à celle qu'exerçaient les déco-

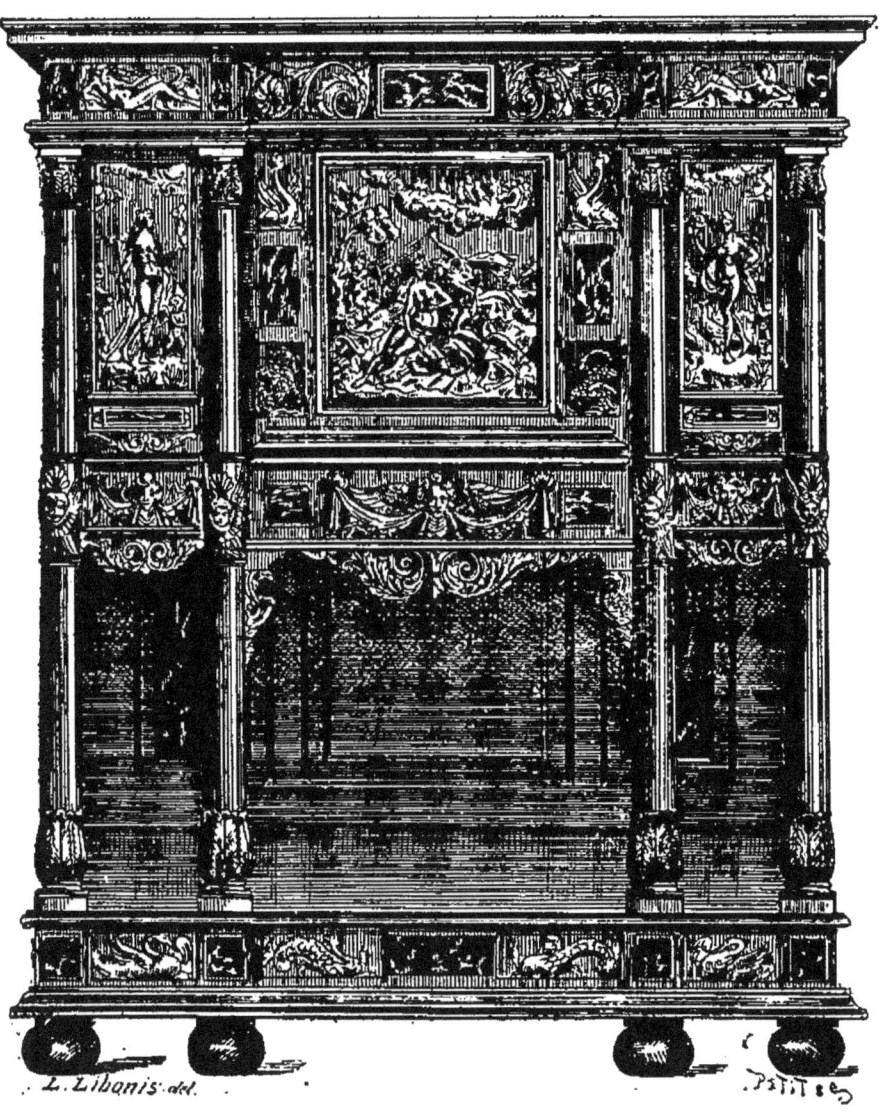

FIG. 34.
CABINET DE BOIS SCULPTÉ, SECONDE MOITIÉ DU XVIᵉ SIÈCLE
STYLE DE DUCERCEAU.
(Collection de M. Chabrière-Arlès.)

rations du Rosso et du Primatice, élèves dégénérés de Michel-Ange et de Raphaël, fit perdre à notre

école ses traditions d'élégance pondérée et de vigueur originale, pour la précipiter dans la mièvrerie et dans la manière. Jusqu'alors, la sculpture sur bois appliquée à l'ameublement de luxe avait été s'élevant à chaque évolution, mais elle ne devait pas résister à cet abandon du luxe national; aussi peut-on constater, à partir de la seconde moitié du xvie siècle, l'abaissement continu de l'art, qui arrive à son déclin vers le règne de Henri IV.

Dans le nombre des œuvres de la décadence, dont la conception est comprise entre l'avènement au trône de Henri III et la mort de son successeur, nous citerons seulement quelques spécimens d'une disposition particulière et dont l'exécution semble sortir du moule banal de la fabrication courante. M. Chabrière-Arlès possède, non plus une armoire en bois de noyer, mais une sorte de dressoir soutenu par quatre colonnettes isolées et brisées par des têtes de génies en bas-relief. Le devant de ce cabinet est divisé en trois panneaux couverts de bas-reliefs représentant Mercure et Psyché et les deux figures de Vénus et de Junon. Le travail des bas-reliefs et des ornements est très finement traité, mais la forme générale du meuble est peu satisfaisante. Un second cabinet d'un aspect très original, et également exécuté d'après les motifs de Ducerceau, avait été envoyé par Mme Rougier à l'Exposition rétrospective de Lyon. Il est appuyé sur quatre balustres placés en retrait et enveloppé par une tablette saillante, dont la corniche surmonte quatre colonnes effilées. Le panneau central, formant avant-corps, est orné d'un bas-relief ovale qui représente Hébé; de chaque côté sont ménagées

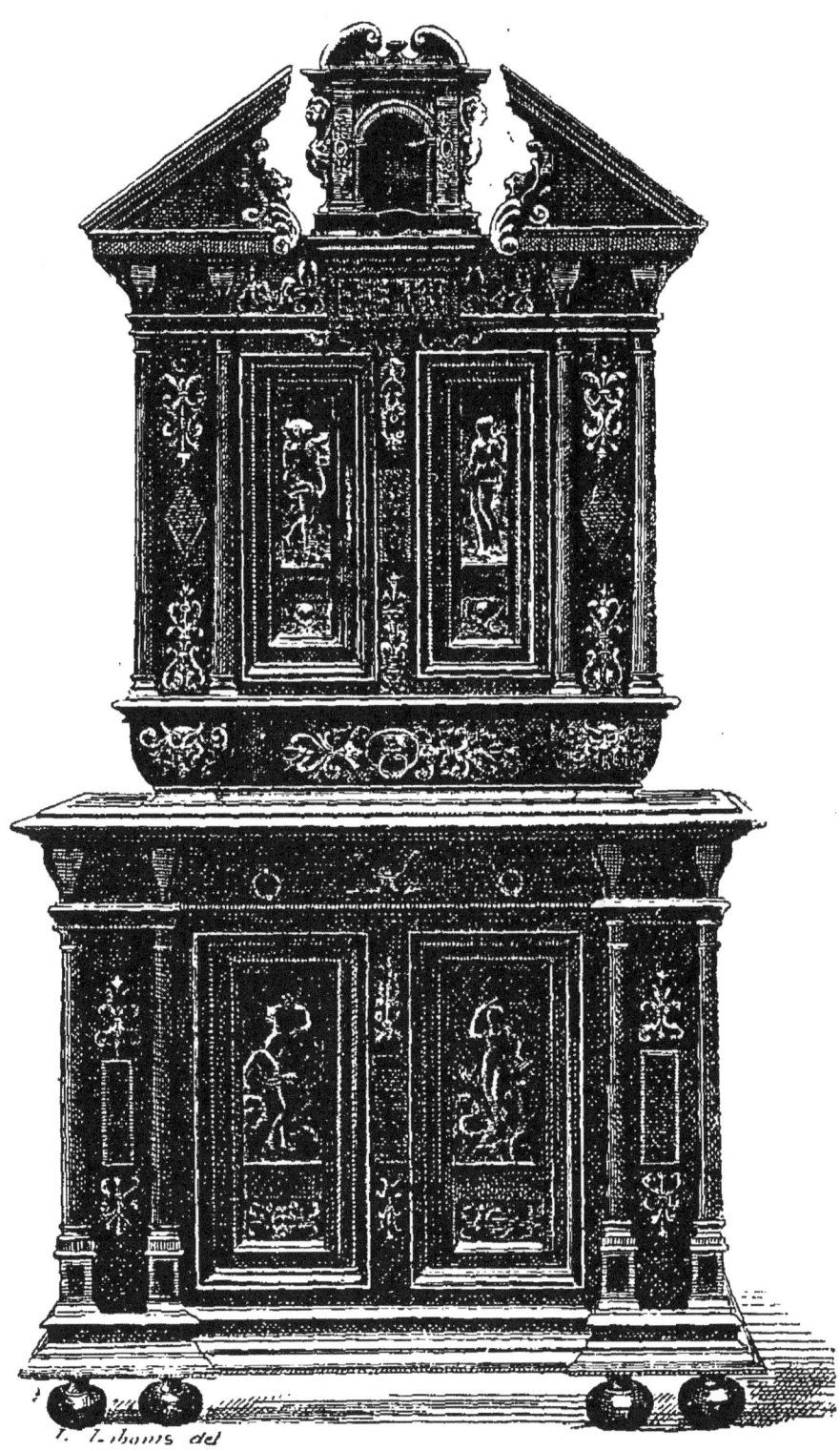

FIG. 35. — ARMOIRE A DEUX CORPS, XVIe SIÈCLE.
(Collection de M. Étienne.)

des niches qui contiennent des pyramides à sommet aigu. La collection de M. le comte d'Armaillé renferme une armoire à deux corps très voisine par sa forme des meubles que nous venons de citer, dont l'exécution trahit une délicatesse de ciseau peu ordinaire. Les bas-reliefs rectangulaires du soubassement retracent l'enlèvement d'Hélène par Pâris et son retour à Sparte avec Ménélas, tandis qu'au-dessus est figuré le jugement de Pâris avec Neptune et Amphitrite sur chaque côté. Ces deux derniers personnages sont empruntés aux gravures de Jacques Binck d'après le Rosso. Ce meuble est, par sa belle ordonnance et l'harmonie de sa composition, l'un des meilleurs qu'ait inspirés l'école de Fontainebleau. M. Foulc possède un cabinet d'un travail identique dont la garniture intérieure porte le millésime 1610.

L'imitation des gravures de Ducerceau a eu pour résultat de rendre impossible la détermination de la fabrication spéciale des objets mobiliers, dans chaque centre industriel. A partir de ce moment, les productions perdent leur aspect original, et sur les armoires, les buffets, les tables et les sièges qui nous sont parvenus, ne trouvant plus de caractère qui permette de les classer par école régionale, on doit se contenter d'apposer une indication générale d'époque. Dans les premières années du XVIIe siècle, nous constaterons les derniers efforts de nos menuisiers essayant de lutter contre l'invasion du style étranger, mais ces tentatives furent stériles et l'art du bois, qui avait brillé d'un si vif éclat en France pendant le moyen âge et la Renaissance, eut toujours peine à s'assimiler la mode nouvelle

des cabinets tirés d'essences exotiques, ou enrichis d'appliques de matières précieuses.

Avant de terminer cette revue de l'ameublement parisien, nous citerons quelques pièces qui, sans être l'ouvrage des menuisiers de notre capitale, n'en avaient pas moins été commandées pour la décoration des demeures royales. En 1578, le libraire Pierre Rosset fournit un cabinet de cuir doré à ouvrages moresques, au dedans duquel il y a trois entrelaz et un petit oratoire de deux layettes garni d'un archet et de deux petits annulez d'argent. Deux doreurs sur cuir, Jean Foucault et Jean Louvet, font aussi en 1557 des travaux pour la Reine. Le premier, demeurant à l'hôtel de Nesle, avait exécuté la tenture d'une chambre faite sur cuir de mouton argenté, frisée de figures de rouge, pour servir à l'appartement du Roi dans le château de Monceaux. En 1572, la ville de Paris, voulant faire le présent d'usage à M. de Thou, nommé premier président du Parlement, achète à Pierre le Fort, menuisier-coffretier et doreur, un grand coffre couvert de peau rouge, doré et rehaussé d'argent et de noir, aux armes de la cité. Nous voyons le goût de la curiosité des objets de l'extrême Orient apparaître, dans l'acquisition faite en 1529 à Pierre Lemoyne, marchand demeurant en Portugal, d'un châlit marqueté à feuille de nacre de perle fait au pays d'Andye et d'une chaire faite à la mode du même pays, vernissée de noir et enrichie de feuillages et figures d'or, que le Roy fait mettre dans son cabinet au château du Louvre. La lecture des comptes royaux et des inventaires permettrait d'augmenter ce relevé dans une proportion qui dépasserait l'espace dont nous disposons. Ces documents donnent

l'idée complète du luxe de la cour des Valois et des raffinements du goût répandus parmi la société d'alors.

L'Ile-de-France avait des menuisiers qui rivalisaient avec leurs confrères de la capitale. On a conservé quelques-unes de leurs œuvres. Le chœur de l'ancienne collégiale de Champeaux, près de Melun, possède encore une rangée de belles stalles dont la majeure partie a été sculptée en 1522 par Falaise, de Paris. L'église de Saint-Maclou, à Pontoise, est enrichie d'un banc d'œuvre dont les panneaux entaillés d'arabesques remontent à la même époque. Dans celle de Méry-sur-Seine est une boiserie ornée de grands bas-reliefs représentant des figures de saints placées dans des niches cintrées. Enfin, on voit au musée de Cluny une grande clôture de chœur, composée de dix-huit panneaux couverts d'arabesques délicatement ciselées qui provient de l'église de Villeron, près de Louvres.

§ 4. — ÉCOLE DE LA BOURGOGNE.

Une des provinces françaises où le travail du bois a été le plus en honneur est la Bourgogne, qui vit éclore les nombreux chefs-d'œuvre créés par les artistes employés par les ducs. Un second motif vint encore contribuer à encourager le développement de l'art, c'est la présence des grandes abbayes de Cluny, de Clairvaux, de Citeaux et de Vezelay, auxquelles leurs richesses donnaient des moyens d'action considérables. On sait qu'il s'était constitué autour de ces établissements monastiques de nombreuses écoles d'ouvriers qui avaient conservé fidèlement les traditions des maîtres sculpteurs et les avaient

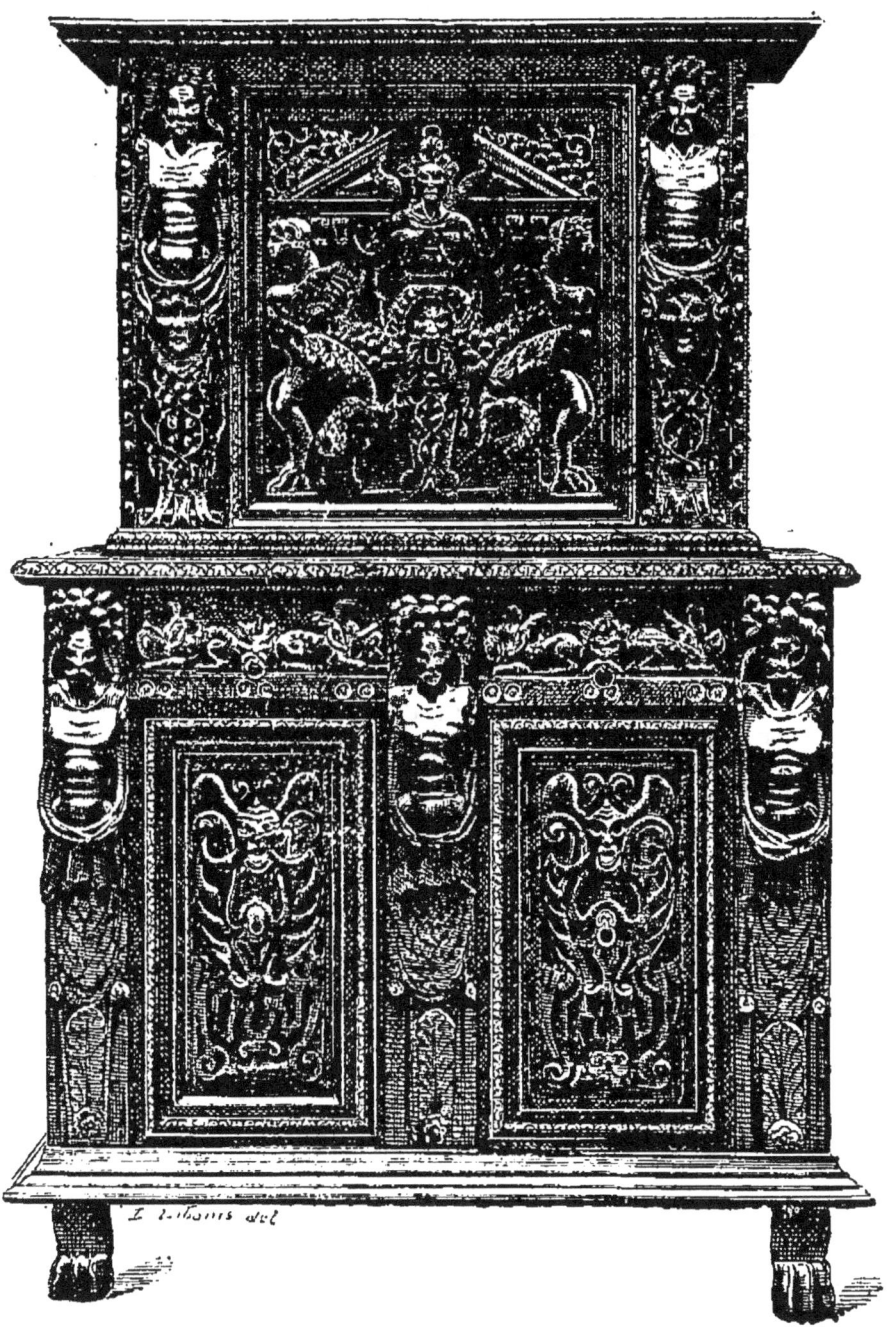

FIG. 36.
ARMOIRE A DEUX CORPS, ÉCOLE DE BOURGOGNE, XVIc SIÈCLE.
(Collection de M. Bal.)

léguées à leurs successeurs de la Renaissance. On en trouve un exemple remarquable dans la suite de stalles décorées de figures de saints personnages peints sur panneaux de bois qui, de l'abbaye de Charlieu, dans le Charolais, sont passées dans l'église de la ville. Pendant les premières années du xvie siècle, les menuisiers bourguignons résistèrent à l'envahissement du style italien, et s'efforcèrent de marier les formules nouvelles apportées de l'étranger avec les procédés de l'art ancien. L'abbaye de la Bénissons-Dieu (Loire) conserve un banc capitulaire de style français, pur de tout mélange. On trouve, par contre, dans l'église de Flavigny (Côte-d'Or), une forme à trois places dont le siège à médaillons et le dossier orné de pilastres à arabesques subissent déjà l'influence ultramontaine[1]. L'ancienne abbaye de Montréal (Yonne) possède également une suite de stalles qui datent de la même époque.

La menuiserie bourguignonne doit son caractère original aux compositions de Hugues Sambin, qualifié d'architecteur et maître menuisier, né vers les premières années du xvie siècle, qui termina en 1535 le portail de l'église Saint-Michel. On lui attribue le plafond de la grande salle de la Cour des Comptes et le dessin des stalles de l'église Saint-Benigne, ainsi qu'une partie de celles de l'église Saint-Étienne. Son œuvre la plus importante est l'édifice du Palais de Justice actuel de Dijon; on y remarque une très belle porte en bois, sculptée par cet artiste ou sous sa direction, et la salle des Procureurs bâtie sous Henri II, dont la voûte, de forme ogi-

1. Voy. Viollet-le-Duc. *Dictionnaire du mobilier.*

vale, est en menuiserie. La porte de la sacristie de la chapelle du même édifice, attribuée à Sambin, a été récemment transportée au musée de Dijon. Une autre dépendance de l'ancien Parlement de Bourgogne, servant aujourd'hui de salle d'assises, est décorée d'un plafond divisé en caissons dorés et de lambris peints en 1511, antérieurement à Sambin, auquel on les a parfois attribués.

Cet artiste, qui avait étudié en Italie dans l'atelier de Michel-Ange, a publié en 1572, chez Durant à Lyon, un ouvrage enrichi de gravures sur bois intitulé : *Œuvres de la diversité des termes dont on se sert en architecture, réduit en ordre par maistre Hugues Sambin, architecteur en la ville de Dijon.* Le

FIG. 37. — FRAGMENT DE MEUBLE. XVIᵉ SIÈCLE.
(Collection de M. Albert Goupil.)

titre suffirait seul à faire comprendre que Sambin était un adepte de la Renaissance et que son livre était consacré à l'étude des monuments antiques. C'est, en effet, le goût des cariatides et des figures grotesques entourées de guirlandes et supportant des frontons brisés, qui prédomine dans toutes ses compositions. Il en résulte un caractère de lourdeur et de bizarrerie plus accusé dans les édifices construits par lui que dans ses meubles dont la matière, moins froide que la pierre, laisse mieux comprendre la fantaisie originale de l'artiste. Le mobilier inspiré par les dessins de Sambin ne présente pas la grâce pondérée des armoires et des buffets travaillés à Paris; les lignes n'y sont pas tracées avec la même harmonie pleine de goût, mais il faut reconnaître que nulle autre école n'a égalé la vigueur et l'expression dramatique des artistes de la Bourgogne à cette époque. Les figures des cariatides et celles des animaux chimériques qui soutiennent les différents corps de leurs meubles et en dissimulent les montants, sont animées d'une énergie brutale que des ciseaux savants pouvaient seuls créer. De plus, le bois de noyer dans lequel elles sont taillées a été revêtu par le temps d'une patine chaude qui égale parfois celle des bronzes florentins. Nous terminerons par un renseignement qui peut aider à compléter la biographie de notre architecteur. En 1618, son petit-fils François fut reçu maître menuisier à Dijon; il déclara qu'il était né à Blois et que son père Jacques Sambin était maître orlogeur.

Le cabinet de M. Foulc, où la sculpture française du xvi^e siècle est représentée par des monuments d'un choix très délicat, possède une belle porte en bois sculpté

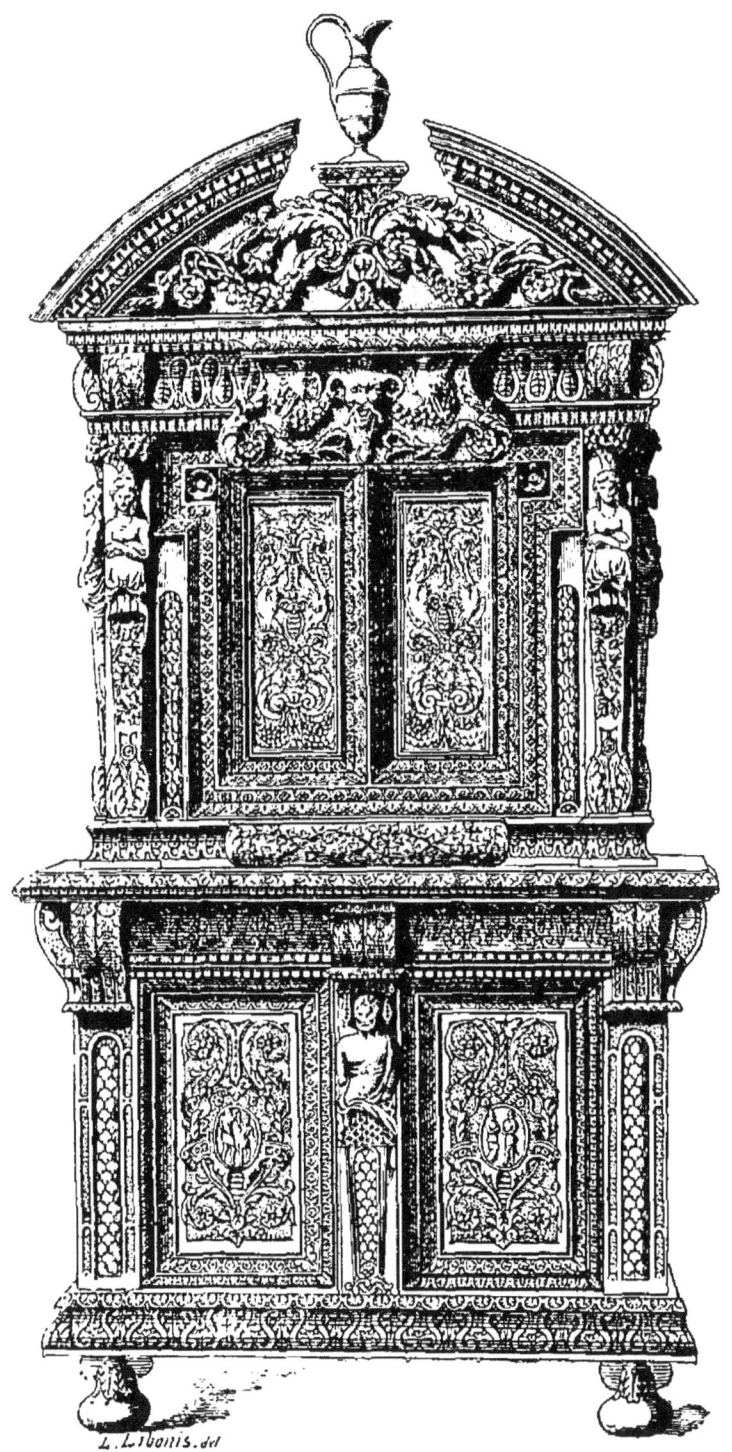

FIG. 38. — ARMOIRE PROVENANT DE L'ABBAYE DE CLAIRVAUX, XVIᵉ SIÈCLE. (Musée de Cluny.)

provenant d'une maison de Dijon, que nous citons en première ligne parce qu'elle offre un modèle très complet de la menuiserie bourguignonne. Elle est à double face, dont la principale est décorée d'un médaillon rond accosté de deux figures de sirènes vues de profil, portant des guirlandes de fleurs et de fruits, et séparées par un large fleuron; au-dessus de ces sirènes sont placées les deux sections d'un fronton disposées en dehors et s'appuyant sur des mascarons couronnés. Deux figures allégoriques remplissent les panneaux inférieurs. Le revers de la porte est occupé par une grande figure de femme entourée d'ornements géométraux qui rappellent la disposition des plats de reliure à cette époque. Dans la même collection, on voit une armoire à deux corps, dont le panneau supérieur, de forme rectangulaire, est revêtu d'une chimère se reliant à des guirlandes et accompagnée de cariatides soutenues par des gaines, œuvre évidemment éclose sous la même influence que la porte dont nous avons parlé. M. Bal avait envoyé à l'Exposition rétrospective de l'Union centrale des Arts décoratifs, en 1882, une armoire d'une disposition analogue, à l'exception des sections du fronton, placées par extraordinaire suivant les règles de l'architecture, dans laquelle le sculpteur semblait avoir recherché l'expression terrifiante. M. Foulc possède une table d'une belle exécution dont les pieds, disposés en éventail, sont empruntés aux dessins de maître Hugues.

Nous eussions dû placer en tête des productions bourguignonnes un cabinet à deux corps dans lequel on voit apparaître les traits encore indécis des compositions de Sambin et qui, par la perfection de sa

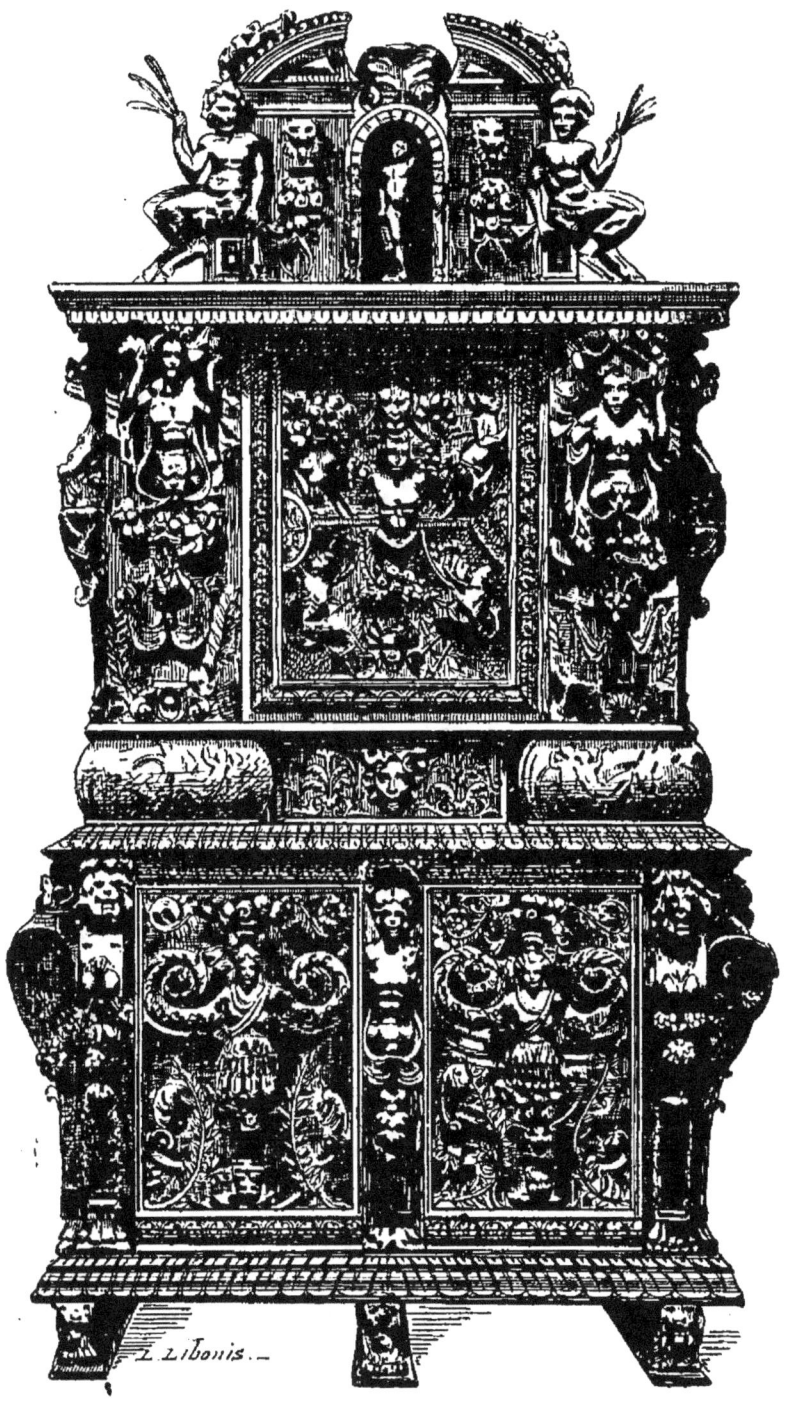

FIG. 39.
ARMOIRE A DEUX CORPS, ÉCOLE DE BOURGOGNE, XVIᵉ SIÈCLE.
(Collection Seillière.)

sculpture, est l'un des meubles les plus importants que l'on connaisse. Cette armoire, qui provient de l'abbaye de Clairvaux, fait partie du musée de Cluny. Bien que l'abbaye soit située sur les confins de la Champagne et de la Bourgogne, il existe entre ce buffet et ceux qui appartiennent à la fabrique de Dijon une si grande similitude de facture, qu'il ne serait pas possible d'y voir l'œuvre d'une autre école. D'après une légende, cette armoire aurait été exécutée par les moines de l'abbaye à l'occasion de la fête de leur abbé. Au xvie siècle, ce couvent comptait encore un frère convers, maître menuisier, mais les abbés de Clairvaux possédant un hôtel à Dijon, il est permis de supposer qu'ils avaient commandé aux menuisiers de la ville, artistes plus habiles, l'ameublement de cette demeure. L'armoire de Clairvaux offre toute la richesse d'ornementation, toute la chaleur d'exécution et tout le pittoresque de l'expression particuliers à l'école de Bourgogne, mais accompagnés, cette fois, d'une disposition harmonieuse dont on embrasse facilement les détails. Les cariatides qui garnissent les montants sont ciselées avec une grande délicatesse, et les panneaux sont couverts d'arabesques qui, partant d'une tige inférieure, viennent se réunir autour d'un fleuron central.

La collection Seillière renferme une riche série de meubles provenant de la Bourgogne, qui ont fait partie de la galerie Soltykoff. L'un d'eux peut être regardé, à notre avis, comme le spécimen le plus complet qui soit resté de l'art dijonnais. Cette grande armoire de bois de noyer est divisée en deux corps et surmontée d'un fronton brisé, dont le milieu est occupé par une figure

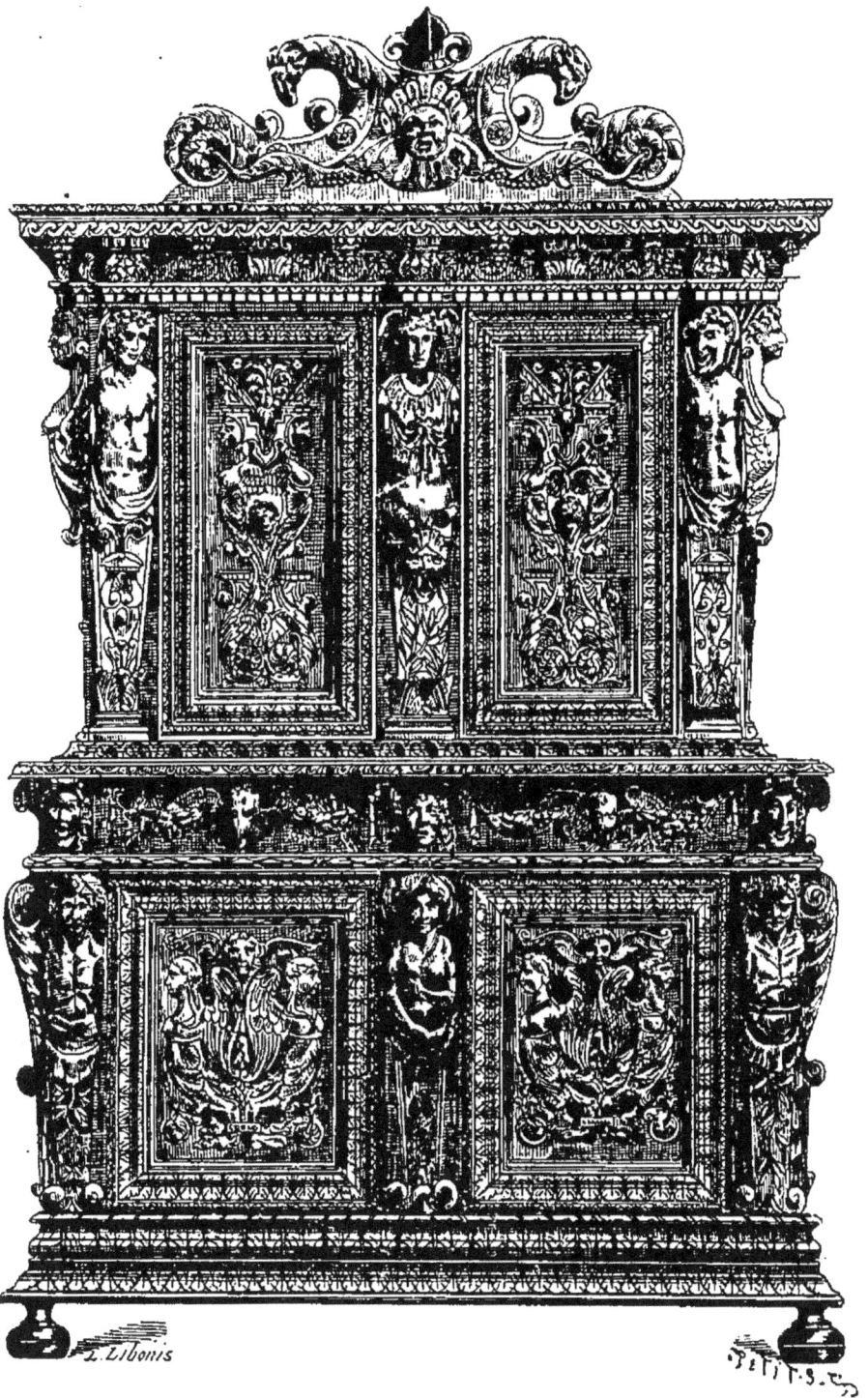

FIG. 40. — ARMOIRE A DEUX CORPS, BOURGOGNE, XVIᵉ SIÈCLE.
(Collection de M. C. Servier.)

centrale. Elle repose sur trois pieds formés par des
lions accroupis. Le corps supérieur s'ouvre en trois
parties dont le centre est décoré d'une figure d'homme,
surmontée d'un mascaron et entourée de guirlandes et
d'arabesques. Les panneaux sont séparés par des termes
dont la gaine supporte des fruits et des fleurs ; au-
dessous est disposé un tiroir à renflement, dont le
bas-relief représente des nymphes. La partie inférieure
est divisée en deux panneaux à trophées entourés
d'arabesques. Des figures terminées en gaine établissent
la séparation des vantaux et, de chaque côté, des chimères
semblables forment console. Ce meuble, d'une exécution
très remarquable, mais dont la composition est sur-
chargée, porte la date de 1580.

Une armoire à deux corps, de la collection de
M. Servier, à Lyon, rappelle sans les égaler complète-
ment, les qualités du meuble de Clairvaux. Elle est
ornée, sur chacun des quatre panneaux qui forment les
volets, de bas-reliefs représentant des arabesques ter-
minées par des figures de chimères se profilant de chaque
côté d'un mascaron, ou servant de base aux deux sections
opposées d'un fronton dont le centre est occupé par un
fleuron à feuilles superposées. Les montants sont
supportés par des cariatides à gaines fleuronnées imi-
tant, par leurs ornements bizarres et leurs physiono-
mies un peu froides, le style des figures placées sur
les meubles de l'école d'Avignon, que nous n'avons pas
encore rencontrés dans notre course.

Pendant l'année 1581, Hugues Sambin fut appelé à
Besançon pour diriger la construction d'un second corps
de logis dans l'hôtel de ville, et il fut hébergé aux frais

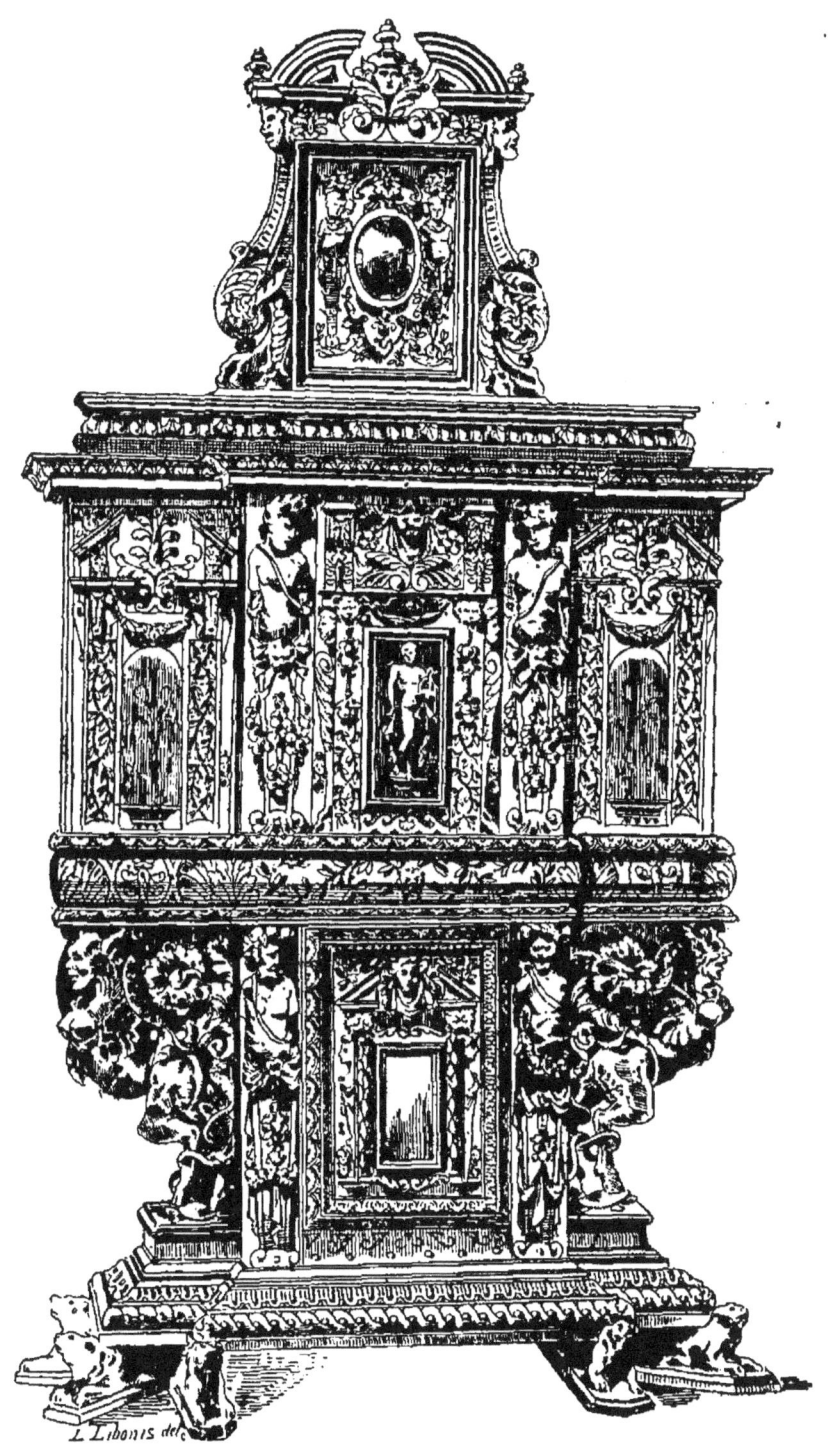

FIG. 41. — DRESSOIR, ÉCOLE DE BOURGOGNE, XVIe SIÈCLE.
(Collection Seillière.)

de la ville chez le menuisier Pierre Chennevière. Ce dernier était le fournisseur attitré de la famille Gauthiot d'Ancier, co-gouverneur municipal de Besançon, dont l'un des membres légua en 1629, aux jésuites du collège, son mobilier patrimonial partiellement conservé aujourd'hui tant à la mairie qu'au musée de la ville. M. Auguste Castan[1] a publié l'inventaire des meubles fait après la mort de Gauthiot d'Ancier en 1596, qui comprend tous les objets garnissant ses deux maisons de Besançon et de Gray. Cette découverte permet d'apprécier avec certitude le style des meubles sculptés d'après les compositions de Sambin, et les nombreuses pièces décrites dans l'inventaire dressé par les menuisiers Jacques Chennevière et Claude Lancier montrent les préoccupations du goût artistique de Gauthiot. Plusieurs sont désignées comme étant de la façon de Dijon et de Paris, ce qui laisse supposer que les autres avaient été exécutées à Besançon même, et sans doute par la main de Pierre Chennevière en 1581, date inscrite sur les meubles principaux. Cette collection a été dispersée, à l'exception d'une table reposant sur deux pieds composés d'un terme ou cariatide à tête de sauvage couronnée, accompagné de deux grands enroulements à griffes et à têtes de béliers, qui sont réunis par six autres figures de plus faible dimension supportant la traverse. Ce beau spécimen de menuiserie bourguignonne est placé dans le cabinet du maire de la ville. Un second meuble plus important fait partie des collec-

1. Voy. la table sculptée de l'hôtel de ville de Besançon et le mobilier de la famille Gauthiot d'Ancier (*Mémoires de la Société d'émulation du Doubs*, 5 avril 1879).

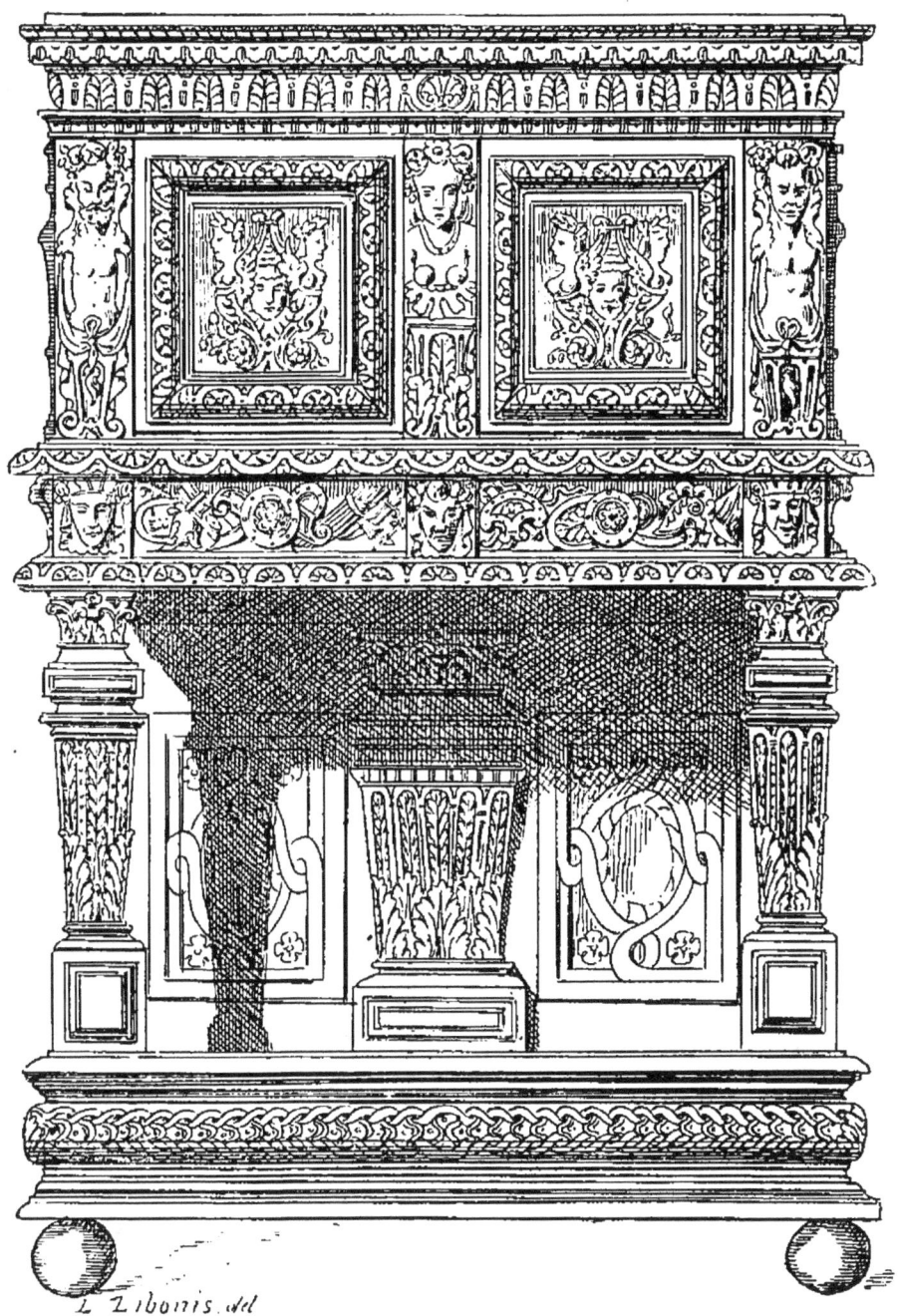

FIG. 42.
DRESSOIR, ÉCOLE DE BOURGOGNE, FIN DU XVIe SIÈCLE.
(Musée de South-Kensington.)

tions du musée de Besançon. C'est un grand buffet de bois de noyer à deux corps, qui porte sur son couronnement l'écu de Gauthiot d'Ancier et dont on retrouve la description dans l'inventaire de 1596. L'avant-corps, de forme convexe, s'ouvrant à deux battants, est soutenu par une console à cinq volutes. Dans les panneaux des deux côtés sont disposés des tiroirs surmontés de motifs sculptés. Le couronnement en retrait est orné de trophées d'armes en bas-relief, supportant l'écu. Toute la surface du meuble est revêtue de termes, de mascarons, de figures d'animaux et de guirlandes de fruits et de fleurs. Dans cet ensemble sont encastrées huit peintures en camaïeu doré représentant Lucrèce, Mercure, Flore, Cérès, Pan, l'Envie, Apollon et Orphée, dont les noms sont inscrits auprès de chacune des figures en pied. Sous le dernier sujet se lit la signature du peintre : *E. Bredinus fecit* 1581[1].

Ces peintures en camaïeu, que l'on appelle dans les anciens inventaires des figures bronzées ou figures de bronze haussées d'or, étaient très à la mode à Dijon, et il existe plusieurs meubles qui en portent encore des traces. Dans la collection Seillière, il y a un grand meuble en noyer, de forme monumentale, dont le corps inférieur est décoré d'un bas-relief rectangulaire à sujet mythologique, surmonté par un fronton brisé avec deux cariatides et deux chimères disposées en consoles; au-dessus est placé un second corps divisé en trois panneaux séparés par des figures à gaine; au centre est un

1. *Évrard Brédin*, reçu maître peintre-verrier à Dijon (1561), après avoir produit comme chef-d'œuvre un vitrail pour l'église Saint-Michel.

sujet mythologique représentant Apollon et de chaque côté deux autres tableaux décorés de figures en or bruni. Le couronnement de ce meuble est formé par un panneau rectangulaire à fronton et à consoles, placé en retrait, comme dans les dressoirs. C'est une des pièces les plus importantes qui nous soient restées de l'école de Bourgogne. M. Spitzer a joint à sa collection une armoire de dimensions plus restreintes dont le bas s'ouvre, à deux vantaux décorés de mascarons et de draperies avec montants à masques; au-dessus est un vantail unique, sur le panneau central duquel est peinte une figure d'Apollon en camaïeu haché d'or sur fond brun, d'un caractère très franchement bourguignon. La collection Adolphe Moreau renferme une armoire à deux corps, à laquelle il serait difficile d'attribuer une origine, en l'absence de toute sculpture indicative, mais qui présente la singularité d'avoir ses quatre vantaux décorés de sujets peints en camaïeu d'or. Les moulures et les encadrements des panneaux de ce cabinet sont entièrement couverts d'arabesques dorées. Sur la colonne centrale de cette œuvre est placée la date 1553. M. de Briges avait exposé à l'Union centrale, en 1865, une armoire à peu près semblable, décorée des quatre figures allégoriques : Venatoria, Rumpanistria, Architectura, Mercatoria, assez lourdement peintes en camaïeu et datées de 1563.

L'école de Bourgogne a également connu la décadence qui atteignit la sculpture sur bois, et il est arrivé un moment où les qualités spéciales de sa fabrication disparaissaient pour laisser la place à la médiocrité banale qui avait tout envahi. Il existe cependant un certain

nombre de dressoirs où, parmi des colonnes feuillagées et des pilastres empruntés aux gravures de Ducerceau, on retrouve la trace des ornements de la façon bourguignonne à la belle époque. Nous avons choisi un de ces meubles parmi ceux qui appartiennent au musée de South-Kensington, à Londres. Le musée de Cluny et d'autres collections en possèdent plusieurs qui sont presque identiques.

La Bourgogne a produit plusieurs de ces petites armoires à un seul vantail, destinées à être appliquées sur la muraille pour renfermer des bijoux ou des objets précieux. Elles sont disposées en forme de cadres de miroir et terminées par un fronton supporté par des pilastres. Le bas-relief central représente des trophées et des enfants qui soulèvent des guirlandes de fleurs; le style varie suivant la province productrice de ces meubles, que l'on rencontre également dans l'Ile-de-France et dans le Midi. Le musée de Châlon et les collections de MM. Spitzer, Gavet et Albert Goupil conservent plusieurs de ces pièces d'usage domestique.

L'un des triomphes de l'école de Dijon est la sculpture des tables de bois de noyer dont on a conservé d'admirables spécimens, et que les menuisiers se plaisaient à enrichir de chimères et de termes d'une énergie très pittoresque. On en voit une au musée de Dijon, trouvée dans le village de Tart dans la Côte-d'Or, qui n'a gardé que de faibles traces de la dorure dont elle avait été revêtue. Les pieds sont disposés en éventail et sur la base s'appuie une figure d'aigle. Des ornements en os incrusté enrichissent les traverses et la corniche. Une seconde table, dont les supports sont formés par

des cariatides et des animaux fantastiques, figure parmi les plus précieux objets de la Renaissance légués par M. Vivenel au musée de Compiègne. Dans la collection nombreuse et bien choisie de M. Chabrière-Arlès est un meuble du même genre, qui a appartenu antérieurement à l'antiquaire Carrand. Il est orné de deux

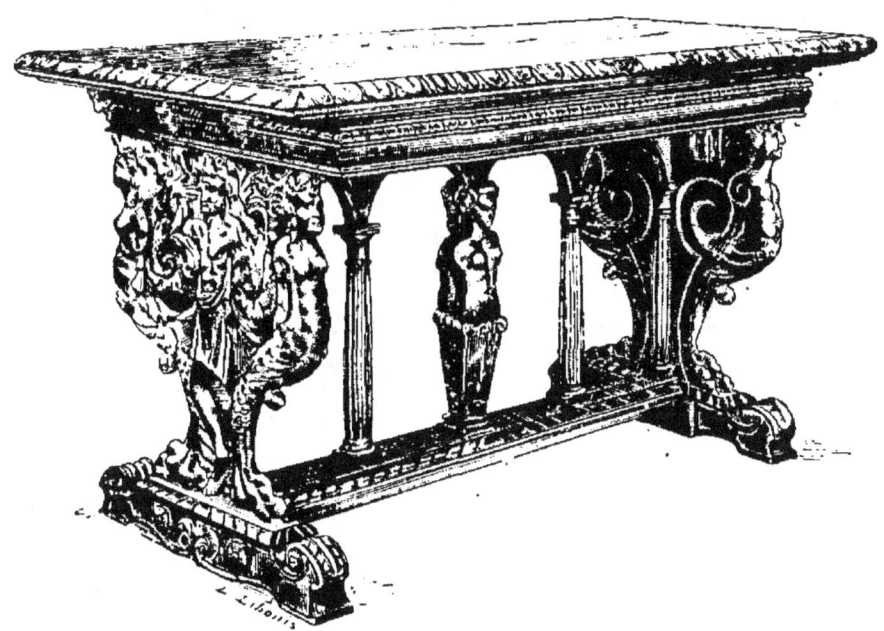

FIG. 43. — TABLE, ÉCOLE DE BOURGOGNE, XVIᵉ SIÈCLE.
(Collection de M. Chabrière-Arlès.)

figures d'homme portant un bélier, les pieds croisés et accompagnés de deux sirènes s'infléchissant en consoles, dont l'expression rappelle les compositions de Hugues Sambin. Une autre table à portique, avec mascarons et chimères, se voit chez M. Spitzer.

L'énumération de ces meubles nous entraînerait trop loin, si nous voulions décrire tous ceux qui présen-

tent un caractère artistique; nous nous bornerons à citer, après ces pièces remarquables, une table appartenant à M^me Dardel. Bien que certains détails particu-

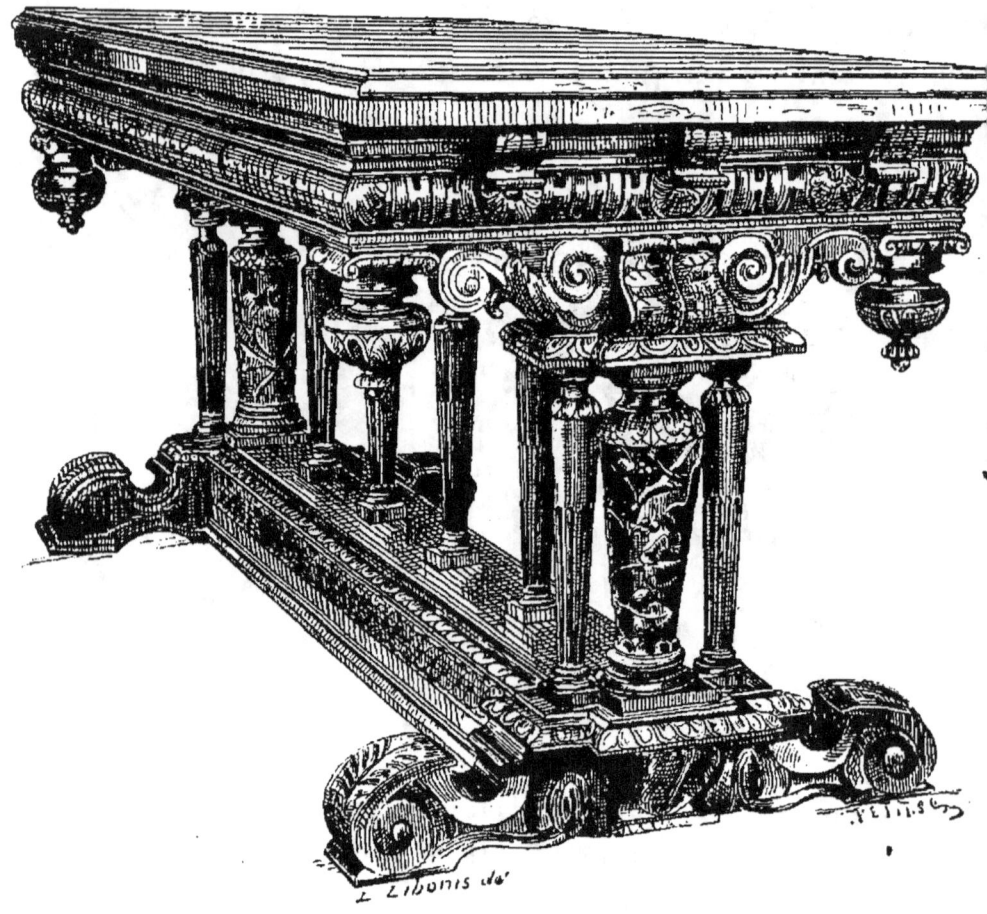

FIG. 44.
TABLE, STYLE DE DUCERCEAU, FRANCE, XVI^e SIÈCLE.
(Collection de M^me Dardel.)

liers à l'école de Bourgogne se manifestent dans le style des colonnes, ils ne sont pas assez apparents pour établir une certitude. La composition, empruntée à Ducerceau, date des derniers temps de la Renaissance, où

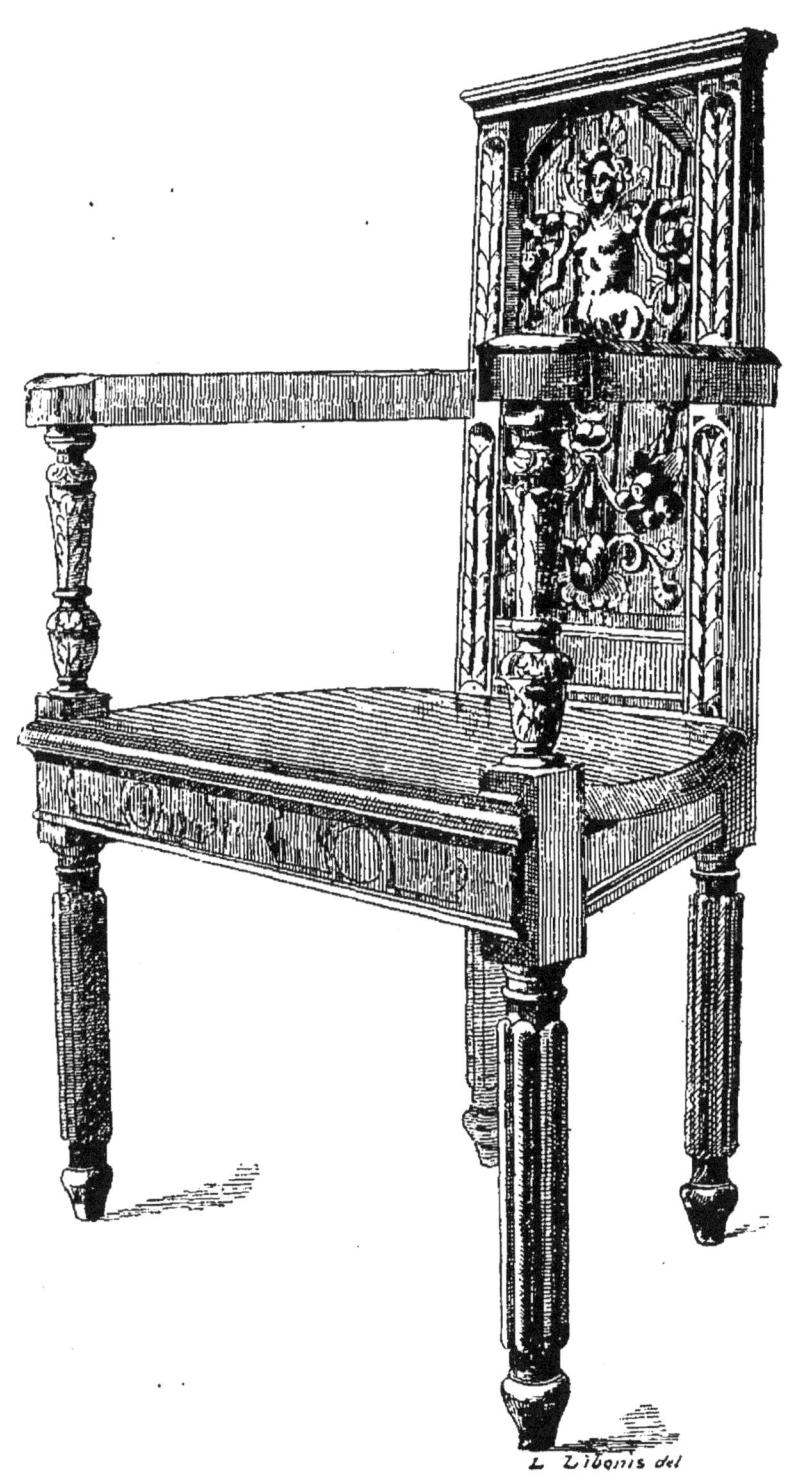

FIG. 45. — FAUTEUIL, ÉCOLE DE BOURGOGNE, XVIᵉ SIÈCLE

le caractère de chaque école spéciale est moins distinct.

Dans la série des sièges, la menuiserie bourguignonne est très bien représentée, chez M. Chabrière-Arlès, par une grande chaire à dossier, sur lequel est sculpté en bas-relief une svelte figure de Bacchus, inscrite dans une niche à bordure de feuillages et à fronton surmonté d'un mascaron. Le couronnement, à cintre découpé, s'appuie sur deux colonnes cannelées. La forme de ce meuble est encore celle des chaires du moyen âge, mais la sculpture et le caractère des ornements appartiennent à l'époque de la Renaissance, qui devait bientôt adopter un mobilier plus mobile. La chaire fut remplacée par le fauteuil dont nous faisons reproduire un spécimen qui semble d'origine bourguignonne. Ces meubles étaient garnis de coussins qui en rendaient l'usage plus confortable.

Nous ajouterons aux noms très rares des menuisiers bourguignons celui d'Aubry Tannebert, qui fut employé à divers travaux par la ville de Dijon.

§ 5. — ÉCOLE DE LA VILLE ET DES ENVIRONS DE LYON.

Les menuisiers de la Bourgogne avaient trouvé des rivaux chez ceux du Lyonnais, avec lesquels leurs rapports étaient très suivis. On remarque, entre les ouvrages de ces deux centres, de grandes affinités de style et de composition, qui rendent souvent les comparaisons difficiles à établir. Il semble cependant que la sculpture de Lyon est moins originale et moins vigoureuse que celle de Dijon ; mais, par contre, que le bois est plus précieusement entaillé et l'exécution plus terminée dans

LE MEUBLE A L'ÉPOQUE DE LA RENAISSANCE. 205

la première des deux villes. Nous croyons qu'il y a là

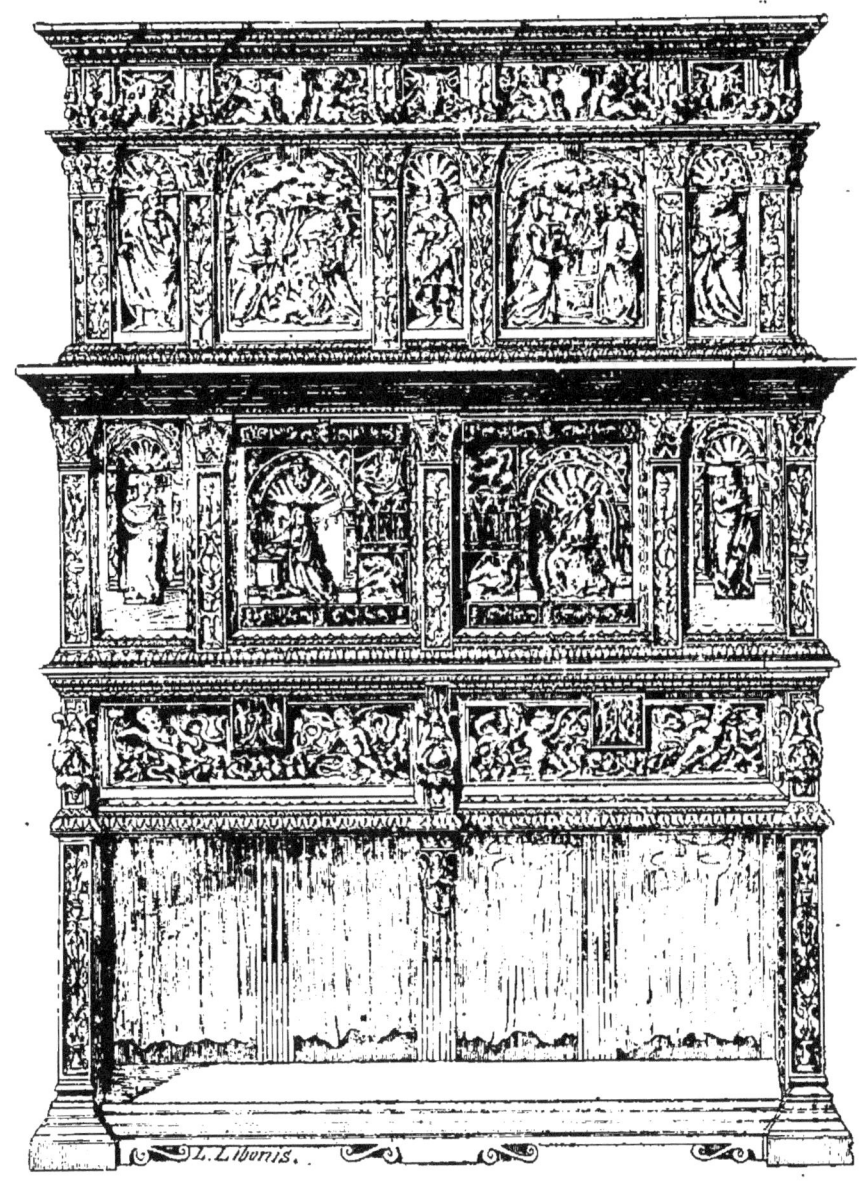

FIG. 46. — DRESSOIR,
ÉCOLE DE LYON, PREMIÈRE MOITIÉ DU XVIe SIÈCLE.
(Collection de M. Basilewski.)

une conséquence de leur situation topographique, et

que Lyon, plus voisin de l'Italie, devait ressentir l'influence péninsulaire, tandis que la Bourgogne restait attachée à la méthode plus sévère des anciens Flamands. Comme dans les ouvrages bourguignons, la disposition architecturale des dressoirs et des buffets est en partie formée par des figures se terminant en gaine ; mais ces cariatides sont moins développées dans le sens de la largeur, et elles suivent plus docilement les lignes principales indiquées par les maitres de l'école lyonnaise. Dans la première période de sa fabrication, l'école de Lyon imita les incrustations italiennes en pâte blanche remplissant des creux entaillés dans le bois des panneaux, ce que les auteurs contemporains appelaient le travail à la moresque ; plus tard, elle préféra sculpter en relief ces arabesques qui détachaient leurs broderies sur le bois plein. Puis, vers la fin du XVI^e siècle, apparut le procédé de la bretture, plus rapide et plus économique, que l'on trouve employé en même temps dans la Bourgogne et dans tout le bassin du Rhône. Les sculpteurs lyonnais empruntaient leurs modèles aux dessins des graveurs sur bois travaillant pour les nombreux libraires de leur ville, dont les plus célèbres furent Jean de Tournes, Roville, Frellon et Gryphe. Ces compositions étaient dues au crayon de Pierre Woeriot, de Philibert Delorme qui n'avait pas encore quitté sa province, et principalement de Bernard Salomon dit le Petit Bernard, dont les encadrements de pages, d'un style pauvre et assez décousu, présentent certains rapports avec les ornements et les arabesques qui décorent les boiseries contemporaines sculptées à Lyon.

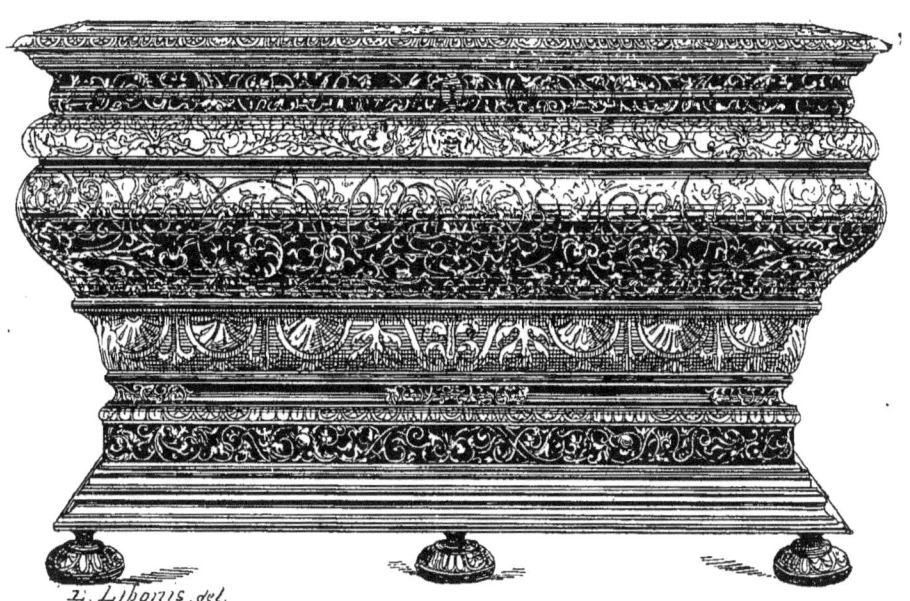

FIG. 47. — COFFRE DE MARIAGE REVÊTU D'INCRUSTATIONS, XVIe SIÈCLE.
(Collection de Mme Rougier.)

On ne connaît aucun nom de menuisier auquel puissent être attribués les meubles qui nous restent des ateliers de Lyon, et on n'a publié jusqu'ici aucun renseignement relatif à des commandes artistiques qui auraient été faites pour l'ameublement des hôtels et des châteaux des bords du Rhône. Il faut espérer que les archives locales viendront bientôt combler cette lacune importante de notre histoire artistique et que les érudits lyonnais tiendront à remettre en lumière un des chapitres les plus brillants de leur histoire. Déjà, en 1877, l'Exposition rétrospective de Lyon a révélé au monde curieux les trésors de l'art du bois que possèdent les collectionneurs de la ville. Le souvenir de cette manifestation artistique a été conservé par M. Giraud[1], dans une publication spéciale où sont reproduits les morceaux les plus importants. C'est le seul guide que l'on ait jusqu'à ce jour dans cette voie obscure, et, à défaut d'autre ressource, l'on est réduit, si l'on veut entreprendre une étude sur l'origine première de ces meubles, à rechercher patiemment les armoiries et les dates qui figurent parfois sur leurs panneaux. Il faut ajouter que depuis longtemps Lyon était renommé pour ses travaux de menuiserie et que, déjà en 1375, un de ses sculpteurs, Jehan de Lyon, travaillait pour le duc de Savoie. Au commencement du XVIe siècle, on voit les frères Pierre et Mathieu Guillemard, Lyonnais, établis *intagliatori* à Rome. On connaît les noms de Pierre de Loches, Jean de Rouen et Gilles Huart, chargés de

1. Voy. Giraud. Meubles en bois sculpté de l'Exposition rétrospective de Lyon, en 1877. — Natalis Rondot. *Les Artistes lyonnais.*

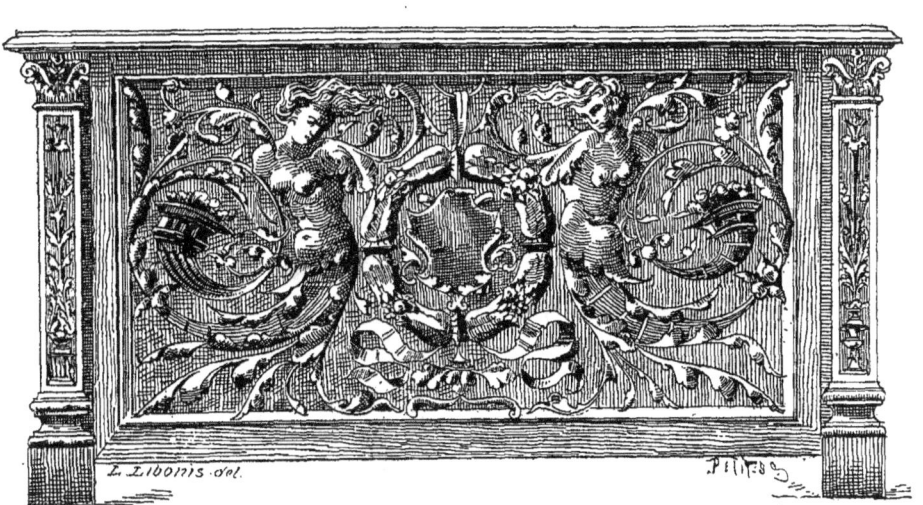

FIG. 48. — COFFRE EN NOYER SCULPTÉ, ÉCOLE DE LYON, XVIᵉ SIÈCLE.
(Collection de M. Chabrière-Arlès.)

travaux lors de l'entrée de Charles VIII et de Louis XII, et de plusieurs tailleurs de nacre. Coyzevox et Coustou descendaient d'anciens maîtres menuisiers de Lyon.

L'un des meubles les plus anciens de la fabrique de Lyon semble être un dressoir découvert par l'antiquaire Carrand et appartenant à M. Basilewski. La disposition de ses pilastres à arabesques, entre lesquels sont placées des niches contenant des figurines et des bas-reliefs relatifs à la vie de Jésus-Christ, rappelle le style des belles œuvres de la Renaissance, à la fois italiennes et françaises, de l'époque de Louis XII, dont le château de Gaillon est le spécimen le plus complet. D'après un renseignement communiqué par M. Bonnaffé, ce meuble, pour lequel son possesseur actuel a donné le plus haut prix qu'ait acquis jusqu'ici une œuvre de bois sculpté du xvie siècle, est originaire de l'abbaye de Bagé, près de Mâcon.

La collection de Mme Rougier, l'une des plus riches en productions lyonnaises, renferme plusieurs coffres qui semblent tenir de très près à la manière italienne. Le premier est une huche de forme ancienne en bois de noyer, soutenue par des cariatides d'angle, dont le panneau central est occupé par un cartouche accompagné de mascarons et d'enroulements. Cette disposition se retrouve sur les coffrets en fer damasquiné de Florence. Dans la corniche est incrustée une inscription en marqueterie blanche indiquant l'origine religieuse du meuble. Un second coffre est décoré d'un grand bas-relief rectangulaire représentant le bain de Diane, traité dans un goût tout français, et plus voisin des compositions gravées pour les éditions lyonnaises. Dans la même collection,

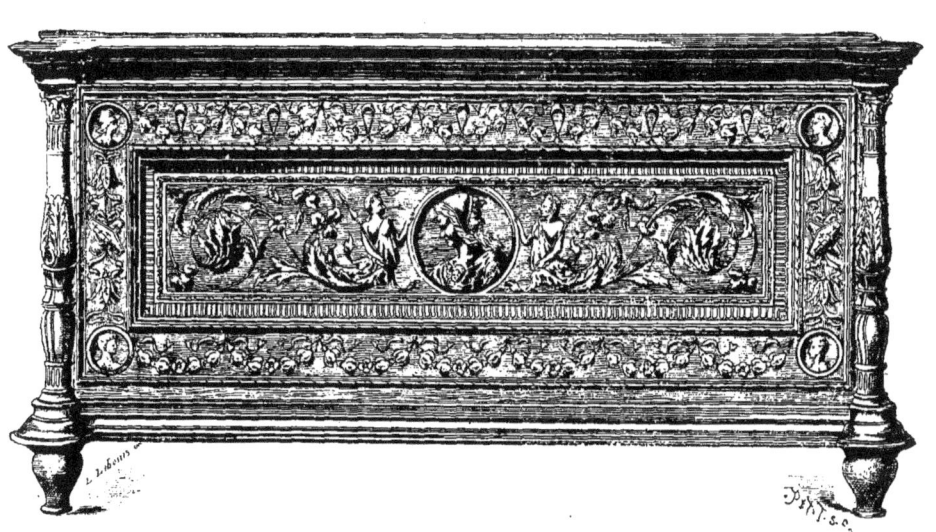

FIG. 49. — COFFRE EN NOYER SCULPTÉ, ÉCOLE DE LYON, XVIᵉ SIÈCLE.
(Appartenant à M. Recappé.)

sont conservés deux coffres de mariage dont les moulures sont revêtues d'ornements fleuronnés, incrustés à la *moresque blanche* (mastic d'ivoire spécial), dans les alvéoles évidées du bois de noyer. Le décor des encadrements des bandeaux et des bordures est emprunté aux nielles de l'Italie qu'imitèrent les imprimeurs de Lyon. L'incrustation des pâtes coloriées dans le bois, très usitée dans la Péninsule, paraît avoir été importée en Italie des pays orientaux. Les inventaires de l'époque de la Renaissance mentionnent, à Paris, une série nombreuse de cette sorte de meubles; mais les Italiens, qui y travaillaient à la moresque, n'étaient que des damasquineurs.

On attribue à Lyon d'autres coffres dont la sculpture, très franchement fouillée dans le bois de noyer, se montre plus désireuse de conserver la tradition française. M. Chabrière-Arlès a acquis, dans un château des environs de la ville, un coffre à pilastres surmontés de chapiteaux et portant au centre une couronne accostée de deux figures terminées par des fleurons, travaillé dans le beau style du règne de François Ier. Le panneau rectangulaire d'un autre bahut appartenant à M. Recappé est décoré d'un médaillon central à double figure, qui est soutenu par deux figures chimériques se prolongeant en arabesques fleuronnées. L'entourage est formé par des guirlandes et des trophées, avec quatre médaillons d'angle d'un goût très délicat.

Le musée du Louvre possède l'un des meilleurs ouvrages que l'on puisse citer de l'école de Lyon. C'est une armoire à deux corps, dont les quatre volets sont inscrits dans une disposition architecturale à pilastres cannelés. Sur les panneaux inférieurs, sont

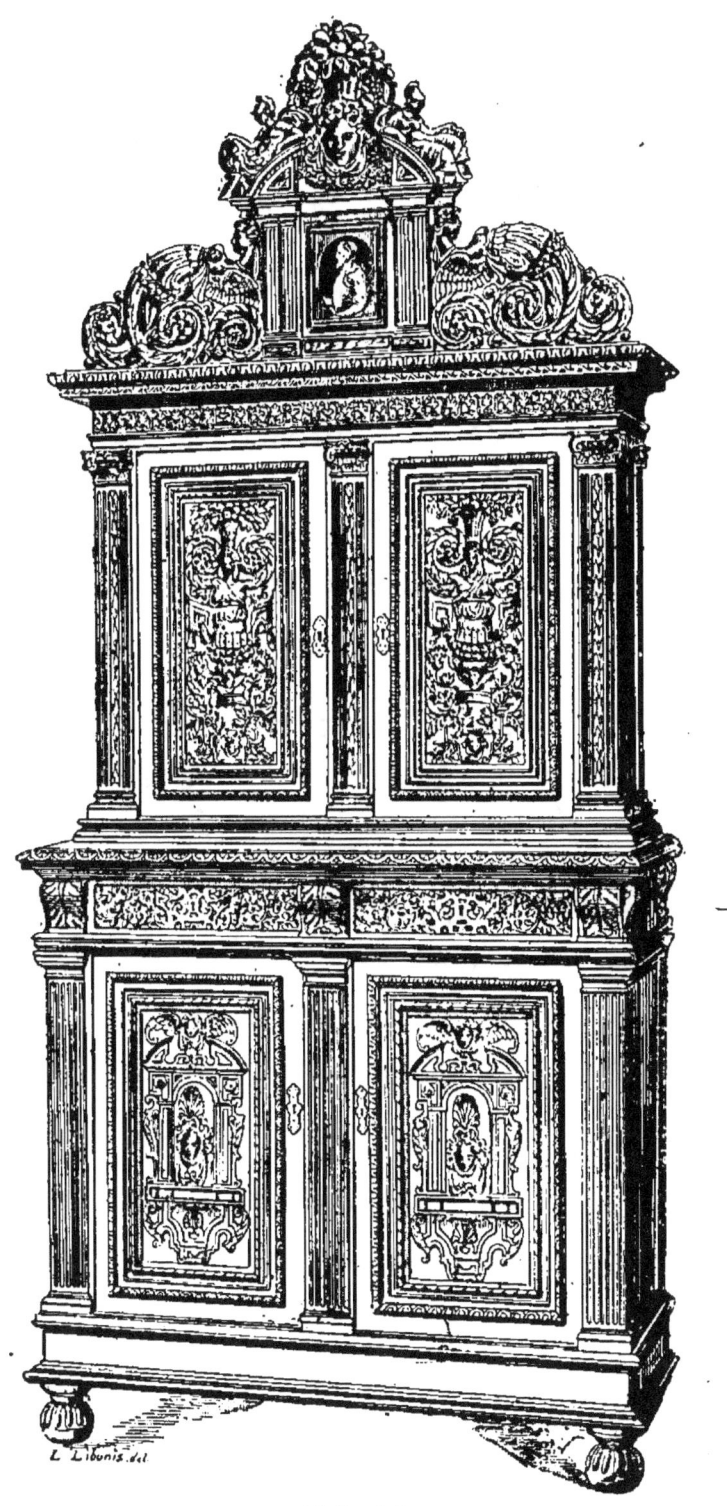

FIG. 50.
ARMOIRE A DEUX CORPS, ÉCOLE DE LYON, XVIᵉ SIÈCLE.
(Musée du Louvre.)

placés des bas-reliefs représentant des mascarons formant le centre d'un portique à fronton ; au-dessus, sont sculptées des figures de femme supportant des corbeilles de fleurs et de fruits. Le fronton est à cadre rectangulaire, soutenu par des sirènes à rinceaux. Ce meuble, d'une superbe exécution, provient de la collection Révoil, qui l'avait découvert à Lyon, privé de son fronton. Il y a peu d'années, ce complément fut retrouvé à Neuville-sur-Saône et acquis par la direction du musée, désireuse de rétablir dans son intégralité cette armoire, à laquelle il manque encore la partie centrale du cadre, dont le vide est rempli par un émail représentant le roi Henri II. Ce meuble porte aussi quelques traces de dorure; sur les côtés étaient placés deux écus armoriés. Un dressoir appartenant à M. Chabrière-Arlès peut lui disputer le premier rang, par la simplicité harmonieuse de la composition et la finesse d'exécution des ciselures du bois. Il est également soutenu par des pilastres cannelés et ses deux volets sont ornés d'arabesques évidées dans le bois de noyer avec une grande sûreté d'outil ; sur les tiroirs inférieurs sont appliquées des têtes de lion. Ces deux pièces importantes, bien qu'elles sortent très probablement des ateliers de Lyon, ne sont pas sans présenter quelques rapports avec les productions de l'école du Midi, dont nous aborderons prochainement l'examen.

M. C. Jourdan avait envoyé à l'Exposition rétrospective de Lyon une grande armoire à deux corps en bois de noyer, comme le sont tous les meubles de cette province. Elle provient de la petite ville de Jujurieux, dans l'Ain, et porte les armoiries de la maison Maupetit.

Elle a le mérite assez rare d'avoir conservé la garniture intérieure en soie qui tapissait ordinairement ces pièces de mobilier, et sur laquelle est brodée la date

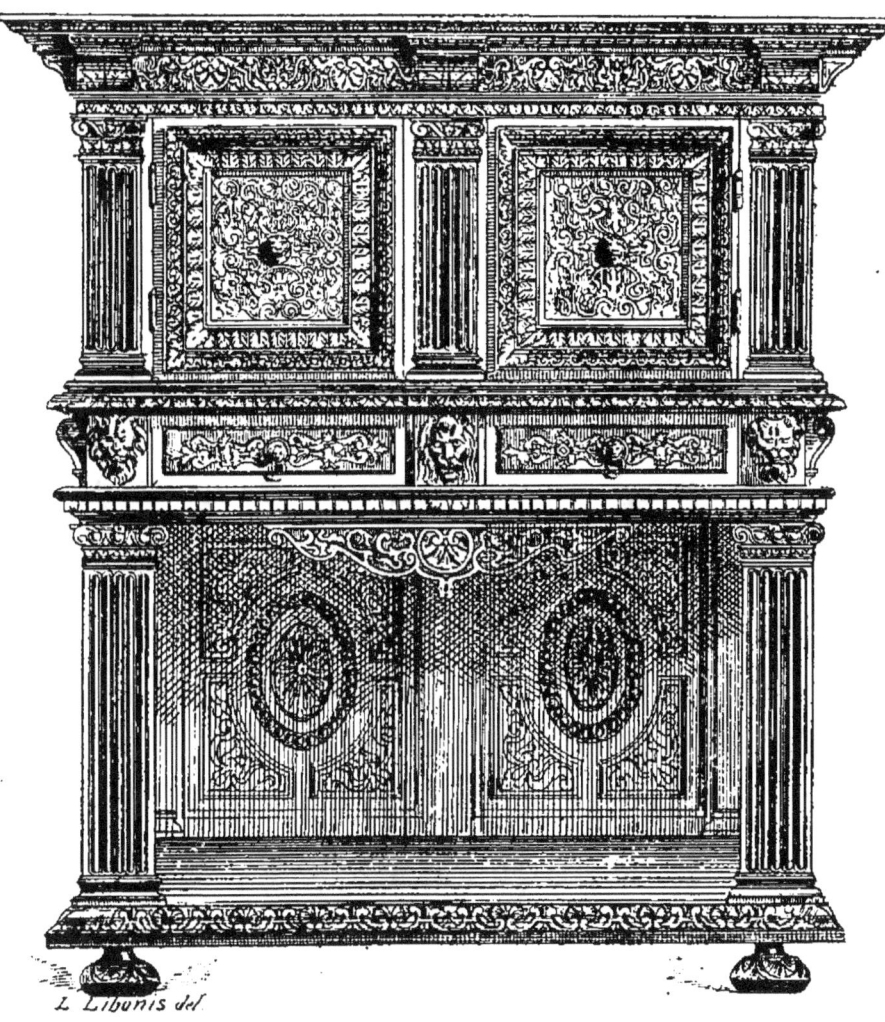

FIG. 51. — DRESSOIR, ÉCOLE DE LYON, XVIᵉ SIÈCLE.
(Collection de M. Chabrière-Arlès.)

de 1591, accompagnée d'un monogramme D. D. R., représentant vraisemblablement les initiales de son possesseur. La partie inférieure de ce meuble est appuyée sur

trois cariatides à gaine encadrant deux panneaux à mascarons avec arabesques ; la partie supérieure présente trois statuettes en pied séparant les volets où sont les figures de Mars et de Bellone posées dans les niches ; le fronton est à portique flanqué de chimères à têtes de femme. Un meuble à peu près identique dans sa disposition appartient à Mmo Boisse ; il provient d'Aix en Savoie. Chez M. Chabrière-Arlès, on trouve une grande armoire droite à quatre vantaux, ornée de quatorze gaines terminées par des demi-figures, dont les quatre volets portent des bas-reliefs représentant Pégase, et entourés de bordures circulaires avec des trophées d'armes. Les lignes architecturales de ce meuble, trouvé à Vourles, près de Lyon, sont d'un caractère plus large que ne le sont celles des productions habituelles des bords du Rhône, dans lesquelles les menuisiers semblent avoir cherché surtout le fini de l'exécution. M. Aynard a acquis à la vente du cabinet Laforge une armoire droite à deux corps dont certaines parties accusent franchement l'école de Lyon, tandis que l'expression grimaçante des mascarons et le profil des satyres accostant les portiques révèlent une inspiration bourguignonne. M. Bonnaffé, qui a fait une étude spéciale de cette armoire, croit qu'elle a été sculptée à Lyon sur le dessin d'un artiste de la Bourgogne. Nous pourrions citer un dressoir à deux rangées de volets qui fait partie du musée de South-Kensington, portant plusieurs armoiries accompagnées de devises avec la date de 1577 et le monogramme A. D. S., si les remaniements qu'a subis ce meuble ne lui avaient enlevé en partie son aspect primitif.

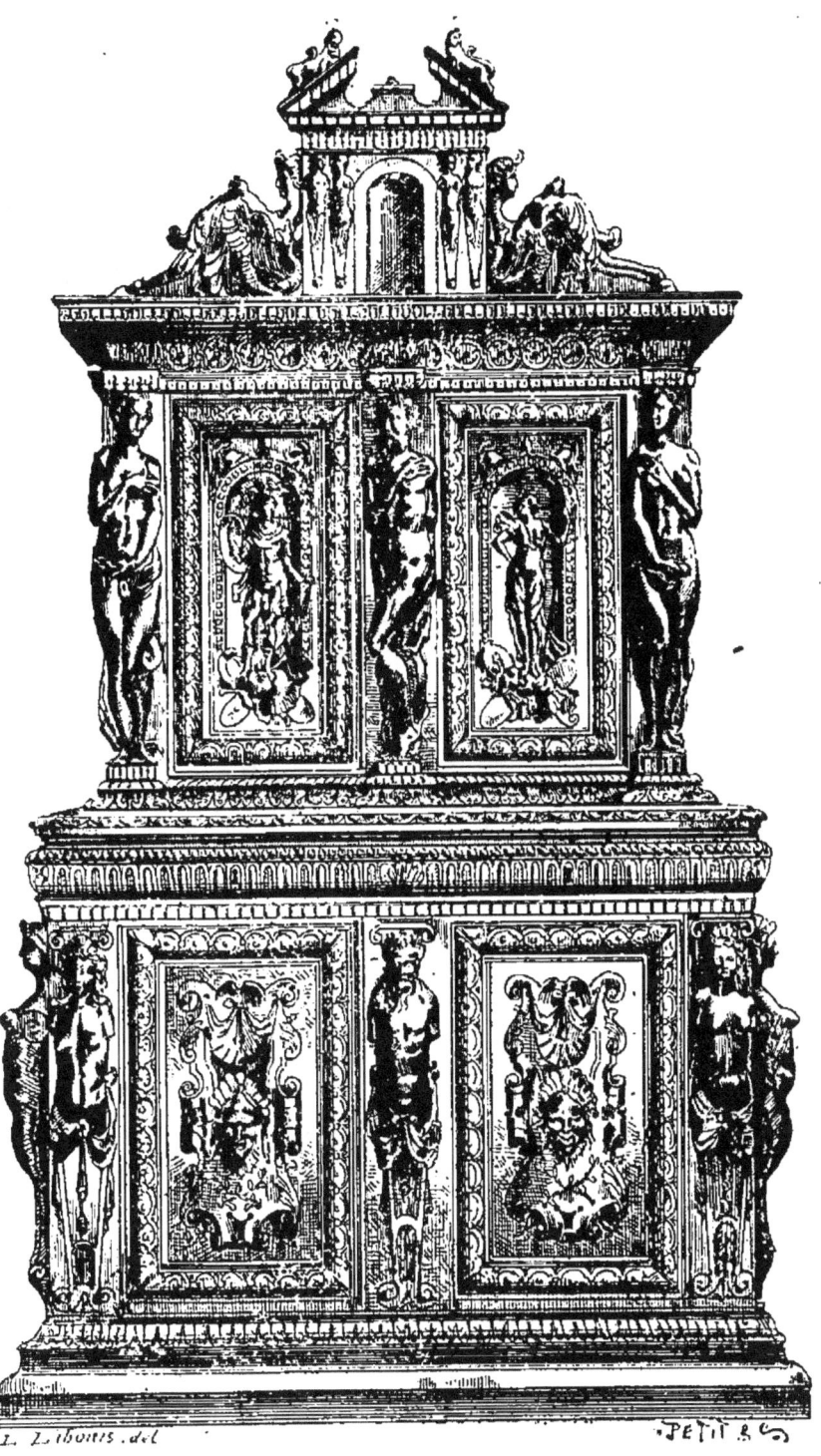

FIG. 52. — ARMOIRE A DEUX CORPS, ÉCOLE DE LYON, 1591.
(Collection de M. C. Jourdan.)

Il existait à Lyon un atelier d'où paraissent être sortis un certain nombre de meubles présentant tous le même caractère et qui sont décorés de bas-reliefs représentant des sujets religieux. On ne sait si cet ameublement spécial provient de l'enceinte d'un couvent, ou si le menuisier qui en est l'auteur travaillait ordinairement pour les sacristies de la ville. Cette fabrication semble dater de la fin du XVIe siècle, ou même du commencement du XVIIe, d'après le style des ornements et la façon sommaire dont sont égratignées les sculptures, par le procédé de la bretture. Mme Rougier possède une de ces armoires, dont le soubassement est orné de deux bas-reliefs : l'Adoration des Mages et celle des bergers, avec l'Annonciation sur les volets du haut. M. Spitzer en a recueilli une seconde sur laquelle sont des médaillons avec les trois Vertus théologales. Des meubles semblables figurent dans les collections de MM. Foulc et Gavet. Nous ajouterons que M. Leroux possède un précieux recueil de dessins ayant servi de modèles à un menuisier bourguignon-lyonnais, dans lequel sont contenus plusieurs patrons de dressoirs et d'armoires, et celui d'un lustre de suspension en bois sculpté.

La fabrication des sièges paraît avoir été l'un des principaux objectifs de la menuiserie lyonnaise. Nos collections en renferment une quantité considérable et, parmi ces spécimens si nombreux, il en est quelques-uns que l'on peut recommander comme des œuvres bien supérieures à nos pièces d'ameublement moderne, auxquelles la forme et l'exécution font si souvent défaut. Au milieu des richesses en ce genre que l'exposition de Lyon renfermait, nous signalerons une chaire à

coffre, dont le dossier est décoré d'une sculpture repré-

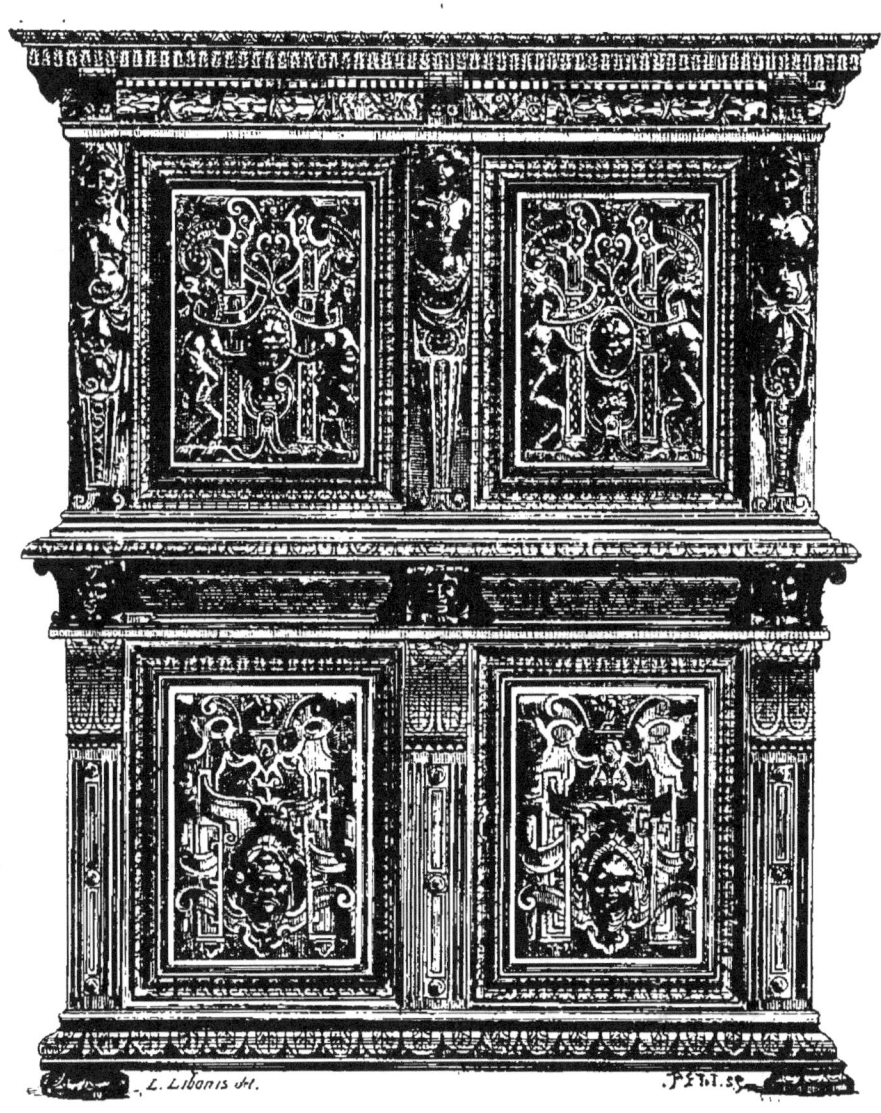

FIG. 53.
ARMOIRE A DEUX CORPS, ÉCOLE DE LYON, XVIᶜ SIÈCLE.
(Collection de M. Aynard.)

sentant une svelte figure d'adolescent, placée sous un portique et accompagnée de mascarons et d'arabesques.

Les accoudoirs de ce meuble appartenant à M. Chabrière-Arlès sont terminés par des têtes de bélier, disposition indiquant une époque de transition, où l'artiste cherche à greffer la manière nouvelle sur la structure ancienne. Mme Rougier avait exposé une autre chaire d'un style plus émancipé et d'une sculpture large et accentuée. Le devant du coffre et ses bas-côtés sont couverts d'arabesques brodées dans le goût de Lyon, tandis que le dossier est orné d'un grand mascaron avec une couronne de fleurs, sur un fond de feuillage encadré par des pilastres à termes soutenant une corniche dessinée conformément au goût antique. La même collection renferme un siège qui montre l'avènement définitif du fauteuil remplaçant la lourde chaire du moyen âge. Le dossier, de forme carrée, offre encore un grand panneau surmonté d'un fronton et soutenu par deux chimères s'élançant d'un culot fleuronné, avec une corniche rectangulaire; mais l'ancien coffre a fait place à des pieds ajourés à griffes, sur lesquels s'appuie le siège, dont les bras détachés sont à têtes de béliers.

Les ateliers lyonnais ont produit en grand nombre une sorte de fauteuil volant ou de chaise à accoudoirs supportés par de minces balustres, dont se servaient les dames dans leurs visites, et auxquels on avait donné, par suite, le nom de *caqueteuse*. Le dossier de ces sièges, d'une grande légèreté, est souvent travaillé avec beaucoup de soin. Mme Rougier en possède plusieurs exemplaires très bien conservés. Une des plus belles caqueteuses que l'on connaisse appartenait à M. le comte de la Béraudière; elle porte, sur le dossier, un bas-relief à arabesques d'une exécution remarquable. On trouve

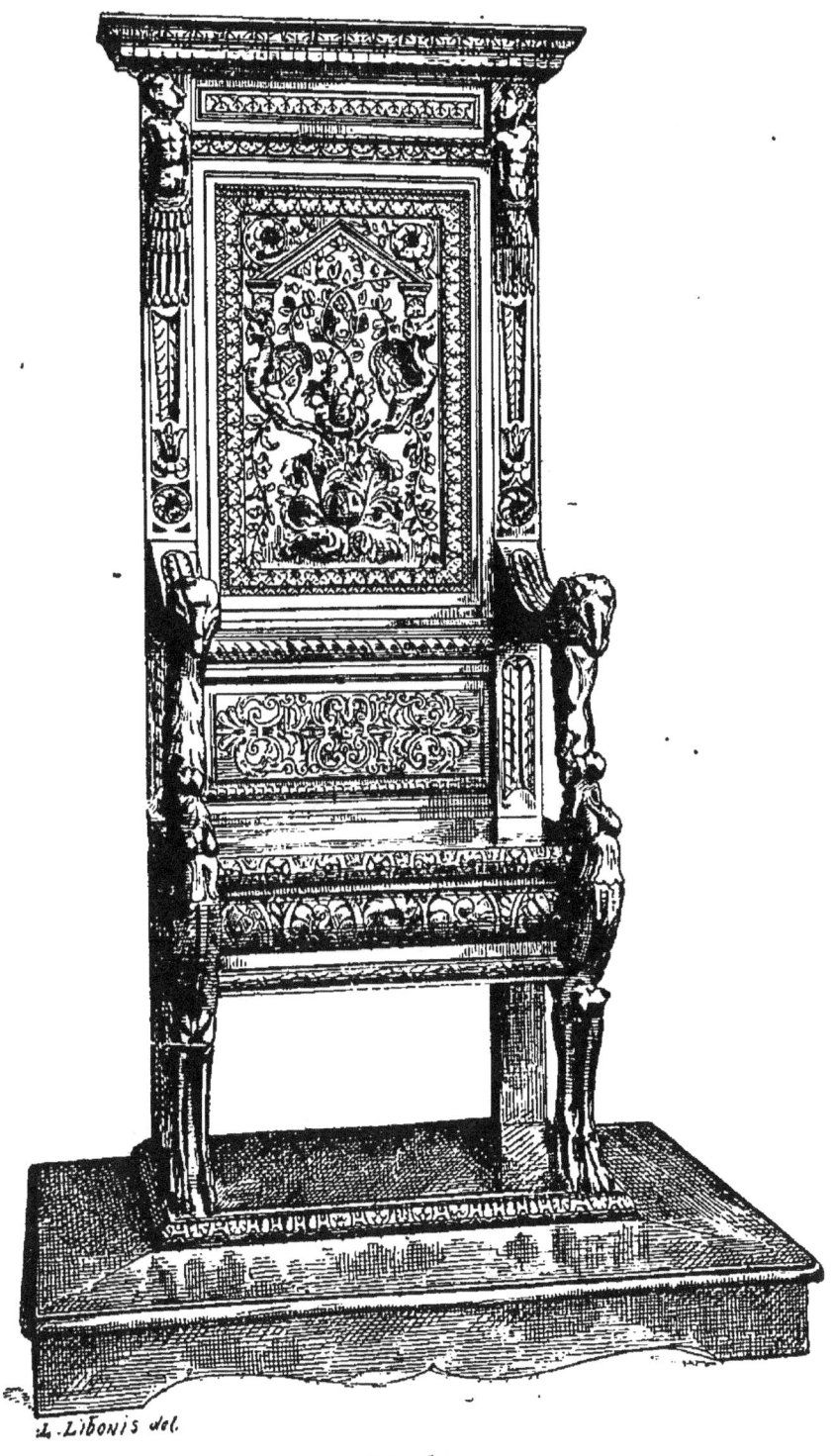

FIG. 54.
CHAIRE EN BOIS SCULPTÉ, ÉCOLE DE LYON, XVI⁰ SIÈCLE.
(Collection de M^me Rougier.)

encore, dans la production lyonnaise, des fauteuils à dossier vertical ajouré, dont les accoudoirs sont terminés souvent par des têtes de béliers, mais ces meubles ne diffèrent en rien de ceux que l'on rencontre dans les autres provinces françaises.

La série des tables figurant dans les collections sous le titre général d'ouvrages de Lyon ne présente pas un caractère aussi nettement accusé que celui des meubles similaires travaillés en Bourgogne; par suite, il est prudent de ne se prononcer sur leur attribution qu'avec l'appui de renseignements précis, constatant leur origine Ces réserves faites, on peut citer une table à balustre, dont les extrémités sont occupées par deux colonnes surmontées d'un bas-relief rectangulaire représentant la figure couchée de Cérès. La composition de ce meuble, qui appartient à MM. Michel et Robellaz, rappelle, dans certaines parties, les ornements de la sculpture de l'Ile-de-France. M. Chabrière-Arlès possède une autre table dont les quatre colonnes feuillagées reposent sur une base à tête de lion, dans le style de Ducerceau. Une troisième soutenue par des consoles avec des têtes de lion reliées par des enroulements, appartient à Mme Rougier, qui en possède encore une plus simple de disposition, dont nous donnons une reproduction. La table simule un grand portique ajouré à deux colonnes auxquelles sont accolées des figures de sphinx formant consoles; au milieu sont disposés cinq balustres surmontés par une corniche à godrons. Cette œuvre, bien pondérée, porte évidemment le caractère des compositions de Ducerceau, tandis que le style des chimères semble très voisin des œuvres de la sculpture lyonnaise.

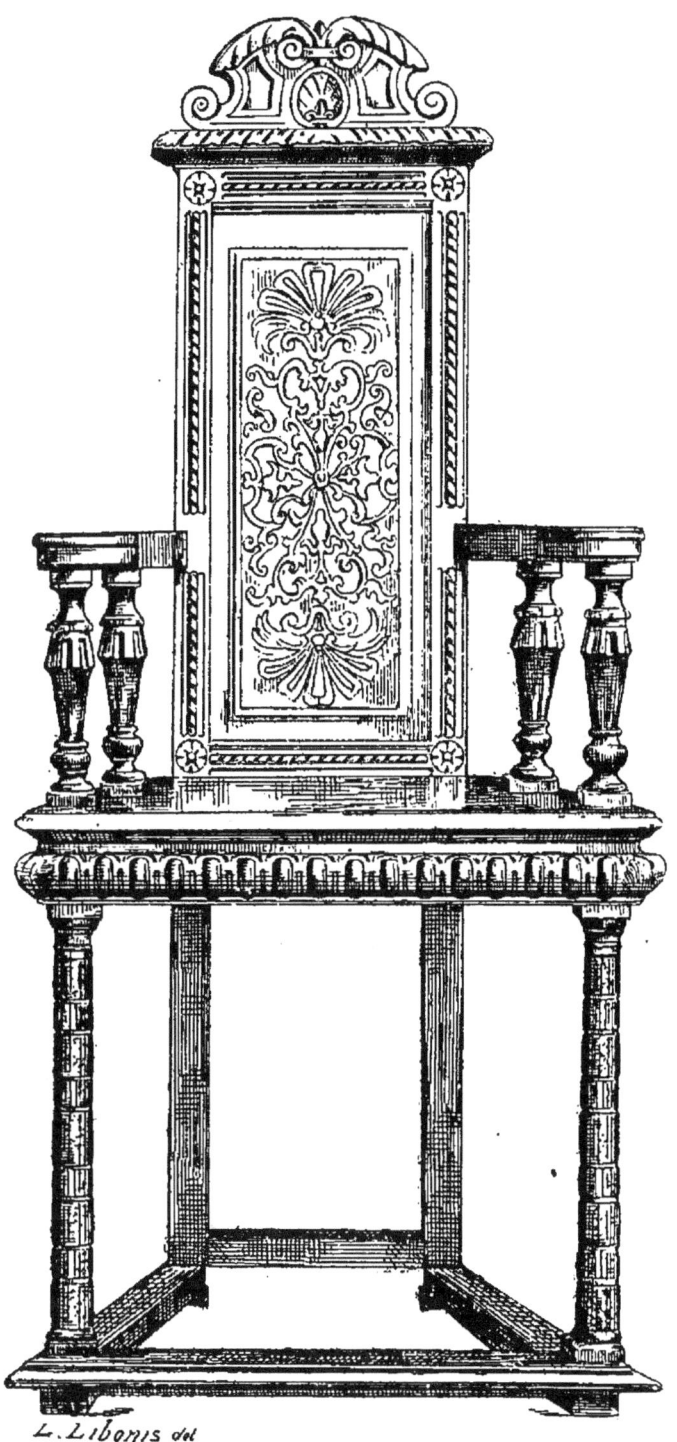

FIG. 55. — CAQUETEUSE, ÉCOLE DE LYON, XVIᵉ SIÈCLE.
(Collection de Mᵐᵉ Rougier.)

On trouve assez fréquemment dans la ville des portes et des panneaux de bois sculpté, conçus dans le même esprit général de décoration que les meubles dont nous venons de parler. Malgré l'intérêt que présentent pour l'histoire de l'art les pièces de provenance authentique, elles ne paraissent pas assez importantes pour mériter une mention particulière.

Autour de Lyon gravitaient plusieurs centres industriels qui, jusqu'à ce jour, n'ont pas été nettement définis, mais dont on connaît un certain nombre d'œuvres authentiques. Le plus important est un atelier qui existait à l'est de la province, vers la partie savoisienne, s'étendant depuis Bourg et les environs de Genève jusqu'au Dauphiné, sans qu'aucun document ait jusqu'ici révélé le nom de la ville qui lui donnait asile. On sait cependant que le travail du bois a toujours été l'une des principales industries de cette partie de la frontière française, par suite de l'abondance des troncs de noyer et des essences diverses qui couvrent les terrains humides et profonds des plaines et des coteaux. De nos jours, la ville de Grenoble possède encore des menuisiers habiles, auxquels la magnifique décoration de la cheminée de l'ancienne Chambre des comptes, au Palais de Justice, peut servir de modèle. Les lambris de cette salle, exécutés de 1521 à 1524, sont revêtus de panneaux à nervures ogivales, et sur le manteau de la cheminée sont placées quatre figures d'hommes d'armes abritées sous un dais à clochetons ajourés et à retombées fleuronnées. Il est regrettable qu'on n'ait pas retrouvé le nom de l'auteur de ce monument, l'un des plus curieux de la sculpture sur bois

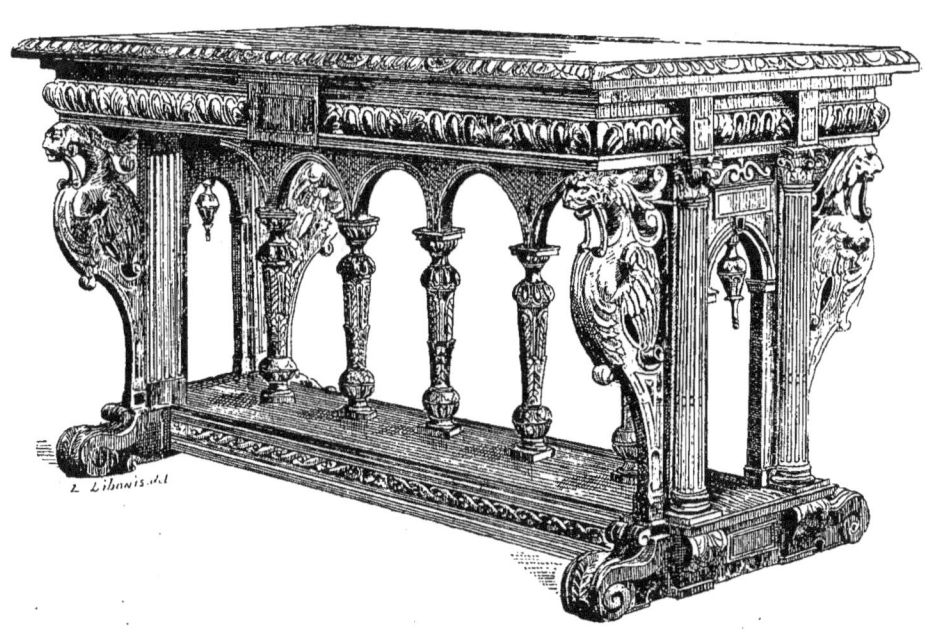

FIG. 56. — TABLE, STYLE DE DUCERCEAU, ÉCOLE DE LYON, FIN DU XVIe SIÈCLE.
(Collection de Mme Bougier.)

qui existent en France. A l'autre extrémité de la zone dont nous avons parlé est située l'abbaye de Brou, chapelle funéraire des ducs de Savoie et l'une des grandes merveilles de la Renaissance. Sans parler des œuvres que Conrad Meydt a laissées sur la sépulture des princes, nous rappellerons que Pierre Terrasson, de Bourg-en-Bresse, était le chef des menuisiers employés par Marguerite d'Autriche, et qu'il fit marché, vers 1520, pour l'exécution des superbes stalles qui décorent encore le chœur de l'église. Il y sculpta, d'un côté, vingt-quatre figures de prophètes et de patriarches avec des sujets en bas-reliefs tirés de l'histoire de l'Ancien Testament; vis-à-vis sont autant d'apôtres et d'évangélistes avec des scènes du Nouveau Testament. Chacune de ces figures est séparée par des colonnettes du travail le plus délicat, et au-dessus règne une galerie ajourée formant dais.

Ces grands travaux laissent supposer dans ces deux villes l'existence de sculpteurs habiles dont les œuvres connues sont trop peu nombreuses pour pouvoir être classées autrement que sous un titre général.

On doit ajouter que la Savoie étant tout à la fois située près de la Bourgogne et du Lyonnais, et soumise à la domination des princes italiens, les artistes de cette école devaient subir l'influence simultanée de ces contrées voisines. On rencontre dans les collections différents meubles datant des premières années du xvi^e siècle, sur lesquels les armes de France sont unies à celles de la Savoie, entre autres un dressoir au musée de Cluny; mais il est présumable que ces armoiries n'indiquent pas la provenance de cette dernière province, et qu'elles

sont contemporaines de Louise de Savoie, mère du roi

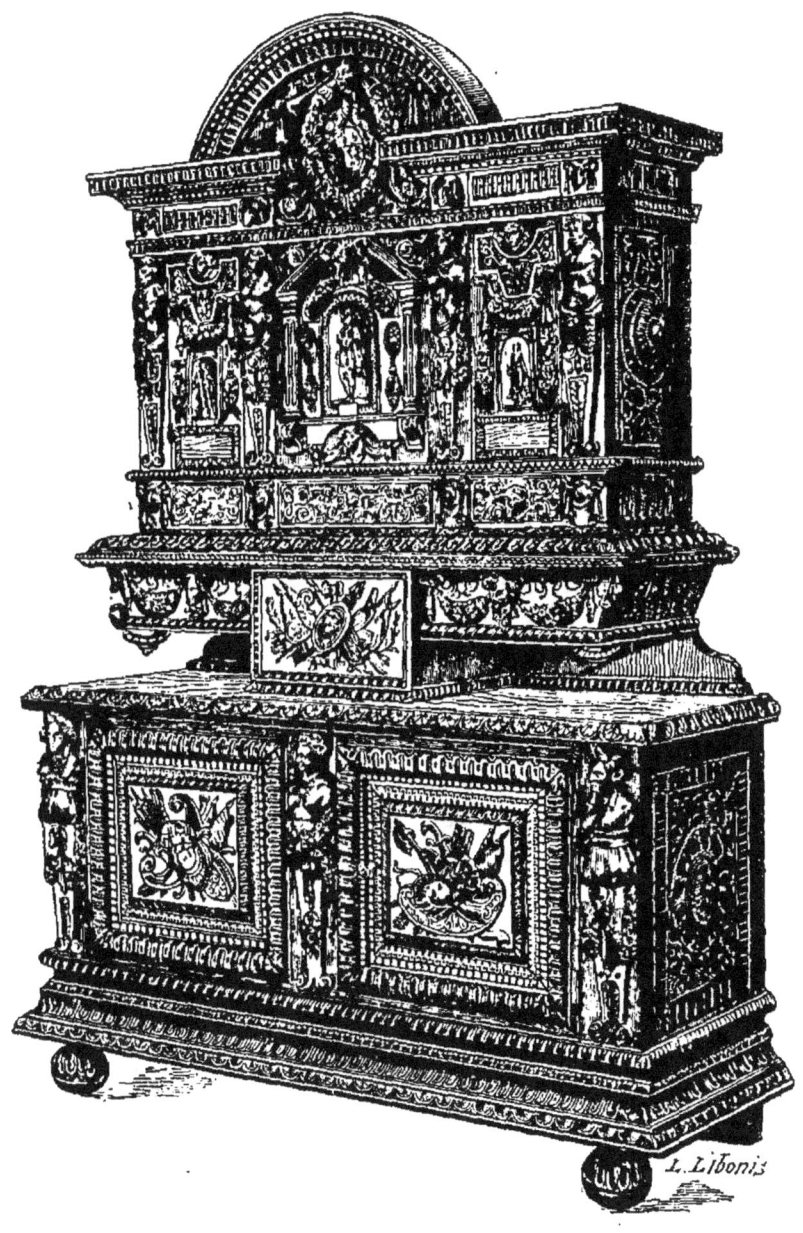

FIG. 57.
ARMOIRE A DEUX CORPS, ENVIRONS DE LYON, XVIᵉ SIÈCLE.
(Collection de M. Spitzer.)

François Iᵉʳ. Le monument le plus important que l'on

connaisse de cette école est une grande armoire à deux corps provenant des environs de Genève, et faisant partie des collections de M. Spitzer. Sa disposition présente quelques rapports avec le meuble qui appartient à M. Seillière et dont nous avons parlé dans le chapitre spécial à l'école de Bourgogne. Le soubassement offre deux vantaux à trophées d'armes séparés par trois cariatides ; au-dessus est placé un panneau rectangulaire plus étroit servant de tiroir, également décoré de trophées et accosté de consoles. Le véritable corps de l'armoire surmontant ce tiroir, dont il excède la longueur de chaque côté, est divisé par quatre cariatides en trois compartiments dont chacun est occupé par une figure. Au centre, sous un fronton aigu, est le dieu Mars, et de chaque côté la Force et la Justice. Le couronnement comporte un fronton circulaire, orné d'une guirlande de fruits entourant un médaillon qui porte l'écu armorié de la famille de Laffolye. Au-dessous de chaque figurine sont placées les inscriptions suivantes : « Mars le guerrier dans sa main tout enserre — Force et vigueur en tout cas aura. — A un chacun justice en son droit. » On doit remarquer la différence des styles qui semblent s'être réunis pour la création de ce meuble exceptionnel. Nous avons déjà dit que la composition générale rappelait les œuvres de la Bourgogne ; c'est encore à la méthode des artistes de cette province qu'il faut attribuer la silhouette des cariatides et le travail particulier des guirlandes qui représentent des fruits placés tous invariablement dans le sens du culot ; d'un autre côté, les arabesques qui décorent le fond des panneaux et celles qui accompagnent les mascarons des faces latérales appartiennent à l'école de Lyon.

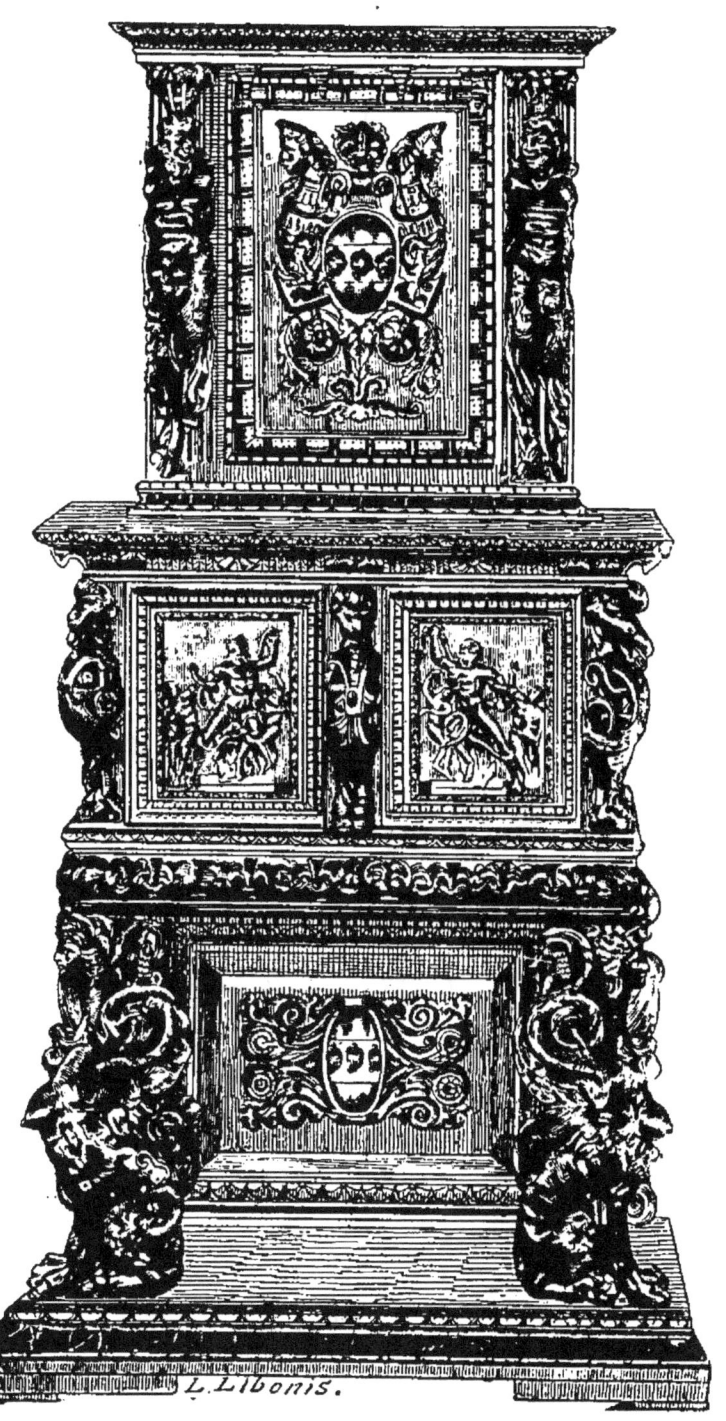

FIG. 58. — DRESSOIR, ENVIRONS DE LYON, XVIᵉ SIÈCLE.
(Collection de M. Spitzer

Un dressoir faisant partie de la même collection présente également une disposition éclectique, où l'on retrouve à la fois la manière de Lyon et les grandes traditions de la sculpture italienne. Ce meuble, le plus important peut-être que l'art du bois ait produit sur le sol de l'ancienne Gaule, a été exécuté pour la famille Guyrod d'Annecy, dont un membre, Antoine, était président du conseil provincial en 1574. Deux sphinx ailés à collier, d'une hardiesse extraordinaire et de la plus belle exécution, supportent le dressoir dont les deux volets représentent en bas-relief le supplice de Laocoon chaque fois répété dans un sens différent. Les divisions sont indiquées par des griffons à bec d'oiseau. La corniche supérieure offre un cadre rectangulaire, dans le milieu duquel est l'écu des Guyrod, soutenu par deux autres figures de sphinx; de chaque côté sont des figures de satyres sur lesquelles s'appuie la corniche. Malgré la richesse de ses ornements, ce dressoir conserve un aspect de largeur harmonieuse tout à fait remarquable.

Le musée du Louvre possède la stalle épiscopale des évêques de Vienne en Dauphiné que M. Révoil avait recueillie après la Révolution. Ce meuble paraîtrait devoir se rapprocher géographiquement des ateliers de Grenoble, capitale de la province commune; mais ce que l'on peut constater le plus sûrement, c'est la parenté étroite qui existe entre certaines de ses parties et les ouvrages de l'école de Lyon. Les lignes de la composition, souvent brisées et tourmentées sans motif, ainsi que les lourds ornements placés sur de frêles supports qu'ils écrasent, enlèvent à ce siège la valeur artistique que lui vaudrait le brio de la sculpture des chimères et des

figurines, sur lesquelles se voient encore les coups de trépan d'un praticien consommé. Ce spécimen, qui semble dater de la fin du xvi^e siècle, est décoré d'incrustations de marbre de diverses couleurs.

Nous terminerons la revue des productions de cette contrée par un grand lit à baldaquin qui figure au musée de Cluny. Une ancienne tradition, recueillie lorsque ce meuble fut acquis par notre collection nationale, rapportait qu'après avoir appartenu à François I^{er}, il avait été acheté par un évêque de Savoie, lors d'une vente d'objets provenant du Garde-meuble faite à

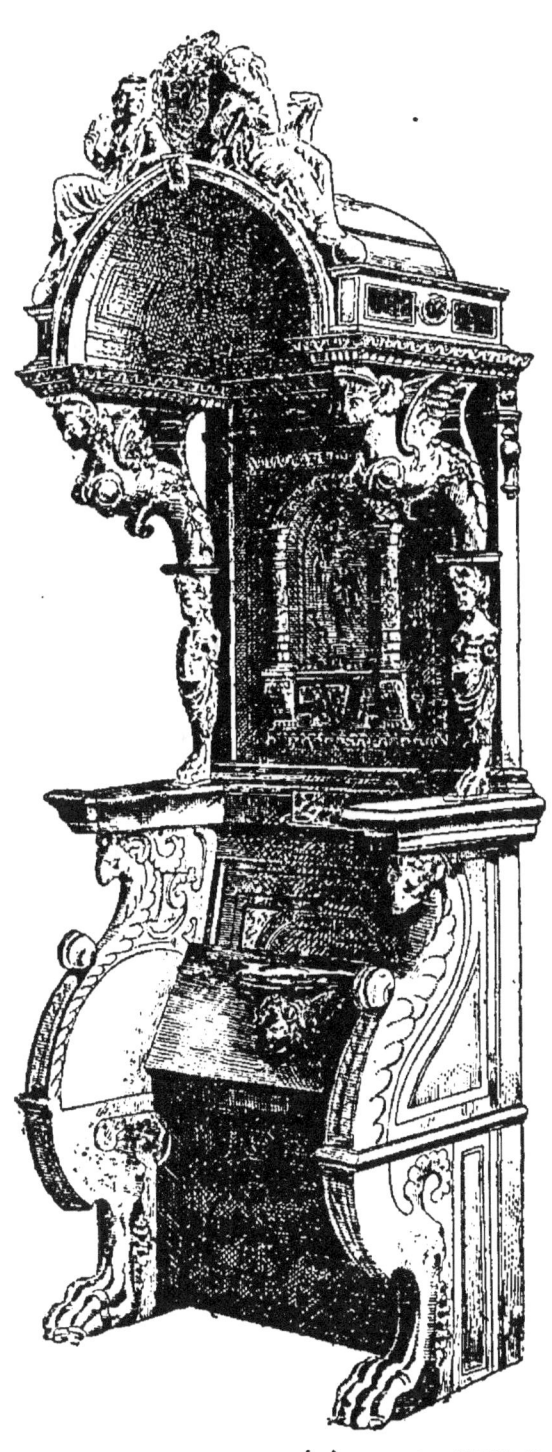

FIG. 59. — STALLE DES ÉVÊQUES DE VIENNE EN DAUPHINÉ, XVI^e SIÈCLE. (Musée du Louvre.)

Paris. Aucune de ces conjectures ne semble acceptable ; le style du monument est bien plus voisin de la fin du xvi^e siècle que de l'époque de François I^{er}, et il rappelle par ses détails la disposition des meubles provenant de la Savoie. Enfin il porte sur le dossier et sous le baldaquin une couronne ducale accompagnée de deux dauphins qui semblent indiquer une origine delphinoise ; en même temps que les deux statuettes de Mars et de Bellone, placées de chaque côté de ce dosseret, auraient mal convenu aux fonctions paisibles d'un prélat. Peut-être y doit-on voir un débris de l'ameublement du duc de Lesdiguières, qui fut longtemps gouverneur du Dauphiné avant de devenir connétable.

Bien qu'il ne nous soit pas parvenu dans son intégralité première, ce lit est remarquable par la richesse de son ornementation et par la grande allure des figures qui soutiennent le baldaquin, dont la corniche est décorée de têtes d'enfants au milieu de guirlandes. Sur le dossier sont sculptés des fleurons enroulés dont le beau caractère semble emprunté aux modèles de Lyon. Dans la reproduction qui accompagne notre étude, ce meuble a été complété par l'habile dessinateur, M. Libonis, au moyen d'une garniture en velours appartenant à l'art italien du xvi^e siècle.

§ 6. — ÉCOLE DU MIDI.

Dans la vallée du Rhône se développait simultanément un autre centre industriel auquel on a imposé provisoirement la désignation d'école du Midi, ne sachant pas encore à quelle ville ou à quelle province

spéciale il fallait l'attribuer. C'est vers Avignon que l'on

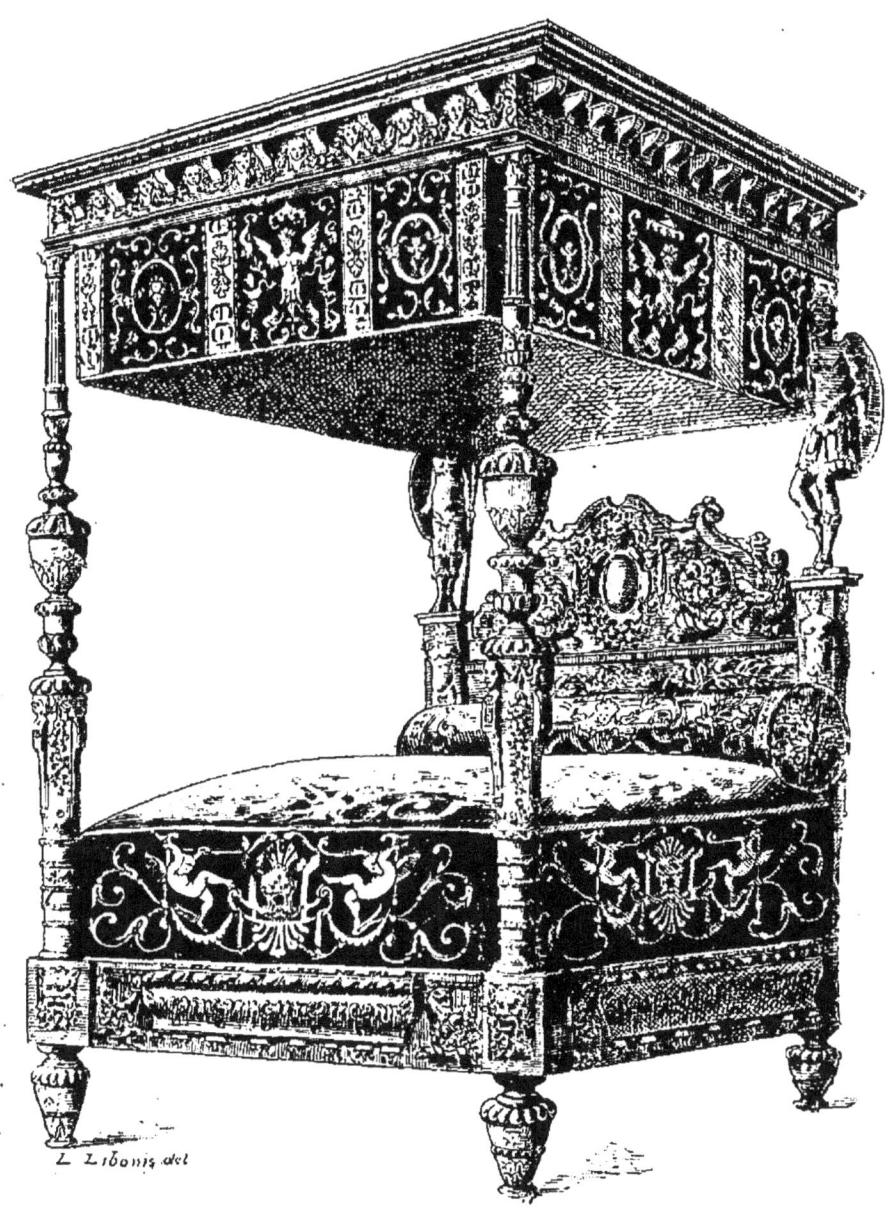

FIG. 60.
LIT A QUATRE COLONNES, ENVIRONS DE LYON, XVI^e SIÈCLE.
(Musée de l'hôtel de Cluny.)

a rencontré la plupart des ouvrages qui ont reçu cette

désignation, et l'on sait que cette cité renfermait au xvie siècle des sculpteurs sur bois très habiles. L'église de Saint-Pierre a conservé de grandes portes sur lesquelles sont représentés saint Michel et saint Jérôme ainsi que l'Annonciation; ces figures sont entourées d'ornements entrelacés dans le style lyonnais, tandis que les cariatides des pilastres rappellent les termes antiques d'Hugues Sambin. Quelques églises de la même cité ont également des vantaux d'une époque antérieure et d'un caractère plus sobre. On voit encore de belles portes à la cathédrale de Fréjus, mais les plus intéressantes sont celles de l'église du Saint-Sauveur, à Aix, qui, commencées dans les dernières années du xve siècle, ont été terminées en 1504. C'est un ensemble important dont les pilastres inférieurs, conçus dans le goût de la Renaissance, forment quatre niches où sont sculptées des figures de prophètes. Au-dessus, dans une série de niches superposées, sont rangées douze sibylles surmontées par des dais richement ajourés[1]. En descendant sur les bords de la Méditerranée, on trouve à la cathédrale de Narbonne des portes datant aussi du commencement du xvie siècle, qui se composent de huit panneaux oblongs décorés d'arabesques et séparés par des contreforts à nervures ogivales, dont le centre présente une figure d'évêque traitée dans le style italien[2]. L'entrée d'une maison particulière de la même ville est à deux vantaux surmontés d'une partie cintrée et ornés de mascarons et de pilastres reliés par

1. Voy. *Gazette des Beaux-Arts*, 1877, t. XVI; Traban, *les Portes de Saint-Sauveur*.

2. *L'Art et l'Industrie*; Paris, Ducher, année 1882.

des guirlandes à rubans. Au-dessus est placé un fronton brisé et renversé, dans le milieu duquel est une figure d'aigle. La sculpture de ce morceau architectural est d'un bon style et la composition en a été empruntée aux compositions de l'école de Dijon. Une porte à deux faces, rapportée de Nîmes par M. Foulc, est moins surchargée d'ornements et moins lourde, quoique aussi habilement exécutée. Sur la face principale est sculptée une grande figure de femme se terminant en gaine et placée au centre d'un réseau d'ornements géométraux. L'encadrement, formé par des pilastres à chapiteaux d'ordre corinthien, rappelle les beaux entourages des reliures italiennes du XVIe siècle.

Nous pourrions étendre bien plus loin l'examen des belles œuvres de l'art du bois dans le Midi oriental de la France, si nous n'étions obligé, par l'espace restreint, de revenir à l'étude du mobilier, qui réserve à notre curiosité nombre de pièces remarquables par leur composition. Le caractère des meubles de cette région participe tout à la fois du style lyonnais et du goût italien, et aussi, dans certaines œuvres, de la tradition bourguignonne. Cet éclectisme s'oppose au classement rigoureux de productions qui présentent de grandes dissemblances entre elles, suivant que l'un de ces éléments différents a prédominé dans leur exécution. Il est également indispensable de tenir compte de l'état dans lequel nous sont parvenues ces reliques du passé, qui n'ont pas toujours été suffisamment respectées et dont souvent on a complété certaines parties absentes, en dépouillant d'autres meubles anciens de provenance différente. On sait que la sculpture sur bois était très

active sur les rives du Rhône vers la fin du xvie siècle et les premières années du règne de Louis XIII.

M. de Saint-Didier a découvert à Avignon le spécimen le plus important que l'on connaisse du travail de la menuiserie dans cette ville au xvie siècle. C'est une grande armoire à deux corps reposant sur trois figures de lion, dont les volets inférieurs à mascarons entourés d'arabesques sont séparés par des termes à médaillons; au-dessus, les bas-reliefs des vantaux représentent la Justice et la Foi entourées et accompagnées de cariatides à gaine portant également des médaillons et des guirlandes de fleurs et de fruits. Le style de ce meuble, dont la sculpture est très finement exécutée, rappelle tout à la fois les compositions de l'école de Lyon et celles de l'Ile-de-France. Une seconde armoire, faisant partie de la collection Moreau, offre dans ses parties principales le caractère des ouvrages de la Bourgogne mélangé avec celui des bords du Rhône. Elle provient également, croit-on, de la ville d'Avignon.

Nous avons eu l'occasion de voir un cabinet à deux vantaux placé sur un pied à colonnes qui, bien que ne remontant pas au delà du règne de Louis XIII, nous paraît intéressant à citer comme étant l'une des rares œuvres sur lesquelles on puisse relever la signature d'un menuisier. Dans l'intérieur des volets dont chacun est divisé en quatre panneaux à arabesques, séparés par des pilastres cannelés, est inscrit, en bois rapporté, le nom de : *Delauille d'Arles, le 22 avril*.

Vers les premières années du xviie siècle, le Midi produisait encore des cabinets d'un grand aspect, dont l'exécution était bien supérieure à celle des meubles de

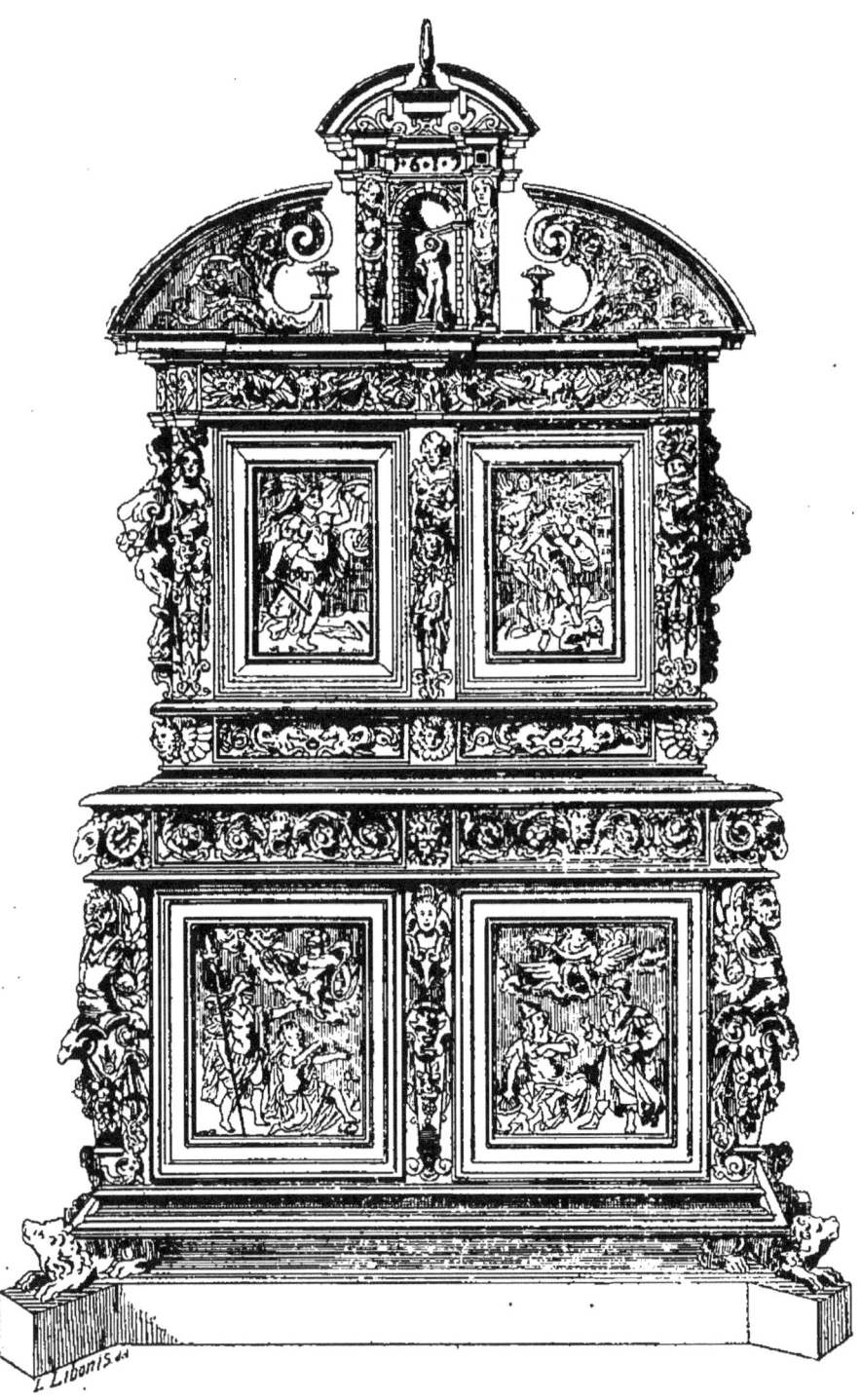

FIG. 61. — ARMOIRE A DEUX CORPS, ÉCOLE DU MIDI, 1619.
(Musée du Louvre.)

l'Ile-de-France et des autres provinces du Nord. Les menuisiers de cette contrée avaient gardé plus longtemps les traditions du xvie siècle, et s'ils n'avaient pas imité trop fidèlement les lourdes et monotones gravures flamandes de l'epoque, leurs meubles pourraient prendre place parmi les meilleurs spécimens de la sculpture décorative. Le musée du Louvre possède une grande armoire à deux corps, très richement ornée, dont les bas-reliefs du soubassement représentent les sujets allégoriques de la Justice et de la Religion, et sur les panneaux du haut, la Guerre et la Victoire. Ce meuble repose sur des figures de lion accroupies; il est soutenu par des cariatides et des chimères formant console; au couronnement est un fronton surmontant une niche et portant la date 1619. Toute la partie ornementale est soigneusement sculptée, mais les figures, surchargées de panaches et de perruques, touchent presque au ridicule. Les compositions des volets sont empruntées aux gravures de Goltzius et de l'école flamande et le travestissement des personnages obscurcit l'interprétation des sujets.

Une armoire à peu près semblable appartient à M. C. Servier; on y trouve la même disposition compliquée et le même style vide et emphatique dans les figures. Sur les panneaux sont quatre figures équestres accompagnées des inscriptions : Cyrus major, Alexander magnus, Ninus, Julius Cæsar. L'armoire de M. Servier est un spécimen de ces meubles que l'on rencontre assez fréquemment et que l'on désigne sous le nom d'armoires aux cavaliers. Le lieu de leur origine doit être vraisemblablement cherché entre Lyon et Avignon. On

voit à l'hôtel de Cluny un autre meuble dont les bas-reliefs supérieurs représentent les portraits équestres de Henri IV et de Louis XIII, placés au-dessus des figures de Bellone et de la Victoire, qu'accompagnent des attributs. La facture et le style, qui accusent une époque de décadence, sont trop sommaires pour que l'on apprécie si ce cabinet est un produit méridional ou s'il faut l'attribuer à l'un des derniers artistes qui sculptaient le bois pour la cour de France.

Du même atelier sont sortis un certain nombre de sièges qui présentent les caractères généraux que nous avons signalés dans la disposition des meubles. Un fauteuil, de forme italienne, faisant partie des collections du musée du Louvre, a les bras terminés par des têtes de bélier se retrouvant sur l'armoire du même musée et sur celle de M. Servier. Ce dernier amateur possède également une chaise à dossier offrant une figure de Mars surmontée d'un fronton, dont les bras sont formés par des têtes d'animaux. La collection de M. le baron Davillier vient récemment d'augmenter les richesses du musée du Louvre de deux curieuses chaires dont la base pivotante, incrustée de marbre, permettait de suivre facilement les différentes directions de la conversation. Les chaises « de la façon de Marseille » se repliaient sur elles-mêmes.

§ 7. — ÉCOLE DE L'AUVERGNE.

Nous avons déjà parlé des stalles de l'abbaye de la Chaise-Dieu pour discuter la légende attribuant leur exécution aux moines de ce couvent. Il est assez

vraisemblable que l'abbaye de la Chaise-Dieu a pu compter d'habiles sculpteurs au nombre de ses moines, mais qu'ils n'ont jamais exercé la profession de menuisier en dehors de l'enceinte conventuelle. On présume que le centre artistique de la province se trouvait dans la ville de Brioude, où l'on a retrouvé plusieurs monuments de bois sculpté. Nous eussions signalé aux chercheurs un meuble passé récemment en vente publique à Paris, sur les volets duquel sont sculptées les armoiries de l'abbaye de la Chaise-Dieu avec l'inscription : Jacobus de Sancto-Necterio, si Jacques de Saint-Nectaire n'était connu comme ayant dirigé cette abbaye au XVIe siècle.

Le musée de Cluny possède une grande grille de clôture en bois sculpté, avec une partie pleine à hauteur d'appui et un couronnement dentelé surmontant des colonnettes à jour, qui provient de l'église d'Augerolles, dans le Puy-de-Dôme. Cette boiserie, datant des premières années de la Renaissance, se compose d'une suite de panneaux couverts d'arabesques, d'écus armoriés et de motifs d'ornements exécutés avec une grande habileté. Des monuments semblables se voient dans diverses églises de l'Auvergne et entre autres à Aigueperse.

Le cabinet de M. Foulc s'est enrichi récemment d'un siège capitulaire à trois places qui provient d'une abbaye située dans le Limousin. Il porte sur le fronton les armes de son abbé commendataire, Guillaume de Langeac, dont le tombeau se voit dans la cathédrale. Le dorsal de ce beau monument, orné de médaillons à buste, appartient à l'époque spéciale de la transition du style ogival à celui de la Renaissance. Les menuisiers

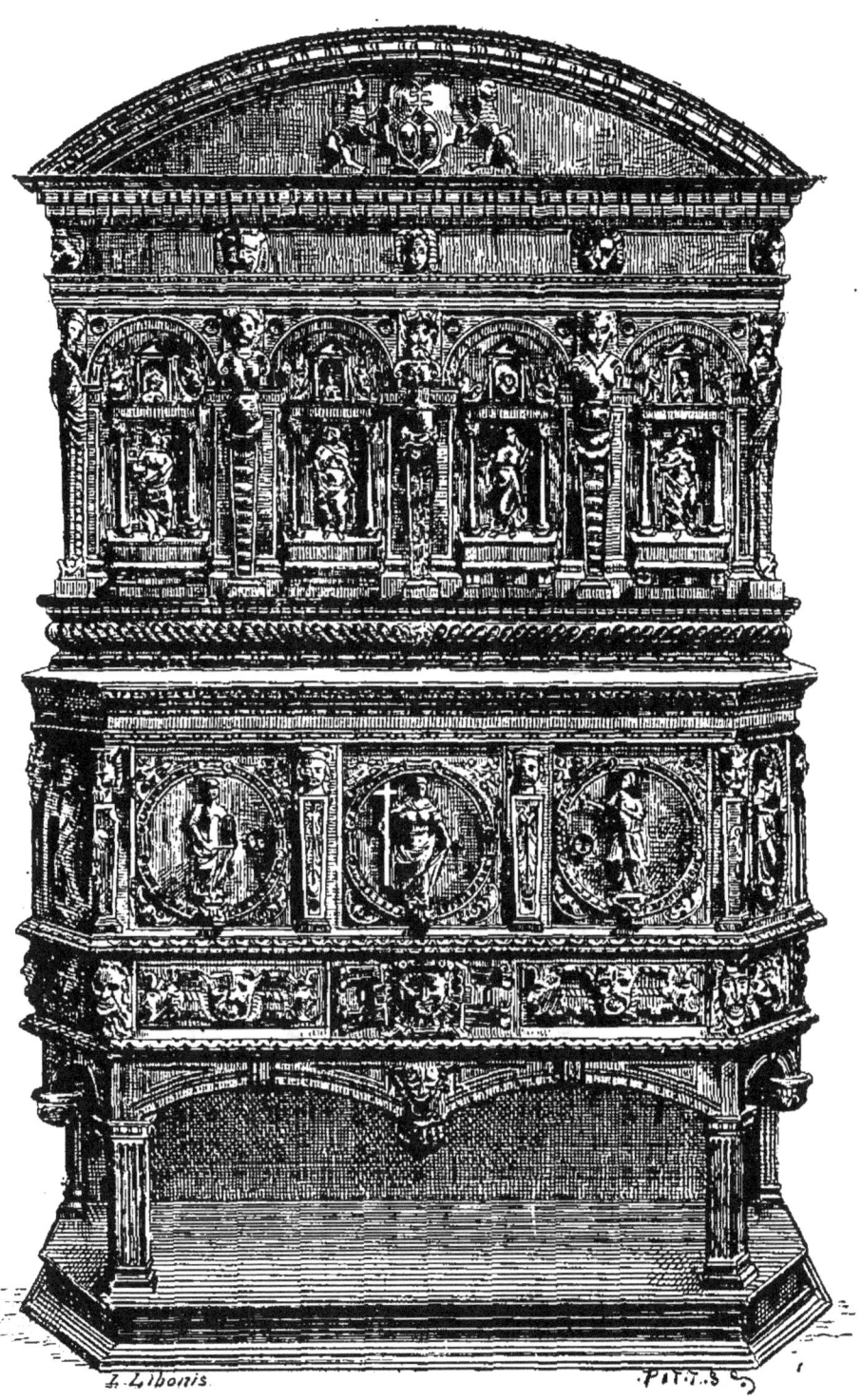

FIG. 62. — DRESSOIR, AUVERGNE, XVIᵉ SIÈCLE.
(Collection de M. Aynard.)

de l'Auvergne semblent s'être moins préoccupés de reproduire des compositions gravées que leurs voisins de Lyon. Il ne paraît pas qu'un artiste y ait établi sa prédominance, et les sculpteurs, plus indépendants, ont gardé longtemps sans mélange le style italien pur, sans se laisser envahir par la manière de la seconde époque. Un autre motif qui a contribué à maintenir cette bonne exécution, est tiré des conditions spéciales dans lesquelles se sont développées l'architecture et la sculpture dans cette partie de la France. La province n'offrant au travail des praticiens que ses laves résistantes, il leur fallait attaquer vigoureusement cette matière rebelle, qui se serait prêtée de mauvaise grâce à un travail trop délicat. Par suite, l'aspect des meubles est sévère, mais la composition en est sérieusement étudiée et l'exécution d'une sûreté remarquable. Sur la plupart on remarque des bustes dont le style large rappelle les médaillons en lave sculptée qui décorent les façades des hôtels anciens de Riom et de plusieurs cités de l'Auvergne.

Mme Rougier possède un bahut des premières années du xvie siècle, dont le devant est divisé en cinq panneaux moulurés. Quatre d'entre eux offrent des bustes de guerriers placés sur des targes de tournoi et coiffés de casques aux formes bizarres. Au milieu est un écu armorié avec les lettres initiales I. A. La sculpture de ce coffre est d'une largeur très expressive. La collection de M. Foulc a recueilli un autre bahut d'une composition moins sommaire, où se retrouve le même effet pathétique. Les bustes y sont agencés dans des médaillons entourés d'arabesques et de feuillages avec des montants à pi-

lastre d'une exécution très ferme. On voit également au musée du Puy plusieurs meubles de provenance auvergnate. Il serait désirable d'avoir, sur l'origine de ces pièces, des renseignements, qui pourraient servir de base à l'étude de l'histoire du bois dans cette province.

On a vu, à l'Exposition rétrospective de Lyon, un grand dressoir appartenant à M. Aynard, qui l'a trouvé dans la ville du Puy. Sur le large cintre du fronton est placé un cartouche contenant les lettres initiales de la maison Mo-

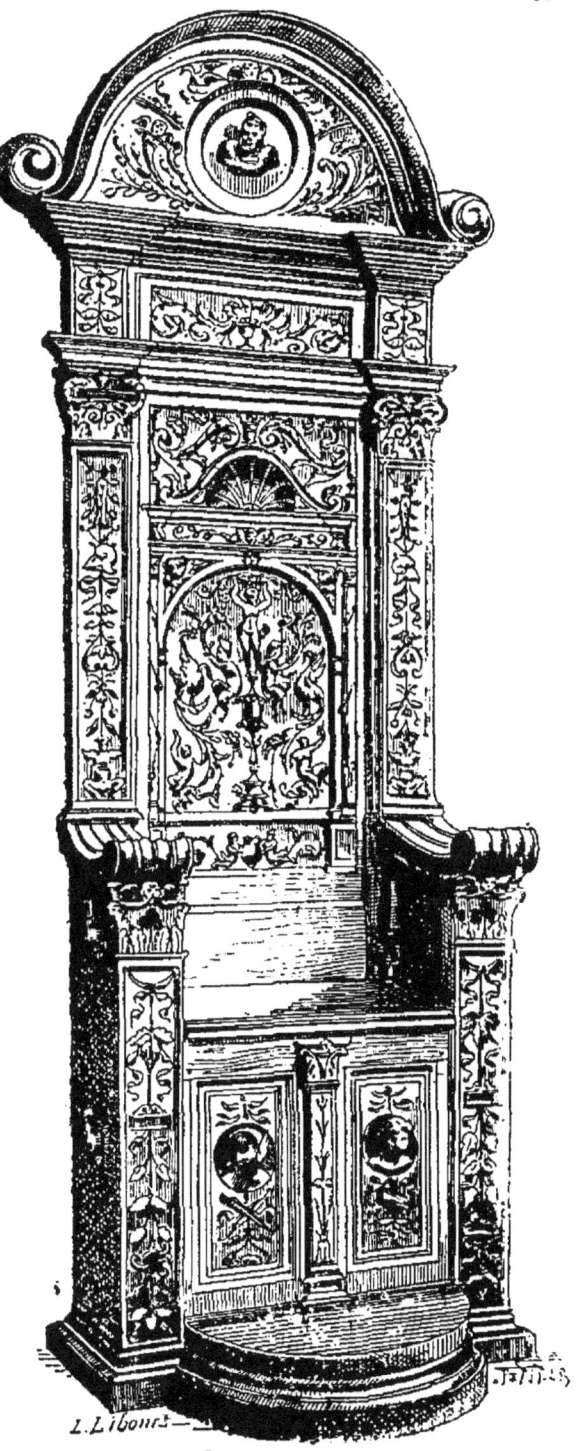

FIG. 63. — CHAIRE EN NOYER, AUVERGNE, XVIᵉ SIÈCLE
(Collection de M. Chabrier-Arlès.)

rangier-Fabrèges, pour laquelle il a été exécuté originairement. La forme générale de ce meuble est peu heureuse, et le buffet, placé trop bas, est écrasé par la partie supérieure dont le fronton est d'une largeur exagérée. De plus, les figures du retable sont inscrites dans des portiques maigres d'aspect. Malgré ces critiques, ce dressoir est d'une grande importance, et il prouve que si les artistes de l'Auvergne étaient médiocres dessinateurs, ils étaient par contre excellents sculpteurs. Les figures et certains détails d'ornement sont d'un beau travail. On voyait chez M. Basilewski un second dressoir de bois de noyer, découvert en Auvergne, qui est sans contredit le chef-d'œuvre de cette école. Bien que sa disposition soit encore celle des meubles du moyen âge et qu'il présente la même forme générale que celle du cabinet précédent, les ornements des frises et des pilastres dénoncent un artiste qui, bien qu'attaché à l'ancien style, n'était pas étranger aux doctrines nouvelles. Ce buffet, qui a sans doute été commandé pour un établissement religieux, représente sur le corps inférieur le Christ, et de chaque côté quatre enfants jouant de divers instruments de musique. Dans la partie supérieure est un grand bas-relief composé de six personnages représentant la Transfiguration, qui se détache sur un fond semé de fleurs de lis. Par le caractère élevé de la composition et le travail des bas-reliefs, traités presque en ronde bosse, ce meuble a toute l'importance d'une œuvre de sculpture. Nous avons rencontré dans d'autres collections, entre autres chez M. Jamarin, des dressoirs d'une dimension plus restreinte, sur les volets desquels se voient des bustes en

haut relief imités des sculptures décoratives de l'Auvergne.

Le genre de meuble qui a le plus heureusement inspiré les artistes de la région est celui des chaires à haut dossier, dont l'usage n'a guère survécu au règne de François Ier. Il en a été conservé plusieurs qui suffisent pour faire admettre l'école d'Auvergne au nombre des plus habiles à tailler le bois. M. Chabrière-Arlès en possède une sur le dossier de laquelle sont disposées des figures d'enfants entourées d'arabesques et occu-

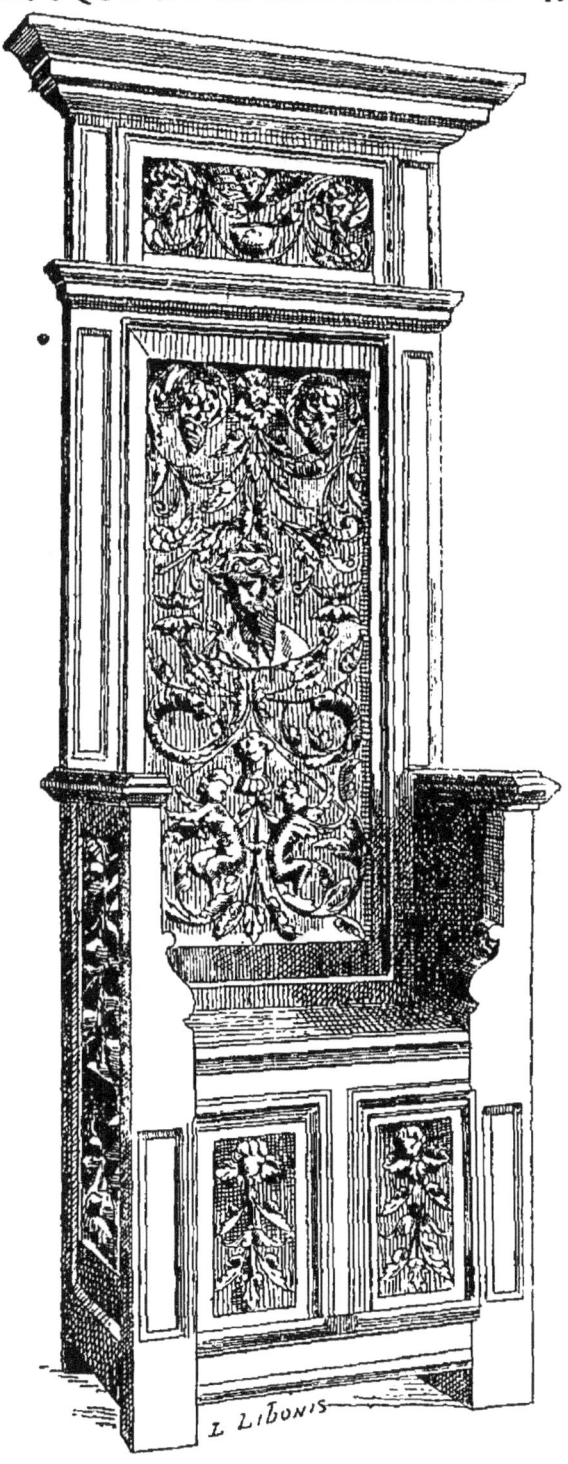

FIG. 64. — CHAIRE, COMMENCEMENT DU XVIe SIÈCLE
(Collection de M. Waisse.)

pant un panneau à fronton limité par deux pilastres qui soutiennent une corniche à entablement. Le siège, en forme de coffre, est composé de deux panneaux à médaillons détachés. Tout en empruntant à l'Italie la majeure partie des ornements de son œuvre, l'artiste a su créer une composition originale pleine de charme et de simplicité. Dans la même collection existe un second siège identique, dont le dossier est décoré d'un motif architectonique composé de deux pilastres latéraux, avec un médaillon central de femme, placé sur un fond d'arabesques; le bois de noyer de ce meuble a reçu du temps une patine rougeâtre d'un ton très chaud. Nous devons dire que plusieurs amateurs revendiquent cette pièce pour l'école de Limoges. Une autre chaire appartenant à M. Waisse présente de grands rapports de style et d'exécution avec les précédentes. Le panneau du dossier est orné d'un grand bas-relief rectangulaire, avec grotesques et arabesques; au milieu se détache un buste d'homme à grande barbe, dont la personnification est difficile à interpréter. Le reste de l'ornementation se compose de fleurons et de guirlandes de fleurs, disposés avec un goût très sobre. On peut rattacher à l'école de l'Auvergne celle du Bourbonnais, dont on trouve des pièces intéressantes. Le musée de Moulins a, entre autres morceaux, recueilli plusieurs coffres et deux portes à panneaux ornés de figures et d'arabesques dans le style de la Renaissance qui proviennent d'anciennes maisons de la province.

Un certain nombre de villes du centre de la France, qui avaient eu jusqu'à la Renaissance une vie artistique indépendante, paraissent s'être laissé envahir postérieu-

rement par l'élément auvergnat. Telle est la province du Poitou, que l'on sait avoir produit des œuvres remarquables, restées jusqu'à ce jour sans être l'objet d'une étude historique. Le Limousin, qui comptait également des menuisiers habiles, a subi plus tard la même influence et parfois aussi celle de l'école de Toulouse. La cathédrale de Limoges a conservé des portes en bois, sculptées dans le sentiment le plus délicat du XVIe siècle. Une colonie d'ouvriers étrangers fut appelée de la Touraine par les Gouffier, pour travailler à leur château d'Oiron, en Vendée, concurremment avec ceux qui résidaient dans le pays. Le goût artistique était très développé dans la Saintonge et dans l'Aunis, et la ville de la Rochelle a vu construire plusieurs monuments remarquables à l'époque de la Renaissance. Les boiseries de la Chapelle Sainte-Marie, dans la cathédrale de Périgueux, prennent place parmi les meilleurs spécimens qui restent de notre école décorative. Au musée de Cluny, on conserve un dossier de chaire provenant de l'ancien château de Poitiers, dont le motif central représente la Salutation angélique, entourée d'arabesques du plus beau style et de la plus fine exécution. Ce fragment, sur lequel est un écu armorié avec les deux chiffres G G, offre une certaine analogie de style avec les débris du château de Bonnivet recueillis au musée de Poitiers et qui sont peut-être ce que la sculpture ornementale française a produit de plus achevé. Sur les confins de l'Auvergne, on a découvert un ancien lit provenant du château d'Usson et ayant appartenu à la reine Marguerite, femme du futur roi Henri IV, dont les pieds en forme de boule, surélevés dans une inten-

tion galante, ont été signalés dans les chroniques scandaleuses de l'époque.

§ 8. — ÉCOLE DE TOULOUSE.

Autour de la ville de Toulouse et dans les cités de l'ancienne province du Languedoc existe un mobilier religieux où s'est exercé le talent de sculpteurs inconnus pour la plupart. Les stalles de l'église Saint-Saturnin, à Toulouse, ne sauraient passer en première ligne, quoiqu'elles soient placées dans la capitale de la province. Elles ont été d'ailleurs remaniées et transportées en partie dans les églises de Foix et de Villemur, mais elles offrent l'intérêt particulier de porter leur date d'exécution (en 1566), et de montrer sur une miséricorde le portrait caricaturisé de Calvin prêchant sous la figure d'un porc : rancune probable des mutilations que, quatre années auparavant, les protestants avaient fait subir à l'église. La cathédrale d'Alby possède une riche suite de stalles adossées à la clôture du chœur et au jubé, contemporaines de la décoration générale entreprise par Louis d'Amboise; les sièges seuls sont taillés dans le bois, les dossiers avec leurs montants et les dais disposés en galerie ajourée étant de pierre sculptée. Le chœur de Rodez est décoré d'une boiserie surmontée d'une ligne continue de dais à festons découpés et à guirlandes de feuillages. Ces dais sont reliés aux stalles par des panneaux sculptés offrant une réunion d'arcades simulées, d'arcs trilobés et de quatrefeuilles, dont le dessin appartient aux dernières années du xve siècle. Le buffet d'orgues de cette même

cathédrale, bien qu'achevé sous le règne de Louis XIII, rappelle par ses clochetons ajourés les œuvres de la Renaissance; c'est le plus important qui existe en France. Une autre suite de siéges occupe le chœur de la cathédrale de la petite ville de Saint-Bertrand-de-Comminges. Ces stalles, qui sont du plus beau style du xvie siècle et dont l'exécution est d'une extrême délicatesse, ont été reproduites par des moulages déposés à l'École des beaux-arts et au palais du Trocadéro. Elles sont cependant surpassées par celles de la cathédrale de Sainte-Marie-d'Auch, dont la série comprend cent treize siéges. Cette boiserie monumentale ne peut se comparer qu'à celle d'Amiens, qui date de la même époque, mais elle a l'avantage de n'avoir subi aucun remaniement et d'avoir conservé son aspect primitif. Il faudrait un volume pour décrire tous les ornements dont elle est chargée. Nous nous bornerons à dire que soixante-quatorze figures en demi-relief, d'un grand caractère, représentant les personnages de l'Ancien et du Nouveau Testament, occupent les longs panneaux placés au-dessus de chaque stalle adossée au mur. Ces figures sont séparées par des pilastres divisés chacun en quatre niches contenant une figurine, dont le nombre total s'élève à trois cent six. Sur le baldaquin à clochetons ajourés sont placées soixante-dix autres statuettes, et cet ensemble est complété par de nombreux bas-reliefs et des arabesques d'une invention merveilleuse qui recouvrent les accoudoirs, les entrées et les montants. Ce grand ouvrage, commencé en 1520, a été terminé vers 1546; le chêne dans lequel il a été taillé a pris sous le frottement répété des mains l'aspect de

la cornaline. On croit retrouver le nom du huchier chargé de son exécution dans l'inscription : A. PICQUE-POIDRE, tracée au-dessous du museau d'une basse forme, et qui semble être corroborée par l'anagramme gravé sur une autre miséricorde : QUI PICQUE SE POIT[1], suivant un usage assez fréquent à cette époque.

Dans l'une des chapelles de la cathédrale de Perpignan se voient des lambris de bois de sapin, décorés d'une série de bas-reliefs représentant des artisans et des animaux inscrits dans des compartiments à nervures.

La grande personnalité artistique de Toulouse au xvie siècle a été Nicolas Bachelier, sculpteur et architecteur, né en 1485, qui alla étudier à Rome dans l'atelier de Michel-Ange. Il construisit en 1545 l'église d'Assier pour Galiot de Genouilhac, gouverneur du Languedoc, et y sculpta en même temps le tombeau de ce personnage. Il avait donné en 1534 les plans du château d'Assier et du château de Montal, dont les débris ont été récemment vendus à Paris, et il commença l'édification du pont de Saint-Subra (Saint-Cyprien), à Toulouse, qui fut terminée par son fils. On lui devait aussi le premier portail de l'église Saint-Saturnin, de Toulouse. En dehors de ces œuvres architecturales, Bachelier a été chargé d'exécuter de grands travaux décoratifs dont les principaux se voient dans la cathédrale de Rodez. L'évêque François d'Estaing lui avait commandé une porte pour l'entrée du chœur, qui a été depuis adaptée à la baie desservant la sacristie. Cette porte, terminée sous l'épis-

1. Voy. l'abbé Caneto. *Monographie de Sainte-Marie-d'Auch.*

copat de Georges d'Armagnac, est la sculpture sur bois la plus authentique que l'on ait de Bachelier et elle offre le style de la Renaissance dans tout son épanouissement. Elle se termine par une arcade en plein cintre, dont les motifs d'ornement représentent des rin-

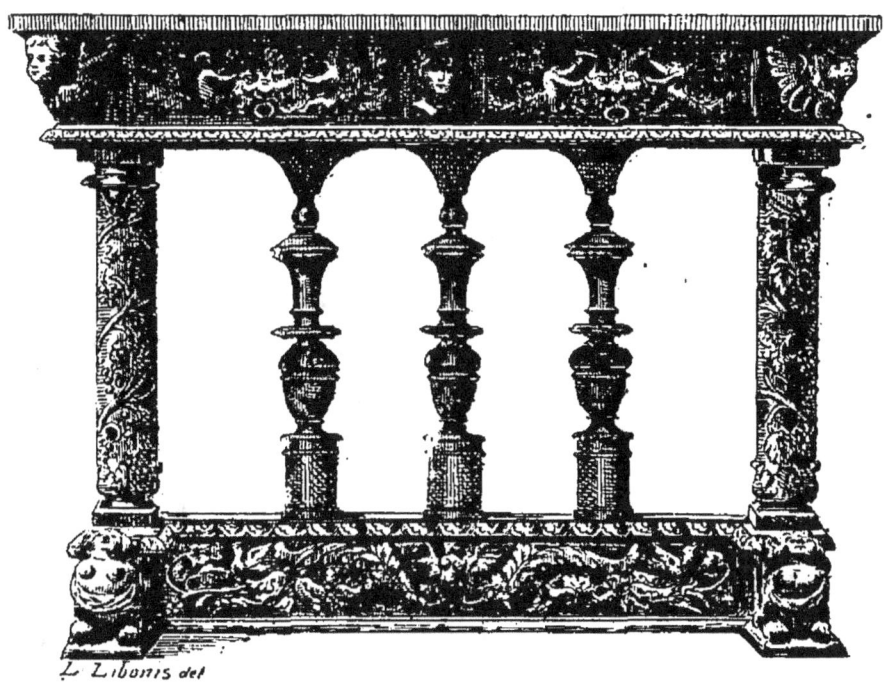

FIG. 65.
TABLE EN BOIS SCULPTÉ, ÉCOLE DE TOULOUSE, XVIᵉ SIÈCLE.
(South-Kensington Museum.)

ceaux de feuillages d'une grande ténuité. Sur les deux faces des linteaux de la baie se lisent des inscriptions en l'honneur de François d'Estaing, et la date de 1531. Il est regrettable que ce beau monument ait été en partie mutilé, lors de son rajustement à la nouvelle place qu'il occupe. On attribue aussi à Bachelier une grande cloison à jour sculptée en pierre qui décore la chapelle du Saint

Sépulcre, où l'artiste a mélangé aux personnages de l'Ancien Testament des figures de sibylles disposées sous des dais supportés par des colonnettes légères et des arcs disposés en festons, avec une double rangée de corniches à pilastres de feuilles frisées. M. Boy avait envoyé à l'Exposition rétrospective de l'Union centrale des Arts décoratifs, en 1882, une charmante maquette en bois de cette composition. Plusieurs hôtels de Toulouse, entre autres l'hôtel d'Assezat et de Lasbordes, ainsi que la décoration de l'église de la Dalbade, sont classés parmi les œuvres de Bachelier.

Cet artiste paraît avoir exercé sur l'art décoratif de sa ville natale la même influence que Sambin à Dijon. On lui attribue la composition des meubles exécutés à Toulouse pendant le xvie siècle, qui forment un groupe à part dans la menuiserie française. Le caractère de ces œuvres est français dans la disposition générale des termes et des figures qui les décorent, mais soumis à l'imitation italienne et espagnole quant au style des arabesques et des tiges à fleurons légers entourant des bustes d'enfants, que l'on retrouve dans les sculptures sur pierre exécutées par le maître. On connaît peu à Paris les productions de l'école de Bachelier, la plupart étant restées à Toulouse et celles qui faisaient partie de la collection Soulages formée dans cette ville, ayant été transportées au South-Kensington Museum, à Londres. Une des meilleures pièces qui faisait partie de cette acquisition est un cabinet de bois de noyer à deux corps superposés, dont les panneaux sont revêtus de marqueterie de bois et surmontés par des figures en plein relief. Sur la corniche reposent

deux dragons à tête humaine, accompagnés d'arabesques et de guirlandes de fleurs; dans le milieu est placé un pélican nourrissant ses petits. Un dressoir de bois de noyer appartenant au même musée donne une idée plus complète encore des œuvres que l'on attribue à l'école de Bachelier. Ses trois ordres superposés sont ornés de colonnes, de mascarons et de motifs à feuillages, se détachant sur un fond revêtu d'incrustations de nacre et de bois de couleur. Les supports en sont formés par des figures de chimères accroupies; sur le corps principal sont disposés trois volets séparés par des colonnes corinthiennes; au milieu se voit un bas-relief représentant le combat de David et de Goliath accosté de deux niches à coquilles abritant les statuettes de la Force et de la Justice. Le dossier, soutenu par deux figures de sirènes, est occupé par un grand bas-relief représentant Judith et Holopherne; sur le couronnement sont deux oiseaux supportant une tête laurée, de chaque côté de laquelle sont placées les deux sections d'un fronton brisé. L'exécution de ces divers ornements et surtout le style des rinceaux angulaires méritent une attention particulière. Sur le fond du meuble sont appliqués des frises et des bandeaux en marqueterie d'ivoire, de nacre et de bois teint, qui rappellent tout à la fois le caractère des œuvres de l'école de la Bourgogne et celui des cabinets provenant de l'Espagne. Le musée de Kensington a trouvé dans la collection Soulages une table supportée par quatre piliers ronds, sur lesquels courent des rameaux de feuilles, dont la ceinture et le soubassement sont décorés d'arabesques et de bas-reliefs représentant des animaux marins. Cette table, par

son style simple et ses proportions harmonieuses, paraît se rapprocher des meilleures compositions de Bachelier. Une quatrième pièce du South-Kensington Museum lui est encore attribuée; c'est une chaire en bois de noyer à dossier carré, divisé en deux sections et à bras détachés. La surface de ce meuble, d'une forme très originale, est revêtue d'une marqueterie d'ébène, de nacre de perle et de marbre.

On rencontre dans les collections des meubles que l'on attribue à l'école de Bachelier; d'autres ont été publiés par des recueils artistiques comme étant des productions de l'école de Toulouse. Quoique ces pièces proviennent de collections formées en Languedoc, elles ne rappellent pas suffisamment le caractère des œuvres de Bachelier pour qu'on accepte sans discussion ces attributions. Il faut avouer que de tous les ateliers où l'on a travaillé le bois, celui de Toulouse est le moins familier aux curieux de Paris.

On connaît quelques œuvres de l'école de Toulouse qui ne sauraient appartenir à Bachelier. Au musée de la ville est un meuble à hauteur d'appui décoré de deux figures principales: l'une représentant un gentilhomme debout, portant une banderole avec la légende : *Bertran de Coms;* l'autre une dame tenant une fleur avec l'inscription : *Condo de Binos.* Ce meuble provient de la ville de Saint-Bertrand-de-Comminges.

La collection de M. Foulc possède, parmi ses richesses en gravures d'ornement, un dessin qui prouve que d'autres artistes dirigeaient la fabrication des meubles à Toulouse, concurremment avec Bachelier. Ce croquis renferme deux projets pour la section gauche de

deux bahuts. Dans l'un, la partie supérieure est couronnée d'un dôme à colonnes, dont le fronton porte une Victoire couchée. Les vantaux sont flanqués de cariatides à gaines. Sur la tablette du corps inférieur est un lion couché; au-dessous un buste de femme. Un des tiroirs porte l'inscription : *Leris fecit à Toloz*. Le panneau central du second cabinet est circonscrit par des colonnes à guirlandes et décoré de cariatides; il offre au milieu une niche avec la statuette d'Hercule. Dans le soubassement est une cariatide placée près d'une niche, avec un cartouche représentant les attributs de la guerre. Le style un peu surchargé de cette composition se ressent des compositions de la fin du xvie siècle, où le goût des termes superposés était devenu général.

Un autre artiste, Jérôme de Vizé, a travaillé dans le Midi sans que l'on ait rien conservé de ses œuvres. Il était architecte du roi de Navarre en 1570, et l'on a retrouvé dans les archives des Basses-Pyrénées la mention de plusieurs payements qui lui avaient été faits en 1584, pour l'exécution de buffets et de tables sculptés en bois et destinés au château de Pau. Ce palais renferme un assez grand nombre de meubles du xvie siècle, mais ils ont été totalement remaniés lors des travaux de réfection du mobilier. Quelques-unes des pièces que l'on y voit de nos jours, notamment le lit dit de Jeanne d'Albret, sont des productions flamandes du xviie siècle, et l'on n'a aucune chance d'y rencontrer de spécimen pouvant nous faire connaître la manière de Jérôme de Vizé.

Ce résumé ne pouvait énumérer toutes les œuvres de l'art du bois, conservées dans les musées et dans les

collections particulières. Il a dû également passer sous silence un certain nombre de centres industriels, sur lesquels les renseignements historiques étaient insuffisants. Il eût fallu, si l'espace l'avait permis, mentionner après les pièces exécutées exceptionnellement par les artistes, les meubles usuels fabriqués par les maîtres ouvriers de chaque province, dans lesquels on retrouve, mieux indiqués peut-être, les caractères des diverses écoles que nous avons signalées.

On voit par cette courte analyse avec quelle sève abondante la France a produit ces meubles si parfaits de composition et d'exécution, que nos sculpteurs modernes s'efforcent de reproduire. Nous pensons cependant qu'avant d'imiter des œuvres marquées d'un goût sévère, ils devront considérer que les meubles du xvie siècle, destinés à décorer des salles vastes et profondes, conviendraient mal à l'ameublement de nos appartements étroits et très éclairés. Les sculptures largement exécutées dont ils sont revêtus perdraient une partie de leurs qualités originales, si elles se trouvaient exposées à une lumière trop abondante. Il fallait à ces meubles, pour produire leur effet décoratif, qu'ils fussent accompagnés des lignes architecturales dans l'ordonnance desquelles ils rentraient. Malgré ces réflexions qui nous sont inspirées par la crainte de ne pas voir refleurir une branche de l'art qui semble être délaissée aujourd'hui, nous pensons que nos artistes doivent étudier ces admirables modèles pour y trouver les éléments qui leur permettront de créer des formes nouvelles, en rapport avec l'étendue et la disposition des habitations contemporaines.

CHAPITRE IV

LE MEUBLE DANS L'EUROPE MÉRIDIONALE

§ 1ᵉʳ. — ÉCOLES DE L'ITALIE

Les arts, en Italie, n'atteignirent jamais le degré d'abaissement où ils furent réduits chez nous, à la suite des invasions barbares et du morcellement du territoire entre les leudes germains. Alors que la lumière s'éteignait en France pendant un intervalle de plusieurs siècles, les grandes villes de la Péninsule, moins durement asservies, avaient conservé quelques-unes de leurs libertés municipales, qui leur permirent, aidées par l'autorité spirituelle de la papauté, de résister au despotisme envahissant des empereurs d'Allemagne. Par suite de sa configuration topographique, la contrée ne pouvait être condamnée à un isolement absolu, et les flottes des républiques de Gênes, de Pise et de Venise y importaient les produits de l'Orient musulman et les richesses artistiques provenant de l'empire de Constantinople. Sans vouloir aborder l'examen des autres circonstances politiques qui se joignirent à ces motifs généraux pour protéger dans une certaine mesure les arts en Italie, on peut relever dans ce pays une suite ininterrompue de

monuments qui relient l'antiquité au xiii^e siècle, époque où l'on constate la première renaissance italienne. Les basiliques et les églises de Rome ont leurs absides revêtues de mosaïques éclatantes, dont les plus anciennes remontent au iv^e siècle, tandis que d'autres qui leur sont postérieures semblent avoir été exécutées par des ouvriers venus de Ravenne et de Byzance. Ces derniers travaux, qui portent le caractère religieux des temps primitifs, conduisent aux œuvres dans lesquelles les artistes du xv^e siècle ne se sont préoccupés que de l'expression et du mouvement. Nulle autre contrée ne possède ce nombre vraiment surprenant de portes en bronze fondu et ciselé qui décorent les églises, principalement dans le royaume de Naples, et les antiques basiliques de Saint-Paul-hors-les-murs, de Sienne et de Saint-Marc, à Venise. Ce sont des matériaux importants pour l'histoire de l'art, qu'il y aurait grand intérêt à voir réunis dans un ouvrage spécial.

La mosaïque qui, prise en elle-même, est étrangère à notre sujet, a exercé une influence directe sur l'art de la sculpture décorative et de l'ameublement en Italie. Il est évident que les artistes de cette contrée, séduits par l'effet des incrustations de cubes d'émail qui revêtaient les façades des cathédrales et les coupoles intérieures des églises, ainsi que les cannelures des colonnes torses des cloîtres et les différentes parties de l'ameublement choral des basiliques primitives, ont voulu donner le même aspect aux ouvrages du bois qu'ils exécutaient, pour accompagner cette décoration translucide. Ils y sont parvenus, à l'aide de l'incrustation, sur une surface pleine, de morceaux de bois de couleur

découpés, dont la disposition était empruntée aux ornements des mosaïques contemporaines. Ce procédé rudimentaire, que l'on trouve en usage dès les temps antiques, se remarque dans les premiers essais de la mosaïque en bois, à laquelle on a donné plus tard le nom de *tarsia*. Il se prolongea jusqu'au premier tiers du xv^e siècle, où le style naturaliste vint prédominer, dans toutes les branches de l'art.

Le caractère du mobilier italien diffère profondément de celui de la France. Alors que nos artistes attaquent franchement le bois et en font sortir des sculptures mouvementées, pour animer leurs compositions larges et pondérées, le génie de nos voisins semble s'appliquer à dissimuler cette matière première sous un revêtement de peinture ou de bois précieux, en employant toutes les ressources de l'art le plus raffiné. Il a existé cependant en Italie des sculpteurs sur bois d'un grand talent, et quelques-uns de leurs meilleurs artistes n'ont pas dédaigné ce travail spécial, mais la majeure partie des *intarsiatori* préférait s'appliquer à l'exécution des meubles peints et dorés ou ornés de marqueteries de bois de couleur.

C'est à Sienne et plus tard à Florence que ce dernier art prit naissance, et c'est là que se fabriquèrent en immense quantité les coffres ou *cassoni* que l'on rencontre fréquemment dans les collections italiennes. Le travail de la marqueterie intarsiée italienne s'obtenait par le moyen d'évidements pratiqués sur le bois, suivant un carton dessiné, et dans les creux desquels on incrustait des pâtes coloriées ou des lamelles de bois teints de différentes nuances. Vasari, qui a laissé des

renseignements sur ce procédé, nous apprend qu'originairement la tarsia ne se composait que de deux couleurs, le blanc et le noir, mais qu'on imagina, vers le milieu du xve siècle, de colorer les bois au moyen d'huiles pénétrantes et de teintures bouillantes. Il ajoute que Benedetto da Maiano, Fra Giovanni de Vérone et Fra Damiano de Bergame avaient composé des meubles et des boiseries superbes, ornés de véritables tableaux en perspective, obtenus par le moyen de la tarsia.

Le premier des artistes cités par le biographe d'Arezzo fut aidé dans ses travaux par son frère Giuliano, par ses parents Giusto et Minore, et par ses élèves Guido del Servellino, Domenico di Marietto et par Francesco, dit Francione. Cet atelier exécuta les portes de bois de la salle d'audience du palais de la Seigneurie, les sculptures et les marqueteries de la sacristie de Santa-Maria-del-Fiore, qui après avoir été cachées pendant de longues années derrière des armoires, viennent récemment d'être rendues au jour, en même temps que la suite d'anges sculptés par Donatello, dont le bois avait été recouvert d'une peinture grossière imitant la pierre. On doit encore à Benedetto une partie des boiseries du dôme de Pise. Il avait fait pour Mathias Corvin deux magnifiques coffres ornés de marqueterie, qu'il accompagna en Hongrie. On sait que Benedetto et Giuliano da Maiano comptent parmi les meilleurs sculpteurs de l'école florentine du xve siècle.

Baccio Cellini, Girolamo della Cecca, David de Pistoia et Geri d'Arezzo sont également cités par

Vasari comme les plus habiles artistes en marqueterie de ce temps. Il est à remarquer que les *intarsiatori*, plus jaloux de leur célébrité que les menuisiers français, ont pris soin le plus souvent de signer leurs œuvres, dont la majeure partie existe encore. Ces inscriptions montrent que cet art n'était pas dévolu spécialement à la Toscane, et que la plupart de ceux qui le pratiquaient étaient des moines de la Lombardie et de la haute Italie. Fra Giovanni de Vérone a exécuté les belles boiseries du chœur et de la sacristie de Santa-Maria-in-Organo de Vérone; Fra Gabriello de Vérone, une partie des stalles de la cathédrale de Sienne, sur les dessins de Bartolomeo Negroli; Fra Vincenzo delle Vacche de Vérone, moine olivetain, a laissé son nom sur quatre panneaux représentant des vases et des ornements sacrés, ayant décoré les armoires de la sacristie de San-Benedetto-Novello à Padoue, et qui sont maintenant en la possession de M. Piot. Fra Damiano enrichit, en 1551, les stalles du chœur de la cathédrale de Bologne de sujets en grisaille à deux tons, d'un superbe caractère ; quelques années auparavant, il avait été appelé au château de la Bastie, près de Saint-Étienne, par la famille d'Urfé, pour exécuter les stalles de la chapelle qui appartiennent aujourd'hui à M. Émile Peyre, et dont le retable porte la signature : *Fra Damianus Bergomas ordinis predicatorum faciebat MDXLVIII.* Il avait également sculpté les boiseries du chœur de San-Stefano de Bergame, en y plaçant des tableaux en marqueterie dont les sujets étaient empruntés aux compositions de Raphaël. Francesco Zabello de Bergame a exécuté, en 1546, les stalles de la cathédrale de Gênes.

Enfin, Bartolomeo de Pola a placé, en 1445, sur les stalles de la Chartreuse de Pavie des figures à mi-corps représentant des personnages d'un dessin un peu sec mais d'une très belle exécution, en y joignant des figures et des ornements de bois sculpté. Le marqueteur Paolo del Sacha (xvi^e siècle) a fait les boiseries de l'église San-Giovanni-in-Monte de Bologne. Celles de l'église San-Petronio, dans la même ville, sont dues à Giacomo de Marchis, en 1495. Richard Taurigny ou Taurin, dont nous avons rencontré le nom parmi les artistes employés à Gaillon, a sculpté les stalles de Sainte-Justine de Padoue et celles de la cathédrale de Milan. Un artiste de cette dernière ville, François de Milan, exécuta, en 1474, une partie des travaux de tarsia de la bibliothèque du Vatican.

A Orvieto, les stalles du chœur, l'un des plus anciens et des plus importants monuments de ce genre, sont attribuées à Pietro di Minella de Sienne (xiv^e siècle); à Pérouse, on retrouve dans les sculptures en bois de la cathédrale un nouveau travail de Benedetto et de Giuliano de Maiano et de Domenico Tasso de Florence, tandis que la marqueterie et les bas-reliefs des boiseries du chœur de l'église San-Agostino sont exécutés par le Florentin Baccio d'Agnolo, sur les dessins du Perugin. Les stalles du chœur de la cathédrale d'Assise, récemment transportées dans la sacristie, ont pour auteur Domenio di San-Severino (1501), qui a disposé ses tableaux de marqueterie au milieu de consoles à feuillages soutenant un baldaquin à frontons et à gables de la plus riche ornementation.

On peut joindre à ces noms d'artistes ceux des mar-

queteurs Fra Raffaello da Brescia et Sebastiano da Rovigo et toute une réunion de maîtres sculpteurs sur bois et menuisiers; Francesco, fils d'Angelo, Clemente Tassi et son frère Zanobio, Francesco Nerone, Antonio di San-Gallo et Bartolomeo, fils d'Angelo Donati, qui travaillèrent aux boiseries et aux sièges de la salle et de la chapelle du grand conseil à Florence. Crocini Antonio di Romolo, gendre de Tassi, a terminé, avec son beau-père et sous la conduite de Michel-Ange, les marqueteries de la bibliothèque de San-Lorenzo. Au siècle suivant, un artiste français, Christophe Fournier, enrichit le baptistère de la cathédrale de Pérouse d'un grand crucifix de bois rapporté. Le siège épiscopal de la cathédrale de Pise est accompagné d'une inscription latine donnant le nom du marqueteur, Giovanni Battista Cervellisi. Deux autres artistes ont travaillé à Pise, ce sont : Guido del Servellino et Domenico di Mariotto; Chimenti Cauricia alla en Hongrie exercer ses talents divers ; Pier Antonio da Modena a intarsié le chœur de San-Francesco à Trévise ; Cristoforo, Lorenzo et Giovanni Canozio ont enrichi les stalles de la sacristie de Saint-Marc et de l'église San-Francesco-della-Vigna à Venise ; celles de l'église des Frari sont de Marco, fils de Pietro de Vicence ; en 1668, le frère Guiseppe di Pareta a terminé celles de San-Domenico-Maggiore à Naples.

L'église inférieure d'Assise possède une série de stalles d'un style sobre et d'une bonne exécution portant la légende : *Opus Appollonii de Ripa Transone completum de mense aprilis 1471*. Celles de la sacristie de Saint-Pierre de Pérouse, presque contemporaines (1472), ont pour auteurs Giusto di Francesco et Gio-

vanni di Filippo. Il faudrait un volume[1] pour épuiser les noms de ces habiles ouvriers, qui ont laissé leurs œuvres dans la plupart des églises et des palais de l'Italie, depuis les portes des *Stanze* du Vatican, exécutées sur les dessins de Raphaël, et les stalles de la chapelle du palais public de Sienne, inspirées par Taddeo di Bartolo, jusqu'aux ateliers actuels qui n'ont pas cessé de s'appliquer à cette branche de l'art où l'Italie s'est montrée supérieure à toutes les autres contrées.

Une seconde sorte de mosaïque moins en rapport direct avec l'art, et plus employée pour les pièces de l'ameublement que pour le revêtement des lambris, est connue sous le nom de *Lavoro alla certosa,* parce que les chartreux de plusieurs couvents de la Lombardie en avaient la spécialité. Cette marqueterie est certainement très ancienne, et elle a été importée en Italie de la Perse et de l'Orient, où elle est encore en usage. Ce travail s'opère avec de longues tiges de bois de différentes couleurs qui, après avoir été réunies dans un certain ordre uniforme, sont collées ensemble. L'ouvrier découpe ensuite ce faisceau en lamelles très légères formant toutes un dessin régulier, que l'on incruste dans une planche de noyer évidée à cet effet. Le *lavoro alla certosa,* dont on ignore la date d'introduction en Italie, obtint une grande vogue vers le XIVe siècle, et l'on conserve dans les musées et dans les collections particulières un nombre considérable de montures de dip-

[1]. Voy. Demetrio Carlo Finocchietti, *Della Scultura e tarsia in legno.* Firenze, 1873.

tyques, ainsi que de grands coffrets, des bahuts, des tables et des cassettes décorés au moyen de ce procédé. Nous avons cité deux monuments très importants que l'on attribue à Bernardo degli Ubriachi, dont l'un figure au musée du Louvre, après avoir été légué à l'abbaye de Poissy par le duc Jean de Berry; le second est conservé dans la sacristie de la Chartreuse de Pavie, où cette fabrication paraît avoir été particulièrement en faveur. Au XVIe siècle, la mosaïque « alla certosa » fut employée pour la fabrication de meubles d'une grande élégance, et les ornements de bois furent quelquefois remplacés par des incrustations d'ivoire et de nacre de perle. Nous aurons occasion de citer plusieurs beaux exemples de cet ameublement somptueux. De nos jours, la fabrication de la marqueterie certosinienne est très active dans certains ateliers, et nous voyons régulièrement arriver à Paris, au commencement de chaque saison des ventes, toute une série de pièces dont l'exécution est bien inférieure aux spécimens qui nous restent des siècles passés.

L'histoire du mobilier florentin, que nous n'avons pas encore abordée, ne saurait être écrite si elle était séparée de celle de la peinture. On n'a plus à relever les noms de menuisiers habiles, comme il en existait en France, mais ceux de peintres, souvent d'un grand talent, appliquant leurs pinceaux à ces occupations d'ordre relativement inférieur, après avoir exécuté les chefs-d'œuvre que cette école a produits si abondamment. Le meuble par lui-même n'est qu'un coffre en menuiserie grossière qui reçoit sa forme définitive dans l'atelier du peintre décorateur. Bien que l'on connaisse

des pièces antérieures conservées dans certains édifices publics de l'Italie, c'est à la prodigieuse influence exercée par le génie de Donatello sur tous les arts, qu'il faut remonter pour trouver les premiers essais de cet ameublement, dont nos musées de peinture se disputent les débris à prix d'or. Vasari, dans ses biographies artistiques, raconte que Dello Delli s'adonna exclusivement à peindre des coffres, des lits et des chaises, dont se composait alors l'ameublement florentin. Il ajoute que, dans sa jeunesse, Donatello l'aida dans ce travail en faisant avec du stuc, de la colle et de la brique pilée, des ornements en relief qui étaient ensuite dorés et accompagnaient les peintures de son maître. Vers la même époque, Marc Brucolo et Antonio Torrigiani furent chargés de construire un édicule destiné à renfermer le fameux manuscrit des *Pandectes,* qui fut orné de peintures par Lorenzo de Bicci en 1451. Le fils de ce maître, Néri di Bicci, passa sa vie à peindre une immense quantité de pièces de menuiserie pour l'ornementation des églises ou des maisons particulières. Il n'est pas jusqu'à Fra Angelico da Fiesole, la gloire la plus pure de l'école florentine, qui n'ait enrichi de ses divines créations les volets des armoires des maisons conventuelles de Florence.

Après Dello Delli, l'artiste qui semble avoir été le plus préoccupé de la décoration des meubles est Andrea di Cosimo, dont Vasari dit qu'il avait rempli Florence de coffres, de bahuts et de tondi, plateaux ronds que l'on offrait à l'occasion des mariages. Matteo Pasti, de Vérone, a également peint des armoires, et on lui attribue celle du musée des Offices, où se voient quatre

sujets représentant les triomphes de la Religion, de la Renommée, de l'Amour et de la Mort, empruntés aux récits de Pétrarque. On connaît des panneaux de Pinturicchio, Filippino Lippi, Benozzo Gozzoli, Paolo Ucello, Luca Signorelli, à ne citer que les plus illustres parmi cette école, qui à l'origine ont été commandés pour revêtir des coffres dans les demeures princières de l'Italie. Le goût de l'art était si développé dans la société qui assistait à l'éclosion de ces merveilles, que l'ensemble de l'ameublement portait le caractère du dilettantisme le plus raffiné. Vasari nous apprend avec quelle recherche avait été décorée la chambre nuptiale de Pier-Francesco Borgherini, gentilhomme florentin, et de Margherita Acciauli. Les meubles avaient été sculptés par Baccio d'Agnolo, et une série de tableaux représentant l'histoire de Joseph avait été commandée à Andréa del Sarto, à Pontormo, à Granacci et au Bachiacca. Ces richesses excitèrent l'envie du roi François Ier, et, restée veuve, Margherita dut les défendre courageusement contre les entreprises de Battista della Palla, qui, muni d'une permission du gonfalonier, venait les enlever pour les transporter en France.

Baccio d'Agnolo, qui vivait à Florence au milieu du XVe siècle, est l'un des plus habiles sculpteurs sur bois qu'ait produits l'école florentine, à l'époque où la décoration picturale absorbait presque complètement l'ameublement. Avec l'aide de son fils Giuliano et de ses deux frères Filippino et Domenico, il acheva des meubles et des ouvrages de menuiserie cités par Vasari. Baccio avait commencé sa carrière d'intagliatore par

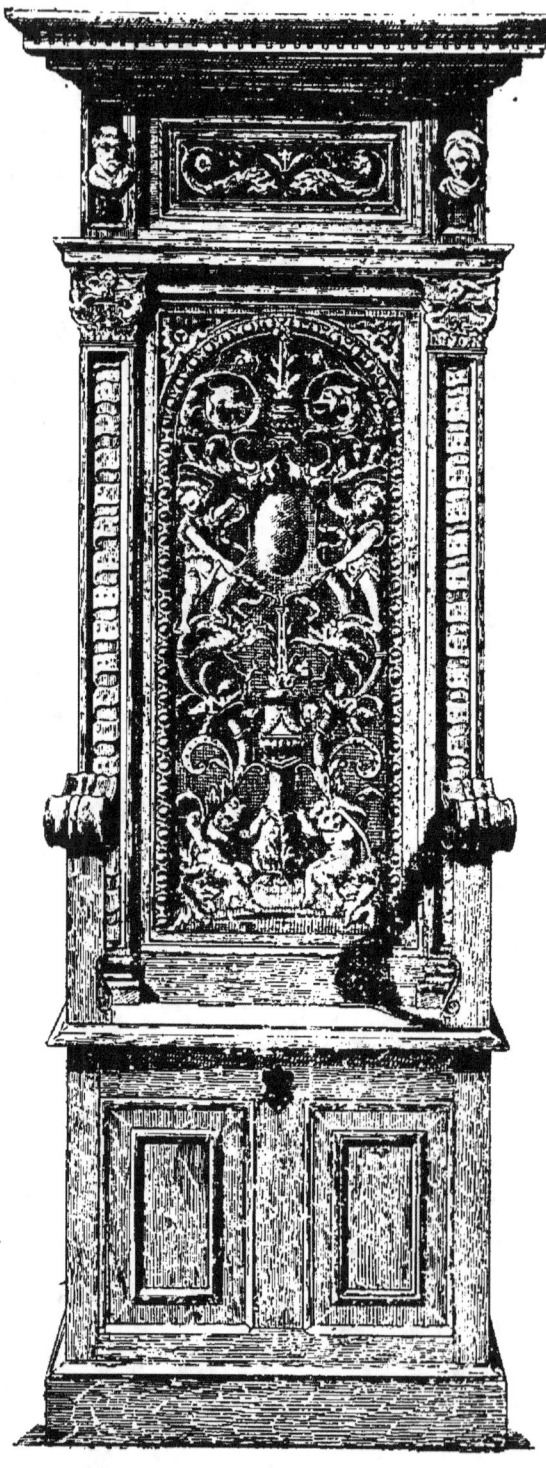

FIG. 66. — CHAIRE, FRANCE, XVIᵉ SIÈCLE.

l'étude de la tarsia. Il sculpta les ornements du buffet de l'orgue et du maître-autel de l'église de l'Annunziata et celui de Santa-Maria-Novella. Il exécuta également la bordure d'un tableau de Fra Bartolomeo et les ornements de la salle nouvelle du grand conseil. On lui attribue les grandes consoles décoratives qui, apportées d'Italie, ont trouvé un refuge dans la tribune de l'église de Rueil (Seine-et-Oise), après avoir subi d'assez nombreuses restaurations.

La biographie de Vasari, à laquelle il faut si souvent recourir pour l'histoire de l'art

italien, mentionne le buffet d'orgues de Santa-Maria-della-Scala, à Sienne, comme étant l'œuvre de Baldassare Peruzzi, plus connu comme peintre. Ce monument très important est enrichi de sculptures et de peintures sur fond d'or d'un grand caractère. Dans la même ville, la décoration du trône épiscopal placé dans la cathédrale et terminé en 1569 par Bartolomeo Negroni di Riccio, dont nous avons déjà rencontré le nom, réunit à l'art de la sculpture le travail de la tarsia. Ce siège est soutenu par trois colonnes accouplées encadrant un panneau à arabesques d'enfants, surmonté d'une corniche et d'un fronton accompagné de statuettes, tandis que les pilastres et les consoles sont revêtus de marqueterie en bois de rapport.

La ville de Sienne a donné le jour à deux des sculpteurs les plus habiles dans l'art du bois, Giovanni et Antonio Barili. Le premier a travaillé, en 1518, à la tarsia des admirables boiseries des *Stanze* du Vatican; le second, son fils, semble s'être consacré plus particulièrement à la sculpture, et M. Piot possède de lui un cadre de miroir d'un beau style. Antonio Barili, aidé de Sallustio, troisième membre de la même famille, a exécuté de nombreux travaux dans la cathédrale de Sienne. Parmi les plus beaux lambris sculptés de l'Italie, on peut citer ceux du palais communal de Pistoia, enrichis de colonnes et d'arabesques d'un goût exquis.

Une autre industrie spéciale à Florence consistait à revêtir les panneaux des bahuts et des coffrets de bas-reliefs en pâte blanche appliqués sur fond d'or; ce procédé passe pour avoir été imaginé par le peintre Margaritone d'Arezzo au xive siècle. Il se composait de stuc

fin mélangé avec une colle forte faite de rognures de parchemins bouillis. Ces meubles qui ne présentent pas tous la même valeur artistique, sont désignés dans les inventaires anciens sous le nom de « pâte cuyte ». Guido del Conte (de Carpi) est l'inventeur du procédé de « la Scagliola », pâte de gypse broyée dont on formait des tablettes que l'on gravait et dont on remplissait les creux avec d'autres pâtes de couleurs diverses.

Le musée national de Florence renferme une riche série de coffres décorés de peintures dont plusieurs sont dignes du talent de Dello. Ce sont généralement des sujets empruntés à la légende de la guerre de Troie, ou des cortèges nuptiaux, ainsi que des triomphes d'après Pétrarque. On en voit également une collection nombreuse au South-Kensington Museum, provenant de la collection Soulages et d'acquisitions faites en Italie par M. Robinson. Parmi les pièces de ce musée qui sont attribuées à Dello Delli, les plus remarquables sont un grand coffre de mariage ou cassone, en bois sculpté et doré, appelé le *Dini cassone*, dont le panneau principal représente la réception de la reine de Saba; sur un autre est peint le cortège d'un mariage florentin dans la cour d'un palais sur les bords de l'Arno; un troisième tondo est orné d'un sujet *in tempera*, représentant le triomphe de l'Amour avec un écu entouré de fruits. L'exécution de ce présent nuptial est d'une grande finesse. Un meuble semblable est décoré d'une grande composition attribuée à Gentile da Fabriano, dont il est digne, et représentant les triomphes de l'Amour, de la Chasteté et de la Mort, d'après Pétrarque; sur les côtés sont les malheurs de l'Amour symbolisés par l'épisode de Pyrame et

de Thisbé; l'intérieur de ce bahut est garni de velours et occupé par des tiroirs destinés à serrer les bijoux. Tous les genres de l'ameublement italien se trouvent dans la collection de Londres. Un devant de coffre en bois doré, dans lequel sont encastrés trois panneaux de terre cuite et revêtue de peintures rappelant la Chute de l'homme, est attribué au sculpteur Jacopo della Quercia. Un autre est orné de bas-reliefs peints représentant un mariage avec la légende : *Non muova cor meo,* entourés par une bordure de bois et de stuc dorés. Parmi les œuvres de la sculpture sur bois à laquelle le travail de la tarsia vient parfois apporter son concours décoratif, se placent des coffres aux armes des Médicis et d'autres familles patriciennes de Florence; l'un de ces meubles offrant un écu soutenu par des figures d'Amours porte la signature : Franciscus M. Piera, jusqu'ici inexpliquée.

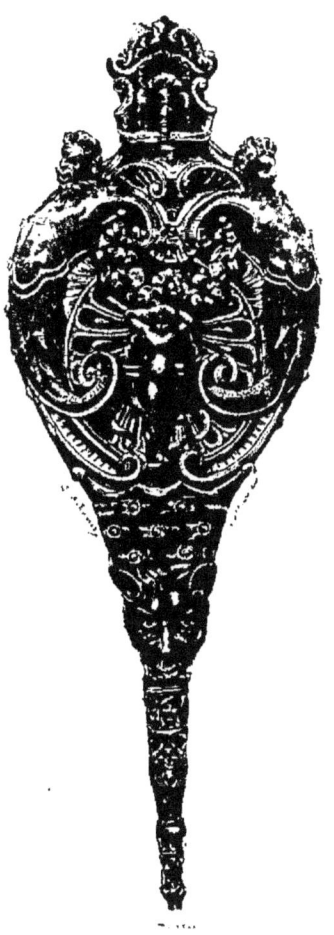

FIG. 67.
SOUFFLET, TRAVAIL ITALIEN,
XVIᵉ SIÈCLE.
(South-Kensington Museum.)

La collection de M. Cernuschi renferme plusieurs grands cassoni provenant d'une galerie milanaise, dont les panneaux sont ornés de figures et d'armoiries en relief et dorées, avec des fleurons et des peintures représentant des cortèges nuptiaux. Ils ont été

publiés dans l'*Histoire du mobilier* de M. Jacquemart.

Il existe une série de coffres d'un travail particulier, dont les spécimens sont plus difficiles à rencontrer. Ils sont formés de panneaux en bois de cèdre sur la surface desquels ont été évidés profondément des sujets représentant des scènes de la vie civile, dont les figures ressortent en bas-relief. C'est le procédé de la gravure adapté à la décoration des meubles, et les traits de chaque personnage, indiqués au moyen du burin, permettraient d'en tirer des épreuves sous la presse. M. Bonnaffé possède un de ces coffres représentant des chasses dans lequel des groupes se dirigent vers la fontaine d'Amour, couverts des vêtements luxueux de la fin du xive siècle ou du commencement du siècle suivant; un autre, dont la face principale est occupée par une scène de tournoi, fait partie du musée de l'hôtel de Cluny, auquel il a été offert par Mme Timbal. Le musée de South-Kensington en montre un troisième dont les creux sont en partie remplis par un mastic coloré au moyen duquel était complétée cette décoration. On a vu paraître à la vente Séchan un meuble identique qui présentait la même particularité dans son ornementation.

La ville de Venise a produit des coffres de mariage dont la sculpture large et hardie est taillée en plein bois et se détache sur un fond d'or bruni. La caractéristique de cet art est une forme généralement tourmentée, avec des figures de style ronflant, qui accusent à première vue la deuxième moitié du xvie siècle. Il faut cependant reconnaître que ces meubles produisent un grand effet et qu'ils s'accordaient parfaitement avec les grandes compositions décoratives de l'école vénitienne.

Le musée de Cluny en possède un dont la face principale représente Neptune et Amphitrite et le mariage de Laban, avec un cartouche central aux armes de saint Marc. Un autre, orné d'une composition de tritons et de nymphes, appartient à M. le comte de Briges. On voit une riche série de ces coffres au château de Ferrières et dans les collections de MM. les barons de Rothschild. Les artistes florentins ont fabriqué des meubles du même genre, mais dont les ornements plus sobres et les personnages moins exagérés sont conformes au génie toscan, qui ne perdait jamais de vue le respect des lignes harmonieuses.

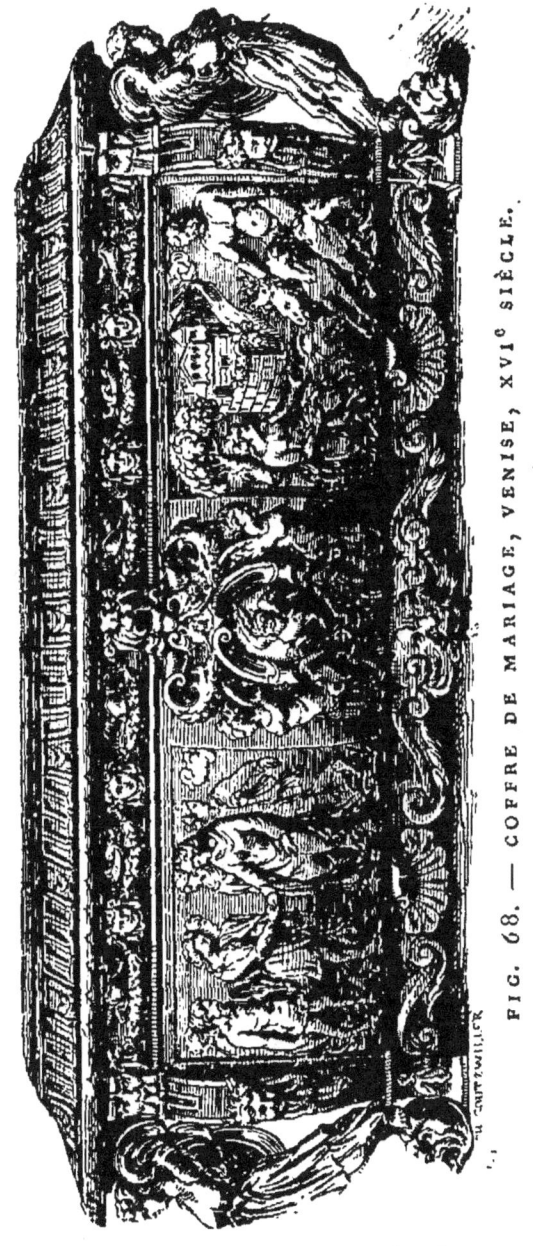

FIG. 68. — COFFRE DE MARIAGE, VENISE, XVIᵉ SIÈCLE.
(Musée de l'Hôtel de Cluny.)

Rien ne répondait mieux à la splendeur des palais italiens que les sièges enrichis d'applications de marque

terie et d'ornements dorés, sculptés par les artistes de la Renaissance. Ce sont des modèles de goût et d'exécution qui probablement ne seront jamais surpassés. On peut avoir une idée complète de cette branche de l'art d'outre-mont au musée de South-Kensington, qui possède des pièces émanant des différentes écoles de l'Italie. Une chaire de bois de noyer incrusté d'ivoire et de bois de couleurs diverses porte l'écu de Guidobaldo, duc d'Urbin, ville dont on connaît l'importance artistique au XVIe siècle; sur une seconde se voient les armes de la famille Sforza de Milan; d'autres ont appartenu à la famille Bagnani de Florence ou à celle des Steno de Venise. Elles sont accompagnées de sièges et de pliants, de fabrication vénitienne ou italienne, qui faisaient partie de la collection Soulages.

M. le baron Seillière avait acquis, à la vente de la collection Soltykoff, deux fauteuils pliants revêtus d'une marqueterie en bois et en ivoire mêlée d'étain, de travail vénitien. Ces beaux meubles ont été exécutés vers la fin du XVe siècle, à l'imitation des objets de l'Orient, qui, très abondants à Venise, ont été fréquemment reproduits par les artistes industriels. Deux fauteuils de bois recouverts d'une marqueterie d'ivoire, d'argent et d'ébène, d'une disposition semblable, appartiennent à M. Basilewski. Ce sont, comme les précédents, des pièces exquises d'ameublement; M. Riggs en possède qui sont du même travail. Mme d'Yvon a recueilli deux chaises de bois à dossier très incliné et incrusté de marbre et de pierres dures, dont les profils italiens ont été imités par un ouvrier au service des Tudor ainsi que le constatent les inscriptions *Cour-*

tesy et gallantery.

En terminant la série des sièges nous ne saurions oublier le grand banc à dossier provenant de la casa Strozzi, à Florence, et que l'on a vu au palais du Trocadéro, accompagné d'un beau coffre ayant la même provenance. Ce meuble, qui a figuré depuis à la vente des collections de San-Donato, est vraisemblablement l'œuvre de l'un des intarsiatori que nous avons cités; il rappelle les anciennes formes à trois places du moyen âge français.

L'Italie a produit un grand nombre de bordures de glaces et de miroirs dont les frontons,

FIG. 69. — CHAIRE, ITALIE, XVIᵉ SIÈCLE.

souvent armoriés, sont supportés par des figures ou par des colonnettes. Ce sont généralement des pièces charmantes, et quelques-unes constituent de véritables œuvres d'art. Les musées du Louvre et de Cluny, celui de South-Kensington, ainsi que les collections de MM. Valpinçon, Demachy, Desmottes, Delaherche et Bonnaffé, en possèdent des spécimens très fins. On doit observer qu'il est souvent difficile de distinguer les miroirs de la première heure de la Renaissance italienne de ceux qui ont été exécutés en France à la même époque. Plus tard, le style un peu exagéré de l'école de Michel-Ange s'affirme davantage et rend plus aisée la répartition entre chaque école.

Le lit, dont nous n'avons pas encore parlé, offrait rarement aux sculpteurs italiens l'occasion d'exercer leur talent. La mode était de disposer sur un châlit sommaire une garniture de riches étoffes ou de broderies, pour lesquelles les artistes dessinaient des compositions dont quelques-unes excitent notre admiration. De ce nombre sont les pentures et les courtines des lits du château de Castellazzo, près de Milan, que le marquis d'Adda a publiées dans la *Gazette des Beaux-Arts* et qui peuvent se ranger parmi les meilleures œuvres de la Renaissance. Le goût vénitien, plus porté vers la forme nettement accusée et la décoration originale de l'ameublement, s'écartait plus volontiers de cette règle générale. M. Piot possède un lit d'une ampleur monumentale. Il provient d'une maison patricienne des lagunes, dont le baldaquin à caisson rectangulaire repose sur quatre colonnes en bois doré, c'est le meuble des compositions de Véronèse et de Tintoret.

FIG. 70. — CADRE DE MIROIR, ITALIE, XVI^e SIÈCLE.
(Collection de M. Valpinçon.)

Rappelons en même temps, comme témoignage de la magnificence somptuaire des Vénitiens, que la République alla jusqu'à offrir au Grand Seigneur, en 1532, un fauteuil ayant coûté 40,000 ducats.

Nous reviendrons sur nos pas après ce rapide aperçu du mobilier italien qui mériterait mieux qu'une courte et superficielle esquisse, et nous nous arrêterons près de la frontière française, dans le Piémont où travaillait une école de sculpteurs dont les rapports semblent avoir été fréquents avec leurs voisins de Lyon et de la Savoie. Des deux côtés des Alpes, on remarque les mêmes traits généraux dans la composition et la même délicatesse de ciseau. Un des plus importants travaux de cet atelier est une porte de bois provenant du château de Lagnasco, exposée à Turin, en 1880, par M. le marquis d'Azeglio. M. Chabrière-Arlès possède plusieurs panneaux détachés qui semblent avoir la même origine.

§ 2. — ÉCOLES DE L'ESPAGNE

Il serait inexact de commencer l'histoire de l'art espagnol à l'époque du développement des royaumes chrétiens, qui réussirent, vers la fin du XVe siècle, à délivrer la Péninsule de la présence des Musulmans. Bien qu'il ne nous soit pas parvenu de meubles pouvant être attribués aux ouvriers employés par les califes, on retrouve dans l'architecture des Maures et dans les diverses œuvres qu'ils ont laissées derrière eux, des qualités supérieures à celles des productions émanant de leurs anciens sujets. Les plus

anciennes reliques de l'art chrétien, en Espagne, sont des coffrets et des cassettes de bois revêtus de bas-reliefs en ivoire, dont l'un, conservé à San-Millan-de-la-Cogulla, dans la province de la Roya, a été offert en 1033 par le roi don Sanche I[er1]. Au XIIIe siècle, on voit apparaître des bahuts de bois garnis de pentures en fer qui n'offrent aucune différence avec ceux que l'on rencontre en France et en Allemagne. Le Musée national en avait exposé plusieurs spécimens au palais du Trocadéro, dans la section ethnographique. Mais les artistes chrétiens ne surent pas résister à l'influence mauresque, et l'amalgame des deux styles acheva de donner à l'industrie espagnole son caractère particulier. Dans les collections de l'Académie historique est conservée une armoire en forme de triptyque d'une grande dimension, qui accuse nettement cette double tendance. Ce meuble, autrefois dans un monastère du royaume d'Aragon, se ferme à deux volets divisés en six compartiments surmontés d'une corniche. Chacune des sections est séparée par des arcades à stalactites de style oriental, dans lesquelles sont peintes des figures de saints. Les ornements de la bordure des panneaux sont conçus dans la manière arabe, tandis que l'intérieur, surmonté de pinacles et partagé en sections régulières par des colonnes, est d'un goût ogival très pur. Ce monument, l'un des plus importants morceaux archéologiques de l'Espagne, porte la date de l'année 1390. Une armoire plus moderne, offrant la même dualité de style, existe au musée de South-Kensington. Disposée en forme de cintre et

1. Voy. *The industrial arts in Spain,* by Juan F. Riano. Londres, 1879.

offrant une double série de colonnettes en stuc peint sur un fond de bois, elle porte des inscriptions arabes accompagnant des légendes consacrées à des personnages saints de la religion catholique. Le cloître de la cathédrale de Salamanque a reçu, en 1374, un beau buffet d'orgues décoré à la manière moresque.

Un grand coffre de l'église de Saint-André à Madrid mérite une mention spéciale : il est décoré d'une série de peintures représentant les sujets de la vie de saint Isidore, qui offrent la plus étroite ressemblance avec les *cassoni* de la même époque, exécutés en Italie. Nous avons vu au Trocadéro plusieurs coffres du xv° siècle appartenant au musée archéologique de Madrid, sur lesquels figuraient des armoiries et des initiales avec de belles ferrures ajourées. Le trésor de la cathédrale de Barcelone, si riche en objets d'orfèvrerie, possède un magnifique fauteuil d'argent doré qui sert à soutenir le saint Sacrement, le jour de la procession du *Corpus*. Malgré sa matière, nous citons ce siège parmi les pièces d'ameublement, à cause de sa dimension exceptionnelle et par suite de sa destination première; il a été exécuté en 1397 pour Martin, roi d'Aragon, qui l'a légué au trésor de la cathédrale. C'est un ouvrage du style ogival le plus fleuronné. Pour augmenter la liste des sculpteurs de l'Espagne, nous signalerons un petit reliquaire de forme sphérique porté sur un pied et s'ouvrant en sections abattantes sur lequel on lit : *Domenico Acavole me fecit*.

Ces pièces de mobilier conduisent à la période s'étendant du xv° au xvi° siècle, qui fut l'apogée de la décoration artistique chez les Espagnols. C'est surtout

dans les stalles décorant le chœur des églises que l'on peut avoir une idée complète du talent déployé par leurs sculpteurs. Dans cet ordre de monuments, l'Espagne se montrerait certainement l'égale de la France et de l'Allemagne, si plusieurs de ces œuvres importantes n'avaient été exécutées par des ouvriers venus de l'extérieur, principalement des Flandres. Cette émigration s'explique par les doubles possessions des rois d'Espagne héritiers des ducs de Bourgogne, que les artistes flamands suivirent fréquemment dans leurs séjours au delà des monts. On ne retrouve plus dans ces sculptures religieuses le caractère à demi oriental que nous avons signalé dans les premiers spécimens du mobilier, mais une influence septentrionale qui caractérise alors les œuvres émanant de l'école espagnole. Plus tard, on peut constater l'adoption du style italien par les artistes du royaume castillan. Il est à remarquer que la disposition du chœur dans les églises n'est pas la même que dans nos contrées et qu'il se trouve placé au milieu de la nef, à l'imitation des basiliques italiennes primitives.

Parmi les suites de stalles les plus anciennes de l'Espagne, nous citerons celles de la cathédrale de Léon, dues au talent de Guillermo Doncel, en 1542, dont les beaux bas-reliefs, représentant le Jugement dernier et l'arbre de Jessé, sont imités de l'art flamand. Celles du chœur de Zamora portent le même caractère; les boiseries de l'église de San-Lucar sont dues au sculpteur anversois Roch; celles de Placentia sont de Centelasso. On voit encore des stalles d'un travail remarquable dans l'église de Saint-Thomas, à Avila, et dans la cathédrale de Burgos. Les portes du cloître de cette

dernière église sont d'une sculpture merveilleuse. Les stalles du chœur de la cathédrale de Barcelone ont été exécutées à l'occasion du chapitre de l'ordre de la Toison d'or qui y fut tenu en 1519 et portent sur leurs parois les armes des chevaliers. N'oublions pas un des chefs-d'œuvre de l'art du bois, la série des stalles de l'église de Notre-Dame-del-Pilar, à Saragosse, dont les panneaux sont ornés de grands bas-reliefs couronnés d'un cintre à rayons, représentant des sujets de l'Ancien et du Nouveau Testament. La richesse des bas-reliefs à figures d'enfants, des colonnes couvertes d'arabesques, des consoles et des dais surmontés de groupes nombreux, traités dans le style italien puisé par Berruguete à l'école de Michel-Ange, défie toute description.

La cathédrale de Tolède possède un monument de même importance, qui a en même temps le mérite de satisfaire la curiosité de l'historien. Cette suite de stalles se divise en deux parties, dont l'une porte la signature d'un maître espagnol, maestro Rodrigo circa A. D. 1495 ; la seconde a été exécutée en commun, A. D. 1543, par Berruguete et par Philippe Bigarni de Bourgogne, que l'on sait maintenant originaire de Langres[1]. Les principaux bas-reliefs représentent les divers événements qui ont accompagné le siège et la prise de Grenade. Ces sculptures et les ornements qui les entourent sont exécutés dans la manière italienne. Les colonnes de jaspe rouge y marient leurs couleurs éclatantes au ton plus sombre des boiseries de noyer, que fait encore

1. Voy. *Les Arts décoratifs en Espagne,* par le baron Davillier, 1878.

ressortir la blancheur des marbres dans lesquels sont taillés les bas-reliefs de ce magnifique ensemble.

Il faut rapprocher de ces ouvrages une armoire de noyer conservée dans la sacristie de la même cathédrale, qui est un meuble d'une beauté sans égale. Sa disposition monumentale comporte six pilastres formant cinq panneaux rectangulaires, sur lesquels sont sculptés des groupes d'enfants, des fleurs et une quantité d'ornements traités en bas-reliefs; au-dessus règne une frise couronnée par des candélabres et des clochetons. Ce travail a été exécuté, en 1549, par le sculpteur Pedro Pardo, pour renfermer les vêtements sacrés de l'église; vers la fin du dernier siècle, le chapitre commanda une répétition de cette armoire à l'ébéniste Durango; mais la copie est restée bien inférieure à l'original.

Nous avons dit que l'introduction du style italien est attribuée à Berruguete, né près de Valladolid en 1480, et qui revint en 1520 dans son pays natal, après avoir passé plusieurs années dans l'atelier de Michel-Ange. A la fois peintre et sculpteur, il fut attaché par Charles-Quint à sa personne avec une pension, et devint le fondateur de la nouvelle école espagnole. Il sculpta un grand nombre de meubles et de figures dans le bois de noyer. En même temps que cet artiste, florissaient les sculpteurs Geronimo Hernandez et Gregorio Pardo. Tous les trois furent les véritables initiateurs du style de la Renaissance espagnole, que l'on désigne ordinairement sous le nom de plateresque[1].

1. Voy. Davillier. *Les Arts décoratifs en Espagne.*

Un biographe toulousain, Hilaire Pader[1], affirme que le sculpteur Nicolas Bachelier fut appelé en Espagne, pour y travailler aux monuments que le roi faisait exécuter. Ce voyage est assez vraisemblable; en effet, on remarque une grande analogie entre les ornements des édifices construits par Bachelier et ceux de la même époque qui existent de l'autre côté des Pyrénées; mais nous ne pensons pas que le Toulousain ait pu avoir une influence durable sur une école déjà si fortement constituée.

Nous possédons à Paris quelques meubles appartenant à cette période de l'art. M. Audeoud avait envoyé à l'Exposition rétrospective du mobilier, en 1882, un petit cabinet supporté par six colonnes torses, dont les nombreux tiroirs sont ornés de rinceaux finement ciselés, que l'on peut attribuer à l'atelier de Berruguete. Un meuble plus important, ayant également la forme d'un cabinet, mais appuyé sur une caisse pleine, fait partie de la collection de M. Spitzer, que nous avons si souvent citée. L'abattant découvre une série de tiroirs revêtus, ainsi que l'extérieur du meuble, d'une sculpture légère de figures d'enfants et d'animaux, sobrement jetés au milieu de tiges fleuronnées. Le même amateur possède deux portes cintrées dont les grands vantaux sont décorés d'une série de bas-reliefs rectangulaires à sujets d'arabesques. Sur ces portes, qui proviennent d'un couvent d'Espagne, sont placées des inscriptions accompagnées de la date 1541.

Le musée national de Madrid avait exposé au Tro-

1. Voy. Hilaire Pader. *Songe énigmatique*. Toulouse, 1658.

FIG. 71. — CHAIRE, ESPAGNE, XVIᵉ SIÈCLE.
(Collection de M. Recappé.)

cadéro, en 1878, deux coffres de la même époque qui offraient une disposition à peu près identique. Sur la partie centrale de chacun d'eux était placé un bas-relief à figures de grande dimension, représentant : l'un l'Espérance et l'autre le songe de saint Joseph. Ces bas-reliefs étaient inscrits dans un cartouche à découpures, décoré de mascarons et de guirlandes de fruits.

Dans la description des meubles de la collection Spitzer, M. Bonnaffé signale les travaux d'un imagier inconnu, revêtant ses personnages d'un vernis assez épais pour former des reliefs et des couleurs transparentes appliquées sur paillon ; il marquait au fer chaud d'une tulipe ses œuvres dont les personnages présentent un caractère oriental.

Le musée de South-Kensington a acquis en Espagne plusieurs grands retables où la peinture et la sculpture ornementale ont été employées concurremment, pour réaliser un effet de décoration pittoresque. Le musée de Cluny s'est enrichi récemment d'un monument du même genre. Le mobilier religieux constitue l'une des branches spéciales de l'art espagnol qui, surtout vers la fin du xviie siècle, a exécuté des morceaux extraordinaires de grandeur et de richesse, sinon toujours de bon goût.

M. Juan Riano a dressé, dans son livre sur l'art en Espagne, une liste des menuisiers et sculpteurs sur bois de cette contrée. Nous retrouverons leurs noms dans le chapitre consacré à la série des cabinets, le meuble qui semble avoir été le plus en usage dans la péninsule ibérique.

CHAPITRE V

LE MEUBLE DANS L'EUROPE SEPTENTRIONALE

§ 1er. — ÉCOLES DE L'ALLEMAGNE ET DES PAYS-BAS

Le grand initiateur du mouvement artistique en Allemagne est l'empereur Charlemagne, dont la capitale placée sur la rive gauche du Rhin, à Aix-la-Chapelle, avait été choisie pour dominer à la fois la Germanie et la Gaule. Les nombreux artistes appelés par lui de Constantinople ou amenés de Rome s'établirent dans la région comprise entre le Rhin et la Moselle qui, échue lors du partage de l'empire carolingien à Lothaire, prit le nom de Lotharingie. Réunie bientôt à la Germanie, cette province vit son activité industrielle se développer rapidement, tandis que la Gaule était affaiblie par les luttes qui suivirent l'extinction de la seconde race royale. L'école rhénane a produit un nombre considérable d'objets d'orfèvrerie, des ivoires, des émaux que les trésors des églises d'Allemagne ont pu conserver ou qui font l'ornement de nos musées. Les ateliers monastiques de la France, lorsqu'un régime moins barbare leur permit de se répandre au dehors, commencèrent

par étudier les procédés de nos voisins et ne tardèrent pas, après se les être assimilés, à les dépasser.

L'étroite connexité de style qui se constate dans les œuvres conçues sur les deux rives du Rhin pendant plusieurs siècles se continue jusqu'au moment où l'art français, désormais plus indépendant et affranchi de la direction cléricale, commence à produire les grands monuments du XIIIe siècle devant lesquels l'esprit allemand semble avoir reculé, les trouvant trop hardis. L'un des côtés frappants des productions germaniques est la solidité, et leurs artistes semblent s'attacher plus encore à accuser le sentiment de la force qu'à rechercher l'aspect seyant et gracieux auquel nous sommes enclins à donner la préférence. Nous avons déjà fait remarquer, en étudiant les ouvrages des premiers temps du moyen âge, qu'un certain nombre de monuments semblaient être, par suite de leur style rude où rien n'est sacrifié à l'ornementation, en rapport plus direct avec l'art allemand qu'avec celui de la France. Cette similitude de facture ne s'étend pas au delà du XIIIe siècle.

Dans la sculpture sur bois, l'Allemagne est la rivale de notre pays. Elle a conservé dans les cathédrales de Cologne, d'Ulm, d'Augsbourg, de Bamberg, ainsi que dans les églises de Baden, de Landshut, de Xanten, de Nuremberg, de Saint-Géréon de Cologne, de Sainte-Madeleine à Breslau et d'Anellau, un ensemble de stalles d'un beau travail, dont nous nous bornerons à signaler les principales.

Les plus anciennes, placées dans l'église de Xanten (duché de Clèves), sont de la fin du XIIIe siècle; celles

de Saint-Géréon de Cologne, assez incomplètes, appartiennent au commencement du siècle suivant et sont décorées de figures de ronde bosse. La cathédrale de Lausanne possédait autrefois des stalles de la fin du XIIIe siècle, l'un des premiers spécimens de la sculpture sur bois, montrant des figures. Elles sont en partie conservées au château de Chillon. Celles d'Anellau, moins importantes, datent de la même époque.

Une école de menuisiers qui paraît avoir été très active et qui a laissé de nombreux ouvrages était établie à Calcar, dans le duché de Clèves, vers le milieu du XVe siècle. On la désigne habituellement, en Allemagne, sous le nom d'école de Calcar, sans connaître les sculpteurs qui la composaient. On lui attribue les stalles de l'église de Clèves datées de 1474, celles d'Emmerich (1486), et celles de l'église de la ville de Calcar. Dans différents édifices religieux de cette même ville se voient d'immenses retables surchargés d'ornements et de personnages qui dénotent la prodigieuse fécondité des artistes rhénans.

Quelques noms cependant ont surnagé de l'oubli ; l'Helvétien Jacob Rosch a exécuté, en 1491, les boiseries de la cathédrale de Coire, et quelques années plus tard, Jean Florein, sculpteur flamand, travaillait aux stalles de l'église de Sainte-Marie de Schaurgasse, à Cologne. Lucas Moser a laissé des bas-reliefs dans l'église de Tieferbronn, en 1431. La cathédrale ainsi que plusieurs églises de Bamberg conservent des œuvres remarquables de Veit Stoss de Cracovie (1447-1552), l'une des célèbres personnalités de l'art allemand au commencement de la Renaissance. Son émule en ce genre, Adam Kraft (1509), a enrichi le dôme de Bamberg et l'église de Saint-Ulrich,

à Augsbourg, de grands retables dont les bas-reliefs sont animés d'une expression très pathétique. Dans le même ordre, on peut citer les travaux de Hans Brüggemann, faits pour le dôme de Schleswig, en 1521. Niclaus von Leyen a signé, en 1467, les belles stalles de Constance.

Ces dernières œuvres, qui rentrent plus spécialement dans le domaine de la sculpture, nous ont éloigné un instant de la menuiserie décorative, dont la cathédrale d'Ulm possède un monument qui jouit d'une renommée européenne. C'est une suite de stalles décorant le chœur de cette église, commencées par Georges Syrlin et achevées par son fils. Les dossiers, les accoudoirs, les baldaquins sont revêtus d'une profusion d'ornements, de bas-reliefs et de figurines empruntées au Nouveau et à l'Ancien Testament, où le naturalisme s'allie au goût le plus parfait. Tous les amateurs ont gardé le souvenir de ces figures de sibylles à mi-corps, d'un caractère si frappant et d'une intensité de vie si extraordinaire, qui, placées sur les lignes séparatives des sièges inférieurs, semblent prendre une part active aux cérémonies qu'elles ont sous les yeux. Cet ensemble, sur lequel on voit le buste de l'artiste et celui de sa femme, porte les légendes : *Georg Syrlin incepit hoc opus 1460*, et : *Jorg Syrlin 1474 implevit hoc opus*.

Les églises d'Allemagne renferment un nombre considérable de pièces d'une haute antiquité, qui ont été signalées dans divers ouvrages archéologiques et dont nous ne pouvons citer que quelques-unes. A Sainte-Marie-du-Capitole, à Cologne, c'est une porte dont les vantaux à bas-reliefs remontent au xii^e siècle. La cathédrale de Coire a conservé un tableau de bois sculpté,

entouré d'un encadrement de style roman, qui a été relevé par Viollet-le-Duc dans son *Dictionnaire d'architecture*. Les armoires de la cathédrale de Munich se composent de panneaux évidés dont les creux sont peints en bleu sombre, sur lequel ressortent des bas-reliefs ayant conservé la couleur naturelle du bois. Des coffres et des armoires portant des pentures en fer semblables aux meubles que nous avons trouvés en moindre quantité dans notre pays se rencontrent assez fréquemment dans les édifices religieux de l'Allemagne.

La tarsia n'était pas inconnue de l'autre côté du Rhin où elle avait été importée par des artistes étrangers, et où elle ne tarda pas à tenter les menuisiers germains. L'église de Sainte-Marie-Madeleine, à Breslau, renferme de belles stalles de chœur décorées de panneaux en marqueterie portant la date de 1576. Nous pouvons en signaler un second exemple, d'une destination différente, qui fait partie des collections du musée de l'hôtel Carnavalet. C'est une filière à étirer les métaux, exécutée, en 1565, pour l'électeur de Saxe Auguste Ier, et que des mains infidèles ont fait émigrer à Paris, du cabinet de curiosités de Dresde où elle était conservée. Les deux côtés longitudinaux de cet ustensile sont revêtus d'une double frise en marqueterie de bois teint, dont l'une représente un tournoi satirique entre la papauté et le luthérianisme, et l'autre un carrousel d'hommes sauvages. Sur le devant, on voit le marqueteur avec ses outils parfaisant son œuvre, au bas de laquelle il a placé son monogramme L. D. accompagné d'une coupe. Bien que les marqueteurs allemands n'aient pas été l'objet de recherches historiques dans leur pays,

comme l'ont été les intarsiatori italiens, on connaît les noms de quelques maîtres qui pratiquaient cet art : celui d'Isaac Kiening, de Fussen (xvie siècle), de Sixtus Lobleïn, de Landshut, et plusieurs monogrammes relevés sur des œuvres de marqueterie, qui n'ont pas encore été expliqués. Ce travail prit racine en Germanie et la France emprunta, au xviiie siècle, ses meilleurs mosaïstes en bois à sa voisine d'outre-Rhin.

Les comptes des rois de France relatent la commande de meubles de bois plein et revêtu de peintures, dont nous avons dû signaler la disparition. Plus conservatrice, l'Allemagne en possède un grand nombre dans ses musées et dans ses églises. Lors de l'exposition rétrospective de Munich en 1878, on a vu plusieurs spécimens de cet ameublement spécial, qui est brillamment représenté au musée germanique de Nuremberg et au musée national de Munich. Les pièces les plus intéressantes envoyées à l'exposition bavaroise étaient un berceau d'une disposition originale, avec un siège en forme de pliant, et un lutrin ou pupitre de lecture. Ces meubles sont couverts de peintures largement exécutées dans le goût du xve siècle. Un caractère moins sobre se remarque sur une grande table à rallonges faisant partie du musée de Cluny, dont les sujets en grisaille et les écus armoriés de diverses familles et de villes du saint Empire sont traités avec la rudesse un peu sauvage des peintures décoratives de la Suisse allemande au xvie siècle. M. Spitzer possède une autre grande table de bois peint et sculpté, enrichie de dorures, qui est d'une exécution bien plus soignée. On pourrait prolonger pendant longtemps la citation de ces meubles.

FIG. 72. — DRESSOIR, ÉCOLE ALLEMANDE, XVIᶜ SIÈCLE.
(Collection de Mᵐᵉ d'Yvon.)

qui empruntent la majeure partie de leur effet aux écus armoiriés, surmontés de cimiers et d'attributs héraldiques, dont l'efflorescence empanachée ne manque pas cependant d'originalité.

Il nous est parvenu un certain nombre de tables ayant servi à des argentiers ou à des changeurs. Ces meubles, qui proviennent de la Suisse allemande, sont divisés en compartiments recouverts par une grande tablette. Ils sont soutenus par deux piliers et ornés de feuillages ajourés et d'orbevoies entremêlées de petites figures de style allemand, qui accusent le commencement du xvie siècle. Une de ces tables d'un beau travail, après avoir figuré dans la collection Soltykoff, appartient à M. Demachy; d'autres semblables sont chez MM. Riggs et Basilewski.

On rencontre fréquemment dans la Souabe des meubles de bois de tilleul datant des premières années du xvie siècle, qui semblent particuliers à cette province de l'empire germanique. Ce sont des dressoirs, des armoires, des buffets et même des lits, d'une disposition très simple et dont toute la décoration est formée par des panneaux travaillés à jour et par des pentures de fer découpé. Plus attachée que les autres contrées de l'Europe aux traditions du moyen âge qui convenaient mieux à son régime féodal, l'Allemagne resta longtemps fidèle à cet ameublement de caractère septentrional. Le musée germanique de Nuremberg, le musée de Salzbourg et surtout le musée national de Munich sont riches en pièces de ce genre. On trouve aussi au Kensington-Museum une armoire aux armes d'une famille de Westphalie; ses quatre vantaux de bois de

chêne, avec ferrures, tirants et loquets de fer ciselé et travaillé à jour, accusent par leurs panneaux simplement moulurés la persistance des huchiers allemands à combattre l'invasion de la sculpture dans les œuvres de la menuiserie. Un dressoir d'une grande simplicité, comprenant trois volets travaillés à jour et décorés de pampres et de raisins, avec une bande inférieure portant la même décoration et des montants à moulures, a fait partie de la collection de M. Wittemann, à Geisenheim. Ce meuble de bois de chêne est d'une belle disposition architecturale.

La collection de Mme d'Yvon possède un dressoir dont la forme moins tudesque se rapproche davantage des œuvres produites en France sous l'inspiration de la Renaissance italienne. Malgré la présence de l'aigle impérial, qui figure sur le panneau principal, il n'est pas impossible d'admettre que ce meuble ait été exécuté dans les Flandres alors soumises à l'autorité de la maison d'Autriche et qui entretenaient des rapports artistiques très fréquents avec le pays rhénan. Nous serions disposé également à rajeunir ce dressoir de quelques années et à l'attribuer plutôt au règne de Charles-Quint qu'à celui de Maximilien : le style tout italien des colonnettes et des arabesques nous semble trop savant pour être antérieur au premier quart du XVIe siècle. Le caractère allemand se retrouve dans la préciosité de l'exécution et l'adresse vraiment merveilleuse avec laquelle les figures et les ornements sont détachés dans le bois de chêne, avec autant de précision que s'ils étaient ciselés dans le métal.

Un graveur né à Strasbourg, Wenderlin-Dietterlin

(1550-1599), exerça une grande influence sur l'industrie allemande, à laquelle il fournit des modèles d'ornements compliqués et d'une composition pesante, malgré une certaine délicatesse dans les détails. Dietterlin a travaillé au château de Heidelberg, et on conserve dans le musée de Hohenzollern au château de Sigmaringen, un certain nombre de pièces d'ameublement exécutées d'après ses dessins. Plusieurs plafonds de bois sculpté provenant de la ville d'Augsbourg et aujourd'hui mis en place dans les salles du nouveau musée de Munich nous paraissent trahir la même inspiration.

Une des plus belles œuvres de l'art allemand est un fauteuil qui, malgré sa matière étrangère au bois, doit prendre place parmi les pièces de l'ameublement. Ce siège de fer ciselé a été offert, suivant une ancienne tradition, à l'empereur Rodolphe II, lors d'un séjour fait par lui dans la ville d'Augsbourg ; il porte la signature de Thomas Rucker, l'un des plus habiles ouvriers en ferronnerie damasquinée de l'Allemagne, accompagnée de la date 1574. Il appartient aujourd'hui à lord Radnor, qui l'avait exposé en 1862 au South-Kensington Museum. La forme générale de ce fauteuil rappelle celle des antiques chaises curules, et son siège est supporté par des traverses entre-croisées. Les montants du dossier et les bras sont couverts de bas-reliefs et de figurines ciselés et dorés, parmi lesquels on remarque de nombreux sujets représentant Ulysse et Achille, Briséis et Pénélope, Jules César et Alexandre, le songe de Nabuchodonosor et enfin le portrait de Rodolphe II, dans un médaillon soutenu par des génies. L'ensemble de la décoration de cet admirable joyau artistique, est com-

plété par des motifs d'architecture, des arabesques et des personnages moins importants, que la main de

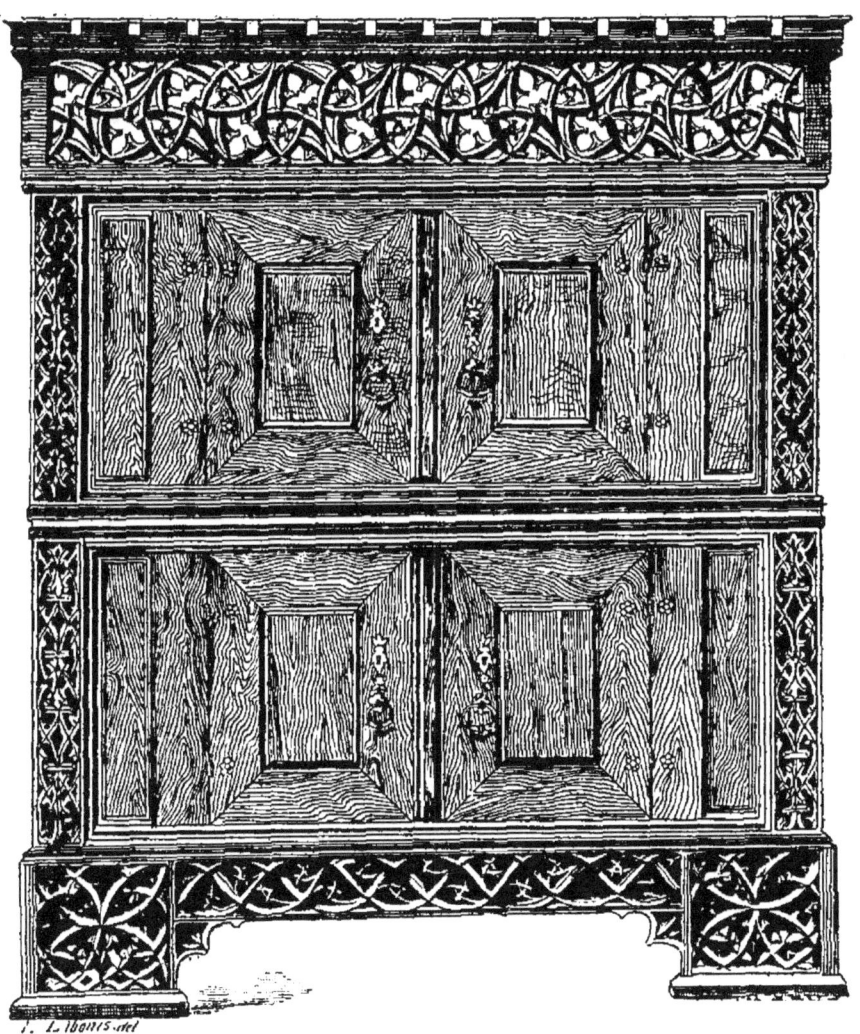

FIG. 73. — MEUBLE EN BOIS SCULPTÉ, ALLEMAGNE.

Rucker a su faire jaillir de cette matière rebelle, comme d'une source inépuisable.

Après ce fauteuil, il paraîtrait peu intéressant de s'arrêter longuement sur les sièges provenant de l'Alle-

magne. Bien que dans cette série on puisse signaler des pièces importantes et que plusieurs demeures aient encore conservé leurs anciennes chaires seigneuriales, il faut reconnaître qu'à part l'intérêt historique de ces reliques féodales, on ne rencontre le plus souvent, de l'autre côté du Rhin, ni la richesse des fauteuils italiens ni la simplicité élégante des sièges et des caqueteuses de l'école française.

Pendant toute la durée du moyen âge, la Germanie a produit des coffrets de bois sculpté en plus grande abondance que les diverses autres nations réunies. Les plus anciens que l'on connaisse remontent aux temps indéterminés où l'art commençait à lutter contre la barbarie. Les musées de Nuremberg et de Munich en possèdent qui datent probablement du XIe siècle, quoiqu'on les attribue à l'époque merovingienne. Viennent ensuite des boîtes plates ou à couvercle bombé, portant tous les caractères de la belle sculpture du XIIIe siècle. M. Viollet-le-Duc en a publié un dans son *Dictionnaire d'architecture*, qui fait maintenant partie de la collection Basilewski. On rencontre fréquemment des coffrets plus récents dont quelques-uns sont d'une excellente exécution. Plusieurs d'entre eux sont accompagnés d'inscriptions en langue allemande, qui reproduisent des citations de l'Ancien Testament et d'autres relatant le triomphe de l'Amour.

L'activité des sculpteurs de l'Allemagne semble s'être en partie concentrée sur les objets de faible dimension, surtout à l'époque de la Renaissance. Ils se sont plu à enrichir de leurs plus délicats travaux mille petits ustensiles de la vie intérieure, miroirs, peignes,

chapelets, soufflets, pions de damier, petits bustes ou médaillons, auxquels l'art accorde le droit d'entrée dans les collections des curieux.

Nous avons déjà signalé la fréquence des rapports artistiques ayant existé de tout temps entre l'Allemagne et les Pays-Bas. Par suite de leur situation géographique, il n'en pouvait être autrement; le Rhin, cette grande artère commerciale de la Hanse, prenant son embouchure dans la contrée occupée par les Néerlandais. La Flandre, pays riche, comptant de nombreuses manufactures protégées par des privilèges que les corps de métiers défendaient avec énergie, avait joui pendant tout le XVe siècle d'une prospérité extraordinaire sous le règne des ducs de la maison de Bourgogne. Tous les arts y florissaient et la sculpture sur bois était l'un de ceux où se manifestait le mieux la fécondité des artistes brabançons. Ce que la Flandre a produit de retables et de travaux de menuiserie à cette époque est prodigieux. Cette grande activité semble avoir décru lorsque le style italien, étranger au tempérament septentrional, eut été introduit par les artistes qui étaient allés étudier dans les ateliers des maîtres de Rome et de Florence.

Les comptes des ducs de Bourgogne fournissent nombre de renseignements sur les huchiers-menuisiers flamands. En 1409, il est question de reconstruire les grandes Halles de Bruxelles et l'on désigne comme experts, Louis Van den Broec, Pierre die Staete, Henry de Molensleyer, Adam Steenberch, Godefroy den Moelensleyer, Henry van Duysbourg, Pierre van Berenberge, Henry van Boegarden et Jean van den

Gance, que l'on trouve employés à d'autres travaux. Quelques années après, Claës de Bruyn exécutait des sculptures sur bois pour la cathédrale de Louvain. Jean Bulteel, né près de Courtray, était chargé, en 1409, de l'achèvement des stalles de la chapelle de l'oratoire de Gand. Le plafond de l'hôtel de ville de Bruges est demandé à Peter van Oost; celui de l'hôtel de ville de Malines à W. Ards, en 1449. B. van Raephorst, en 1470, a exécuté le grand retable de Saint-Waltrude, à Hérentals. Les stalles de l'abbaye de Tournay, sculptées en 1459 par Jean Vlaenders, ont été malheureusement détruites au xvie siècle.

Non contents des travaux qu'ils poursuivaient dans leur pays, les artistes flamands allaient au loin exercer leur talent. Nous avons vu Jacques de Baerze, le fameux imagier des ducs, exécuter les retables et les boiseries de la Chartreuse à Dijon, et, plus tard, Jean Floreins employé à l'œuvre des stalles de Cologne. Pour les stalles de Rouen, on fit appel aux huchiers de la Flandre, en 1465. Une colonie plus considérable semble s'être dirigée vers l'Italie et parmi les nombreux intagliatori ou marqueteurs dont les œuvres ont été conservées, on retrouve presque autant d'étrangers que de maîtres appartenant au pays lui-même. Ce sont Van der Brulh d'Anvers, qui enrichit, en 1599, de quarante-huit bas-reliefs représentant la vie de saint Benoît, les stalles de Saint-Georges Majeur, de Venise; Henri et Guillaume, deux ouvriers du Nord, qui ont laissé leurs prénoms sur les armoires de la sacristie de Ferrare en 1443. Les citations pourraient se prolonger longtemps avant d'avoir épuisé la liste de ces artistes migrateurs.

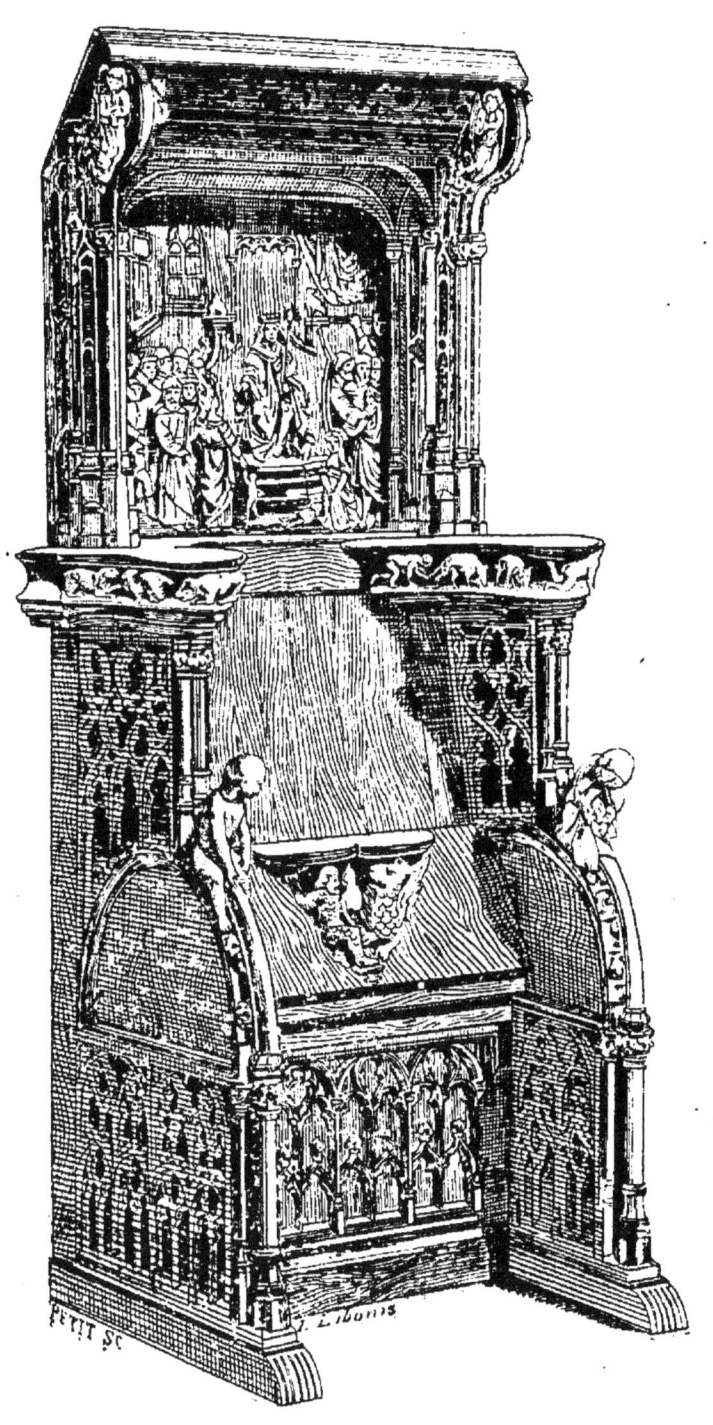

FIG. 74. — STALLE, ÉCOLE FLAMANDE, FIN DU XV^e SIÈCLE.
(Collection James de Rothschild.)

Ceux qui étaient restés dans leurs villes natales produisaient des œuvres dignes de figurer dans ces magnifiques palais municipaux, dont la richesse ne sera sans doute jamais surpassée. Les maîtres les plus habiles de Bruges, L. Glosencamp, Guyot de Beaugrant, Roger de Smet, André Rasch, sculpteurs ou menuisiers, exécutèrent, d'après les dessins et sous la conduite du peintre Lancelot Blondeel, la cheminée du palais du Franc, où les bas-reliefs de marbre et d'albâtre sont si heureusement combinés avec les ornements de bois sculpté. Dans l'église de Notre-Dame de la même ville, est demeurée en place la tribune de bois sculpté qui communiquait avec l'hôtel des comtes de Gruuthuuse, l'un des meilleurs spécimens de la menuiserie flamande au xve siècle.

La suite des stalles d'Ypres (1588) est due à Urbain Taillebert, qui sculpta en 1600 les ornements du jubé de Dixmude. Un imagier contemporain, Josse Beyaert, décorait les lambris de la salle des mariages de l'hôtel de ville de Louvain de bas-reliefs tirés du Nouveau Testament. Jean van der Scheldein, à la fois menuisier et sculpteur, a laissé dans la salle des magistrats de l'hôtel de ville d'Audenarde (1531 à 1534) une porte monumentale formant un portique à colonnes surmontées d'un fronton armorié et accompagné de figures, dont les panneaux rectangulaires sont semés d'arabesques en relief du meilleur goût et d'une exécution magistrale. Dans le même ordre de travaux, on peut encore noter la belle boiserie de l'église de Sainte-Gertrude, à Louvain, dont les bas-reliefs à personnages de grande dimension sont disposés sous des arcades à voussures

fleuronnées et séparées par des colonnettes à figures rappelant les derniers jours du style ogival. Les œuvres de la Renaissance sont plus rares en Hollande que dans la Flandre, quoique les stalles des cathédrales de Dordrecht et d'Enckuysen témoignent que les sculpteurs néerlandais étaient susceptibles de s'assimiler les délicatesses de l'art étranger.

On conserve dans certaines collections des stalles et des fragments d'architecture provenant des nombreuses églises ou maisons conventuelles de la Belgique. Une grande stalle, à siège mobile, fait partie des objets réunis par le baron James de Rothschild. Elle est couverte d'une quantité de motifs d'ornements d'un grand goût et très délicatement fouillés dans le bois de chêne. Sur le dossier est placé un bas-relief représentant le jugement de Salomon, entouré d'une bordure à rinceaux fleuronnés.

Les retables si communs dans toute la Flandre et dont nos musées possèdent de nombreux spécimens, ne sauraient, malgré leur importance artistique et une origine souvent commune avec les œuvres de la menuiserie, trouver place dans une histoire de l'ameublement. Tout en nous abstenant de citer ces monuments, qui ont des rapports plus directs avec la sculpture, nous croyons cependant intéressant de rappeler que l'un des retables du musée de la porte de Hall, à Bruxelles, provenant de Louvain, est signé par Jean Davienus en 1493. M. Bonnaffé signale un imagier inconnu dont les bas-reliefs et les figures taillées dans le bois portent une empreinte au fer chaud représentant une main. Un assez grand nombre de pièces de menui-

serie française portent des empreintes de ce genre. Ce sont le plus souvent des marques de tâcherons, mais il en est qui doivent appartenir à des huchiers. Un relevé de ces signes permettrait probablement, au moyen de comparaisons, de rattacher une partie des meubles de nos collections aux centres industriels qui les ont produits.

Parmi les pièces d'ameublement d'origine flamande, nous en citerons quelques-unes qui présentent un intérêt spécial. M. Basilewski possède un dressoir à deux layettes de la fin du xve siècle, au-dessus desquelles sont disposés des vantaux séparés par une partie dormante présentant une niche surmontée d'un dais; sur chacun des volets se voient des écus armoriés et sur les côtés sont apposés les briquets des ducs de Bourgogne. Le South-Kensington Museum conserve un meuble de la même époque et de disposition à peu près analogue, soutenu par des colonnettes à pinacles, sur les volets duquel sont des figures de chevaliers et de dames. La sculpture est complétée par des ferrures ajourées et sur la frise supérieure, qui semble ajoutée postérieurement, sont les armes de la famille de Clarc. Les hospices civils de Liège avaient envoyé à l'exposition de l'art ancien à Bruxelles une armoire de bois de chêne sculpté, dont les vantaux se partagent chacun en douze compartiments. Trois d'entre eux contiennent les armoiries du prince-évêque Everard de la Marck, du saint Empire et de la ville de Liège; les autres sont ornés de figures représentant des princes, des dames et des chevaliers; au milieu sont deux statuettes de la Vierge et d'un prédicateur dans sa

chaire. Un dressoir à deux étages et à pans coupés en chêne sculpté a fait partie de la collection du prince Soltykoff. Les deux volets de la rangée supérieure et le vantail placé au-dessous, portant des serrures et des ornements en fer découpé, sont enrichis de médaillons à figures entourés d'arabesques d'un grand style, qui semblent contemporaines de l'époque de Charles-Quint. On retrouve le nom du même empereur attaché à un berceau en bois peint et doré, faisant partie du musée de la porte de Hall, à Bruxelles, dont ce prince s'est servi dans son enfance.

On voit encore au South-Kensington Museum un grand coffre de chêne sculpté dont la face principale est occupée par un bas-relief très saillant, représentant la visite de la reine de Saba à Salomon. L'encadrement est formé de festons et d'ornements; au-dessus du sujet est gravée une légende explicative en lettres flamandes. M. de Saint Charles possède un coffre rectangulaire divisé en cinq panneaux, qui est un bon travail de la Flandre vers le milieu du xvie siècle. Au milieu est une figure de femme avec un écu armorié; de chaque côté sont des statuettes personnifiant la Justice, la Force, la Prudence et la Tempérance, placées sous des arcades cintrées. Un des plus gracieux spécimens de l'art de la menuiserie dans le Nord se voit chez M. Chabrière-Arlès, sous la forme d'une petite armoire rectangulaire dont l'extérieur est recouvert d'une série de panneaux offrant des enroulements de feuilles finement ajourées. Sur le volet principal est un écu armorié, et l'ordre général du meuble comporte trois rangées de layettes et de vantaux. Malgré l'uniformité de la décoration

générale qui se répète sur chacune des pièces ouvrantes, cette armoire est d'une simplicité très harmonieuse. Deux volets isolés d'un ancien dressoir aux armes de Jérôme Van der Noot, chancelier du Brabant, et de sa femme Marie de Nassau, font partie du musée du Louvre, auquel Sauvageot les a légués. La finesse de leur sculpture fait regretter la perte du meuble dont ils ont été détachés.

La menuiserie flamande a produit des tables et des sièges dont différents établissements publics ont conservé des spécimens. On voit à cette époque apparaître les chaises à dossier recouvertes de cuir gaufré et doré, industrie nouvelle qui prit un grand développement au siècle suivant. Il y aurait également, pour compléter ce tableau d'ensemble, à signaler les meubles de bois précieux enrichis de peintures ou d'ornements, mais il nous semble préférable de les réserver pour le chapitre spécial dans lequel nous passerons en revue la série des cabinets, qui arriva à son point culminant dans le xviie siècle. L'art flamand, comme celui de la Germanie, a laissé un grand nombre de coffrets et de petits objets mobiliers qui doivent leur principale valeur au fini des sculptures dont ils sont décorés.

§ 2. — ÉCOLES DE L'ANGLETERRE ET DES CONTRÉES SCANDINAVES.

Le travail du bois fut toujours très actif en Angleterre, même à l'époque où ce pays n'avait pas encore dégagé son génie particulier de la sujétion imposée par la race danoise. Ce n'est qu'après la conquête des ducs de

Normandie que la nation anglaise prit une extension considérable aux dépens de la France, et qu'elle devint le peuple le plus puissant du nord de l'Europe. Les manuscrits de la période anglo-saxonne, qui retracent au milieu de leurs ornements si merveilleusement entrelacés la majeure partie des meubles et des ustensiles alors en usage, sont la seule source de renseignements que l'on puisse avoir sur cette époque reculée. L'on trouve quelques années après la conquête, dans la tapisserie historique de Bayeux, tous les détails de la défaite d'Harold et de l'expédition victorieuse du duc Guillaume en Angleterre, mais ces documents, si précieux pour les restitutions archéologiques, sont trop sommaires pour faire apprécier le caractère véritable et l'aspect des meubles à cette époque reculée de nos annales. Nous n'essayerons pas de reconstituer les lits, les tables, les sièges et les armoires qui figurent dans ces ouvrages, ne jugeant pas l'exactitude de leurs reproductions graphiques assez rigoureuse pour servir de base à une étude sérieuse. En dehors de ces miniatures, il existe certains panneaux de bois sculptés et des châsses dont le travail rappelle celui des enroulements peints sur les feuillets des psautiers anglo-saxons, et sans doute exécutés dans l'enceinte des mêmes abbayes, où les arts et les lettres avaient cherché à s'abriter de la barbarie générale.

Les successeurs du duc Guillaume devenu roi d'Angleterre se trouvèrent, par suite du mariage d'Éléonore de Guyenne avec Henri II, les plus grands suzerains du territoire français et leur puissance tint longtemps nos monarques en échec. Résidant le plus souvent dans

leurs possessions de la terre ferme, par suite des guerres qu'ils soutenaient contre la France, ils eurent fréquemment recours aux artistes du continent et une partie des édifices anglais furent construits par des architectes normands ou angevins, tandis que les ateliers des orfèvres et des émailleurs limousins recevaient la commande d'ornements destinés aux églises et d'effigies mortuaires dont quelques-unes sont encore placées sur les tombes de l'abbaye royale de Westminster. Le travail du bois semble exercé par les mêmes mains, tant en Angleterre, où les forêts étaient plus nombreuses que de nos jours, que dans la Normandie, dont les artistes passèrent souvent le détroit pour réédifier sur un plan plus vaste les anciennes enceintes fortifiées des seigneurs saxons ; mais la production du mobilier n'atteignit jamais, de l'autre côté de la Manche, le même degré de perfection que dans la province de Neustrie. Ce que peuvent revendiquer les menuisiers anglais, ce sont les charpentes de bois sculpté, dont de nombreux spécimens nous sont parvenus et qui décorent les salles monumentales de ce pays. Un des plus beaux travaux que l'on puisse citer en ce genre est la voûte de la cathédrale d'Ely, exécutée au xive siècle et décorée d'une corniche à frise supportée par des figures d'anges tenant des écussons autrefois peints, qui masquent les sabliers et la tête du mur. Plusieurs autres églises et châteaux ont également conservé des charpentes analogues, mais la plus belle que l'on connaisse est celle de la grande salle du palais de Westminster, à Londres, qui, depuis le xive siècle, a été le théâtre de tous les grands événements historiques de l'Angleterre. Elle est formée par des solives de courbe

ogivale à claire-voie terminées par des figures d'anges d'un grand style, qui supportent les écus armoriés de France et d'Angleterre. Cette œuvre, l'une des plus grandioses que nous ait laissées le moyen âge, est sans rivale depuis que l'incendie et les révolutions ont anéanti en France les grandes voûtes du palais de Justice de Paris et celles des châteaux de Montargis et de Coucy, qui sont souvent citées par les auteurs contemporains. Elle montre combien l'Angleterre était avancée et florissante sous la dynastie des Plantagenets, tandis que la France était ruinée par l'invasion étrangère et les querelles des grands vassaux de la couronne. La voûte de Crosby-Hall, à Londres, construite dans la seconde moitié du xve siècle, est divisée en compartiments quadrangulaires, dont les nervures sont terminées par des pendentifs d'une grande richesse. C'est l'un des premiers monuments de cette architecture particulière à l'Angleterre qui prit son principal développement vers le règne de Henri VII, et que l'on connaît sous le nom de style des Tudor. On voit dans le palais d'Hampton-Court, bâti par le cardinal Wolsey, le plafond à caissons de la grande salle des banquets, qui est l'un des plus importants ouvrages en bois du xvie siècle, existant en Angleterre. La salle des cours de l'Université d'Oxford est surmontée d'une voûte en bois d'un beau travail.

Dans la série des monuments religieux, les menuisiers anglais ont également exécuté des œuvres remarquables. Le collège royal de Cambridge possède des stalles où l'on retrouve la trace du goût italien de la Renaissance. Plus importantes encore sont les stalles de la chapelle royale du château de Windsor, qui ser-

vent aujourd'hui aux réceptions solennelles des chevaliers de l'ordre de la Jarretière. Ce grand ensemble, commencé par Édouard IV, dont le mausolée en fer forgé et repoussé, attribué à Quentin Metsys, figure près de là, fut achevé sous le règne de Henri VII. Il rappelle les belles suites de sièges choraux que nous avons en France dans les cathédrales d'Amiens et d'Alby, et on regrette d'ignorer le nom des habiles ouvriers qui ont couvert les pinacles, les dais et les panneaux de ces stalles de sculptures du plus délicat travail, exécutées suivant les anciennes traditions du moyen âge. L'abbaye de Westminster, dans la chapelle des Tudor, construite par Henri VII, possède une autre série de stalles qui ne le cède en rien à celle de Windsor. Cette adjonction faite à l'antique

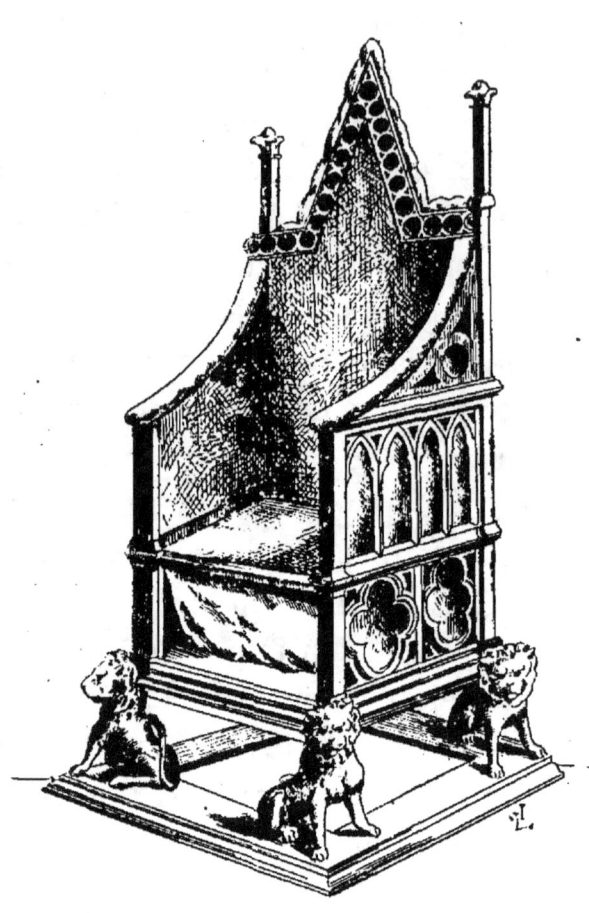

FIG. 75.
SIÈGE SERVANT AU COURONNEMENT
DES ROIS D'ANGLETERRE.
(Abbaye royale de Westminster.)

abbaye est, de nos jours encore, affectée aux chapitres de l'ordre du Bain, dont les membres successifs ont laissé leurs écus armoriés, cloués sur les dossiers de chacun des sièges. D'une époque un peu postérieure à celles de Windsor, les stalles de Westminster ne présentent pas une création anglaise aussi pure de mélange étranger. A l'imitation des rois de France et d'Espagne, Henri VII, et après lui son fils, avaient appelé à leur cour des artistes flamands et italiens. Le fondateur du monument lui-même repose sous une tombe de bronze due à Torrigiani, sculpteur en titre de la couronne. L'effet décoratif de cette suite de stalles, surmontées de clochetons travaillés à jour et sur lesquelles les ornements sont semés avec une profusion toujours dirigée par une conception très harmonieuse, ne laisse place qu'à l'admiration. C'est un de ces ouvrages qu'il serait aujourd'hui impossible de recommencer, faute d'artistes, aussi bien qu'à cause du prix colossal qu'il coûterait.

On voyait autrefois à Londres et on trouve encore dans certaines villes d'Angleterre des maisons construites en bois dont l'aspect pittoresque rappelle celui des vieilles cités normandes. Ces demeures, qui deviennent plus rares chaque jour, n'ont généralement pas la finesse d'exécution des spécimens de Rouen, de Bayeux et d'Évreux, mais elles présentent pour la plupart un intérêt historique qui les préserve de la destruction. Pendant son séjour en Angleterre, Holbein avait dessiné plusieurs façades de maisons, dans le goût de la Renaissance, qui n'existent malheureusement plus. Le comité d'organisation de l'Exposition d'hygiène et d'instruction avait restitué, dans les jardins de

South-Kensington, une rue de l'ancienne capitale, bordée de maisons de bois fidèlement copiées sur des documents anciens, qui a obtenu un grand succès de curiosité archéologique.

Les menuisiers anglais ont toujours préféré la solidité et la commodité à l'élégance, dans la fabrication du mobilier. Les formes de leurs meubles sont spécialement appropriées au climat du pays et à l'aménagement des maisons, ce qui explique le petit nombre des pièces anglaises ayant passé le détroit pour être importées dans les contrées voisines. Pendant la durée du moyen âge et à l'époque de la Renaissance, l'Angleterre a eu certainement le même nombre proportionnel de huchiers-menuisiers que la France, mais on peut affirmer qu'elle a possédé beaucoup moins de menuisiers-sculpteurs. Au reste, si nous savons jusqu'à ce moment peu de chose sur nos artistes du bois, les documents sur ceux de l'Angleterre font absolument défaut. Les érudits anglais ne nous ont encore rien appris sur cette branche de l'art industriel dans le royaume. Leurs collections publiques sont elles-mêmes assez pauvrement partagées, et l'on n'y rencontre qu'un petit nombre de spécimens dignes d'être mentionnés.

La relique historique la plus populaire qu'ait gardée la Grande-Bretagne est le fauteuil servant au couronnement des rois d'Angleterre et qui est déposé dans la chapelle d'Édouard le Confesseur, à Westminster-Abbey. Ce n'est pas un meuble dans le sens strict du mot, mais bien plutôt la monture de la pierre consacrée, sur laquelle s'asseyaient les premiers souverains du pays. Le dossier et les bras de bois sculpté, assez primitifs

d'exécution, ne sont pas antérieurs au xiv^e siècle et ont même subi quelques retouches assez importantes. Des coffres de bois couverts de pentures de fer forgé, dans le même style que ceux que nous avons trouvés en France au xiii^e siècle, font partie du mobilier religieux de plusieurs églises. M. Viollet-le-Duc en a publié quelques-uns dans son *Dictionnaire du mobilier*, qui viennent affirmer les relations artistiques existant entre les deux peuples à cette époque. Cette similitude de travail s'étendit aux deux siècles suivants et persista jusqu'à l'adoption du style de Tudor, qui devint la période originale de l'art anglais. L'architecture, dont le développement suivit la fin de la guerre des Deux-Roses et l'avènement au trône de Henri VII, était vraisemblablement d'origine flamande, mais elle fut promptement transformée par le génie anglo-saxon, qui lui imposa un caractère d'efflorescence sans limites, dont aucune autre école n'offre l'équivalent. Les meubles participèrent à cette recherche de la surabondance dans les ornements. On remarque sur les lambris et sur les bahuts de ce temps les mêmes parchemins roulés qui se voient si fréquemment sur nos boiseries, mais qui ont été quatre ou cinq fois repliés sur eux-mêmes par les menuisiers anglais, exagérant sans mesure le caractère de cet ornement.

Le musée de South-Kensington possède un assez grand nombre de pièces d'ameublement anglais, mais trop peu cependant pour y trouver les matériaux d'une suite historique complète. Les premiers siècles y sont pauvrement partagés et cette disette s'étend jusqu'au règne d'Élisabeth. Un des monuments qui méritent

d'exciter la curiosité artistique est un coffre de bois de chêne divisé en trois panneaux et qui est décoré d'un travail de marqueterie en os, à ornements géométraux. On peut supposer que ce meuble, qui provient du palais des archevêques d'York, a été dessiné ou même exécuté par l'un des artistes italiens appelés en Angleterre par Henri VII ; il porte les lettres initiales T. S. monogramme probable de sculpteur.

M. J.-E. Millais R.-A. avait envoyé à l'Exposition rétrospective de South-Kensington, en 1862, une armoire de bois de noyer contemporaine du règne d'Élisabeth et provenant d'une résidence royale. Trois pilastres sont placés sur la partie principale, et dans les panneaux sont disposés des niches abritant de petites figurines, dont le style accuse les premières années du xviie siècle. En rentrant au South-Kensington Museum, on trouve le berceau du roi Jacques Ier d'Angleterre, né en 1566, dont le bois est incrusté d'une assez fine marqueterie. Un autre berceau de bois sculpté porte la date 1641, accompagnée des lettres C. B. M. B. Dans le même ordre de meubles, on remarque encore un grand lit dont le dossier est à baldaquin soutenu par des colonnes d'une belle composition. Les panneaux sont revêtus d'arabesques incrustées de bois de couleur, avec les initiales de la famille Corbet et la date 1593. Ce meuble est l'un des plus importants que l'on connaisse de l'époque de la reine Élisabeth. Le musée de South-Kensington possède, en dehors de ces pièces d'ameublement, des portes monumentales surmontées de frontons, des cheminées et des lambris d'appartement sculptés dans le bois de chêne, qui sont d'une belle exécution. On y

remarque aussi un grand encadrement de porte, dont le fronton à corniche est décoré d'un vase de fleurs et supporté par deux pilastres cannelés d'ordre corinthien. Nous ne nous étendrons pas davantage sur la description de ce motif architectural, par lequel nous ne saurions mieux terminer l'étude des monuments de l'art du bois dans l'Angleterre.

La nature semble avoir prévu les besoins climatériques des contrées du Nord, en mettant à leur disposition de vastes forêts qui leur servent à combattre la rigueur du froid et à construire des demeures destinées à abriter leurs malheureux habitants. Les conditions spéciales de l'existence septentrionale expliquent l'emploi général du bois pour l'établissement des maisons particulières ; la pierre étant réservée pour les édifices publics ou les demeures seigneuriales. Elles sembleraient aussi devoir favoriser l'art de sculpter le bois, si l'on ne savait que l'homme, soumis aux exigences incessantes d'une nature âpre, n'a plus l'esprit assez libre pour se livrer aux spéculations artistiques, qui réclament un ciel plus doux et un soleil plus souriant. On peut constater qu'en avançant vers le pôle on rencontre d'excellents ouvriers, très respectueux des traditions, mais peu d'artistes véritablement inspirés. Il serait par suite difficile de faire figurer les meubles du Nord dans une histoire artistique du mobilier ; ceux que l'on connaît étant d'une disposition trop primitive pour être comparés aux créations merveilleuses de l'Italie et de la France. L'originalité de cet ameublement spécial regagnerait tout son intérêt dans une étude ethnographique, en montrant la persistance des habi-

tudes fidèlement conservées, depuis les premiers temps de notre période historique. La race scandinave, si expansive, a rempli des pages nombreuses dans les annales européennes. Les Normands, montés sur leurs grandes barques, sont venus initier l'Angleterre à leurs croyances et à leur civilisation ; après avoir ravagé la France et toutes les contrées voisines de la mer du Nord, ils s'établirent en Normandie, pour aller conquérir la Sicile et enfin se fixer définitivement dans la Grande-Bretagne. Partout où ces migrations ont séjourné, on retrouve la maison de bois. Il existe en Angleterre et en Normandie quelques églises appuyées sur des troncs d'arbre à peine équarris, semblables à celles qui se voient sur les rivages de la Baltique et de la mer du Nord. Vers le XIe siècle, ces peuplades, enrichies par le butin provenant des contrées méridionales, adoptèrent un style original qui est connu en Angleterre sous le nom d'anglo-saxon et qui a reçu son principal développement en Irlande. Sa caractéristique consiste dans un agencement très heureux et très harmonieux de lignes entrelacées, au milieu desquelles courent des animaux fantastiques. Le musée de Copenhague possède plusieurs coffres et des fauteuils décorés suivant ce système, qui par leur originalité surpassent peut-être ce que l'on faisait dans les contrées méridionales à la même époque. Cet art, étant resté malheureusement dans l'immutabilité, s'arrêta avant d'être arrivé à la maturité; l'exécution des lignes générales, qui n'étaient pas renouvelées, devenant chaque jour plus faible, les ouvriers finirent par abandonner la représentation des formes humaines, qui était au-dessus de leurs moyens, et ils se bornèrent

à couvrir leurs panneaux d'ornements géométriques, répétés sans fin dans un ordre régulier. Ce travail, spécial à la péninsule scandinave et au Danemark, a été également en usage sur les bords de la Baltique, dans la Hollande septentrionale et jusqu'en Bretagne, où nous en avons rencontré des spécimens datant du xvii^e siècle.

FIN DE LA PREMIÈRE PARTIE

TABLE DES MATIÈRES

DE LA

PREMIÈRE PARTIE

 Pages.

Avant-Propos. 7

Chapitre Ier. — Le meuble dans l'antiquité.
 § 1. — Les Égyptiens. 11
 § 2. — Les Phéniciens, les Assyriens et les Hébreux. 19
 § 3. — Les Grecs 23
 § 4. — Les Romains. 28
 § 5. — Les Byzantins. 38

Chapitre II. — Le meuble en France à l'époque du moyen âge 44
 § 1. — Le xiie et le xiiie siècle. 50
 § 2. — Le xive siècle. 64
 § 3. — Le xve siècle. 92

Chapitre III. — Le meuble en France à l'époque de la Renaissance. 124
 § 1. — Écoles de la Normandie et de la Bretagne. 130
 § 2. — Écoles de la Picardie, de la Champagne et de la Lorraine. 145
 § 3. — Écoles de la Touraine et de l'Ile-de-France 155

TABLE DES MATIÈRES.

	Pages.
Chapitre III. — § 4. — École de la Bourgogne.	184
§ 5. — Écoles de la ville et des environs de Lyon.	204
§ 6. — École du Midi	232
§ 7. — École de l'Auvergne.	239
§ 8. — École de Toulouse.	248
Chapitre IV. — Le meuble dans l'Europe méridionale.	
§ 1. — Écoles de l'Italie.	257
§ 2. — École de l'Espagne.	278
Chapitre V. — Le meuble dans l'Europe septentrionale.	
§ 1. — Écoles de l'Allemagne et des Pays-Bas.	287
§ 2. — Écoles de l'Angleterre et des contrées scandinaves.	306

Paris. — Imp. A. Quantin, 7, rue Saint-Benoît.

www.ingramcontent.com/pod-product-compliance
Lightning Source LLC
Chambersburg PA
CBHW071625220526
45469CB00002B/473